KRIEGER

A. Damon & Colin

74, Faubourg Saint-Antoine

Succursale :
13, Boulevard de la Madeleine **PARIS**

✤ ✤ ✤ ✤

GRAND PRIX
Exposition univ¹⁰, Paris 1889. Exposition univ¹⁰, Bruxelles 1897

✤ ✤ ✤ ✤

ÉBÉNISTERIE, TAPISSERIE, LITERIE, SIÈGES, TENTURES

Décoration et Installations complètes
d'Appartements, Châteaux, Villas.

SPÉCIALITÉ de MEUBLES en PITCHPIN
et Chambres en BOIS CLAIR pour Jeunes Filles.

Armoires anglaises de dispositions différentes

AGENCEMENT DE BUREAUX

Installation de Vitrines
pour Expositions, Boutiques et Magasins

CATALOGUES DESSINS
Échantillons d'Étoffes sur Demande
❦ **DEVIS SUR PLANS** ❦

LE GUIDE

DE

l'Exposition de 1900

GRAND GARDE-MEUBLES

JANIAUD J^ne

Membre du Jury — Exposition du Travail
Paris 1895

Grand Prix — Exposition 1 Toronto — Canada 1898

61, 63, rue Rochechouart, 61, 63
PARIS. Succursales : 15, 15 bis et 17, rue de Maubeuge. PARIS

LOCATION D'AMEUBLEMENTS COMPLETS POUR PARIS ET LA CAMPAGNE

au mois, à l'année et à forfait

INSTALLATIONS EN 24 HEURES

Literie neuve ou remise à neuf à chaque location
LE TRANSPORT ET L'INSTALLATION SONT A LA CHARGE DE LA MAISON

GARDE-MEUBLE au MOIS, à L'ANNÉE et à FORFAIT

Cases de toutes grandeurs à 1 fr. le mètre.cube
Le Garde-Meuble est assuré par six grandes compagnies

Envoi franco du Tarif sur demande

TRANSPORTS ET DÉMÉNAGEMENTS

Vente - Achat - Échange

de tous mobiliers anciens et modernes
Le plus Grand Choix de Tout Paris
EXPOSITION PERMANENTE — PRIX FIXE DÉFIANT TOUTE CONCURRENCE

MEUBLES NEUFS ET D'OCCASION

TÉLÉPHONE N° 131-09

LE GUIDE

de

l'Exposition de 1900

PAR

H. Lapauze, Max de Nansouty,
A. da Cunha, H. Jarzuel, G. Vitoux
L. Guillet

100 ILLUSTRATIONS

PARIS
ERNEST FLAMMARION, ÉDITEUR
26, rue Racine, 26

Droits de traduction et de reproduction réservés
pour tous les pays, y compris la Suède et la Norvège.

Avis au Lecteur

Ce qu'est le " GUIDE DE L'EXPOSITION "

Ce que c'est que le *Guide de l'Exposition*?

Vous le demandez et vous avez raison, madame; votre question est très juste, monsieur!

Hé bien! c'est un ami, un de vos amis de Paris que vous ne connaissiez pas; mais avant de connaître ses amis, il y a toujours une période pendant laquelle on ne les connaît pas, et cela augmente encore le plaisir que l'on a ensuite d'avoir fait leur connaissance.

Donc, vous allez venir, vous venez, vous êtes venus, monsieur et madame, à notre belle Exposition universelle de 1900. Vous voilà à Paris; de loin, vous avez déjà aperçu, comme dans un rêve, les constructions de l'Exposition se détacher sur le ciel de la grande ville

Quel programme adopter? Par où commencer?

Prenez tout simplement le *Guide de l'Exposition* et parcourez-le d'un œil qui ne sera pas distrait, soyez-en sûr. Car, il sera pour vous cet ami que vous cherchez, sur le bras duquel vous

MOTEURS A GAZ " CHARON "

vous appuierez, qui vous mènera partout, sans hésitation, vers tout ce qui vous intéresse.

Molière, le grand Molière, qui eût été certainement très flatté de vous guider dans cette belle œuvre française, disait :

> Consulte la raison, prends la clarté pour guide !

Il avait évidemment prévu, — car Molière a tout prévu en psychologie, — comment serait rédigé le *Guide de l'Exposition de 1900*.

Mais, nous ne possédons plus Molière. Ne remontons donc pas si loin ; contentons-nous de fredonner ensemble le gai refrain de la *Vie parisienne* dont vous allez goûter les charmes :

> Je serai votre guide,
> Dans cette œuvre splendide
> Et nous irons partout,
> Nous visiterons tout !

Oui ! Nous irons partout, nous visiterons tout, nous verrons tout, avec le *Guide de l'Exposition* à la main.

Voulez-vous visiter l'Exposition universelle *en un jour* ? Ouvrez le Guide ! Voilà le programme ! un jour à Paris, en 1900, c'est bien court.

Vous disposez *de trois jours* ? — A la bonne heure ! Voilà le programme ! Veuillez, madame, accepter mon bras. Rien ne vous échappera de toutes les merveilles accumulées de toutes les parties du monde. N'ayez peur ! Nous ferons une courte halte au Palais des fils et tissus, au

ASCENSEURS ABEL PIFRE

Palais du costume, nous tournerons dans la Grande Roue, nous dînerons sur la Tour Eiffel.

Et vous, mon cher lecteur, puisque la classe de mécanique, d'agriculture, d'hygiène, d'enseignement, vous intéresse si fort, ouvrez le *Guide de l'Exposition*, vous irez tout droit vers ce qui vous préoccupe; nous nous retrouverons, ce soir, près du pont de l'Alma, c'est entendu, avec le guide vous y viendrez tout seul.

ORGANISATION DE L'EXPOSITION DE 1900

C'est par un décret présidentiel en date du 13 juillet 1892 que l'Exposition universelle de 1900 a été instituée. Un décret suivant, du 9 septembre 1893, en a organisé les services. Les attributions des directions ont été réglées par des arrêtés ministériels en date des 11 et 12 avril 1894. Finalement le 13 juin 1896, la loi relative à l'Exposition universelle était promulguée.

Le décret du 13 juillet 1892, promulgué le 18 juillet, est signé par M. Carnot, président de la République, et par M. Jules Roche, ministre du Commerce et de l'Industrie.

Les ministres du Commerce et de l'Industrie qui ont succédé à M. Jules Roche ont apporté tous leurs soins à la réalisation de cette belle œuvre dont le succès est inséparablement lié à

TRANSMISSIONS A. PIAT ET SES FILS

celui du Progrès universel. Ce sont MM. Terrier, Lourties, Mesureur, Henry Boucher, Maruéjouls, Paul Delombre et Millerand.

Il est intéressant de rappeler comment le décret organique définissait l'utilité de la grande fête de la paix sur laquelle est attirée l'attention du monde entier, et vers laquelle se pressent les visiteurs de toutes les parties du monde.

« L'Exposition de 1900, disait le décret, — et elle tient toutes ses promesses du début, — constituera la synthèse, déterminera la philosophie du XIXe siècle.

« Ce qui fait le succès de ces fêtes périodiques du travail, c'est comme cause principale, le puissant attrait qu'elles exercent sur les masses. Les Expositions ne sont pas seulement des jours de repos et de joie dans le labeur des peuples; elles apparaissent, de loin en loin, comme des sommets d'où nous mesurons le chemin parcouru. L'homme en sort réconforté, plein de vaillance et animé d'une joie profonde dans l'avenir. Cette joie, apanage exclusif de quelques nobles esprits du siècle dernier, se répand aujourd'hui de plus en plus; elle est le culte fécond où les Expositions universelles prennent place comme de majestueuses et utiles solennités, comme les manifestations nécessaires de l'existence d'une nation laborieuse animée d'un irrésistible besoin d'expansion, comme des entreprises se recommandant moins par les bénéfices matériels de tout ordre qui en

MOTEURS A GAZ "CHARON"

sont la conséquence, que par l'impulsion vigoureuse donnée à l'esprit humain. »

C'est sur les grandes lignes de ce programme de sciences, d'humanité et de progrès, que l'Exposition universelle de 1900 a été organisée dans la réalité des faits. Elle a trouvé, pour la mener au succès, la direction de M. Alfred Picard, commissaire général, dont la haute personnalité résume et résumerait, dans n'importe quelle région du monde, toutes les qualités que doit posséder l'organisateur, l'ingénieur, l'économiste et le philosophe.

Les attributions réservées au ministre dans le programme comprenaient les rapports avec les Chambres, l'approbation des projets d'ensemble, les mesures d'ordre général, les ouvertures de crédits, l'approbation des comptes, la nomination des directeurs et chefs de services.

Le commissaire général avait été nommé, par décret, à la haute direction de tous les services et nommait tous les agents autres que les directeurs et chefs de services.

L'Exposition universelle construite, organisée, installée, avec une précision absolue, montre comment ce programme a été réalisé.

Il est remarquable de constater que depuis le premier coup de pioche donné sur les chantiers de l'Exposition, tout est venu exactement à l'heure. Cette constatation est d'autant plus exceptionnelle que l'Exposition universelle de 1900, outre ses monuments agréables et éphé-

ASCENSEURS **ABEL PIFRE**

mères, comportait des constructions durables qui seront un charme nouveau pour la ville de Paris : les Palais des Champs-Élysées, le pont Alexandre III, et la superbe avenue qui ouvre une perspective splendide entre l'Esplanade des Invalides et les Champs-Élysées.

Nous ne parlons ici que de la construction matérielle de l'Exposition. Il faudrait donner, en quelque sorte, les mêmes éloges à son « organisation morale », à sa classification, à ses qualités scientifiques. Mais la lecture du *Guide de l'Exposition de* 1900 en dira plus à ceux qui voudront bien le parcourir ou l'étudier, que ne pourrait le faire aucune analyse.

Venise à Paris

AVENUE DE SUFFREN (En face de la Gare du Champ-de-Mars).

Reconstitution de la Piazzetta à Venise
avec vues panoramiques

PROMENADES EN GONDOLES
Gondoliers et Vénitiennes

GRANDS CONCERTS ⚜ FÊTES VÉNITIENNES
Attractions multiples

RESTAURANTS, CAFÉS, THÉS DE PREMIER ORDRE

Venise a Paris
reste ouvert jusqu'à **2** heures du matin.
⚜ *SOUPERS* ⚜

LE KODAK

EXPOSITION UNIVERSELLE 1900
PALAIS DE L'ÉDUCATION
(SECTION AMÉRICAINE)
AVENUE DE SUFFREN

LA PHOTOGRAPHIE

LE MEILLEUR APPAREIL

A L'EXPOSITION DE

1889

ET ENCORE

LE MEILLEUR APPAREIL

A L'EXPOSITION DE

1900

CAR IL EST

LE PLUS PRATIQUE

EASTMAN KODAK
PARIS { 5, AVENUE DE L'OPÉRA
{ 4, PLACE VENDOME

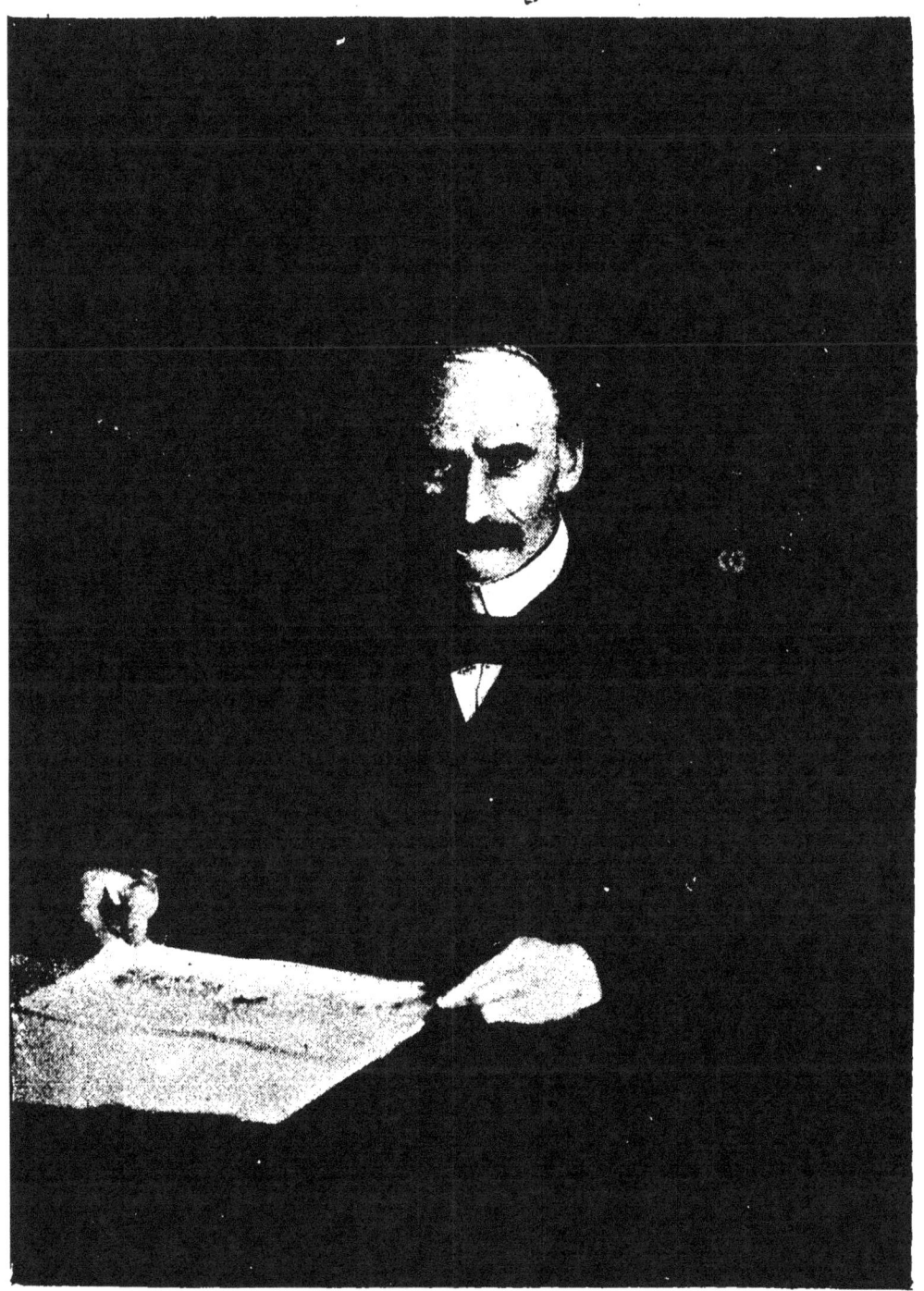

M. PICARD (Alfred)
Commissaire général de l'Exposition de 1900.

LE
MONITEUR DES EXPOSITIONS

Organe de l'Exposition de 1900

Bimensuel illustré

✤✤✤✤

*Le mieux renseigné
et le
plus complet des périodiques spéciaux
à l'Exposition de 1900*

✤✤✤✤

PRIX : 0 fr. 60

✤✤✤✤

EN VENTE PARTOUT
(Se trouve dans l'Exposition)

ÉDITÉ PAR

E. FLAMMARION
26, Rue Racine, 26

L'ACATÈNE MÉTROPOLE
Triomphe définitivement
EN 1900

Toutes les marques sont obligées d'exposer
des machines sans chaîne
mais aucune n'a les six années d'expérience
ni les nombreux succès remportés par

L'ACATÈNE MÉTROPOLE

Après avoir copié les gros tubes, il a bien fallu copier l'Acatène
Six années de succès, plus de **100** championnats

BORDEAUX-PARIS et le *BOL D'OR*
gagnés par Rivière

CYCLES, MOTOCYCLES, QUADRICYCLES à chaîne et sans chaîne — Voitures automobiles

Les 24 heures au Parc des Princes, 909 kil.
en course gagnée par Huret.
Les 48 heures de Roubaix gagnées par Stéphane.
Le Grand Prix de Paris amateurs U S. F. S. A

Usine et Bureaux : **17**, Rue Saint-Maur

Maisons de vente
- 16, Rue du 4-Septembre, PARIS
- 16, Avenue de la Grande-Armée, PARIS
- 133, Rue de Rome, MARSEILLE

M. DELAUNAY-BELLEVILLE.
Directeur général de l'Exploitation
(Sections étrangères).

M. DERVILLÉ (Stéphane),
Directeur gén.-adj. de l'Exploitation
(Section française).

M. GRISON,
Directeur des Finances.

M. BOUVARD,
Directeur des Travaux, des Services
d'architecture et des fêtes.

M. ROUJON (Henry)
Délégué à la Section des Beaux-Arts.

M. DEFRANCE.
Directeur de la Voirie.

M. Chardon (Henri),
Secrétaire général de l'Exposition
de 1900.

M. Legrand (Albert),
Chef du secrétariat
du Commissariat général.

M. Roux (Charles),
Délégué des ministères des Colonies
et des Affaires étrangères.

M. Vassilière,
Délégué
à la Section d'agriculture.

M. Mérillon (Daniel),
Délégué général des Sports.

M. Bonnier (Louis),
Architecte en chef des Installations
générales.

RENSEIGNEMENTS GÉNÉRAUX
SUR L'EXPOSITION

POUR SE RENDRE A L'EXPOSITION
LES MOYENS DE TRANSPORT

Chemin de fer.

L'Exposition est desservie directement par la station du Champ de Mars située près de la Seine, à l'Avenue de Suffren, et par celle des Invalides.

Ces deux stations sont en communication avec toutes

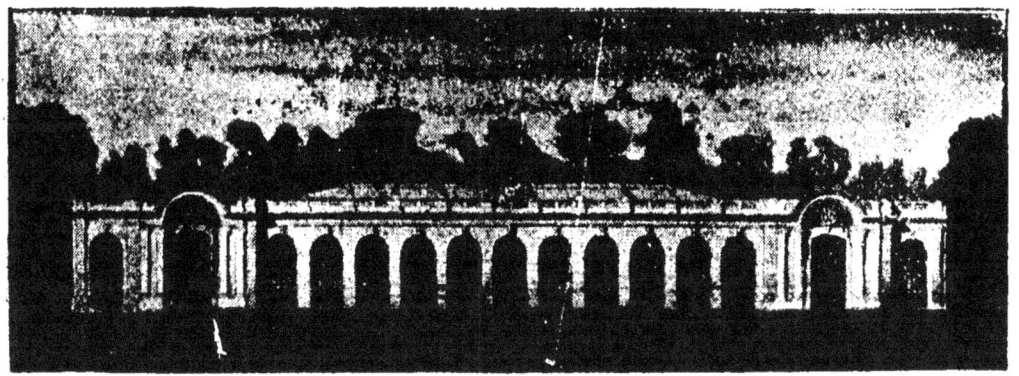

ESPLANADE DES INVALIDES
Vue de la gare des chemins de fer de l'Ouest (Lisch, arch.).

les stations de la ceinture et la gare Saint-Lazare, par des trains qui partent toutes les cinq minutes de la gare Saint-Lazare, et qui prennent, aux stations de Courcelles et de l'Avenue du Trocadéro, les voyageurs venant de la Ceinture.

PALIERS A. PIAT ET SES FILS

Ces deux stations sont en outre reliées au réseau de l'Ouest par des trains partant d'heure en heure dans chaque sens et desservant les stations de Clichy-Levallois, Asnières, Bécon-les-Bruyères, Courbevoie, Puteaux, Suresnes, Longchamps, Pont de Saint-Cloud, Pont de Sèvres, Bellevue, le Bas-Meudon, les Moulineaux, Billancourt, Javel.

La durée du trajet de Saint-Lazare au Champ de Mars est de vingt à vingt-cinq minutes. Ce chemin de fer est donc le moyen le plus pratique pour se rendre à l'Exposition quand on se trouve à proximité d'une gare. C'est aussi, le plus souvent, le plus rapide, car il y a toujours de la place.

Omnibus et tramways.

Voici les lignes d'omnibus et de tramways qui amènent les voyageurs à l'une des portes de l'Exposition. Grâce au système des correspondances, on peut venir de n'importe quel point de Paris à l'Exposition, pour 30 centimes. Nous recommandons aux visiteurs qui viendront d'une autre ligne que celles indiquées ci-après, de descendre autant que possible au point de départ des lignes conduisant à l'Exposition, ils auront ainsi plus de chance d'avoir rapidement une place. Recommandation importante : prendre un numéro d'ordre chaque fois que vous attendez une voiture à un bureau.

Réclamer la correspondance en payant sa place. Le conducteur prévient par complaisance lorsque la voiture atteint la rue que vous avez indiquée, et fait arrêter lorsque vous descendez.

(Les noms de rues composés en PETITES CAPITALES indiquent les stations où l'on peut correspondre.)

Les noms de rues composés en *italiques* indiquent les stations à proximité d'une porte de l'Exposition.

A. — D'Auteuil à la Madeleine.

Itinéraire : PL. DE L'EMBARCADÈRE, 1 *bis*, rues d'Auteuil, La Fontaine, de Boulainvilliers, de Passy, PL. DE

MOTEURS A GAZ "CHARON"

Passy, r. Franklin, *pl. du Trocadéro, av. du Trocadéro, pl. de l'Alma, av. Montaigne, des Champs-Élysées, pl. de la Concorde,* r. Royale, PL. DE LA MADELEINE (marché aux Fleurs).

B. — Du Trocadéro à la gare de l'Est.

Itinéraire : Pl. du Trocadéro, av. Kléber, r. de Longchamps, *pl. d'Iéna,* r. Pierre-Charron, *av. des Champs-Élysées,* r. La Boétie, SAINT-PHILIPPE-DU-ROULE, BOUL. MALESHERBES, 51, r. de la Pépinière, GARE ST-LAZARE, r. St-Lazare, PL. DE LA TRINITÉ, R. DE CHATEAUDUN, R. LA FAYETTE, r. de Chabrol, r. de Strasbourg, BOUL. DE STRASBOURG, 1.

C. — De la Porte-Maillot à l'Hôtel de Ville.

Itinéraire : Av. de la Grande-Armée, PL. DE L'ÉTOILE, *av. des Champs-Élysées, pl. de la Concorde,* r. de Rivoli, PL. DU PALAIS-ROYAL, R. DU LOUVRE, r. St-Denis, PL. DU CHATELET, AV. VICTORIA, 1.

C bis. — De la pl. de l'Étoile au Palais-Royal.

Itinéraire : PL. DE L'ÉTOILE, *av. des Champs-Élysées,* r. Pierre-Charron, François Ier, av. Montaigne, *Champs-Élysées, pl. de la Concorde,* r. de Rivoli, PL. DU PALAIS-ROYAL.

R. — De la gare de Lyon à Saint-Philippe-du-Roule.

Itinéraire : GARE DE LYON, boul. Diderot, r. de Lyon, PL. DE LA BASTILLE, rues St-Antoine, de Rivoli, R. DU BOURG-TIBOURG, r. de la Coutellerie, av. Victoria, PL. DU CHATELET, rues St-Denis, de Rivoli, R. DU LOUVRE, PL. DU PALAIS-ROYAL, *pl. de la Concorde,* r. Royale, Faub.-St-Honoré, ST-PHILIPPE-DU-ROULE.

Y. — De Grenelle à la porte Saint-Martin.

Itinéraire : Rues du Théâtre, 96, du Commerce, av. de La Motte-Picquet, *École militaire,* av. de La Motte-Picquet, *Esplanade des Invalides,* rues de Grenelle, de Bellechasse, BOUL. ST-GERMAIN, rues de Villersexel, de

ASCENSEURS ABEL PIFRE

l'Université, du Bac, pont Royal, quai des Tuileries, PONT DES STS-PÈRES, pl. du Carrousel, r. de Rivoli, PL. DU PALAIS-ROYAL, rues St-Honoré, J.-J.-Rousseau, Montmartre, d'Aboukir, du Caire, boul. Sébastopol, rues Salomon-de-Caus, St-Martin, PORTE ST-MARTIN.

Au retour, les voitures prennent : rues du Commerce, Fondary, Violet, du Théâtre.

AC. — De la gare du Nord à la place de l'Alma.

Itinéraire : GARE DU NORD, boul. Denain, R. LA FAYETTE, r. Drouot, BOUL. DES ITALIENS, boul. des Capucines, pl. de l'Opéra, BOUL. DE LA MADELEINE, r. Royale, *pl. de la Concorde, av. des Champs-Élysées, av. Montaigne, pl. de l'Alma.*

AD. — Champ de Mars au quai de Valmy.

Itinéraire : Avenue Rapp, r. St-Dominique, av. Bosquet, ÉCOLE MILITAIRE, av. Duquesne, rues d'Estrées, de Babylone, de Sèvres, R. DES STS-PÈRES, 78, r. du Four, r. de Rennes, PL. ST-GERMAIN-DES-PRÉS, boul. St-Germain, r. de Buci, r. Dauphine, Pont-Neuf, quai de la Mégisserie, PL. DU CHATELET (boul. Sébastopol, 3), rues de Rivoli, du Temple, PL. DE LA RÉPUBLIQUE, r. Beaurepaire, quai Valmy.

AF. — Du Panthéon à la place de Courcelles.

Itinéraire : Pl. du Panthéon, r. Soufflot, BOUL. ST-MICHEL, r. de Médicis, ODÉON, r. de Rotrou, pl. de l'Odéon, r. et carrefour de l'Odéon, rues des Quatre-Vents, de Seine, r. St-Sulpice, PL. ST-SULPICE, rues du Vieux-Colombier, de Sèvres, R. DES STS-PÈRES, r. de Grenelle, boul. Raspail, BOUL. ST-GERMAIN, 207, BOUL. ST-GERMAIN, 225, PALAIS-BOURBON, *pont de la Concorde, pl. de la Concorde,* r. Royale, PL. DE LA MADELEINE, r. Chauveau-Lagarde, BOUL. MALESHERBES, r. De Laborde, av. de Messine, r. de Lisbonne, r. de Courcelles, BOUL. DE COURCELLES, 98, pl. Péreire, 12.

AH. — De Javel à la gare Saint-Lazare.

Itinéraire : Rond-Point de St-Charles, rues St-Charles,

GAZOGÈNES **M. TAYLOR & Cie**

des Entrepreneurs, PL. VIOLET, r. Violet, boul. de Grenelle, av. de La Motte-Picquet, École militaire, rues Cler, St-Dominique, de Bourgogne, PONT DE LA CONCORDE, pl. de la Concorde, r. Royale, PL. DE LA MADELEINE, rues Tronchet, du Havre, GARE ST-LAZARE.

AL. — De la gare des Batignolles à la gare Montparnasse.

Itinéraire : Gare des Batignolles, r. de Rome, GARE ST-LAZARE, boul. Haussmann, r. Tronchet, PL. DE LA MADELEINE, r. Royale, *pl. de la Concorde*, PONT DE LA CONCORDE (Palais-Bourbon), boul. St-Germain, R. DE BELLECHASSE, R. DU BAC, R. DE SÈVRES, r. St-Placide, r. de Rennes, GARE MONTPARNASSE.

J. — De Passy au Louvre.

Itinéraire : CHAUSSÉE DE LA MUETTE, r. de Passy, PL. DE PASSY, boul. Delessert, av. d'Iéna, *du Trocadéro, pl. de l'Alma*, quai de la Conférence, *pl. de la Concorde*, quai des Tuileries, PONT DES STS-PÈRES, QUAI DU LOUVRE.

L. — De la Bastille à l'avenue Rapp.

Itinéraire : PL. DE LA BASTILLE, boul. Henri IV, pont Sully, BOUL. ST-GERMAIN, 14, PL. MAUBERT, BOUL. ST-MICHEL, 21, PL. ST-GERMAIN-DES-PRÉS, BOUL. ST-GERMAIN, 207, BOUL. ST-GERMAIN, 225, *pont de la Concorde, quai d'Orsay, av. Rapp*.

M. — De la gare de Lyon à la place de l'Alma.

Itinéraire : GARE DE LYON, boul. Diderot, PL. MAZAS, pont d'Austerlitz, PL. WALHUBERT (gare d'Orléans), quai St-Bernard, BOUL. ST-GERMAIN, 14, PL. MAUBERT, BOUL. ST-MICHEL, 21, PL. ST-GERMAIN-DES-PRÉS, BOUL. ST-GERMAIN, 207, BOUL. ST-GERMAIN, 225, r. et pont Solférino, quai des Tuileries, *pl. de la Concorde, quai de la Conférence, pl. de l'Alma*.

P. — Du Trocadéro à la Villette.

Itinéraire : Trocadéro, av. Kléber, PL. DE L'ÉTOILE,

MOTEURS A GAZ "CHARON"

av. de Wagram, PL. DES TERNES, BOUL. DE COURCELLES, 98, PARC MONCEAU, BOUL. DES BATIGNOLLES, 51, PL. CLICHY, 4, boul. de Clichy, PL. PIGALLE, BOUL. ROCHECHOUART, BOUL. MAGENTA, BOUL. DE LA CHAPELLE, BOUL. DE LA VILLETTE.

P bis. — De la place Pigalle au Trocadéro.

Même itinéraire que le Tramway P sauf que le tramway P bis part de la pl. Pigalle au lieu de partir de la Villette.

AB. — Du Louvre à Saint-Cloud, Sèvres et Versailles.

Itinéraire : LOUVRE, quai du Louvre, PONT DES STS-PÈRES, quai des Tuileries, *pl. de la Concorde*, *quai de la Conférence*, *pl. de l'Alma*, *quai de Billy*, quai de Passy, PONT DE GRENELLE, av. de Versailles, Point-du-Jour, porte du Point-du-Jour, route de Versailles à Billancourt, pont de Sèvres, r. de Sèvres, de Chaville, de Viroflay, av. de Paris à Versailles, pl. d'Armes à Versailles, AV. DE ST-CLOUD.

De l'Étoile à la gare Montparnasse.

Itinéraire: GARE MONTPARNASSE, boul. Montparnasse, boul des Invalides, av. de Villars, pl. Vauban, av. de Tourville, *École militaire*, av. Bosquet, *pont de l'Alma*, *pl. de l'Alma*, av. Marceau, PL. DE L'ÉTOILE.

De Vanves à l'avenue d'Antin.

Itinéraire : VANVES, Issy, porte de Versailles, r. de Vaugirard, r Croix-Nivert, r. Lecourbe, r. Cambronne, boul. de Grenelle, *Champ-de-Mars*, *École militaire*, av. La Motte-Picquet, av. de Latour-Maubourg, *pont des Invalides*, av. *d'Antin*, CHAMPS-ÉLYSÉES.

ASCENSEURS ABEL PIFRE

LES VOITURES DE PLACE

TARIF DES VOITURES DE PLACE DE PARIS
(2, 4 et 6 places).

De minuit 30 à 6 heures du matin en été. | 7 heures en hiver.

VOITURES DE PLACE ET DE REMISE prises sur la voie publique.	JOUR		NUIT		Nuit hors les fortific.
	Course.	Heure	Course.	Heure	
A 2 places............	1 50	2 »	2 25	2 50	2 50
A 4 places............	2 »	2 50	2 50	2 75	2 75
Landaus et voitures à 6 places.	2 50	3 »	3 »	3 50	»

Hors des fortifications, à l'heure et non à la course.
Indemnité de retour, hors fortifications, 1 fr.
Bagages, 25 c. par colis. Rien en sus de 75 c. au-dessus de 3 colis.
Au total de l'heure ou des heures complètes, le voyageur, pour faire son compte, n'a qu'à ajouter les fractions en sus divisées par 5 minutes.

Des voitures de places se trouvent en temps ordinaire aux stations. Sur les boulevards et dans les voies fréquentées les voitures vides vont au pas, le cocher cherchant un client à « charger ».

A la station pas de contestation possible avec le cocher, il est obligé de marcher et le gardien de la paix est là pour le mettre à la raison, s'il s'y refusait.

Exception est faite cependant quand le cocher déjeune ou dîne; on ne peut exiger qu'il interrompe son repas.

Quand vous prenez une voiture dans la rue, et que le cocher a répondu à votre appel, demandez-lui d'abord s'il n'est pas retenu et s'il ne va pas relayer; sur sa réponse négative, montez en voiture et donnez-lui l'adresse où vous désirez être conduit. En montant, demander au cocher le bulletin portant son numéro et le conserver en cas de contestation. Il faut spécifier quand vous prenez la voiture à l'heure, autrement le cocher arrivé à destination est en droit d'exiger le paiement à la course.

Méfiez-vous des voitures et des cochers sales, de ceux qui vous font répéter plusieurs fois le nom de la rue : ils ne connaissent pas Paris. L'allure réglementaire des voitures de place est de 8 kilomètres à l'heure.

ÉLÉVATEURS A. PIAT ET SES FILS

Il est d'usage de donner aux cochers un pourboire. En temps ordinaire, ce pourboire est de 25 centimes pour les courses moyennes, 50 centimes pour les longues courses, et 25 centimes par heure. Pendant l'Exposition, n'hésitez pas à forcer un peu ce pourboire, à donner notamment 50 centimes l'heure si le cocher est poli, s'il vous a mené bon train et si vous êtes nombreux.

En dehors des voitures numérotées, il y a les voitures dites « de cercle » qui ont un faux air de voiture de maître. Pour ces voitures, on traite de gré à gré, le prix de l'heure varie de 3 à 4 francs. Il en est de même pour les voitures électriques de la Compagnie des Petites Voitures et de la Compagnie l' « Électrique ».

Enfin n'oubliez pas qu'il est interdit aux cochers de fumer quand ils conduisent des voyageurs ; rappelez à cette prescription, si vous êtes dans une voiture découverte, le cocher qui vous gênerait en vous couvrant de cendres, d'étincelles ou de fumée.

PRIX D'ENTRÉE A L'EXPOSITION UNIVERSELLE

Les droits d'entrée dans chacune des enceintes de l'Exposition universelle de 1900 sont fixés de la manière suivante : Entrée du matin, avant 10 heures : 2 francs. Entrées générales, de 10 heures à 6 heures : 1 franc. Entrée du soir, à partir de 6 heures : 2 francs en semaine, 1 franc le dimanche, les jours de fêtes légales et certains jours déterminés par des arrêtés spéciaux du Ministre du commerce, de l'industrie, des postes et des télégraphes sur la proposition du Commissaire général.

Un tarif supérieur pourra également être mis en vigueur à des jours déterminés par décision spéciale du Ministre du commerce, de l'industrie, des postes et des télégraphes sur la proposition du Commissaire général.

Heures d'ouverture.

Des avis insérés au *Journal officiel* et affichés par les soins du Commissariat général feront connaître au public les heures d'ouverture et de fermeture de l'Exposition.

MOTEURS A GAZ "CHARON"

TRANSPORTS A L'INTÉRIEUR DE L'EXPOSITION

La communication entre les Invalides et le Champ de Mars est assurée par la Compagnie des transports électriques de l'Exposition, au moyen d'un chemin de fer et d'une plate-forme électrique mobile, qui suivent un tracé à peu près identique, mais marchent en sens inverse.

Le parcours desservi par ces lignes forme un circuit de 3400 mètres qui comprend l'esplanade des Invalides, le long de la rue Fabert, le quai d'Orsay, l'avenue de La Bourdonnais et l'avenue de La Motte-Picquet.

I. — *Chemin de fer.*

Le chemin de fer a 5 stations :

Rue Fabert, entre les rues Saint-Dominique et de l'Université.

Quai d'Orsay, près du pavillon des Puissances étrangères.

Quai d'Orsay, près du palais des Armées de terre et de mer.

Avenue de La Bourdonnais, en deçà de la porte Rapp.

Avenue de La Bourdonnais, au delà de la porte Rapp.

Les trains se suivent *toutes les deux minutes*. Ils peuvent contenir environ 500 voyageurs.

Tarif unique : 0 fr. 25.

II. — *Plate-forme.*

La ligne est constamment en viaduc. Elle est desservie par 10 stations auxquelles on accède par des escaliers. Elle communique également par des passerelles avec le premier étage de certains palais.

Tarif unique : 0 fr. 50.

La plate-forme est composée de trois trottoirs parallèles.

Le premier est fixe. Le second marche à une vitesse d'environ 6 kilomètres à l'heure et le troisième à une

ASCENSEURS ABEL PIFRE

vitesse d'environ 10 kilomètres. On peut, sans effort ni danger, passer de l'un de ces trottoirs à l'autre, selon

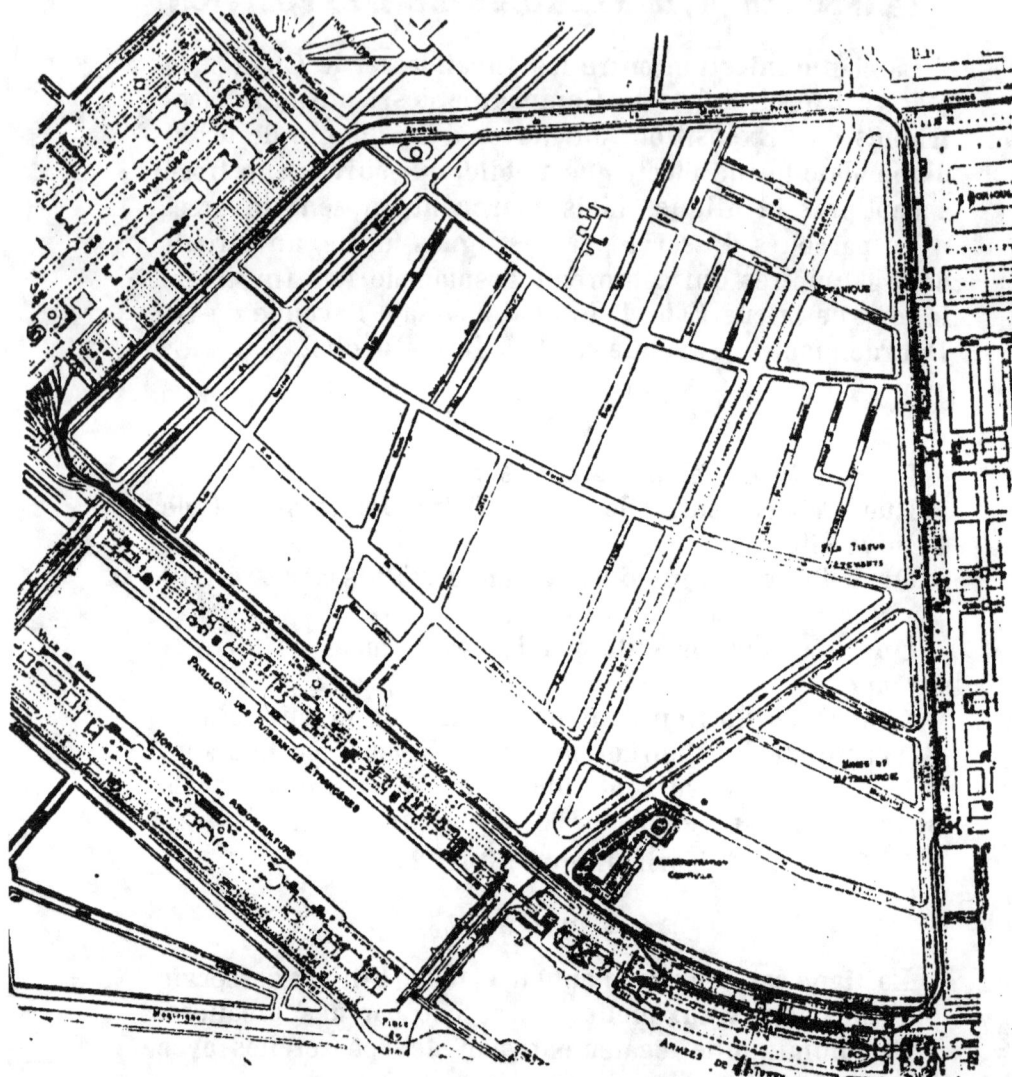

Parcours du Chemin de fer électrique et de la Plate-forme.

que l'on veut être transporté plus ou moins rapidement. La marche de la plate-forme étant continue, ce moyen de locomotion est constamment à la disposition du public.

GAZOGÈNES M. TAYLOR & Cie

Le Métropolitain.

Le chemin de fer Métropolitain, par les stations des Champs-Élysées et de la place du Trocadéro, met en communication les deux extrémités de l'Exposition sur la rive droite avec les quartiers extrêmes de la Capitale.

Les pousse-pousse.

Des fauteuils roulants, pousse-pousse et divers autres véhicules à traction d'homme circulent dans l'intérieur de l'Exposition et permettent de la visiter commodément assis et sans fatigue.

Prix moyen : 0 fr. 75 par quart d'heure.

Bateaux à vapeur.

On peut aussi se rendre à l'Exposition par la Seine sur des embarcations confortables, élégantes même, passant toutes les cinq minutes, et qui desservent les pontons du pont de la Concorde, du pont des Invalides, du pont de l'Alma et du pont d'Iéna, tous à proximité d'une porte de l'Exposition.

Les enfants portés par leurs parents ne paient pas.

Les Bateaux-Express, Hirondelles Parisiennes et les Mouches ont les itinéraires suivants :

Du *Pont de Charenton au Pont d'Austerlitz*. Semaine, 10 centimes; dimanches et fêtes, 15 centimes.

Du *Pont de Bercy à Auteuil*. Semaine, 10 centimes; dimanches et fêtes, 20 centimes.

Du *Pont d'Austerlitz à Auteuil* (Point-du-Jour). Semaine, 10 centimes; dimanches et fêtes, 20 centimes.

Du *Point-du-jour à Suresnes*. Semaine, 10 centimes; dimanches et fêtes, 20 centimes.

Du *Pont Royal à Suresnes*. Semaine, 20 centimes; dimanches et fêtes, 30 centimes (Départs tous les quarts d'heure).

Les prix sont les mêmes pour tout ou partie du parcours.

MOTEURS A GAZ "CHARON"

OU L'ON MANGE ET OU L'ON BOIT

CHAMP DE MARS

Restaurants de luxe.

Rest. n° 2. — En façade sur la galerie de circulation du Palais du Génie civil et à proximité de l'entrée principale de ce palais. Vue sur les jardins du Champ de Mars.

Rest. n° 6. — En façade sur la galerie de circulation du Palais de la Mécanique, à proximité des expositions des groupes IV et V (matériel et procédés généraux de la mécanique, électricité). Vue sur le Château d'Eau du Champ de Mars.

Rest. n° 10. — En façade sur la galerie de circulation du Palais des Fils et Tissus. Vue sur le jardin du Champ de Mars.

Rest. n° 17. — Pavillon isolé au pied de la Tour de 300 mètres, entre les piliers nord et est.

Restaurants à prix moyen.

Rest. n° 4. — En façade sur la galerie de circulation du Palais du Génie civil, à proximité du vestibule d'entrée séparant l'exposition du Génie civil et celle des Industries chimiques. Vue sur le Château d'Eau du Champ de Mars.

Rest. n° 8. — Situé au Champ de Mars, en façade sur

Suprême Pernot
le meilleur des desserts fins.

la galerie de circulation du Palais des Fils et Tissus et à proximité de l'entrée principale de ce palais. Vue sur le Château d'Eau du Champ de Mars.

Rest. n° 13. — Pavillon isolé appuyé contre la clôture de l'Exposition, avenue de Suffren, au droit du Palais des Industries chimiques et du Palais du Génie civil.

Restaurants populaires.

Ils sont situés aux quatre coins du Champ de Mars.

Rest. n° 11. — A l'angle des avenues de La Bourdonnais et de La Motte-Picquet, à proximité de la Salle des fêtes de l'Exposition et des gares du chemin de fer et de la plate-forme électrique desservant le Palais de l'Agriculture. Pavillon isolé appuyé contre la clôture de l'Exposition.

Rest. n° 12. — A l'angle des avenues de Suffren et de La Motte-Picquet, à proximité de la Salle des fêtes de l'Exposition. Pavillon isolé appuyé contre la clôture de l'Exposition.

Rest. n° 15. — Avenue de Suffren, à droite du Palais des Lettres, Sciences et Arts, à proximité de la concession de l'Optique et de la gare de l'Ouest.

Rest. n° 16. — Pavillon isolé situé avenue de La Bourdonnais à droite du Palais des Mines et de la Métallurgie, près des gares de la plate-forme mobile et du chemin de fer électrique.

PONT ALEXANDRE III.

Restaurant de luxe n° 25. — Sous la culée de rive droite du pont Alexandre III, sous le quai de la Conférence, à proximité des nouveaux Palais des Beaux-Arts

Ce restaurant est une reproduction des grottes du Tarn.

TROCADÉRO.

Restaurants de luxe.

Rest. n° 19. — Pavillon isolé, en partie sur la berge de la Seine et en partie sur le quai de Billy, en aval du

ASCENSEURS ABEL PIFRE

pont d'Iéna. Vue sur la Seine et sur l'exposition des Colonies françaises.

Rest. n° 27. — Pavillon isolé. Parc du Trocadéro, dans la partie réservée aux Colonies étrangères, entre le prolongement de l'avenue d'Iéna, les expositions des Colonies anglaises et du Japon, et le palais de l'Égypte, en face de l'Aquarium du Trocadéro.

Restaurant à prix moyen.

Rest. n° 20. — Pavillon isolé, situé en partie sur les berges de la Seine et en partie sur le quai de Billy, en amont du pont d'Iéna. Vue sur la Seine et sur l'exposition des Colonies étrangères.

COURS-LA-REINE ET QUAI DE BILLY.

Restaurants à prix moyen.

Rest. n° 22. — Pavillon situé sous les arbres du Cours-la-Reine, à proximité de la rue de Paris et de la porte d'entrée de l'Exposition, place de l'Alma.

Rest. n° 23. — Pavillon isolé, situé sous les arbres du Cours-la-Reine, entre le Palais de l'Horticulture et le Pavillon de la Ville de Paris, à proximité du pont des Invalides et de la rue de Paris.

Restaurant populaire.

Rest. n° 21. — Pavillon isolé, situé entièrement sur les berges du quai de Billy, en amont de l'exposition de la Navigation de plaisance, à proximité du Vieux Paris et du débouché de la passerelle des armées de terre et de mer.

Divers.

En dehors de ces restaurants, un certain nombre d'établissements de consommation ont été autorisés à s'ouvrir dans les principales « attractions » de l'Exposition. Des kiosques d'alimentation sont également disséminés sur divers points.

TRANSMISSIONS A. PIAT ET SES FILS

LE SERVICE MÉDICAL A L'EXPOSITION

Ce service a son poste principal au Champ de Mars, près de l'avenue de La Bourdonnais. Il se trouve sous la direction médicale du Dr Gilles de la Tourette. Il contient tous les moyens de secours connus; une salle d'opérations complètement outillée permet de procéder aux amputations et incisions urgentes. Deux autres postes sont installés aux Champs-Élysées et sur l'esplanade des Invalides. Ils sont placés chacun sous la surveillance d'un interne. Un quatrième poste est construit à Vincennes.

Des relais d'ambulances sont ménagés sur toute la surface de l'Exposition, ils peuvent subvenir aux premiers besoins des malades et sont munis de civières devant les transporter aux postes centraux.

Les médecins chargés de ces services prévoient tous les accidents possibles pendant l'Exposition, et sont prêts à les soigner tous, y compris les naissances qui peuvent se produire. L'événement s'est présenté une dizaine de fois en 1889.

QUAI D'ORSAY. — Le Commissariat général de l'Exposition (Deglane, arch.).

MOTEURS A GAZ "CHARON"

SOCIÉTÉ ANONYME
DE
Force et Lumière électriques

Successeur de la Société Anonyme CANCE
(Appareillages et éclairages électriques)

FOURNISSEUR DES COMPAGNIES DE CHEMINS DE FER

Concessionnaire
de l'éclairage électrique de Contrexéville (Vosges).

✢ ✢ ✢ ✢

INSTALLATIONS COMPLÈTES
d'Éclairages électriques
et de
Transports de Force par l'Électricité

ENTREPRISES GÉNÉRALES
d'Usines et d'Exploitations
d'Éclairage électrique
et de Transport de Force par l'Électricité

INSTALLATIONS DE VILLES
INSTALLATIONS INDUSTRIELLES
INSTALLATIONS DE CHATEAUX
Installations d'Immeubles, Hôtels, Appartements

BUREAUX ET ATELIERS :
9, rue de Rocroy, à PARIS
TÉLÉPHONE 405-91

LES
POSTES, TÉLÉGRAPHES, TÉLÉPHONES
A L'EXPOSITION

M. Gustave Serres, receveur des Postes et des Télégraphes, à Paris, rue des Capucines, a été désigné comme receveur du Bureau central et des services annexes, chef du service des Postes et des Télégraphes et des Téléphones à l'Exposition universelle.

Alors qu'un seul bureau avait assuré le service postal et télégraphique de l'Exposition de 1889, sept bureaux de plein exercice, postal, télégraphique et téléphonique sont ouverts au public **de 7 heures du matin à 11 heures du soir.**

Le Bureau central, situé avenue de La Bourdonnais, près de l'avenue Rapp, est chargé de la distribution des correspondances postales dans l'enceinte de l'Exposition, ainsi que de l'acheminement des lettres, journaux. etc., etc., sur les gares de Paris. Un service spécial de voitures met plusieurs fois par jour le Bureau central en relation directe avec toutes les lignes de bureau ambulant.

Les six bureaux annexes des postes et des télégraphes sont situés aux emplacements suivants :

A. Palais des Beaux-Arts.
B. Place de l'Alma.
C. Jardin du Trocadéro.
D. Avenue de Suffren (près la rue de la Fédération).
F. Esplanade des Invalides (côté rue Fabert).

ASCENSEURS ABEL PIFRE

G. Pavillon de la Presse, quai d'Orsay (près des bureaux de l'administration centrale de l'Exposition).

Ce dernier bureau est aménagé pour le service de la Presse et pour le public. Les abonnements téléphoniques sont consentis aux exposants au prix de 300 francs pour toute la durée de l'Exposition. Ce service a commencé à fonctionner depuis le 1er mars 1900.

PLACE DE LA CONCORDE
La Porte d'entrée monumentale (Binet, arch.).

LES PORTES DE L'EXPOSITION

Voici quels sont les points où sont situées les portes de l'Exposition. (Consulter le grand plan mobile.)

Champs-Elysées (Palais des Beaux-Arts). — Porte monumentale, place de la Concorde. — Avenue Nicolas II. — Avenue d'Antin (trois portes).

La Porte monumentale mérite que nous nous y arrêtions un instant avant de pénétrer à l'intérieur de l'Exposition. Elle est conçue sous une forme nouvelle et produit une grande sensation auprès des amateurs de l'art décoratif. Ses minarets montent à 35 mètres de hauteur et sont destinés à être vus de tout Paris, pour former une sorte d'invite au public à venir de ce côté. Son auteur, M. Binet, tout en cherchant une forme nou-

GAZOGÈNES M. TAYLOR & C^{IE}

velle, a élaboré une série d'ornementations inconnues jusqu'ici, les moindres modillons ont été dessinés par lui et ne se rapportent à rien de ce qui est déjà connu. Il faut citer une frise qui s'étend de part et d'autre du monument, à la base. Elle est divisée en deux tronçons de 9 mètres de développement, sur $2^m,50$ de hauteur; elle représente les travailleurs de tous les métiers venant apporter le tribut de leur ouvrage à l'Exposition; elle est l'œuvre de M. Guillot et est exécutée en grès par les procédés Muller. C'est une pièce exceptionnelle et sûrement l'une des plus importantes qui ait été faite pour l'Exposition.

Cours la Reine (Ville de Paris, Horticulture et Arboriculture, rue de Paris). — Près du pont des Invalides. — Place de l'Alma.

Quai de Billy (Congrès, Navigation de Plaisance). — Près du pont de l'Alma. — En face de la rue de la Manutention.

Trocadéro (Colonies). — Quai de Billy (une porte à chaque extrémité). — En face de l'avenue d'Iéna. — Au coin de l'avenue de Magdebourg et de l'avenue du Trocadéro. — Place du Trocadéro (deux portes). — Place du Trocadéro (Madagascar). — Boulevard Delessert.

Champ de Mars. — Avenue de la Motte-Picquet (une porte au milieu, une à chaque extrémité). — Avenue de Suffren (quatre portes). — Avenue de La Bourdonnais (quatre portes). — Quai d'Orsay, à côté de l'avenue de La Bourdonnais.

Quai d'Orsay (Puissances étrangères). — Pont des Invalides. — Pont de l'Alma.

Quai d'Orsay (Armées de terre et de mer). — Pont de l'Alma. — Avenue de La Bourdonnais.

Invalides. — Rue de Grenelle. — Gare des Invalides. — Quai d'Orsay (rue de Constantine). — Quai d'Orsay (pont des Invalides). — Rue Fabert (entre la rue Saint-Dominique et la rue de l'Université).

MOTEURS A GAZ "CHARON"

LES VISITES A L'EXPOSITION

Comment visiter l'Exposition en UN jour.

Prendre omnibus, tramway, voiture, ou Métropolitain, et s'arrêter à la grande porte d'entrée des Champs-Élysées, avenue Nicolas II.

Neuf heures. — On entre par cette porte principale, celle qui donne immédiatement accès à la nouvelle avenue : il ne faut pas manquer de s'arrêter un instant et il convient de contempler le merveilleux coup d'œil qui s'offre devant nous. A droite le Grand Palais, à gauche le Petit Palais. Le visiteur qui ne dispose que d'une seule journée ne doit évidemment pas s'arrêter à tous les détails des exhibitions qui s'offrent devant lui, mais chercher à acquérir une idée d'ensemble qui lui donne une notion générale de ce qu'est l'Exposition.

Neuf heures un quart. — Le Grand Palais. — Entrer par la porte du milieu et traverser la piste pour voir le grand escalier qui est un des plus beaux exemples de la ferronnerie moderne; faire un tour rapide au rez-de-chaussée et ressortir en prenant la même porte par laquelle on est entré.

Neuf heures trois quarts. — Traverser l'Avenue et visiter rapidement le Petit Palais; se contenter pour ce premier jour de voir les deux salles de la façade et jeter un coup d'œil sur la cour en hémicycle intérieur.

Longer la Seine sur la rive droite jusqu'au pavillon de la Ville de Paris.

Dix heures un quart. — On arrive ainsi au Palais de l'Horticulture qui mérite fort qu'on s'y arrête un instant et même qu'on s'y repose un quart d'heure : c'est une merveille florale.

ASCENSEURS ABEL PIFRE

Le Palais de l'Économie sociale fait suite au précédent

Onze heures. — Le Vieux-Paris mériterait à lui seul la visite d'une demi-journée, mais nous sommes trop pressés pour le moment; nous traversons les anciennes bâtisses de cette merveilleuse reconstitution artistique pour arriver au Trocadéro à 11 heures un quart. Jetons en passant un rapide coup d'œil sur le bassin des yachts construit sur la Seine.

Il faut qu'en trois quarts d'heure nous ayons parcouru le Trocadéro : aussi, ne nous sera-t-il guère permis d'entrer dans les pavillons des colonies; les édifices retiendront notre attention pendant cette course rapide, entre autres le pavillon des Indes anglaises, celui de la Néerlande et la reproduction du temple de Boldœbœder, le pavillon du Transvaal et celui de la Sibérie.

Traversons la place et nous sommes au milieu des colonies françaises; en descendant vers la Seine nous passerons entre les deux groupes d'édifices appartenant à l'Algérie.

Midi un quart. — Traversons le pont de l'Alma et déjeunons dans un restaurant situé à gauche de la Tour Eiffel, dont l'ascension ne nous est pas possible, au cours de cette rapide visite, faute de temps.

1 heure. — Visite du Champ-de-Mars; nous commencerons par le côté droit : le Palais des Sciences, Lettres et Arts puis celui des Moyens de transport. Passons devant le premier et pénétrons dans le second, que nous remonterons jusqu'au Palais des Industries chimiques et d'où nous sortirons par la porte qui donne sur le jardin de l'Exposition.

Deux heures un quart. — Admirons la belle cascade du Château d'Eau et le Palais de l'Électricité, puis recommençons à gauche du Champ-de-Mars l'excursion que nous avons faite à droite. Nous verrons ainsi le Palais des industries du fil et le Palais des Mines.

Trois heures et demie. — Nous nous trouverons alors

PALIERS **A. PIAT** ET SES **FILS**

LES VISITES A L'EXPOSITION.

aux berges de la Seine ; prenons le chemin de fer ou la plate-forme mobile qui nous mènera à l'entrée du pont d'Iéna où commence la série des Pavillons étrangers.

Trois heures trois quarts. — Nous ne pourrons aujourd'hui entrer dans aucun de ces pavillons, étant donné le temps si court dont nous disposons ; aussi nous contenterons-nous d'aborder le boulevard fluvial qui nous permettra de voir la structure extérieure de chacune de ces constructions et d'admirer en même temps l'ensemble des Palais de la Rive droite (Palais des Congrès, de l'Horticulture et de la Ville de Paris).

Quatre heures un quart. — Visite de l'Esplanade des Invalides. Remonter l'avenue centrale et admirer les deux Palais, celui de la rue Fabert et celui de la rue de Constantine ; pousser la promenade jusqu'à la rue de Grenelle et revenir sur ses pas en traversant le Palais de la rue de Constantine où se trouvent réunies les industries les plus diverses ; nous serons ainsi amenés au Palais des Manufactures nationales situé près de la gare des Invalides dont la façade est momentanément cachée. Tous les jardins situés à cet endroit recouvrent la grande gare construite en sous-sol et qui est destiné à devenir le point terminus des lignes de l'Ouest.

Cinq heures et demie. — Traverser le pont Alexandre III. Cette traversée doit se faire doucement, cet ouvrage étant assurément un des plus beaux de l'Exposition : les parties architecturale et décorative méritent une mention spéciale.

Six heures. — Avant de quitter l'Exposition, contempler une dernière fois le coup d'œil d'ensemble du Palais des Champs-Élysées, du Pont et du Palais des Invalides.

Six heures et demie. — Sortie par la porte monumentale de la place de la Concorde.

MOTEURS A GAZ "CHARON"

Comment visiter l'Exposition en TROIS jours.

1re *journée*. — Les Champs-Élysées et les Invalides. Entrer par la Porte Monumentale de la place de la Concorde et consacrer toute la matinée à la visite des deux Palais.

Neuf heures. — Pénétrer dans le Grand Palais par la porte principale de l'avenue et faire le tour de la piste du rez-de-chaussée; les nombreuses sculptures de nos artistes retiendront une heure de promenade.

Dix heures. — Consacrer une autre heure à visiter les expositions de peinture du premier étage, et sortir du Palais par la porte postérieure donnant sur l'avenue d'Antin.

Onze heures un quart. — Faire le tour du Palais en tournant à droite au sortir de la porte et revenir à la grande Avenue pour arriver au Petit Palais dont la visite peut se faire rapidement, l'exposition rétrospective de l'art n'ayant surtout de l'attrait que pour les spécialistes. Ne pas manquer de regarder la belle ordonnance de la cour intérieure.

Midi. — Déjeuner sur la berge de la Seine au restaurant construit au milieu de rochers, au pied de la culée droite du pont Alexandre qui est du plus artistique effet.

Une heure et demie. — Traversée du pont Alexandre III qui mérite d'être regardé soigneusement et avec attention.

Deux heures. — Arrivée sur l'esplanade des Invalides : visiter l'intérieur des galeries en commençant par le Palais des Manufactures nationales, et remonter jusqu'à la rue de Grenelle; redescendre la rue centrale et admirons l'architecture du palais Fabert et Constantine

Cinq heures — S'arrêter devant le Jardin des Invalides près du pont et recommencer l'excursion intérieure des palais situés à gauche.

ASCENSEURS ABEL PIFRE

2ᵉ journée. — Les berges de la Seine et le Trocadéro.

Le mieux est de commencer la visite par le pavillon de l'Italie situé sur la rive gauche au coin du pont des Invalides ; nous pourrons consacrer toute notre matinée à la visite des pavillons étrangers, sans manquer de faire une promenade sur l'estacade qui longe la Seine et d'où l'on découvre un panorama merveilleux.

Nous poursuivrons notre visite jusqu'au pavillon de la Guerre et traverserons la Seine sur la passerelle construite exprès pour l'Exposition : nous trouverons sur la rive droite, au débouché de cette passerelle, un grand bouillon-restaurant qui, tout en nous permettant de faire un déjeuner au milieu d'un emplacement exquis, nous donnera une idée de ce qu'est à Paris un de ces grands établissements populaires.

Après le déjeuner, nous nous rendrons directement au Trocadéro en regardant au passage le port construit sur la Seine. Le Trocadéro nous prendra trois heures d'excursion que nous pourrons diviser en deux parties égales, soit une heure et demie pour les colonies étrangères et une heure et demie pour les colonies françaises.

Voir aussi les pavillons algériens. Revenons sur nos pas pour arriver au Vieux-Paris qui mérite une visite d'*une heure*, mais ne nous laissons pas retenir par l'attrait de ces reconstitutions historiques si pleines de charmes, car nous avons encore à visiter le Palais des Congrès, le Palais de l'Horticulture et le Pavillon de la Ville de Paris.

3ᵉ journée. — Champ de Mars. — Consacrons notre matinée aux attractions centralisées près de la tour Eiffel en commençant par le pavillon du Creusot ; nous passerons une demi-heure au Tour du Monde, une autre demi-heure au Palais du Costume ; puis nous passerons sous la Tour pour arriver au chalet de l'Optique où se trouve la gigantesque lunette qui permet de voir la Lune à 58 kilo-

GAZOGÈNES M. TAYLOR & Cᶦᵉ

mètres de distance; le Globe Céleste nous demandera une heure bien employée pour le visiter.

Déjeuner au pied de la tour Eiffel ou au premier étage de la Tour. Le reste de l'après-midi doit être consacré à visiter les galeries et les Palais du Champ-de-Mars.

MOTEURS A GAZ "CHARON"

CHAMPS-ÉLYSÉES
L'Harmonie dominant la Discorde (*Groupe décoratif du Grand Palais des Beaux-Arts*, par M. Récipon).

LES
MONUMENTS DE L'EXPOSITION

LES PALAIS DES CHAMPS-ÉLYSÉES

LE GRAND PALAIS

La construction du Grand Palais était décidée le jour où l'on vota la démolition du Palais de l'Industrie. On sait que cette solution fut prise à la suite du premier concours ouvert entre les architectes pour les projets de

ASCENSEURS ABEL PIFRE

l'Exposition de 1900 et qui donna comme résultat le percement d'une avenue nouvelle en prolongement de l'axe de l'Esplanade des Invalides.

Un nouveau concours fut organisé pour la construction des palais, et c'est à la suite de cette épreuve que furent définitivement nommés les architectes. M. Girault eut la direction générale du Grand Palais et l'on nomma

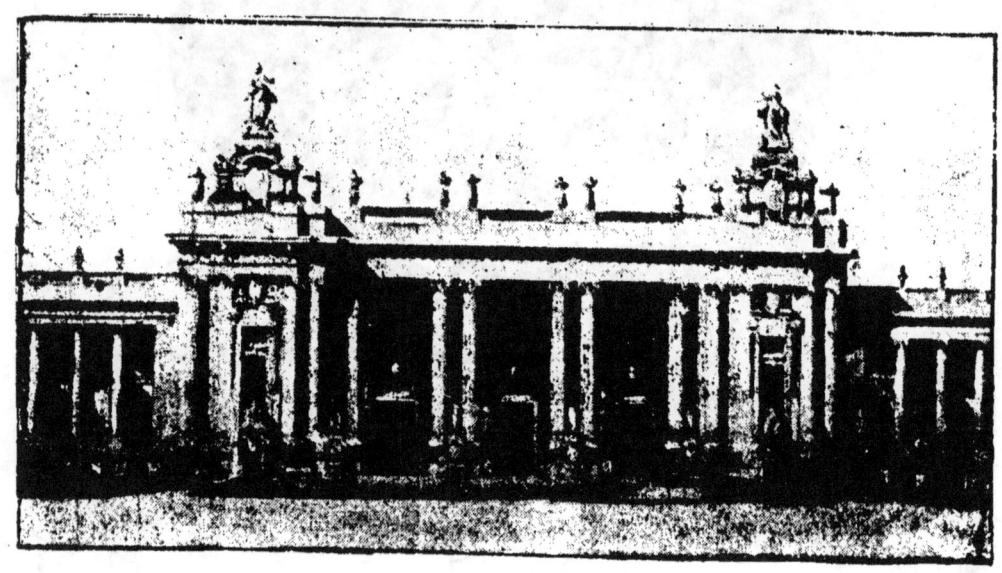

CHAMPS-ÉLYSÉES
Porche central du Grand Palais des Beaux-Arts (Deglane, arch.).

trois architectes spécialement chargés des trois parties du Grand Palais. M. Deglane eut à construire la partie antérieure, M. Thomas celle qui donne sur l'avenue d'Antin et M. Louvet eut pour mission de raccorder les deux corps principaux.

Ce raccordement s'imposait, car la nouvelle avenue et l'avenue d'Antin ne sont pas parallèles; il était nécessaire de trouver un moyen de faire disparaître ce manque de symétrie du plan.

La partie antérieure, qui est la principale, se com-

ÉLÉVATEURS A. PIAT ET SES FILS

pose presque exclusivement de la piste qui possède les mêmes dimensions que celle de l'ancien palais de l'Industrie. On a ménagé tout autour une galerie à 1ᵐ,80

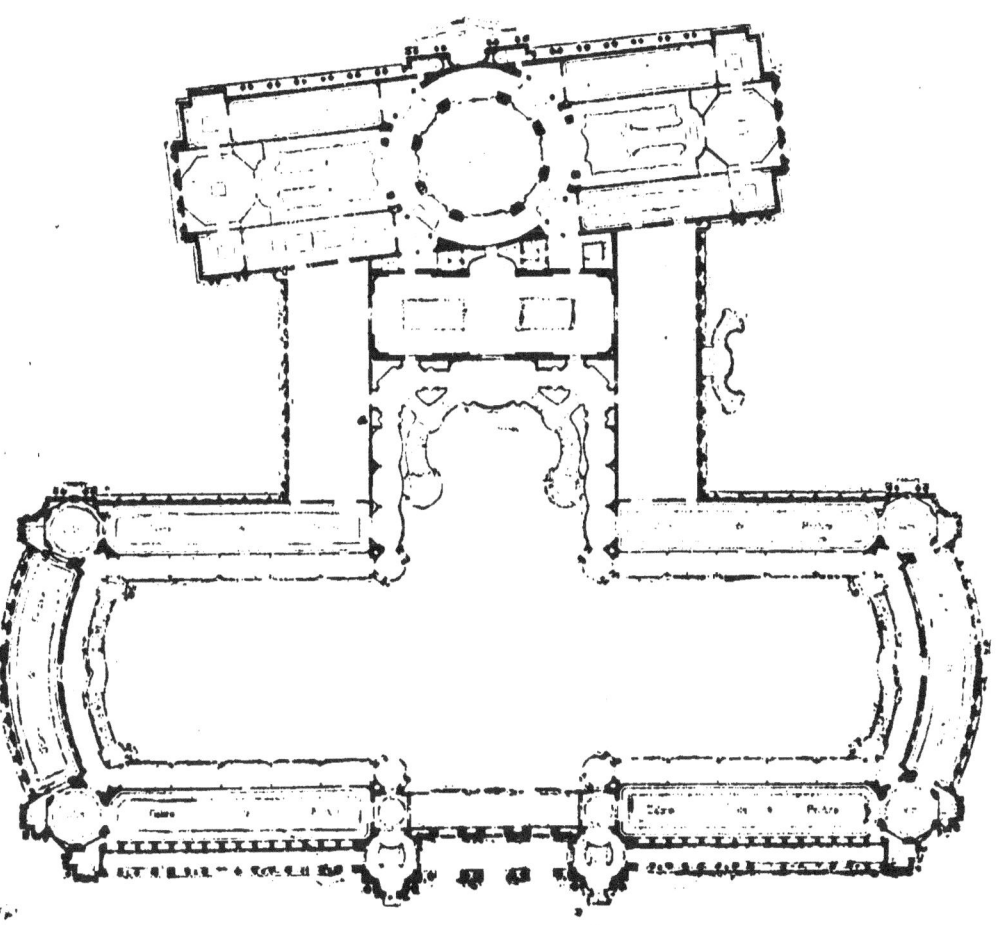

CHAMPS-ÉLYSÉES
Plan du Grand Palais des Beaux-Arts.

au-dessus du sol qui doit servir à l'installation des tribunes et banquettes pour les spectateurs.

En temps ordinaire, après l'Exposition, le Grand Palais est destiné à remplacer le Palais de l'Industrie,

MOTEURS A GAZ "CHARON"

c'est-à-dire qu'il servira aux Concours hippiques et agricoles, aux Salons de peinture et de sculpture, etc.

La différence essentielle qu'il présente avec son devancier, c'est que la grande nef se trouve coupée au milieu

CHAMPS-ÉLYSÉES
Escalier monumental du Grand Palais des Beaux-Arts (Louvet, arch.).

par une sorte de contre-nef normale, l'intersection donnant naissance à la coupole aplatie visible de l'extérieur. La décoration de cette contre-nef, située juste en face de la grande porte, consiste principalement dans un grand escalier monumental qui mène à l'étage où se trouvent en 1900 des salons de peinture. Cet escalier fait donc

ASCENSEURS ABEL PIFRE

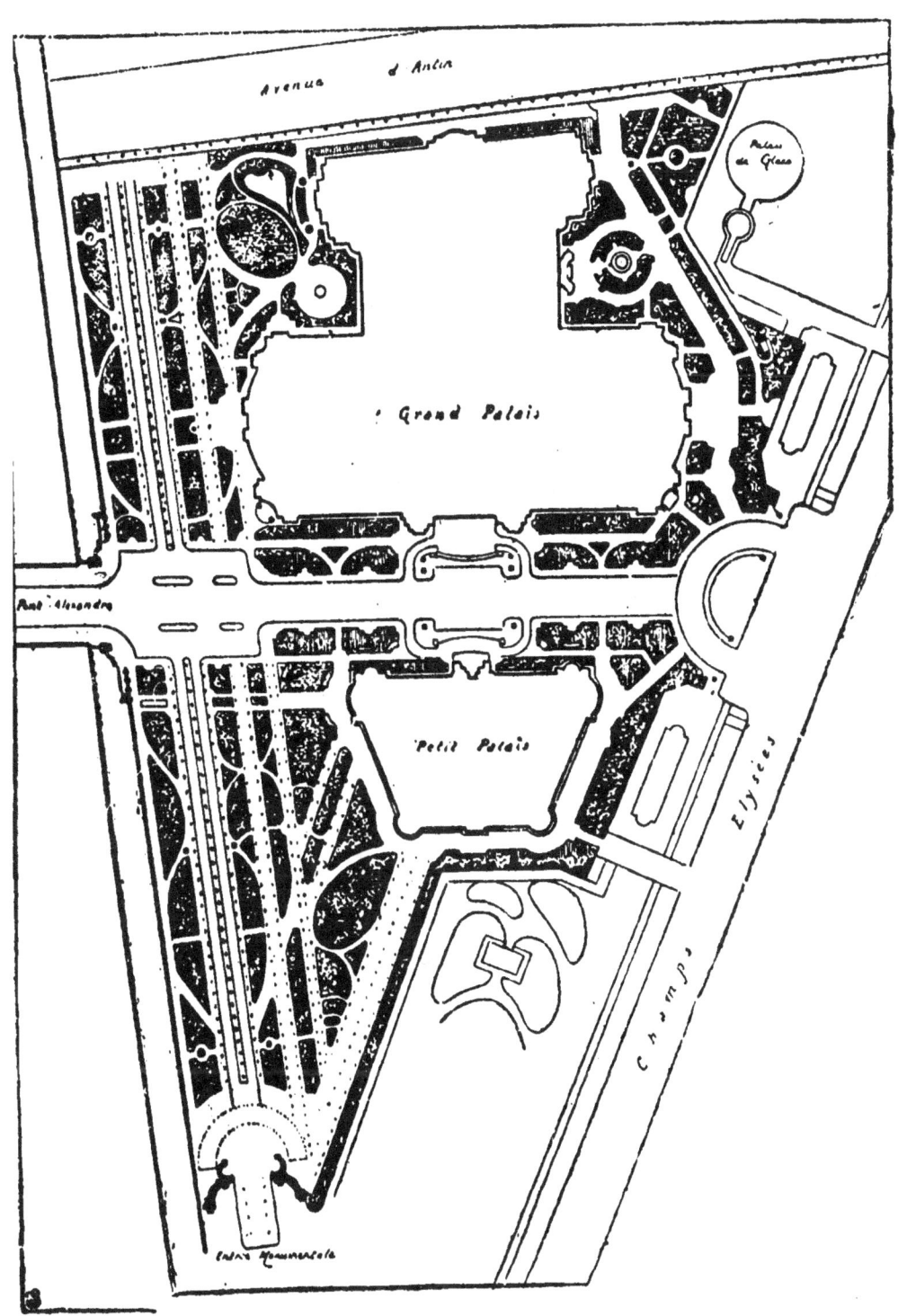

CHAMPS-ÉLYSÉES. — Plan général des jardins.

BIARRITZ ✳ HOTEL D'ANGLETERRE

Maison de tout premier ordre. — Renommée européenne. — Grands appartements
Dernier mot du luxe et du confort modernes. **M. CAMPAGNE**, Propriétaire

L'Acatène Métropole

est la seule machine sans chaîne

Ayant fait ses preuves; plus de 100 championnats : Bordeaux-Paris, le Bol d'Or, les 24 heures des Princes, les 48 heures de Roubaix, le Grand Prix de Paris amateurs, **telles sont les principales victoires de**

L'ACATÈNE

17, rue Saint-Maur
16, rue du Quatre-Septembre
16, avenue de la Grande-Armée

partie de la portion intermédiaire du palais appartenant à M. Louvet.

La partie postérieure se compose d'un grand hall elliptique couronné par une sorte de dôme métallique encadré par deux grandes salles rectangulaires à balcons.

Au premier étage, se trouvent les nombreuses salles où sont exposés les tableaux; derrière le grand escalier, on a ménagé une vaste salle d'honneur où peuvent même être donnés des concerts.

Indiquons enfin que les écuries pour les concours hippiques sont situées au sous-sol, et que de larges rampes très douces amèneront les chevaux au niveau du sol de la piste.

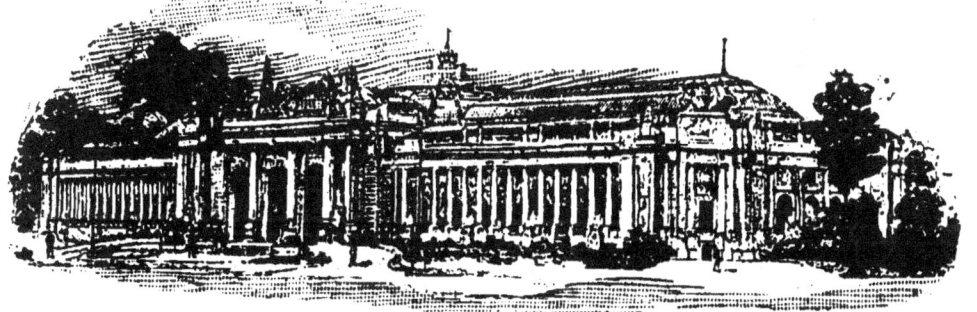

Façade principale du Grand Palais.

Extérieurement, le palais appartient au style romain; un large portique soutient les deux enfilades de colonnes situées à droite et à gauche.

La décoration est des plus riches, partout l'architecte emprunte le concours du sculpteur.

Parlons également de deux grandes frises décoratives polychromes, une en mosaïque située sur la façade antérieure, l'autre, en céramique de Sèvres, placée derrière la colonnade de la façade arrière.

De grands quadriges, œuvres de M. Récipon, sont montés aux deux angles du Grand Palais; ils sont en cuivre battu puis doré à la feuille; l'importance de cette sculpture métallique est très grande, et représente une valeur supérieure à 300 000 fr., rien que pour ces deux groupes.

Le Grand Palais a coûté 24 millions.

GAZOGÈNES M. TAYLOR & Cie

Parmi les **constructeurs** qui ont monté les grandes charpentes, il faut **citer** MM. Moisant, Laurent, Savey à qui l'on doit toute la **partie** métallique **du côté** des Champs-Élysées et toute la portion **du côté** de l'avenue d'Antin, ces habiles constructeurs ont employé pour le levage des grandes fermes des procédés de manutention très simples qui ont été remarqués et fort appréciés des hommes spéciaux.

La partie intermédiaire appartenant à M. Louvet a

CHAMPS-ÉLYSÉES.
Façade principale du Petit Palais.

également été construite par la maison Moisant, ainsi que le grand escalier d'honneur qui constitue un travail remarquable et unique au point de vue du fer et de l'acier.

LE PETIT PALAIS

M. Ch. Girault, qui avait obtenu le premier prix pour son concours du Petit Palais, est un des rares architectes qui ait vu son œuvre exécutée textuellement suivant les indications de ses premiers cartons.

MOTEURS A GAZ "CHARON"

LES PALAIS DES CHAMPS-ÉLYSÉES.

Le Petit Palais est situé en face du Palais des Beaux-Arts, les architectures, tout en se *tenant*, ne sont pas semblables, car il faut qu'elles rappellent chacune le but et la raison d'être du monument. Sa forme est moins imposante, mais son apparence n'en est que plus co-

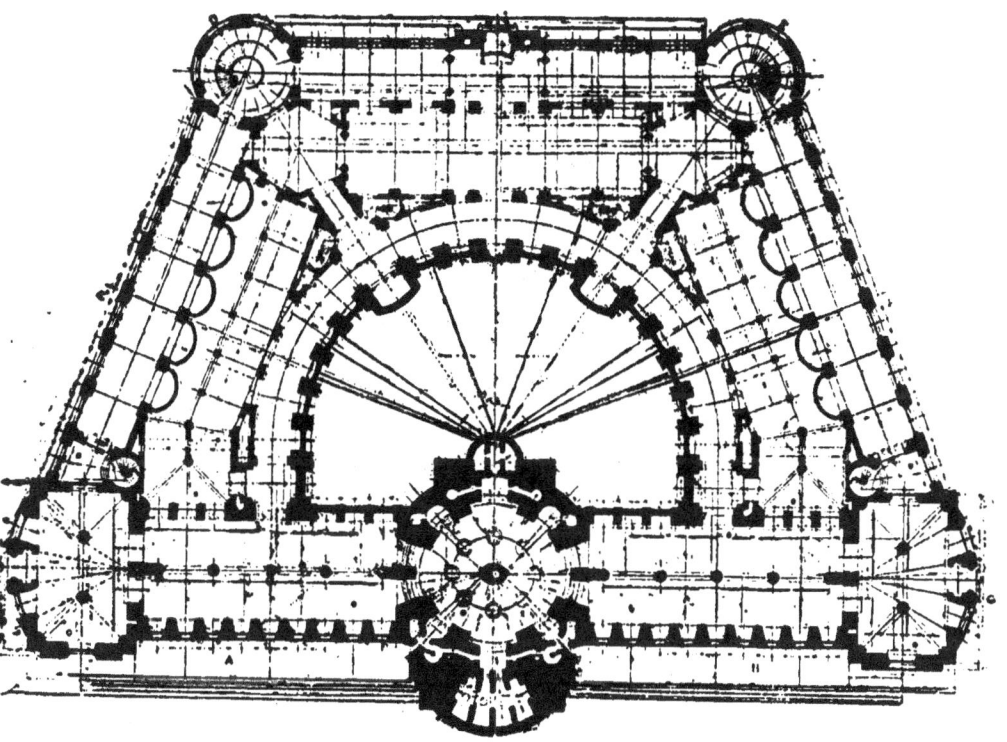

CHAMPS-ÉLYSÉES
Plan du Petit Palais.

quette et plus gracieuse; les dimensions moins étendues permettent à l'œil de saisir plus facilement l'ensemble, de sorte que l'architecte a pu donner à sa façade une allure générale, dont les différentes parties se raccordent entre elles.

ASCENSEURS ABEL PIFRE

La forme en trapèze du plan était indiquée par l'emplacement accordé. Un dôme du plus gracieux effet recouvre une entrée elliptique surélevée; à droite et à gauche, des grandes salles bien éclairées et d'une décoration des plus riches forment un local artistique indiqué pour les Beaux-Arts.

Tout autour du palais, sont aménagées des salles

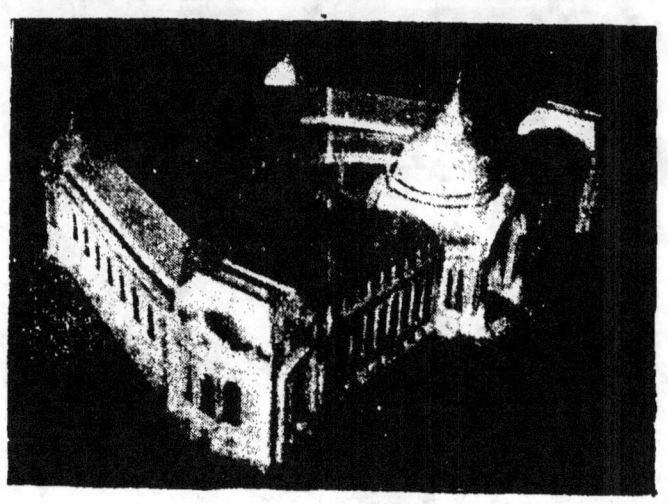

CHAMPS-ÉLYSÉES
Petit Palais des Beaux-Arts (vue générale) (Girault, arch.).

diverses; la partie centrale est réservée à une sorte de cour ou jardin en demi-cercle entouré d'une colonnade en hémicycle constituant un soutien pour une galerie couverte. Les dispositions ont été prises dans ce palais pour que tous les genres d'éclairage, y compris le plein air, soient représentés; il s'ensuit que les artistes trouveront toujours une lumière à leur convenance.

Le Petit Palais a coûté 12 millions.

TRANSMISSIONS A. PIAT ET SES FILS

LE PONT ALEXANDRE III

Ce grand ouvrage est assurément un des plus intéressants parmi les travaux actuels de nos ingénieurs. Son mérite principal, c'est, qu'en dehors de sa nécessité et des services considérables qu'il rendra pendant et après l'Exposition, ce pont constitue une pièce d'architecture du plus bel aspect et qui fait honneur à ses architectes, MM. Cassien-Bernard et Cousin.

Les ingénieurs du Pont sont MM. Résal et Alby; ils ont eu à résoudre un des problèmes les plus difficiles; il fallait lancer un pont d'une seule portée et trouver des fermes qui, par leur courbure, permissent de laisser une passe navigable suffisante, tout en étant assez surbaissée pour ne pas gêner la vue dans le sens de l'axe du pont; c'est la précision du calcul qui a permis d'aboutir au résultat obtenu. Il a fallu pour réaliser les conditions indiquées faire des arcs très surbaissés et présentant une flèche à la clé des plus réduites; la conséquence de cet emploi a été une pression très grande aux culées, et c'est pour y résister qu'il a fallu établir ces fondations

MOTEURS A GAZ "CHARON"

colossales dont on a tant parlé, et qui ont absorbé chacune 15000 mètres cubes de maçonnerie; le prix de ces fondations a été d. près de 1500000 francs.

La partie métallique se compose de 15 fermes parallèles soutenant le tablier métallique, composé de feuilles

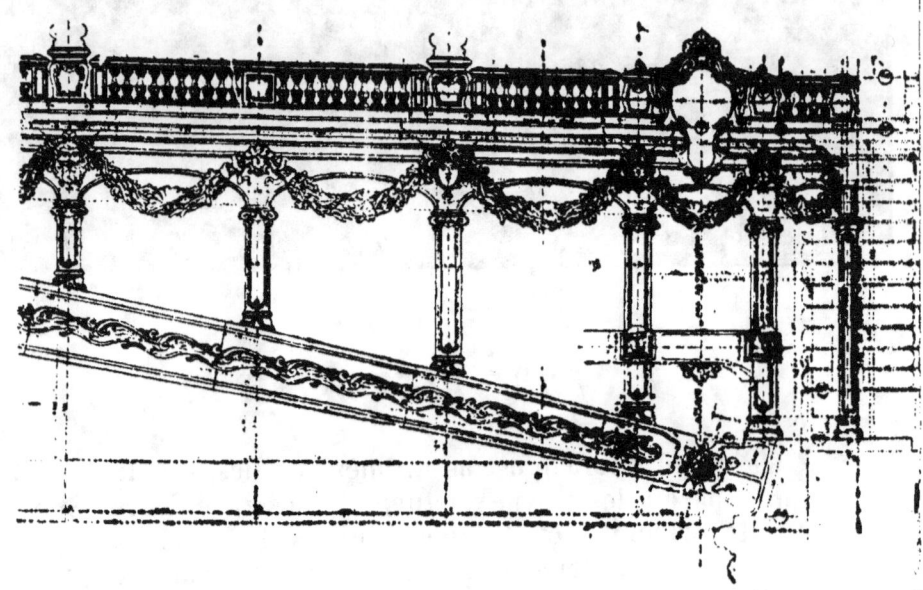

PONT ALEXANDRE III
Détails décoratifs du tablier.

de platelage en acier de 15 millièmes. Elle a été confiée aux maisons de construction de Fives-Lille et du Creusot; toutefois la première de ces deux maisons seule a fourni les matériaux, la seconde a été chargée du montage. Celui-ci a été fait à l'aide d'un grand pont roulant de 120 mètres de portée qui franchissait toute la largeur du fleuve, et qui a tellement intrigué les Parisiens que beaucoup l'ont pris pendant longtemps pour le pont lui-même.

La décoration du pont se compose principalement de quatre pylônes situés deux à deux à chaque entrée de

ASCENSEURS ABEL PIFRE

l'ouvrage. Ces points élevés donnent une indication de la majesté architecturale que l'on souhaite pour un ouvrage aussi important; ils sont également pour l'œil des lignes de repère entre les parties basses de l'avenue nouvelle et le dôme élevé des Invalides qui constitue une sorte de but.

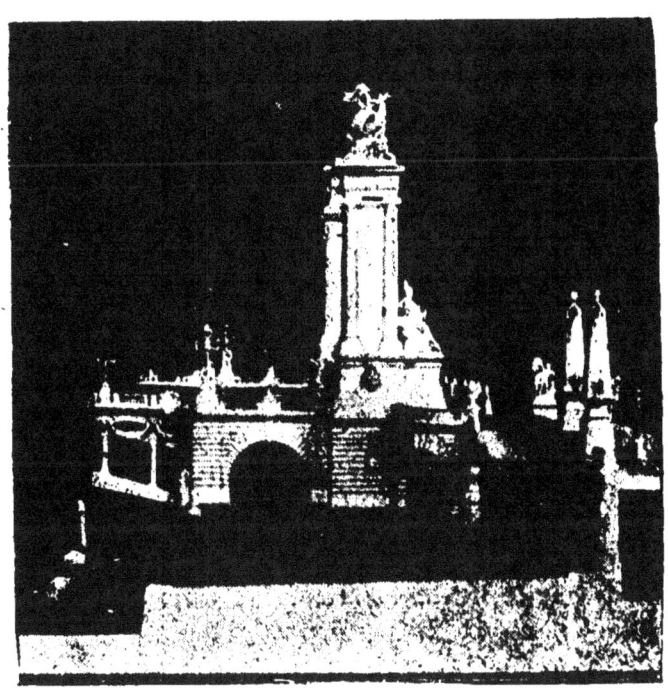

PONT ALEXANDRE III
Vue d'une culée et d'un pylône.

Au pied de chaque pylône se trouvent sous la forme de femmes assises, des figures symboliques de la France aux grandes époques; aux sommets sont des Pégases ailés en bronze doré. Le tablier est orné sur toute sa longueur de guirlandes en fonte représentant des plantes marines; un groupe central forme la clé du pont : il représente symboliquement l'alliance franco-russe.

Le pont Alexandre III a coûté 7 millions, dont 1 million a été consacré à sa décoration.

GAZOGÈNES M. TAYLOR & CIE

LES PASSERELLES SUR LA SEINE

Afin de faciliter le passage d'une rive à l'autre aux visiteurs de l'Exposition, on a établi trois passerelles : celles-ci sont en acier et sont construites avec la même solidité que si elles devaient subsister. Deux d'entre elles sont accolées aux ponts des Invalides et de l'Alma, de telle façon que ces deux ouvrages resteront affectés au

Passerelle du pont de l'Alma (Méwès, arch.).

service de la voie publique, tout en permettant la circulation des visiteurs. On a cherché, avec juste raison, à leur donner, les mêmes courbes que celles des anciens ponts à proximité desquels ils sont construits. Elles ont été dessinées par M. Lion, ingénieur en chef de la navigation de la Seine, qui a été spécialement chargé des calculs. Ces deux passerelles sont pareilles au point de vue de la construction métallique mais on a chargé des architectes de les décorer avec goût, pour qu'elles se présentent avantageusement entre ces palais des berges de la Seine et les aménagements prévus sur les deux rives. M. Méwès a été chargé de la passerelle du pont de l'Alma. M. Gautier, l'architecte du Palais de l'Horticulture, a pour mission de décorer la passerelle du pont des Invalides.

La troisième passerelle, celle qui est destinée à survivre à l'Exposition, est construite dans l'axe du palais des Armées de terre et de mer, en face de la rue de la

MOTEURS A GAZ "CHARON"

Manutention; sa forme nouvelle et hardie en fait un des plus beaux spécimens du travail du fer. Elle est due à MM. Résal et Alby, les auteurs du pont Alexandre. Quant à la décoration, elle est des plus simples, la forme élégante de la partie métallique étant à elle-même son principal ornement.

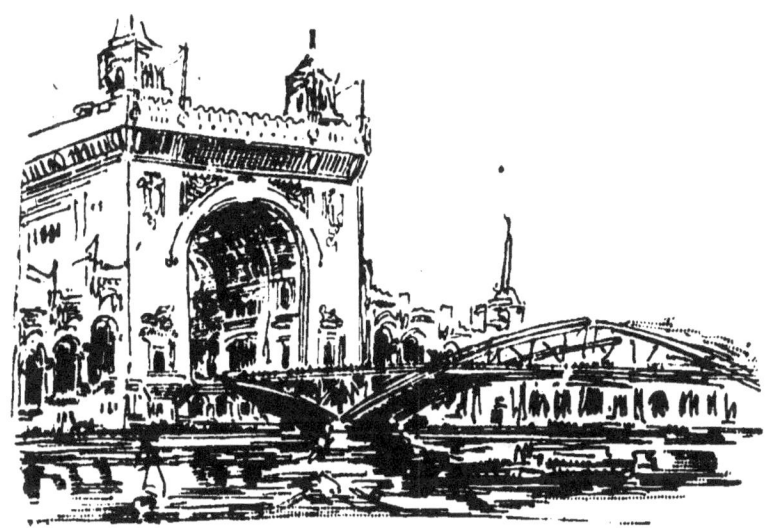

Passerelle du Palais des Armées.

TAILLEUR pour DAMES

AMAZONES — FOURRURES

J. KADEŘÁVEK

PROFESSEUR DE COUPE

5, Faubourg Saint-Honoré — PARIS

Fabrique de Coutellerie Fine

Maison Fondée en 1790

Vve OSMONT
J. DUPIPET Succr

94, Boulevard de Sébastopol. PARIS

Fabrique à NOGENT (Haute-Marne)

SPÉCIALITÉ D'ARTICLES DE BUREAU
Poignards, Coutellerie de Table
En tous genres
BOITES A MAIN. ARTICLES DE TOILETTE
COMMISSION — EXPORTATION

PUBLICITÉ
DU
Guide de l'Exposition
de 1900

ANDRÉ SILVA
8, Rue du Quatre-Septembre, 8
PARIS
Téléphone 147-71

LES
PALAIS DU CHAMP-DE-MARS

LE PALAIS DES MINES ET DE LA MÉTALLURGIE
(Architecte : M. Varcollier).

Ce palais se trouve placé à l'angle gauche de l'ensemble des constructions du Champ-de-Mars. La grande difficulté pour l'architecte, M. Varcollier, était de dessiner un édifice dont l'entrée principale produisît son

CHAMP-DE-MARS
Palais des mines et de la métallurgie (Varcollier, arch.).

maximum d'effet quand il est vu de trois quarts. Dans ce but, l'architecte a flanqué son porche de deux tourelles ajourées fort gracieuses, dont une se présente complètement de face aux visiteurs arrivant de côté. Une immense tiare constitue le dôme, cette forme est nouvelle et fort heureuse.

Le Palais des Mines, comme tous ceux du Champ-de-Mars, est construit en fer recouvert de bâtis en bois sur lesquels on a dressé des parements de plâtre. Toute la décoration est claire, le blanc domine. Quant à la tiare du sommet, elle contient toutes les valeurs des pierreries

ASCENSEURS ABEL PIFRE

et du scintillement lumineux appropriée à ce couronnement.

LE PALAIS DES FILS
(Architecte : M. BLAVETTE.)

Ce Palais se compose d'une enfilade de cintres élevés, séparés par des poteaux, le tout formant le parement extérieur d'une galerie couverte où se trouvent des restaurants. Ils ressemblent vaguement à ceux édifiés en 1889 à cette même place. La façade principale est coupée

CHAMP-DE-MARS
Palais des industries des fils et des matières textiles (Blavette, arch.).

en son milieu par un grand motif décoratif constituant le porche central : une immense baie en plein cintre forme une sorte d'invite au public de pénétrer dans l'intérieur du palais.

La partie métallique de ce palais est remarquable et fait le plus grand honneur aux constructeurs MM. Moisant, Laurent, Savey et Cie, qui ont construit la galerie d'entrée et le Grand Pavillon central.

LE CHATEAU D'EAU
ET LE PALAIS DES INDUSTRIES CHIMIQUES
(Architecte : M. PAULIN.

Ce Château d'eau est un des motifs principaux de la décoration générale du Champ-de-Mars. De grandes vo-

PALIERS A. PIAT ET SES FILS

lutes rappelant l'époque Louis XV enveloppent une sorte de niche de 33 mètres d'ouverture et de 11 mètres de profondeur; elle contient une vasque d'où jaillit une nappe liquide, formant cascade, de 18 mètres de largeur; la quantité d'eau débitée est de 4 millions et demi de

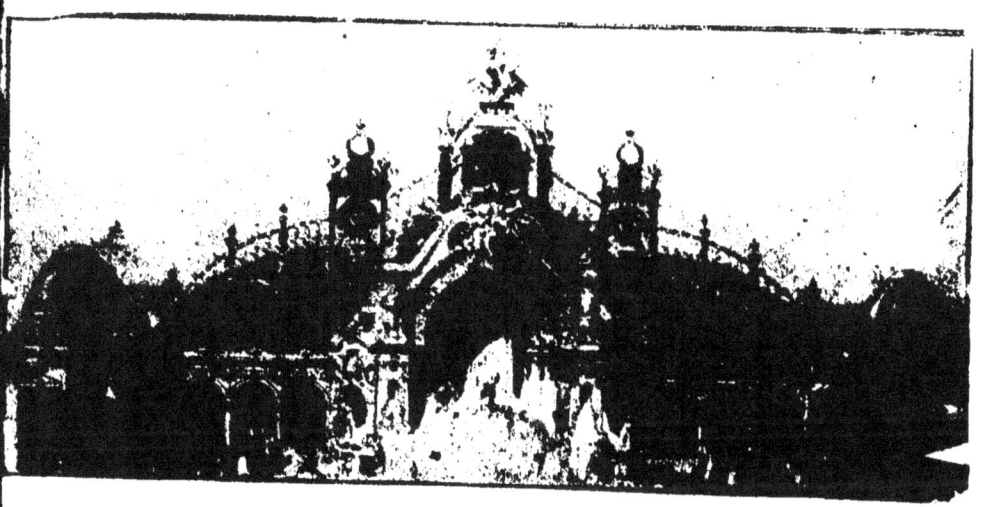

CHAMP-DE-MARS

Le Château d'eau et le Palais de l'électricité (Hénard et Paulin, arch.).

litres par heure. Au milieu du bassin recevant les eaux de cette cascade, se trouve une allégorie de 10 mètres de hauteur : *L'Humanité, conduite par le Progrès, s'avance vers l'Avenir.*

Deux rampes d'accès entourent le bassin et mènent au premier étage.

Les dispositions sont prises pour que le public puisse traverser le palais du rez-de-chaussée derrière la nappe d'eau; en cet endroit on a installé une sorte de grotte qui produit un effet charmant.

Le Palais qui entoure le Château-d'eau rappelle la décoration des palais environnants. Nous avons au premier plan une galerie couverte avec restaurants.

MOTEURS A GAZ "CHARON"

LE PALAIS DE L'ÉLECTRICITÉ
(Architecte : M. Eug. Hénard.)

Le but de cet édifice est principalement de cacher aux yeux du public, au point de vue architectural, l'ancienne Galerie des Machines. A cet effet, le Palais monte à

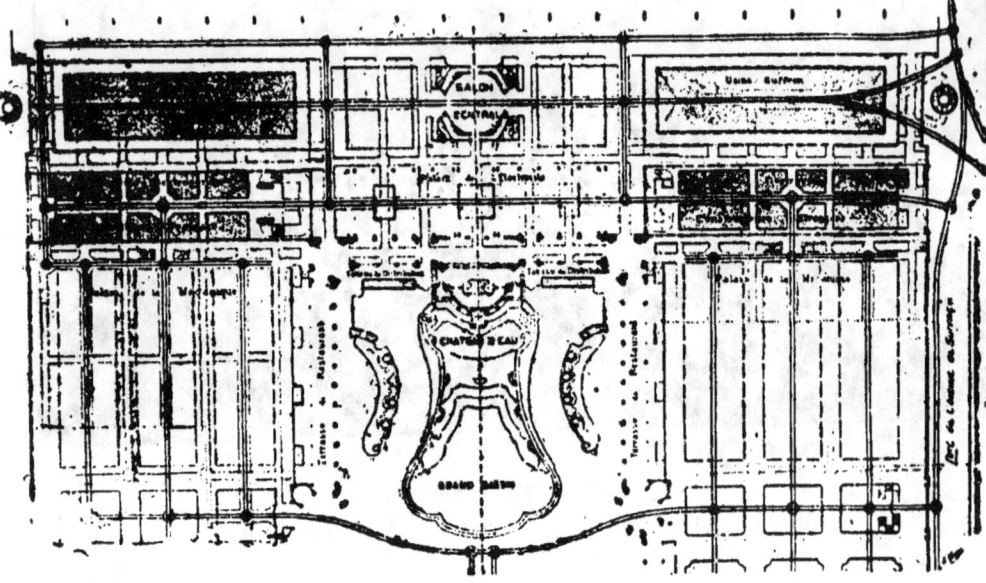

CHAMP-DE-MARS
Plan général de l'Agriculture, de l'Alimentation, de la Salle des Fêtes (ancienne Galerie des Machines), du Château d'eau et des Palais de l'Électricité, de la Mécanique et des Industries chimiques.

80 mètres de hauteur et forme une sorte de décor de fond pour le motif du premier plan, le Château d'eau.

La façade du Palais de l'Électricité est une application nouvelle du métal et du verre dans la décoration extérieure d'un monument. Toutes les parties sont en zinc repoussé et en céramique transparente; c'est une sorte de dentelle à mailles serrées dont les pointes émergent

ASCENSEURS ABEL PIFRE

verticalement; de tout cet ensemble il ressort un air de clarté et une harmonie générale du plus riant effet.

La galerie du Palais, qui est pareille à l'ancienne Galerie des Machines, a 420 mètres de longueur. Deux façades sur les avenues de La Bourdonnais et Suffren rappellent la forme générale des dispositions employées pour la courbure des fermes dont se compose cette galerie.

LA GRANDE SALLE DES FÊTES
(Architecte : M. RAULIN.)

Cette immense salle est construite au centre de la Galerie des Machines et prend pour elle seule le tiers du milieu.

En plan, elle se compose d'une grande piste circulaire de 90 mètres de diamètre et de quatre espèces de triangles formant quatre estrades sur lesquelles seront installés les gradins pour le public.

On a élevé des poteaux métalliques soutenant une couronne en fer constituant la base d'appui d'un dôme très surbaissé. Celui-ci est en verrières, les plus importantes qui aient jamais été exécutées.

La décoration générale est celle qui rappelle les cérémonies et les fêtes, c'est-à-dire que le rouge et l'or dominent.

Au-dessus des arcs des quatre grandes baies d'axes, nous voyons quatre médaillons en peinture représentant les quatre premiers groupes de l'Exposition : les *Lettres*, les *Sciences*, les *Arts* et l'*Industrie*. Les quatorze autres groupes sont figurés sur quatre compositions importantes placées au même niveau que les précédentes, mais situées au-dessus des baies des tribunes. Sur la couronne de faitage toutes les nations ayant contribué au succès de l'Exposition sont représentées par des allégories.

On a prévu l'illumination du soir, des immenses rampes de lampes électriques enverront des flots de lumière. Des motifs en verre translucide donnent des effets nouveaux : le jour, ils semblent du grès et le soir ils servent à l'illumination par leur transparence.

GAZOGÈNES M. TAYLOR & CIE

Cette décoration du soir est plus décorative qu'éclairante, elle est sobre et, disons le mot, sombre; pour donner à cette colossale nef un éclairage complet, il

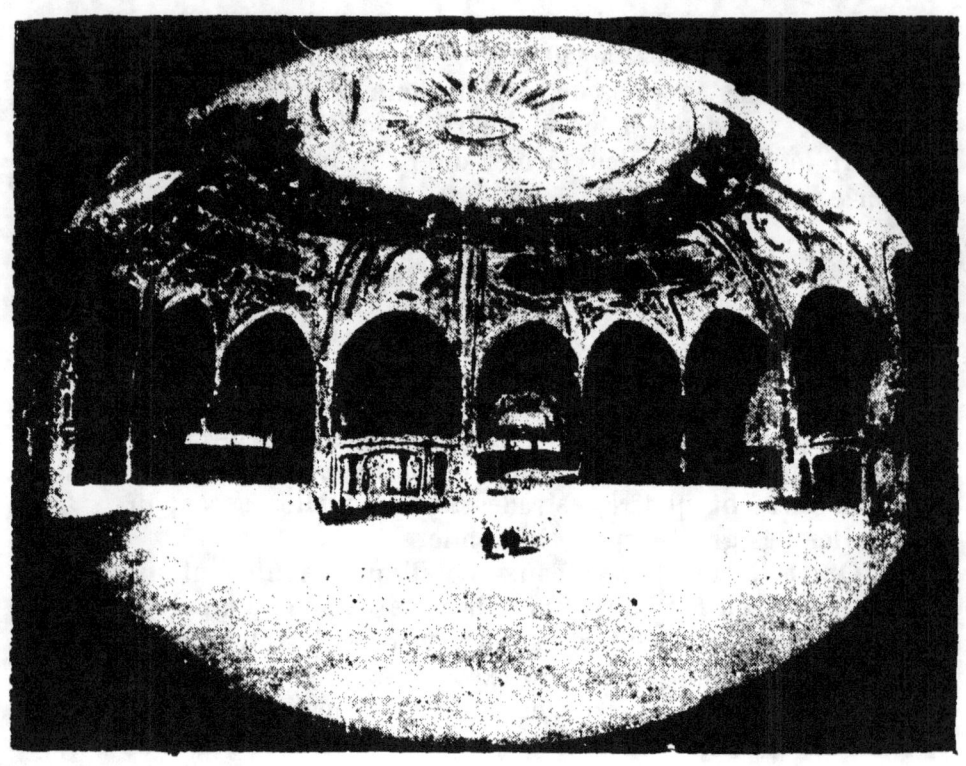

CHAMP-DE-MARS
La Salle des Fêtes (ancienne Galerie des Machines), (Raulin, arch.).

aurait fallu absorber pour elle seule toute la lumière que la force motrice de l'Exposition était capable de fournir, aussi a-t-on été bien inspiré de ne pas chercher à faire une illumination complète, celle que nous avons est d'un goût parfait, elle permet de se rendre compte des grandes lignes, elle met en valeur certains motifs de décoration et l'apparition de ces parties très claires avec la pénombre de l'ensemble contribue à donner à cette salle un cachet tout particulier.

MOTEURS A GAZ "CHARON"

LE PALAIS DU GÉNIE CIVIL ET DES MOYENS DE TRANSPORT.
(Architecte : M. Hermant.)

Ce Palais fait face à celui du Fil; il est disposé suivant les mêmes axes, les porches, entrées et points extrêmes sont situés aux mêmes distances; malgré cela, ils ne se ressemblent en rien.

La façade se compose de baies cintrées moins élevées que celles du Palais du Fil; il reste sous ce chapiteau la

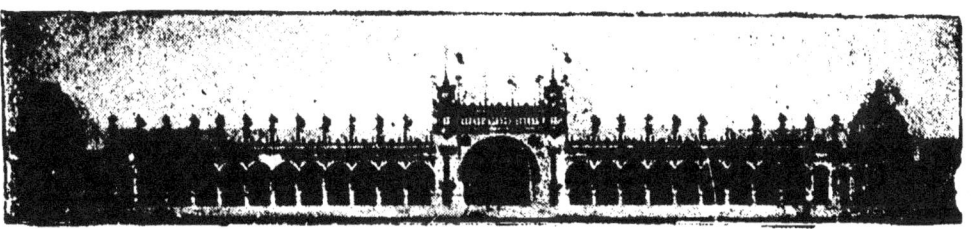

CHAMP DE-MARS
Palais du Génie civil et des Moyens de transport (Hermant, arch.).

place pour une grande frise décorative fort belle; celle-ci représente l'histoire des Moyens de transport depuis les temps les plus reculés jusqu'à nos jours. Nous y voyons les Francs avec leurs attelages de bœufs et leurs voitures à grosses roues en bois, et nous terminons par la Navigation sous-marine et l'Aérostation dirigeable.

L'ornementation générale du palais est d'un goût très sûr et fort brillant.

Au point de rencontre avec l'édifice qui lui fait suite, se trouve un petit corps de bâtiment circulaire, couronné d'un dôme; le tout est de petite dimension, accessible à un seul coup d'œil, les lignes sont harmonieuses; c'est un petit bijou d'architecture.

ASCENSEURS ABEL PIFRE

LE PALAIS DES LETTRES SCIENCES ET ARTS
(Architecte : M. Sortais.)

Il fait pendant au Palais des Mines, mais ne lui ressemble aucunement. Comme pour ce dernier, l'architecte avait à surmonter la difficulté de manquer de recul à

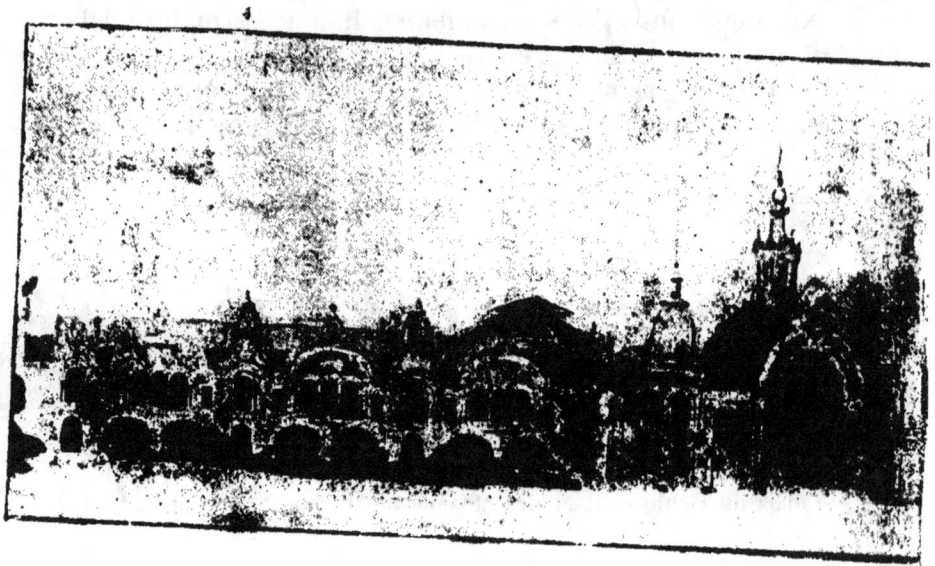

CHAMP-DE-MARS
Palais des procédés des Lettres, Sciences et Arts (Sortais, arch.).

cause du voisinage de la Tour Eiffel : il l'a vaincue par les mêmes moyens.

La porte principale se trouve entourée par une sorte de grand bandeau circulaire à section en demi-cercle; c'est un immense tore décoratif. Il recouvre une salle de concert dont le plafond a la même forme, elle est curieuse et nouvelle.

La façade courante est très mouvementée et rappelle plusieurs styles. Les courbures superposées et différentes comme ouverture amusent l'œil.

TRANSMISSIONS A. PIAT ET SES FILS

L'aspect de ce palais (comme de tous ses congénères) est rehaussé par un soubassement de verdure très chatoyant; les jardins du Champ-de-Mars sont un grand sujet de décoration auxquels les palais servent de cadre.

LES CHEMINÉES MONUMENTALES

On sait que toutes les chaudières de l'Exposition ont été centralisées derrière le palais de l'Électricité; la vapeur actionnera des machines motrices qui seront en rapport avec les dynamos qui deviendront à leur tour la source de la force et la lumière nécessaire aux différents usages des exposants et du public.

Il fallait se débarrasser de la fumée produite par tous ces foyers et, malgré les moyens modernes de fumivorité, on en est revenu aux procédés anciens qui consistent à envoyer les résidus gazeux dans les hautes zones de l'atmosphère. C'est ainsi qu'on a été amené à construire les deux cheminées monumentales. Elles ont chacune 80 mètres de hauteur.

Un concours a été fait pour l'élévation de ces cheminées, un seul concurrent, la maison Nicou et Demarigny, a présenté un projet acceptable; il fut classé premier et ces constructeurs furent immédiatement chargés du travail.

Il a fallu établir des fondations solides à 8 mètres de profondeur : au fond de cette excavation, on a foncé

CHAMP-DE-MARS. — Cheminée monumentale de l'usine de force motrice (Avenue La Bourdonnais).

MOTEURS A GAZ "CHARON"

des pieux jusqu'à refus ; c'est sur cet ensemble qu'on a dressé les premières assises de la maçonnerie. Le poids total de chaque cheminée est de 5 750 000 kilogrammes.

La difficulté ne consistait pas à faire la cheminée proprement dite, c'est un travail très courant aujourd'hui ; il fallait surtout que ce monument fût décoratif dans son genre ; MM. Nicou et Demarigny ont fourni une heureuse composition d'après les données du service mécanique de l'Exposition.

La seconde cheminée, celle de l'avenue de Suffren, possède les mêmes dimensions que la précédente ; elle a été faite par le service technique de l'Exposition, à la tête duquel se trouve M. Bourdon ; l'exécution a été confiée à MM. Toizoul et Fradet, les constructeurs spécialistes bien connus : ceux-ci n'ont pas eu à imaginer un projet, mais simplement à exécuter celui qui leur avait été donné par la direction de l'Exposition.

ANC^{ne} MAISON E. FLAMMARION ET A. VAILLANT
F. MARTIN, Successeur

LIBRAIRIE

3, Faubourg Saint-Honoré (Près la rue Royale)
(Maison la plus près de l'entrée principale de l'Exposition)

TÉLÉPHONE 228-38

GRAND CHOIX ET ASSORTIMENT IMPORTANT DE
Guides, Plans, Vues, Cartes postales
illustrées

OUVRAGES DE GRAND LUXE ET D'AMATEURS

Remise importante sur les ouvrages de tous les éditeurs

ASCENSEURS ABEL PIFRE

LES PALAIS
DE L'ESPLANADE DES INVALIDES

PALAIS DES MANUFACTURES NATIONALES
(Architecte : Toudoire et Pradelle).

Il est placé en avant de l'Esplanade et se trouve le plus rapproché de la Seine : il se compose de deux corps de bâtiments complètement séparés et ne dépendant l'un

CHAMP-DE-MARS
Palais des Manufactures nationales (Toudoire et Pradelle, arch.).

de l'autre que par leur symétrie et leur ressemblance complète. Sa façade a un but bien défini : c'est d'impressionner agréablement le visiteur qui arrive aux Invalides et de le prédisposer en sa faveur : elle forme comme un grand rideau d'avant-scène.

Les galeries qui l'entourent sont les unes couvertes, les autres en plein air; ces dernières sont ornées de peintures murales dont l'effet de grand jour donnera des impressions nouvelles.

Disons que les deux angles sur le quai et sur la rue centrale servent de motifs d'ornementation. De grands porches avec baies en plein cintre et balcons sont les entrées principales de l'édifice.

GAZOGÈNES M. TAYLOR & Cie

PALAIS CONSTANTINE
(Architecte : M. Esquié.)

L'Esplanade des Invalides est coupée en deux par une rue centrale : deux palais se font vis-à-vis. Celui de

INVALIDES
Palais des Industries diverses (Côté Constantine), (Esquié, arch.).

M. Esquié est très mouvementé, les lignes verticales dominent, des grandes galeries ouvertes avec peintures de fond donnent beaucoup de mouvement à sa façade.

PALAIS FABERT
(Architectes : MM. Larche et Nachon.)

Ici, nous avons une impression différente de la précédente, nous avons de nombreuses lignes horizontales.

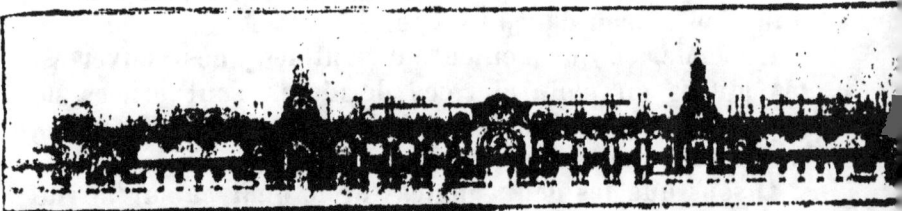

INVALIDES
Palais des Industries diverses (Côté Fabert), (Larche et Nachon, arch.).

MOTEURS A GAZ "CHARON"

LES PALAIS DE L'ESPLANADE DES INVALIDES.

les bandeaux sont continus; l'ensemble de l'édifice est plus tassé, plus tranquille et plus austère.

L'un et l'autre de ces deux palais ont à compter avec un inconvénient effectif qui est à considérer, le manque de recul. La rue est fort étroite et le visiteur ne peut avoir que des impressions élémentaires sur les palais. La vue d'ensemble qui ne peut être obtenue que d'une extrémité est forcément imparfaite : mais cela n'enlève rien du grand cachet artistique apporté à cette œuvre par ses distingués architectes.

PALAIS DES INDUSTRIES DIVERSES
(Architecte : M. TROPPEY-BAILLY.)

Comme le Palais des Manufactures nationales, cet édifice se compose de deux constructions jumelles. Elles

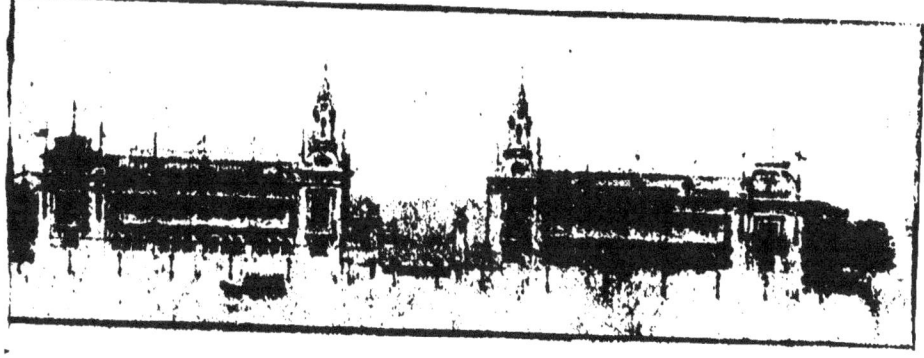

INVALIDES
...is des Industries diverses (Côté rue de Grenelle), (Troppey-Bailly, arch.).

sont séparées par une cour circulaire surélevée sur laquelle, chacune des parties de l'édifice total présente une façade. Cette disposition en cercle est fort heureuse, car elle permet à l'œil de fouiller dans les plans arriérés de l'architecture et d'en admirer toutes les beautés.

ASCENSEURS ABEL PIFRE

Sur la rue de Grenelle, le Palais a deux façades pareilles; les lignes de ce côté sont des plus harmonieuses;

INVALIDES
Vue générale des Palais de l'Esplanade (prise du pont Alexandre III).

elles ont pour but principal de servir de cadre à deux frises décoratives en staff qui occupent le milieu de chacun des deux corps du Palais.

RUBANS — TULLES
SOIERIES MOUSSELINES
CONFECTIONS

GROS **Rodolphe SIMON** FRAIS
DÉTAIL RÉDUITS

15 & 17, Rue Monsigny

34, Rue du Bac — 8, Rue des Martyrs

ENGLISH SPOKEN — MAN SPRICHT DEUTSCH

Hautes Nouveautés, Assortiments Illimités

TRANSMISSIONS A. PIAT ET SES FILS

LES PALAIS DES BORDS DE LA SEINE

LE PALAIS DE LA VILLE DE PARIS
(Architecte : M. Gravigny).

La Ville de Paris a toujours tenu à figurer honorablement à toutes les Expositions universelles que nous

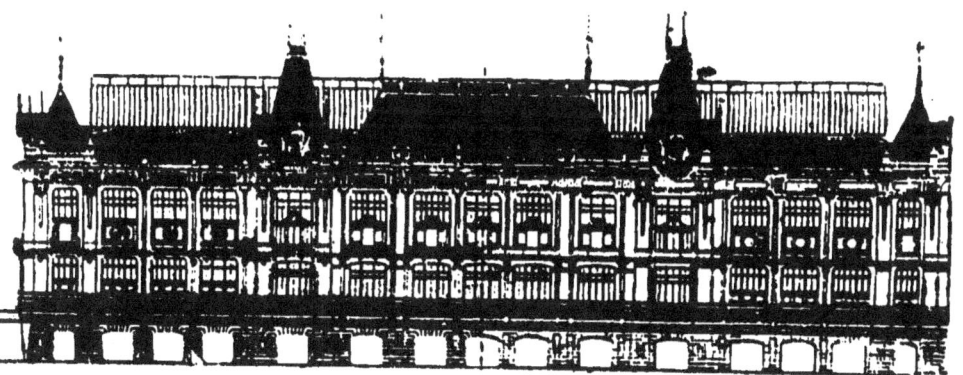

COURS-LA-REINE
Palais de la Ville de Paris.

avons eues. On se souvient encore du remarquable pavillon situé dans la rue des Nations en 1878 et qui fut ensuite transporté derrière le Palais de l'Industrie lors de la fermeture des portes. En 1889, la Ville avait au Champ-de-Mars, deux pavillons symétriques, placés à côté du merveilleux Dôme Central, auquel M. Bouvard attacha son nom.

MOTEURS A GAZ "CHARON"

La Ville a fait les choses mieux que jamais en consacrant à l'Exposition une somme de 3 millions répartie comme il suit :

Construction du pavillon.	600 000 fr.
Somme allouée aux différents services pour la préparation.	545 000 —
Installation et frais généraux.	180 000 —
Imprévus.	75 000 —
Frais pour les réceptions de souverains, fêtes, etc.	600 000 —
Somme remise à l'Exposition pour fêtes et concours.	1 000 000 —
	3 000 000 fr.

La Ville de Paris se trouve entièrement « chez elle » dans son pavillon qu'elle s'est fait construire sur les bords de la Seine, près du pont des Invalides; elle y expose ses objets comme elle l'entend et ne dépend en aucune façon des services centraux de l'Exposition. Ce pavillon mesure 100 mètres de longueur sur 28 de large; un grand hall occupe à peu près tout l'intérieur : le rez-de-chaussée est disposé en jardins dans lesquels on voit une grande fontaine monumentale avec quatre déversoirs donnant les quatre eaux de Paris : l'Avre, l'Ourcq, la Seine et la Vanne. Tout autour sont disposés des groupes sculpturaux et des statues que nos édiles ont achetés ces dernières années aux artistes.

La partie du rez-de-chaussée qui entoure ces jardins est réservée à l'exposition de la voie publique, de l'éclairage, des eaux et des égouts; nous y voyons également les dessins relatifs aux carrières de pierre de la Ville de Paris et au Métropolitain. Un cinématographe nous montre comment fonctionnent certains services. Nous traversons également les locaux réservés à la direction des Affaires départementales et à la Préfecture de police.

Au premier étage, dans les galeries du pourtour, nous trouvons une sorte de musée Carnavalet composé d'objets prêtés par des particuliers; une salle est réservée aux

ASCENSEURS ABEL PIFRE

peintures, propriété de la Ville; l'enseignement primaire est représenté dans toutes ses parties, ainsi que l'architecture moderne de Paris (École de médecine, École de droit, Sorbonne, etc.); nous voyons des salles réservées aux bibliothèques municipales et aux travaux historiques.

Le pavillon est construit en bois; les parties de décoration sont en staff et rapportées; cette dernière est tout entière prise à l'histoire de la Ville : des cartouches ornementaux nous montrent toutes les armes de Paris depuis l'an 1200; dans la frise supérieure, des attributs rappellent tous les métiers et corporations de notre cité qui possédaient un vaisseau dans leur écusson; ils sont au nombre de onze : les officiers chargeurs de bois, les bonnetiers, les officiers porteurs de charbon, le tribunal de commerce, les consuls, les drapiers, les épiciers-apothicaires, les huissiers, les joailliers, les merciers, les vendeurs de poissons de mer, et les marchands de vin.

Le pavillon de la Ville est construit par M. Gravigny, sous la direction de M. Bouvard.

PALAIS DE L'HORTICULTURE
(Architecte : M. GAUTIER).

Les fleurs n'ont pas été oubliées à l'Exposition, on leur a même fait une part très large. Sans compter que les horticulteurs trouveront les jardins de plein air pour y faire montre de leurs productions, nous voyons deux serres sur les bords de la Seine, les plus belles sûrement qui aient jamais été construites à Paris.

M. Bouvard a même l'intention de faire accepter par le Conseil municipal un projet tendant à conserver ce palais après l'Exposition; Paris manque d'un jardin couvert où l'on puisse faire souvent des expositions : on a été obligé jusqu'ici de construire des tentes provisoires fort disgracieuses aux Tuileries : cet état de choses ne pouvait subsister en notre capitale.

Les serres de l'Exposition sont au nombre de deux;

GAZOGÈNES M. TAYLOR & C^{IE}

elles se composent chacune d'une grande nef, terminée par une partie elliptique; tout le long de la galerie, on voit des travées secondaires dans lesquelles les horti-

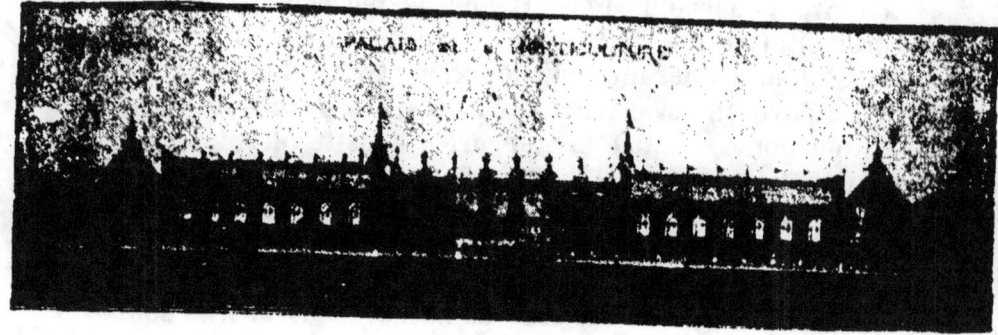

COURS-LA-REINE
Palais de l'Horticulture (Gautier, arch.).

culteurs se trouvent fort à l'aise pour établir leurs expositions particulières.

Entre les deux serres on a réservé un jardin découvert au milieu duquel se trouve un kiosque pour la musique. Au fond, on a dressé une sorte de décor de treillage qui forme panneau décoratif, et sur le devant, nous avons un escalier à grandes marches qui conduit les visiteurs jusque sur les berges de la Seine.

PALAIS DES CONGRÈS ET DE L'ÉCONOMIE SOCIALE
(Architecte : M. Méwès).

De nombreux Congrès scientifiques auront lieu à l'occasion de l'Exposition, faisant suite à ceux qui se sont tenus en 1889 et qui ont réuni d'une façon particulièrement favorable les spécialités des divers pays en vue d'étudier et de discuter les questions intéressant particulièrement la science, le commerce et l'industrie.

Les Congrès en 1889. — Les Congrès et Conférences

MOTEURS A GAZ "CHARON"

de l'Exposition de 1889 étaient organisés par les soins d'une Commission supérieure présidée par M. Pasteur, avec Meissonier et M. Mézières, comme vice-présidents, M. Gariel, comme rapporteur général, assisté de

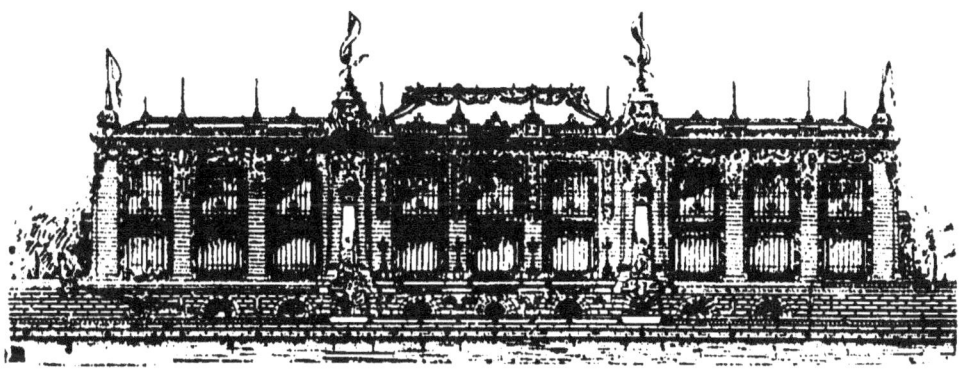

COURS-LA-REINE
Palais des Congrès et de l'Économie sociale (Mewès, arch.)

M. Delaunay, attaché libre, ancien élève de l'École Centrale et Dautresme, secrétaire. Les Congrès se sont tenus soit dans l'enceinte de l'Exposition, soit, dans Paris même, dans divers locaux mis à leur disposition par les associations scientifiques et techniques. Il y a eu 69 Congrès du 12 juin au 10 octobre 1889; le nombre de leurs adhérents a varié entre 100 et 1 000. On peut admettre que plus de 20 000 personnes ont participé à ce grand mouvement intellectuel.

Les Congrès en 1900. — Il y aura de nombreux Congrès à l'Exposition, mais il n'a pas été organisé de Conférences : elles rentreront dans le cadre de leurs Congrès respectifs et les compléteront. Les Congrès sont organisés par l'article 5 du Règlement général : un arrêté ministériel en date du 11 juin 1898 les a définis et en a soumis l'organisation à une Commission supérieure présidée par M. Henry Boucher, ancien Ministre du Commerce et de l'Industrie. Ils sont sous la direction de M. Gariel, délégué général, assisté par M. Delaunay. Les listes des

ASCENSEURS **ABEL PIFRE**

Comités d'organisation ont été préparées par les Comités spéciaux et approuvées par la Commission supérieure.

LISTE DES CONGRÈS INTERNATIONAUX

NOMS DES CONGRÈS.	DATE ET DURÉE.
Congrès international :	
— des Accidents du travail et des Assurances sociales	25 à 30 juin.
— des Actuaires	25 à 30 juin.
— d'Aéronautique	25 à 30 juin.
— d'Agriculture	1ᵉʳ à 7 juillet.
— de l'Alimentation rationnelle du bétail	21 à 23 juin.
— de l'Alliance coopérative internationale	18 à 22 juillet.
— de l'Alpinisme	18 à 22 juillet.
— des Américanistes	18 à 22 juillet.
— d'Anthropologie et d'Archéologie préhistoriques	20 à 25 août.
— Antiesclavagiste	6 à 9 août.
— d'Apiculture	6 à 9 août.
— d'Appareils à vapeur (de surveillance et de sécurité en matière)	16 à 18 juillet.
— d'Aquiculture et de Pêche	24 à 29 septembre.
— d'Arboriculture et de Pomologie	24 à 29 septembre.
— des Architectes	30 juillet à 4 août.
— d'Architecture et de construction navales	19 à 21 juillet.
— d'Assistance publique et de bienfaisance privée	30 juillet à 5 août.
— des Associations ouvrières de production	11 à 13 juillet.
— de l'Automobilisme	9 juillet.
— des Aveugles (Pour l'amélioration du sort)	5 août.
— d'études Basques	5 août.
— de Bibliographie	16 à 18 août.
— de Botanique	16 à 18 août.
— de la Boulangerie	16 à 18 août.
— des Chemins de fer	15 à 23 septembre.
— de Chimie	15 à 23 septembre.
— de Chimie appliquée	23 à 31 juillet.
— de Chronométrie	23 à 31 juillet.
— Colonial	6 à 11 août.
— du Commerce et de l'Industrie	6 à 11 août.
— du Crédit populaire	8 à 10 juillet.
— Dentaire	8 à 14 août.
— de Dermatologie et de Syphiligraphie	2 à 9 août.
— de Droit maritime	1ᵉʳ à 3 octobre.
— des Écoles supérieures de commerce (des Associations des anciens élèves)	1ᵉʳ à 3 octobre.
— de l'Education sociale	6 à 9 septembre.

PALIERS A. PIAT ET SES FILS

NOMS DES CONGRES.	DATE ET DURÉE.
Congrès d'Electricité	18 à 25 août.
— de l'Enseignement agricole	14 à 16 juin.
— de l'Enseignement du dessin	29 août à 1ᵉʳ sept.
— de l'Enseignement des langues vivantes	24 à 59 juillet.
— d'Enseignement populaire gratuit (des sociétés laïques)	10 à 13 septembre.
— de l'Enseignement primaire	10 à 13 septembre.
— de l'Enseignement secondaire	10 à 13 septembre.
— de l'Enseignement des sciences sociales	16 à 20 juillet.
— de l'Enseignement supérieur	16 à 20 juillet.
— de l'Enseignement technique, commercial et industriel	6 à 11 août.
— d'Essais des matériaux (des méthodes)	9 à 16 juillet.
— Ethnographiques (des sciences)	2 à 8 septembre.
— des Femmes (de la condition et des droits)	2 à 8 septembre.
— des Fruits à pressoir (pour l'étude)	2 à 8 septembre.
— de Géographie économique et commerciale	27 à 31 août.
— Géologique	16 à 28 août.
— des Habitations à bon marché	18 à 21 juin.
— d'Histoire comparée	18 à 21 juin.
— d'Histoire des religions	3 à 8 septembre.
— d'Homéopathie	18 à 21 juillet.
— d'Horticulture	25 à 27 mai.
— d'Hygiène	10 à 17 août.
— de l'Hypnotisme	12 à 15 août.
— du Matériel théâtral	12 à 15 août.
— des Mathématiciens	6 à 11 août.
— de Mécanique appliquée	19 à 25 juillet.
— de Médecine	2 à 9 août.
— de Médecine professionnelle et de déontologie médicale	23 à 28 juillet.
— de Météorologie	23 à 28 juillet.
— des Mines et de la métallurgie	23 à 28 juillet.
— de la Navigation	28 juillet à 3 août.
— du Numérotage des fils des textiles (pour l'unification)	28 juillet à 3 août.
— de Numismatique	14 à 16 juin.
— des Œuvres et institutions féminines	18 à 23 juin.
— Ornithologique	26 à 30 juin.
— de la Paix	26 à 30 juin.
— de le Participation aux bénéfices	15 à 18 juillet.
— du Patronage des libérés	9 à 12 juillet.
— du Patronage de la jeunesse ouvrière	9 à 12 juillet.
— de Pharmacie	9 à 12 juillet.
— de Philosophie	9 à 12 juillet.
— de Photographie	23 à 28 juillet.
— de Physique	6 à 11 août.
— de la Presse de l'enseignement	9 à 11 août.
— de la Presse médicale	9 à 11 août.
— de la Prévoyance	9 à 11 août.
— de la Propriété foncière	11 à 13 juin.
— de la Propriété industrielle	23 à 28 juillet.

MOTEURS A GAZ "CHARON"

NOMS DES CONGRÈS.	DATE ET DURÉE.
Congrès de la Propriété littéraire et artistique..	23 à 28 juillet.
— de la Réglementation douanière.	23 à 28 juillet.
— de Psychologie.	22 à 25 août.
— du Repos du dimanche	25 à 28 septembre.
— de Sapeurs-pompiers (des officiers et sous-officiers).	25 à 28 septembre.
— de Sauvetage.	25 à 28 septembre.
— des Sociétés coopératives de consommation .	15 à 17 juillet.
— des Sociétés par actions	15 à 17 juillet.
— de Sociologie coloniale	30 juillet à 4 août.
— des Sourds-Muets.	30 juillet à 4 août.
— des Stations agronomiques.	18 à 20 juin.
— de Sténographie	9 à 15 août.
— de Sylviculture.	9 à 15 août.
— des Syndicats agricoles	9 à 15 août.
— du Tabac (contre l'abus).	9 à 15 août.
— des Traditions populaires	9 à 15 août.
— des Tramways	9 à 15 août.
— des Titres des matières d'or et d'argent (de l'unification).	9 à 15 août.
— des Valeurs mobilières.	9 à 15 août.
— de Viticulture	20 à 23 juin.
— des Voyageurs et représentants de commerce.	20 à 23 juin.

PALAIS DES ARMÉES DE TERRE ET DE MER

(Architecte : UMBDENSTOCK et AUBURTIN).

Primitivement, ce palais devait être construit par les soins du ministère de la guerre, et un magnifique projet avait été dressé dans cette intention; malheureusement, les Chambres ne voulurent point voter les crédits nécessaires et, de ce fait, toutes les préparations qui avaient été faites s'écroulèrent.

Le palais des Armées était menacé et il n'aurait sûrement pas été construit si le commissariat de l'Exposition ne l'eût pris à sa charge : on réduisit les plans primitifs en une conception moins coûteuse, et finalement la construction fut décidée, sur la rive gauche de la Seine, en face du Vieux Paris.

Ce qui caractérise ce palais, qui n'a pas moins de 110 mètres de développement, c'est un grand porche découvert faisant arc de triomphe dans lequel débouche

ASCENSEURS ABEL PIFRE

la passerelle jetée dans le prolongement de la rue de la Manutention.

Ce porche est libre, le public peut y passer sans être obligé de pénétrer à l'intérieur des galeries ; il permet aux visiteurs des quais d'atteindre l'origine du pont pour traverser la Seine. Sous cette porte, nous voyons deux sta-

QUAI D'ORSAY
Palais des Armées de terre et de mer (Umbdenstock et Auburtin, arch.).

tues équestres de Bayard et Duguesclin qui semblent monter la garde ; l'encadrement est fait à l'aide de tours crénelées marquant l'entrée d'une citadelle.

Sa construction a été menée très rapidement puisqu'elle a été commencée en novembre dernier ; malgré le peu de temps dont on disposait, le monument est en tous points réussi et fait le plus grand honneur à ses auteurs ; les fermes sont en bois recouvert de staff sur lequel on a dressé des parements décorés et peints de façon à donner l'apparence de la pierre.

Les différents industriels ont envoyé en ce palais les

GAZOGÈNES **M. TAYLOR & Cie**

produits de leurs usines; nous y voyons des canons et des engins de toutes espèces. Le Creusot, qui expose à part dans un pavillon spécial, n'a rien envoyé dans ce palais.

Les industries de l'automobile se sont réunies et ont envoyé en collectivité des voitures et des camions pouvant s'appliquer au matériel de la manutention militaire.

PALAIS DES FORÊTS, CHASSES, PÊCHES ET CUEILLETTES

(Architectes : MM. TRONCHET et REY.)

Il se trouve placé en bordure de la Seine, à proximité du pont d'Iéna. C'est une application fort heureuse de

CHAMP-DE-MARS
Palais des Forêts, Chasses, Pêches et Cueillettes (Tronchet et Rey, arch.).

l'emploi du bois pour une construction. Il y a des hardiesses de construction très grandes; ainsi nous voyons un arc en ogive de 24 mètres de portée qui supporte la retombée de trois fermes consécutives.

Ce palais est d'une décoration qui rappelle sa destination; tous les motifs sont empruntés soit à la faune, soit à la chasse, soit enfin aux coquilles et sujets marins.

MOTEURS A GAZ "CHARON"

PALAIS DE LA NAVIGATION

(Architectes : MM. Tronchet et Rey.)

Il est placé symétriquement au précédent par rapport au pont d'Iéna. Comme lui, il est en bois et c'est au bois qu'on a demandé la décoration. Quelques revêtements de plâtre et de staff sont employés pour l'ornementation. Ces deux palais font grand honneur aux jeunes architectes MM. Tronchet et Rey.

L. WALTER — CHIRURGIEN-DENTISTE
de la Faculté de Médecine de Paris
85, boulevard Magenta, PARIS (près la gare de l'Est)
SOINS DE LA BOUCHE ET DES DENTS. EXTRACTION SANS DOULEUR
Plombage — Aurifications — Redressements de dents
RÉPARATIONS DES PIÈCES DENTAIRES CASSÉES OU MANQUÉES EN 2 H.
Der Zahnarzt spricht Deutsch. -- D' speaks english.

ASCENSEURS **ABEL PIFRE**

MAISON Laferrière

FONDÉE EN 1847

❧❧❧

Robes, Manteaux
Trousseaux

FOURNISSEURS BREVETÉS
De S. A. R. la Princesse de Galles

28, Rue Taitbout, 28
PARIS

RÉINSTALLATION COMPLÈTE
Tous les Salons au Rez-de-Chaussée

LES CLASSES[1]

GROUPE I

ÉDUCATION ET ENSEIGNEMENT.

Pr. : L. Bourgeois. *S.* : L. Dabat.

CL. 1. — Éducation de l'enfant. — Enseignement primaire. — Enseignement des adultes.

Comité d'admission et d'installation. — *Pr.* : L. Bourgeois. *V.-Pr.* : F. Buisson. *Rap.* : L.-H. May. *S.-T.* : M. Charlot.

1889. — Arrivant au lendemain des grandes lois scolaires sur l'obligation, et la gratuité, après celle de 1879 créant dans chaque département une École normale d'instituteurs, l'exposition de l'enseignement primaire en 1889 fut particulièrement intéressante. Pour la première fois, en effet, l'on fut

1. Pour tous renseignements on peut s'adresser soit aux deux Directions générales de l'Exploitation (Sections étrangères et Section française); soit au Bureau de chaque classe.

La division du Guide par classes nous a paru la plus rationnelle. De même il était intéressant de rappeler ce que chacune de ces classes présentait — ou ne présentait pas — en 1889. Enfin, nous avons tenu à insister autant que possible sur les Sections rétrospectives, ne nous abstenant que là où les classes elles-mêmes ont fait défaut.

ÉLÉVATEURS **A. PIAT** ET SES **FILS**

appelé à juger des résultats que permettaient d'espérer l'application des réformes décidées, et l'on put surtout se rendre compte de l'orientation nouvelle qui allait être imprimée à l'enseignement primaire de notre pays.

1900. — Le caractère de l'exposition de l'enseignement primaire de 1900 est tout autre. Cette fois, l'on n'a plus à constater la révolution complète apportée par l'édition d'un ensemble de lois, mais les progrès accomplis à la suite d'une mise en application prolongée de ces lois et des organisations nouvelles dont elles permirent la réalisation.

C'est ainsi que l'enseignement primaire supérieur a été organisé, que l'on a développé d'une façon considérable dans les écoles l'enseignement professionnel, aussi bien pour les garçons que pour les filles (V. les spécimens des travaux manuels d'élèves exposés); que l'on a créé les œuvres du « lendemain de l'école » (associations d'anciens élèves, mutualités scolaires et surtout les cours et conférences d'adulte) qui rattachent au centre scolaire l'enfant venant de remporter son certificat d'études jusqu'au jour où il se rendra au régiment; que l'on s'occupe de réaliser l'éducation sociale de la jeunesse (V. cette partie de l'exposition organisée avec le concours du ministère).

L'exposition de l'enseignement primaire se divise en deux sections. Une première faite par les soins du Ministère de l'Instruction publique, à laquelle prennent part les instituteurs publics de la France entière, et qui donne par suite le résumé le plus parfait des méthodes employées et des résultats obtenus; une seconde due à l'initiative de l'ensei-

MOTEURS A GAZ "CHARON"

gnement libre, et à laquelle prennent part également, mais à leur corps défendant, certains instituteurs publics, les éditeurs scolaires, les constructeurs de mobilier, d'appareils, de matériel pour l'enseignement ou pour l'hygiène à l'école. Dans l'exposition du ministère, il faut signaler la section spéciale de l'enseignement des enfants arriérés, sourds-muets, aveugles, etc., où l'on voit comment, par des méthodes pédagogiques bien dirigées, l'on peut améliorer le sort de ces êtres infortunés.

Rétrospective. — L'exposition rétrospective de l'enseignement primaire est fort importante; elle comprend, comme celle de l'enseignement actuel, deux sections. De nombreux documents, monographies, gravures, livres, etc., y reconstituent, au moins en partie, ce qu'était l'enseignement primaire dans les siècles antérieurs au XIXe siècle.

CL. 2. — **Enseignement secondaire.**

Comité d'admission et d'installation. — *Pr.* : E. Rabier. *V.-P.* : P. Foncin et le Père H. Didon. *Rap.* : H. Lemonnier. *S.* : L. Mangin. *T.* : Girard.

1889. — L'exposition de l'enseignement secondaire en 1889 ne présenta d'intérêt que pour les seuls spécialistes, et cela pour l'excellente raison qu'elle ne pouvait montrer aux visiteurs aucune innovation considérable.

1900. — Sans cesser d'être d'un abord un peu aride, l'exposition de l'enseignement secondaire présente cette fois un intérêt très vif, et cela parce que l'on est appelé à y juger des résultats donnés

ASCENSEURS ABEL PIFRE

par les programmes nouveaux mis en vigueur en ces dix dernières années. L'exposition faite par les soins du Ministère de l'Instruction publique, en particulier, et dont le fonds essentiel est constitué par des travaux d'élèves, des compositions de concours général, pour la licence et pour l'École normale, montre à merveille les bénéfices retirés de l'orientation vers la partie pratique donnée à l'enseignement secondaire en ces dernières années. Un peu aride peut-être, cette exposition ne peut cependant manquer d'attirer vivement l'attention des spécialistes.

L'enseignement libre occupe aussi une place importante dans l'exposition; on remarque notamment les envois des maisons d'éducation religieuse — absentes ou à peu près en 1889 — et dont les plus grands efforts portent sur l'enseignement moderne.

Enfin, une place assez étendue est encore attribuée aux éditeurs, aux constructeurs d'appareils ou d'objets d'enseignement, aux fabricants de mobilier et d'installations hygiéniques scolaires.

Rétrospective. — L'exposition rétrospective est curieuse et attrayante. Elle montre aux visiteurs par de nombreux documents (estampes, monographies, livres, etc.) ce qu'étaient les établissements d'éducation d'autrefois (Port-Royal, le collège de Clermont, etc.), établissements tous dissemblables les uns des autres et où les méthodes les plus variées étaient mises en œuvre. Ce n'est en effet que depuis 1804 que date dans notre enseignement secondaire l'unité dans les modes d'enseignement et de conduite.

GAZOGÈNES **M. TAYLOR & Cie**

Cl. 3. — Enseignement supérieur. — Institutions scientifiques.

Comité d'admission et d'installation. — *Pr.* : Octave Gréard. *V.-Pr.* : Gaston Darboux. *Rap.* : Alfred Angot. *S.-T.* : A. Gauthier-Villars.

1889. — L'exposition de l'enseignement supérieur en 1889 comporta un grand nombre d'éléments parasitaires représentés par les envois d'un certain nombre de constructeurs d'instruments de précision, de préparateurs d'objets de collections pour l'histoire naturelle, d'éditeurs, etc. Quant à l'enseignement supérieur proprement dit, il fut représenté à peu près uniquement par l'exposition du Ministère de l'Instruction publique.

1900. — Cette fois, grâce à la suppression décidée de tous les éléments accessoires, l'exposition possède un caractère tout différent. Assurée en majeure partie par le Ministère de l'Instruction publique, elle comporte encore, cependant, un certain nombre d'envois que les spécialistes étudieront avec fruit. C'est ainsi que quantité de Sociétés savantes, que nombre d'établissements d'enseignement supérieur présentent des documents, livres, tableaux, statistiques du plus vif intérêt. A voir en particulier à cet égard la reconstitution de certains temples célèbres de l'Inde, reconstitution qui est due aux soins du service des missions.

Parmi les envois des éditeurs enfin, l'on remarque ceux de MM. Gauthier-Villars, Félix Alcan, Carré et Naud, Colin et Cie, Schleicher frères, etc.

Rétrospective. — Peu considérable, l'exposition rétrospective comporte des monographies

MOTEURS A GAZ "CHARON"

d'anciens établissements d'enseignement supérieur, et des tableaux, gravures et documents se rapportant à ces institutions.

CL. 4 — Enseignement spécial artistique.

Comité d'admission et d'installation. — *Pr.* : Eugène Guillaume. *V.-Pr.* : Théodore Dubois. *Rap.* : Gustave Larroumet. *S.* : Albert Lavignac. *T.* : Lemoine.

1889. — Il ne fut fait pour l'enseignement artistique aucune installation spéciale, et les matières s'y rapportant furent, par suite, réparties dans des classes diverses.

1900. — D'une organisation toute nouvelle, l'exposition se divise naturellement en deux sections : musique et arts du dessin.

La première comporte une bibliothèque pédagogique musicale et dramatique et une exhibition d'instruments d'étude, tels que métronomes, claviers muets, dactylions, chirogymnastes, etc., construits exclusivement dans un but d'étude bien déterminé.

Quant à la seconde, elle comprend également des collections de livres, de modèles, et d'instruments servant aux arts du dessin.

Parmi les expositions de la classe, celle du Conservatoire de Paris se signale tout spécialement à l'attention, non seulement par l'importance des documents placés sous les yeux des visiteurs, documents permettant de se rendre compte des méthodes d'enseignement et des résultats qu'elles procurent, mais aussi par des exécutions dramatiques et musicales dont le service est assuré par les élèves de cet établissement. De semblables

auditions sont, du reste, également données par les élèves de divers autres conservatoires, celui de Lille, en particulier.

Rétrospective. — Elle comporte de nombreux documents, livres, dessins, gravures et instruments se rapportant aux méthodes anciennement en usage pour les besoins de l'enseignement artistique.

CL. 5. — Enseignement spécial agricole.

COMITÉ D'ADMISSION ET D'INSTALLATION. — *Pr*. : Eugène Risler. *V.-Pr*. : Félix Vogeli. *Rap*. : Edmond Mamelle. *S*. : Léon Dabat. *T* · Wéry.

1889. — L'enseignement agricole était distribué en France par de nombreux établissements répondant chacun à des fins particulières et par des professeurs départementaux chargés plus particulièrement de renseigner les cultivateurs de leur région au moyen de conférences et de leçons pratiques poursuivies dans les champs d'expériences. De plus, les instituteurs publics devaient enseigner aux enfants des notions d'agriculture et dans certains collèges et lycées des cours d'agriculture se trouvaient installés.

1900. — L'exposition organisée avec le concours du Ministère de l'Agriculture permet de juger des progrès accomplis en ces dernières années par l'enseignement agricole. Cette exposition met en évidence les résultats obtenus grâce à la multiplication des Écoles pratiques d'agriculture, écoles destinées, comme on le sait, à mettre l'enseignement agricole à la portée du petit cultivateur, grâce aussi à la création de nombreuses chaires

d'agriculture d'arrondissement et à celle d'une quantité considérable de champs d'expérience, etc., toutes créations qui ont eu pour effet de donner à l'enseignement agricole un caractère éminemment pratique et utilitaire.

L'envoi que fait l'Institut national agronomique, qui est un établissement d'enseignement supérieur, rend compte des progrès scientifiques accomplis à la suite des travaux de Pasteur; celui des écoles vétérinaires montre les améliorations apportées dans l'enseignement, grâce à l'utilisation pour les besoins des cours de moulages en cire représentant les divers organes des animaux.

De nombreux tableaux, des modèles, des graphiques destinés à l'enseignement à tous ses degrés complètent enfin cette exposition.

CL. 6. — Enseignement spécial industriel et commercial.

COMITÉ D'ADMISSION ET D'INSTALLATION. — *Pr.* : Louis Bouquet. *V.-Pr.* : Paul Buquet. *Rap.* : Paul Jacquemart. *S.* : Léon Duvigneau de Lanneau. *T.* : Paris.

1889. — N'ayant pas été prévu lors de la préparation de l'Exposition de 1889, l'enseignement spécial industriel et commercial dut être rangé dans une classe supplémentaire 6-7-8, formée d'éléments disséminés dans les trois classes 6, 7 et 8 de l'enseignement primaire, secondaire et supérieur. Malgré les inconvénients manifestes d'une telle disposition, inconvénients qui étaient tels que le jury de 1889 émit le vœu que pour les expositions ultérieures — ce qui est réalisé cette année — fût créée pour l'enseignement spécial industriel et commer-

MOTEURS A GAZ "CHARON"

cial, une classe particulière : cette partie de l'exposition ne fut pas sans intérêt et réunit 108 exposants.

1900. — En ces dix dernières années, des progrès considérables ont été accomplis dans l'enseignement spécial industriel et commercial. Aussi, l'exposition actuelle est-elle particulièrement remarquable tant par le nombre de ses exposants, voisin de 250, que par l'importance des envois adressés, envois qui ont été répartis en cinq sections :

1° Établissements au nombre de 65 dépendant du ministère du commerce;

2° Institutions fondées par des Sociétés diverses, en particulier par les syndicats professionnels dont le nombre a presque triplé depuis 1889;

3° Établissements dus à l'initiative privée;

4° Ouvrages et matériel d'enseignement;

5° Exposants ne se rangeant dans aucune des précédentes catégories.

INSTITUTION DES ENFANTS ARRIÉRÉS D'EAUBONNE. — Cet établissement est à la fois de traitement et d'éducation.

Il est destiné aux enfants ou jeunes gens dont l'intelligence se développe lentement ou qui présentent une anomalie intellectuelle nécessitant une éducation spéciale.

L'éducation des Enfants arriérés est chose relativement récente. C'est le Dr Belhomme qui, le premier, vers 1820, émit l'idée d'entreprendre d'une façon rationnelle l'amélioration des enfants arriérés. En réalité, ce fut un pédagogue, Séguin, qui établit nettement que l'éducation des enfants

arriérés n'était pas une chimère. Il publia des travaux spéciaux qui mirent en évidence la possibilité jusque-là problématique du développement de l'intelligence des enfants arriérés et, en 1843, il fut nommé instituteur à l'hospice de Bicêtre, chargé d'y organiser un service spécial d'éducation pour ces enfants.

GROUPE II

ŒUVRES D'ART.

Cl. 7 à 10.

Peintures, cartons, dessins, gravures, lithographies, sculptures, gravures en médailles et sur pierres fines, et architecture ont un asile digne d'eux dans le Grand Palais des Beaux-Arts et dans le Petit Palais, où l'on trouvera plus spécialement l'Exposition rétrospective des Beaux-Arts et des Arts décoratifs.

Les Écoles française et étrangères sont naturellement représentées dans ce qu'elles ont de supérieur. Pour la partie contemporaine, pas plus que pour la rétrospective, nous ne saurions citer des noms : ce Guide n'y suffirait pas.

Disons cependant que l'organisation matérielle des Beaux-Arts est due surtout à M. Molinier, conservateur au Musée du Louvre, et à deux artistes bien connus MM. Dawant et G. Dubufe.

L'Exposition du groupe II a été l'objet de soins spéciaux. Il convient d'en féliciter vivement M. H. Roujon, membre de l'Institut, directeur des Beaux-Arts.

GAZOGÈNES M. TAYLOR & C^{IE}

GROUPE III

INSTRUMENTS ET PROCÉDÉS GÉNÉRAUX
DES LETTRES, DES SCIENCES ET DES ARTS.

Pr. : le colonel A. LAUSSEDAT. *S.* : L. LAYUS

CL. 11. — Typographie. — Impressions diverses.

COMITÉ D'ADMISSION ET D'INSTALLATION. — *Pr.* : Chamerot. *V.-Pr.* : Champenois. *Rap.* : Ed. Duruy. *S.* : A. Lahure. *T.* : Witman.

1889. — La classe de gravure et de lithographie de la dernière Exposition contenait de magnifiques exemplaires de lithographies signés Sirouy, Lunois; l'exposition de M. Fantin Latour avait été très remarquée.

Enfin l'on trouvait des eaux-fortes et des gravures nombreuses obtenues par les procédés mécaniques, issus de la photographie.

Quant au matériel de la typographie, il était placé dans la classe 58 avec le matériel de la papeterie et des teintures.

1900. — La classe est divisée en deux parties distinctes : la première comprend le matériel et les procédés; la seconde, les produits.

Dans la première section, nous remarquons d'abord toute la série des machines employées en typographie, lithographie, autographie, chalcographie, paniconographie; puis les machines employées pour tous les tirages photomécaniques. — Enfin nous trouvons les machines à composer et à

MOTEURS A GAZ "CHARON"

trier les caractères et tout le matériel du clichage.
— A signaler aussi le matériel tout spécial d'impression des billets de banque et des timbres-poste. C'est également dans cette classe que se trouvent les machines à écrire qui ont fait de si grands progrès depuis 1889.

Dans la deuxième section, nous voyons des spécimens aussi nombreux que variés, en noir et en couleurs, de typographie, de lithographie, de taille-douce et d'impressions diverses. Cette partie de la classe, qui est très intéressante, ne saurait faire double emploi avec les objets montrés dans le groupe II : les épreuves montrées ici ne doivent être considérées ici qu'au point de vue graphique et non artistique.

Rétrospective. — Cette exposition nous retrace l'histoire des diverses machines employées en typographie, en lithographie; la partie intéressante de l'exposition se trouve dans une collection des plus remarquables d'impressions de toutes sortes. — On remarquera en particulier de nombreuses

MANUFACTURE D'APPAREILS PHOTOGRAPHIQUES
et d'Instruments de Précision

Ane Mson L. & A. BOULADE FRÈRES

Fondée en 1856 *Société anonyme, Capital 350 000 fr.* Fondée en 1856

SIÈGE SOCIAL ET USINE A VAPEUR

12, 14, 6, Chemin Saint-Alban, Monplaisir-Lyon

MAISON A PARIS 10, rue Sainte-Cécile

APPAREILS PHOTOGRAPHIQUES ET DE PROJECTIONS
— Mécanique de Précision —
FABRICATION INDUSTRIELLE DES SELS D'OR ET DE PLATINE

| ARMÉE | | VOYAGES |

SPÉCIALITÉ
DE
MANTEAUX
DE PLUIE
Imperméables,
sans caoutchouc

✝✝✝✝

POUR HOMMES
et
POUR DAMES

✝✝✝✝

J. D'Anthoine

Les Manteaux J. d'Anthoine sont hygiéniques, car ils ne provoquent pas la transpiration, ils n'ont pas l'odeur insupportable du caoutchouc.
Très légers, ils servent à la ville, à la campagne, en excursion, en chemin de fer (cache-poussière.)
Ces Manteaux pratiques, confectionnés avec le plus grand soin, se font en tissus de tous genres (lainage, soie, surah) et en toutes nuances.

ENVOI FRANCO DU CATALOGUE
Dames et Hommes (échantillons)

Maison J. D'Anthoine
24, Rue des Bons-Enfants, 24

PARIS

| EXCURSIONS | | AUTOMOBILE |

PLAN DES CHAMPS-ÉLYSÉES ET D

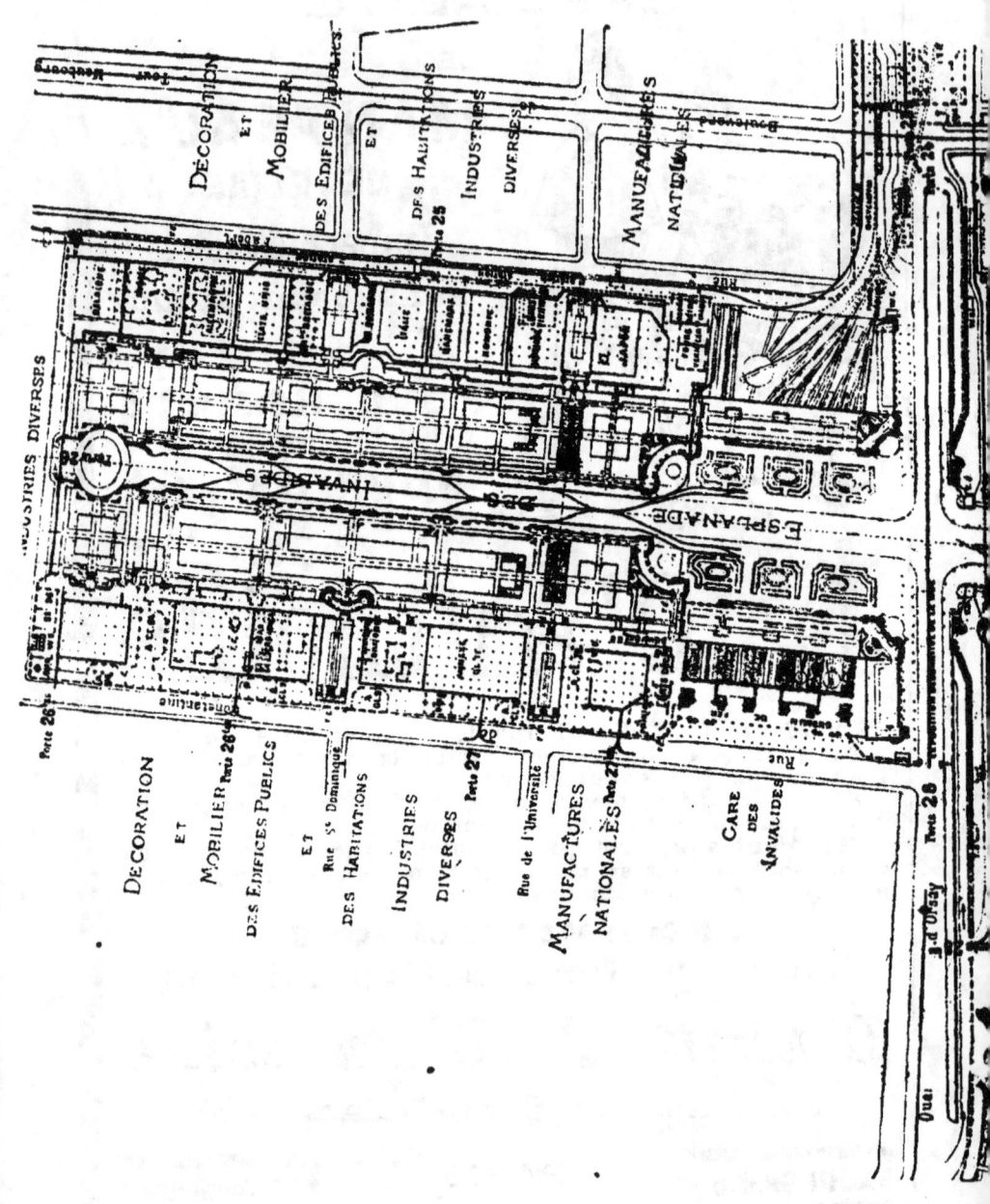

L'ESPLANADE DES INVALIDES

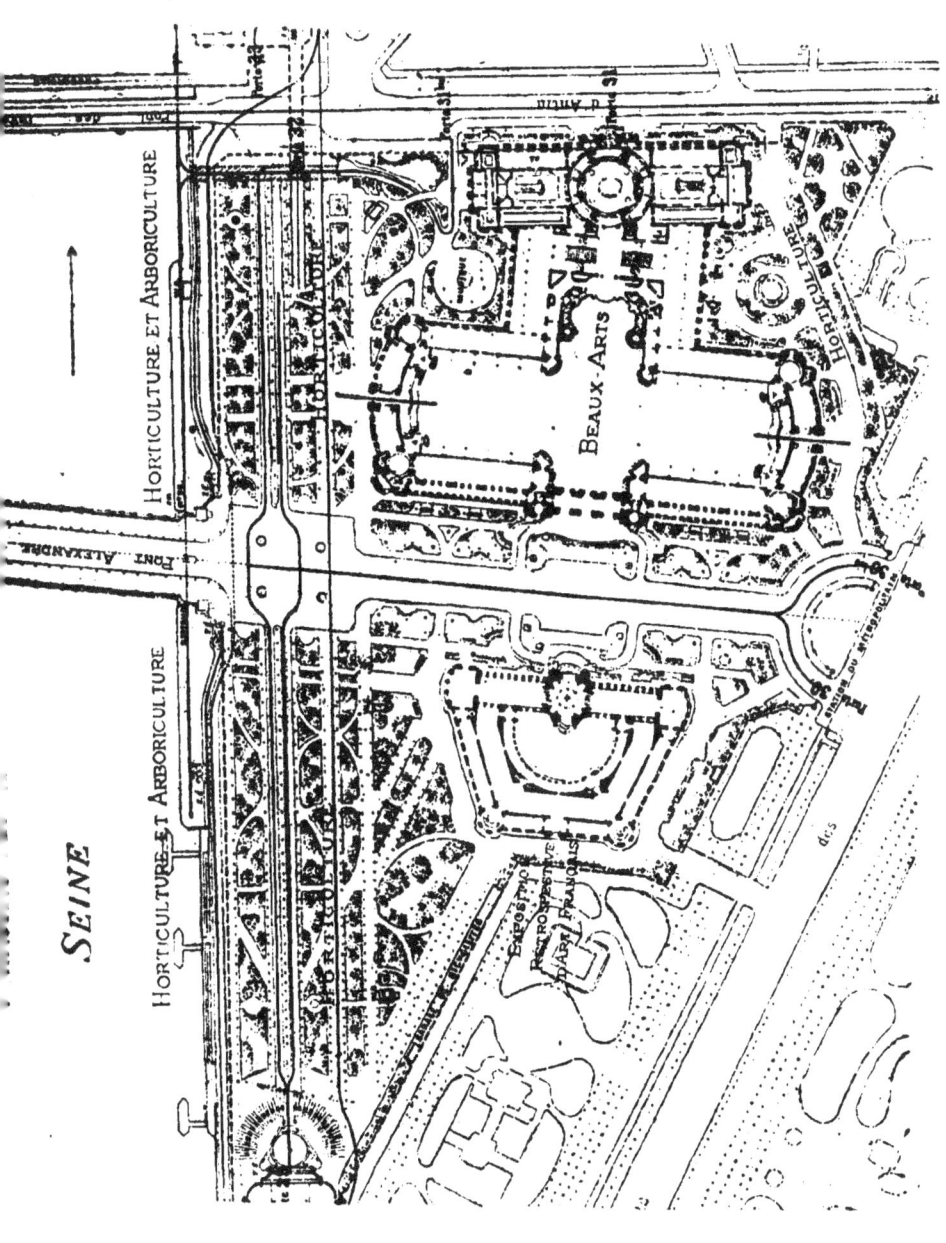

LE VÉRASCOPE

Jumelle stéréoscopique. Breveté S.G.D.G.

Donne l'Image de la vérité en vraie grandeur avec le relief

Inventé et construit par **JULES RICHARD**
Fondateur et Successeur de la **Maison RICHARD Frères**

Rue Mélingue (An⁽ⁿᵉ⁾ imp. Fessart, 8)

Pour répondre au désir de sa nombreuse clientèle, la Maison RICHARD vient d'installer tout près de l'Opéra.

3, RUE LAFAYETTE, PARIS

de vastes salons de vente et d'exposition. — Les amateurs de photographie trouveront dans ces élégants magasins toutes les dernières nouveautés et créations relatives au Vérascope.

Envoi franco de la Notice illustrée

**AGRANDISSEMENTS DE 1ᵐ10 DE COTÉ, 729 fois l'épreuve du Vérascope.
AUCUN APPAREIL NE DONNE AUSSI GRAND**

lithographies en taille-douce qui sont de la plus grande valeur.

CL. 12. — Photographie. — Matériel. — Procédés et Produits.

Comité d'admission et d'installation. — *Pr.* : Le D^r Marey. *V.-Pr.* : A. Davanne. *Rap.* : L. Vidal. *S.* : M. Berthaud. *T.* : Poulenc.

1889. — La photographie se trouvait dans une époque de transition, les plaques au gélatino-bromure avaient été inventées et se présentaient déjà dans un état de perfection qui n'a guère été dépassé depuis, mais l'instantanéité n'était pas encore répandue ; les appareils à pied encombrants et pesants étaient fort en honneur et si quelques chambres à main se trouvaient déjà en circulation, elles n'obtenaient pas encore le succès qu'elles ont eu depuis. La photographie d'amateur n'était pas encore à son apogée. Nous pouvons dire que 1889 fut la plus belle époque de professionnalisme. Le charbon fort en usage il y a dix ans, était employé avec tous les soins et tout le succès possibles.

1900. — Aujourd'hui, les choses sont complètement changées, car la photographie s'est univer-

PIERRE PETIT & FILS

ARTISTES PEINTRES
ET PHOTOGRAPHES
Chevalier de la
Légion d'Honneur
122, rue Lafayette
PARIS
(Hôtel particulier)

sellement répandue dans le public par les applications nombreuses de l'instantané ; les appareils se sont modifiés pour prendre la forme de jumelles, les objectifs peuvent, grâce aux formules anastigmatiques, travailler à pleine ouverture, malgré une distance focale réduite, enfin les obturateurs et les magasins sont près d'atteindre la perfection. La photographie aujourd'hui est du domaine commun, elle est entrée dans toutes les classes.

Deux grandes inventions ont marqué une date dans la photographie : le cinématographe et la photographie des couleurs. Si la première s'est présentée dès le premier jour avec toute la perfection désirable, on ne peut en dire autant de la seconde, les merveilleuses découvertes de M. Lippmann permettant d'obtenir des images de *laboratoire*, mais non *d'atelier*, il reste encore à faire entrer la photographie des couleurs dans la pratique.

La photographie d'art inconnue il y a dix ans, possède maintenant une vitalité incontestable ; des maîtres se sont formés, ils donnent à leurs œuvres

SOCIÉTÉ ANONYME DES
PLAQUES et PAPIERS PHOTOGRAPHIQUES
A. LUMIÈRE & SES FILS
Capital : 3 Millions
USINES A VAPEUR, COURS GAMBETTA ET RUE ST-VICTOR
Lyon-Monplaisir
PLAQUES SÈCHES au GÉLATINO-BROMURE d'ARGENT
Papiers au Citrate d'argent.
Papiers par développement.
Au Gélatino-Bromure d'Argent.
DÉVELOPPATEURS
CINÉMATOGRAPHE DE MM. AUGUSTE ET LOUIS LUMIÈRE

un cachet d'art indéniable qui permet d'attribuer aux tableaux une valeur morale indépendante de toutes les autres. Le Photo-Club de Paris a puissamment contribué au développement de cette branche nouvelle de l'art. Parmi les membres qui produisent les plus belles œuvres nous pouvons citer MM. Puyo, Demachy, Bucquet, comte Tyskiewicz, Naudot, etc.

Rétrospective. — Celle-ci est peu importante, la photographie étant un art moderne. M. Vidal nous montre une collection intéressante de clichés dus à Daguerre; c'est le commencement de l'histoire de la photographie qui se trouve terminée dans la production des clichés en couleurs qu'expose M. Lippmann. Nous voyons aussi les appareils réunis par M. Marey et rappelant toutes les étapes du cinématographe. Le Photo-Club montre les images dues à Bayard, contemporain de Niepce; ce sont les premières obtenues sur papier albuminé. Une collection fort intéressante de caricatures et d'images se rapportant à la photographie nous donne les impressions produites depuis cinquante années sur le public par cet art nouveau; la caricature n'est-elle pas la meilleure expression des états d'âme?

CL. 13. — **Librairie.** — **Éditions musicales.** — **Reliure.** — **Journaux.** — **Affiches.**

Comité d'admission et d'installation. — *Pr. d'honneur* : Jean Dupuy. *Pr.* : Belin. *V.-Pr.* : A. Mézières. *Rap.* : Colin. *S.* : L. Layus. *T.* : Masson.

1889. — La classe ne comprenait que l'imprimerie et la librairie. On y notait de grands progrès

survenus particulièrement dans l'illustration du livre. — Tous nos grands libraires avaient apporté leur contingent à cette belle exposition.

1900. — La classe comprend d'abord le matériel et les produits de la reliure. Sous ce rapport, nous trouvons quelques machines intéressantes ; à noter une très belle machine à brocher française.

La librairie nous offre de nombreux ouvrages nouveaux et un grand nombre d'éditions nouvelles de livres déjà connus. Nos éditeurs les plus connus sont les maisons Masson et Cie, Alcan, Belin, Carré et Naud, Chaix, Colin, Lavauzelle, Doin, Ernest Flammarion, Firmin-Didot, Gruel, Hetzel, Juven, Lahure, Le Vasseur et Cie, Hachette, Nony, la Chambre syndicale de Libraires de France et celle de la reliure et de la brochure, les Librairies-Imprimeries réunies, etc.

Enfin, on a adjoint à la classe, les journaux et les affiches. Nous y trouvons les journaux à six pages et les journaux à gravures placées dans le texte, qui n'existaient pas en 1889 ; la collection des affiches est superbe ; nous y rencontrons au grand complet les modèles de Chéret, d'Hugo d'Alési, etc.

Rétrospective. — Dans les nombreuses et riches collections qui sont exposées, nous trouvons les livres les plus rares et des exemplaires très curieux. L'exposition du matériel est aussi fort intéressante ; on y retrouve l'historique complet de la reliure, du brochage, etc.... Enfin une collection de Revues et de publications périodiques anciennes vient compléter cette exposition en tous points remarquable.

ASCENSEURS ABEL PIFRE

CL. 14. — Cartes et Appareils de Géographie et de Cosmographie-Topographie.

Comité d'admission et d'installation. — *Pr.* : Faye. *V.-Pr.* : Bouquet de La Grye. *Rap.* : de Lapparent. *S.* : Delavaud. *T.* : Barrère.

1889. — L'Exposition de 1889 contenait des travaux très remarquables. Nous rappellerons les expositions des ministères des Finances et du Commerce et de l'Industrie, du Club Alpin, de la Société du canal de Corinthe, des cartes de Madagascar, faites par M. Grandidier et le P. Roblet, une carte du chemin de fer P.-L.-M., dressée par Mlle Kleinkhaus.

1900. — Elle comprend d'abord de nombreux atlas et cartes géographiques, astronomiques et hydrographiques. Les expositions de la Société de Géographie de Paris, du Club Alpin sont très remarquables. Des éditeurs géographes nous envoient quelques beaux spécimens d'ouvrages: à noter ceux des maisons Hachette, Delagrave, Colin, Barrère, Challamel, etc.

Les ministères de la Guerre, de la Marine, des Colonies ont fait des envois intéressants. Nous trouvons des cartes topographiques planes et en relief, des cartes physiques de toutes sortes.

Enfin l'exposition est complétée par de nombreuses sphères terrestres et célestes.

A citer encore des tableaux de statistiques, en particulier ceux provenant du ministère du Commerce et quelques tables à l'usage des astronomes et des marins.

Rétrospective. — L'exposition rétrospectiv

de cette classe présente un intérêt tout spécial, provenant de ce que l'on y a rassemblé un très grand nombre de cartes et d'atlas anciens de la plus haute valeur. Nous remarquons encore quelques globes terrestres qui sont de véritables ouvrages d'art.

CL. 15. — Instruments de précision. — Monnaies et médailles.

Comité d'admission et d'installation. — Pr. : colonel Laussedat. V.-Pr. : de Foville. Rap. : Peilat. S. : Sudre. T. : Pellin.

1889. — L'exposition des instruments de précision était très importante. Il faut rappeler notamment les expositions d'appareils d'arpentage, de topographie, de géodésie, etc. Enfin, on notait quelques nouveautés comme appareils de laboratoire.

1900. — Nous trouvons tous les derniers perfectionnements apportés dans la construction des instruments de précision.

Ce sont d'abord les machines à diviser de MM. Lefort et Dunan, Doignon, David, etc., les compas des maisons Crozet, Foulon et Quantin, Guérineau, etc., les appareils enregistreurs de la maison Lévy, les machines à trouciller les verres d'optiques de M. Vion et de M. Prosper, les jumelles de toutes sortes, les microscopes les plus nouveaux, etc.... Comme appareils spéciaux, il faut citer un sphéromètre de la maison Digeon, des arithomètres, des télémètres, des tachéomètres, etc., un appareil reproduisant les tourbillons, un obus calorimétrique, etc.

MOTEURS A GAZ "CHARON"

Dans l'exposition très complète des balances, où l'on remarque les vitrines de M. Collot, il faut citer une balance Curie, exposée par la Société centrale de Produits chimiques.

Les deux grandes nouveautés de la classe sont les ampoules nécessaires à la production des rayons Rœntgen et le cinématographe que l'on n'avait pas encore vu dans nos expositions. La maison Séguy expose des tubes de Crookes et Gessler; les Manufactures françaises d'appareils de précision exposent des cinématographes et des phonographes divers. Enfin la Société française de construction mécanique expose une presse, et M. de Foville, directeur de la Monnaie, tout un matériel monétaire.

Rétrospective. — Cette exposition contient les modèles d'appareils anciens, qui sont presque tous historiques; ce sont des appareils de précision, tels que baromètres, balances de précision, etc., des instruments d'astronomie et de météorologie; à noter spécialement une belle collection de monnaies et de médailles anciennes, ainsi que quelques machines se rapportant à leur fabrication.

CL. 16. — Médecine et chirurgie.

Comité d'admission et d'installation. — *Pr.* : D'Berger. *V.-pr.* : Collin *Rap.* : Tuffier. *S.-T.* : Leclerc.

1889. — Pour la première fois, la classe de la médecine et de la chirurgie ne comprenait plus l'Assistance publique et l'hygiène, qui ont un classement spécial.

Aussi l'exposition des sciences chirurgicales et médicales avait-elle pris un beaucoup plus grand

développement. On avait particulièrement remarqué les appareils d'électrothérapie situés sur la berge de l'Esplanade des Invalides.

1900. — L'Exposition nous montre les progrès incessants que fait la construction des appareils de médecine et de chirurgie, progrès que réclament les sciences elles-mêmes. Nous noterons spécialement le grand développement des appareils de stérilisation ; les expositions des maisons Adnet, Flicoteaux et Cie, Lequeux, etc., le prouvent.

Il faut encore citer les appareils de chirurgie envoyés par de nombreux exposants, entre autres par MM. Collin, Mathieu, le Dr E. Doyen, etc.

Ici encore, nous rencontrons des installations complètes pour l'emploi des rayons X, exposées par le Laboratoire de radiographie de l'hôpital de la Charité, les maisons Radiguet, Karmauski, etc. Enfin nombreuses pièces d'anatomie et d'ostéologie ont été exposées par MM. Tramond, Pompeien-Piraud et Deyrolle, etc.; les maisons qui ont la spécialité des pansements, telles que celles de MM. Leclerc, Bardy et Martin, etc., ont envoyé de nombreux produits de leurs usines.

A noter les appareils de stérilisation, dont la construction est aujourd'hui si parfaite.

Rétrospective. — Il est peu d'expositions rétrospective aussi intéressantes que celle-ci. Nous y trouvons, en effet, tout l'historique du matériel de médecine et de chirurgie, qui témoigne des progrès incessants faits par ces deux sciences. Là ce sont les instruments d'exploration médicale, plus loin les appareils de chirurgie générale, locale et spéciale.

GAZOGÈNES M. TAYLOR & Cie

Cl. 17. — Instruments de musique.

Comité d'admission et d'installation. — *Pr. d'Honneur* : Massenet et Saint-Saëns. *Pr.* : Lyon. *V.-Pr.* : Evette. *Rap.* : Couesnon. *S.* : Boll. *T.* : Sèches.

1889. — L'exposition des instruments de musique et des pianos en particulier avait attiré un grand nombre de curieux. Les chefs-d'œuvre exposés par les maisons Pleyel-Wolff, Erard, Thibouville-Lamy, etc., ont été très admirés.

Enfin l'on se souvient encore des deux grandes orgues de Merklin placées fort loin l'une de l'autre et dont on jouait au moyen d'une transmission électrique.

1900. — Jamais exposition n'aura été plus brillante pour la facture instrumentale française.

C'est d'abord l'importante industrie des pianos, représentée par toutes nos principales maisons, les Pleyel, les Erard, etc. Les maisons Burgassier et Theilmann, Gaveau, Herz, Thibout, etc., exposent des pianos à queue de toute beauté.

Comme lutherie, il faut citer les maisons Jacquot, Serdet, Silvestre, Bernadel, Hel, Jombar, etc.

De grandes orgues et des orgues de salon sont exposées par MM. Arbey, Dumont, Cottino, la maison Gutschenritter et Decock. Il faut citer de nombreux exposants pour les instruments à vent en bois et cuivre, les harmoniums, les violons, etc. Enfin des vitrines contiennent tous les accessoires, cordes, touches, marteaux, outillages divers, etc. A noter des phonographes exposés par la Société des cinématographes, des instruments nouveaux

MOTEURS A GAZ "CHARON"

envoyés par M. Boudiery, les instruments mécaniques de la maison Dutreih.

Une salle spéciale d'audition est affectée à la classe.

Rétrospective. — Elle se compose d'un très grand nombre d'instruments anciens, qui ont été savamment classés. Ce sont d'abord les pianos à queue, les pianos droits de toutes sortes, les harmoniums, les instruments à cordes, etc., les instruments anciens, luths, vielles, etc., enfin des instruments spéciaux à divers pays.

CL. 18. — **Matériel de l'art théâtral.**

Comité d'admission et d'installation. — *Pr.* : Gailhard. *V.-Pr.* : Mmes Bartet et Sarah Bernhardt. *Rap.* : Monval. *S.* : Reynaud. *T.* : Gutperle.

1889. — Cette exposition était placée dans le palais des Arts Libéraux ; elle comprenait deux parties : la première, organisée par le commissariat spécial des Beaux-Arts, avait trait à l'histoire du théâtre, la seconde faite par le comité de l'Exposition anthropologique, se rapportait à l'Exposition théâtrale proprement dite.

1900. — Voici d'abord tout le mobilier spécial et tout l'aménagement intérieur du théâtre. Nous trouvons ensuite une collection complète des ignifuges et une exposition des procédés employés pour éviter et combattre les incendies.

Enfin ce sont les décors de toutes sortes, les appareils d'éclairage et d'imitation des flammes, fumées, éclairs, etc..., les machines diverses, treuils, tambours, chemins de vols, etc., les costu-

ASCENSEURS ABEL PIFRE

mes, étoffes et accessoires, voire même postiches, perruques et fards. A noter aussi quelques accessoires assez intéressants pour la reproduction du tonnerre, de la grêle, de la fusillade, etc.

Rétrospective. — Cette exposition comprend l'historique de l'ameublement et celui du costume. Disposés sur des scènes de dimensions suffisantes et dans des loges d'artistes, les nombreux objets exposés, mobilier spécial, décors divers, costumes, étoffes, accessoires divers, forment un reconstitution exacte du matériel de l'art théâtral. On y remarque de nombreux objets historiques.

GROUPE IV
MATÉRIEL ET PROCÉDÉS GÉNÉRAUX
DE LA MÉCANIQUE.

Pr. : E. BARIQUAND. *S.* : Ch. COMPÈRE.

CL. 19. — **Machines à vapeur.** — **Chaudières à vapeur.**

COMITÉ D'ADMISSION ET D'INSTALLATION. — *Pr.* : Hirsch. *V.-Pr.* : Arthur Liébaut. *Rap.* : Walckenaer. *S.* : Compère. *T.* : Garnier.

1889. — En 1889, les machines à vapeur motrices étaient réparties dans la Galerie des Machines : il y en avait 32 fournies par 31 exposants, dont 1 Anglais, 2 Belges, 4 Suisses, 1 Alsacien-Lorrain et 2 Américains. Ces moteurs, des types Corlis, Sulzer, Wheelock, Wolff et Compound, variaient comme puissance de 50 à 600 chevaux et pouvaient fournir au total 5 500 chevaux-vapeur de force. Les

PALIERS **A. PIAT** ET SES **FILS**

transmissions de mouvement étaient entièrement mécaniques par arbres, engrenages, poulies et courroies. Les machines de la section agricole au quai d'Orsay faisaient exception : elles étaient mises en rotation par les moteurs du Palais des Machines à l'aide d'une transmission électrique. 2 600 chevaux de force en moyenne ont été utilisés seulement pendant la durée de l'Exposition. Les fournisseurs de force motrice recevaient gratuitement la valeur nécessaire à leur fonctionnement.

1900. — Les machines à vapeur en 1900 sont réunies et groupées dans une grande galerie dite « Galerie des Machines ». Ce sont elles qui fournissent la force motrice, et les fournisseurs de force motrice, auxquels la vapeur est fournie gratuitement par l'Exposition, se trouvent, en même temps, concourir comme exposants, avec leurs machines en marche. La force motrice bien plus considérable qu'en 1889, sera d'une façon permanente de 20 000 chevaux de puissance, réunis dans des groupes dits « groupes électrogènes », c'est-à-dire que la force motrice transformée en énergie électrique, servira à éclairer l'Exposition et à lui fournir la force motrice sous forme de transmission à distance de l'énergie électrique. 5000 chevaux électriques sur les 20 000 chevaux du groupe électrogène seront ainsi employés à actionner les machines sur toute la surface de l'Exposition, avec de simples transmissions par conducteurs électriques. Cette disposition caractérise l'installation mécanique de 1900, confiée à M. Bourdon pour tout ce qui concerne la Mécanique et à M. R.-V. Picou pour ce qui concerne l'Électricité.

MOTEURS A GAZ "CHARON"

Les machines de 1900 sont bien plus puissantes que celles de 1889 : leur puissance varie, par machine, de 250 à 1500, 2000 et même 3000 chevaux de force. Les systèmes de distribution, comme en 1889, sont ceux de Corlis, Sulzer, Wheelock et Compound avec les perfectionnements qui leur ont été apportés dans ces dernières années. On y voit de très beaux spécimens de machines dues à l'industrie étrangère. Parmi les exposants français ayant fourni les plus beaux moteurs, nous citerons les maisons Delaunay-Belleville, Dujardin, Weyher et Richemond, Crépelle et Galand, Farcot, les anciens établissements Cail, etc.

Signalons comme nouveauté particulière une grande « turbine à vapeur » du système de Laval, la plus grande qui ait été faite jusqu'à présent, de 300 chevaux de puissance.

Les gaz et fumées sont évacués par deux grandes cheminées en briques de 80 mètres de hauteur dont les constructeurs sont, de ce fait, exposants dans la classe.

Signalons un grand nombre d'intéressantes expositions d'accessoires de machines, appareils d'alimentation et de sécurité, réchauffeurs, sécheurs, surchauffeurs, ainsi que de calorifuges et de tartrifuges.

Les locomotives qui jouent un si grand rôle comme machines à vapeur, se trouvent dans la classe 32 (matériel des chemins de fer et tramways), à laquelle, pour ce point spécial, nous renvoyons le lecteur.

Rétrospective. — L'historique de la machine à vapeur tient presque entièrement dans le siècle

ASCENSEURS ABEL PIFRE

qui se termine. Aussi l'exposition centennale de la classe 19 sera-t-elle importante et très remplie de documents. Suivant le plan général qui a été tracé, ces documents sont groupés dans une section spéciale et présentés méthodiquement de façon à montrer la machine à vapeur depuis son origine jusqu'aux dernier modèles perfectionnés et en activité fonctionnant à l'Exposition dans la section contemporaine.

Chaudières à vapeur.

1889. — A l'Exposition de 1889, toutes les chaudières étaient groupées derrière le Palais des Machines, dans un bâtiment de 1600 mètres carrés. Il y avait onze fournisseurs de vapeur, produisant 50 000 kilogrammes de vapeur par heure. Les principaux systèmes en usage étaient les systèmes Delaunay-Belleville, de Naeyer, Dulac, Babcok et Wilcox; on y voyait fonctionner les systèmes tubulaires des modèles récents qui se sont généralisés depuis lors.

1900. — Nous retrouvons en 1900 à peu près

La Maison *GAILLARD ET Cie*, fondée au Havre en 1859, médaille d'or 1889, s'est spécialisée dans la Construction des *APPAREILS DE LEVAGE MÉCANIQUES*, soit sous forme de *TREUILS, GUINDEAUX, CABESTANS* pour la Marine, soit de *GRUES FIXES, ROULANTES ET FLOTTANTES*, universellement répandues. De plus elle est concessionnaire pour la France des brevets *TEMPERLEY* pour les *MANUTENTIONS A GRANDE PORTÉE*. Située dans un port maritime et industriel, elle consacre aussi une grande partie de son matériel à la *CONSTRUCTION DES GROSSES CHAUDIÈRES ET DES MACHINES MARINES*. Elle fournit au Service de l'Exposition, pour les Manutentions, deux *GRUES A VAPEUR* de 5 et 20 tonnes et une *GRUE ÉLECTRIQUE DE PORT*. Cette dernière figurera dans le Hall de la Classe XXI, avec divers appareils de fabrication courante.

les mêmes systèmes qu'en 1889, réunis derrière la Galerie des Machines, en deux puissants groupes, chaudières françaises et chaudières étrangères de 10 000 chevaux de puissance chacune. Les chaudières sont principalement tubulaires et multitubulaires : elles présentent diverses variétés de foyers et de grilles bien étudiées. Ce sont les systèmes Delaunay-Belleville, de Naeyer, Niclausse, Babcock et Wilcocx, Farcot, Weyher et Richmond.

Rétrospective. — L'historique de la chaudière, comme celui de la machine à vapeur tient dans le présent siècle. On part de la chaudière à bouilleurs et du type locomotive pour arriver aux derniers types perfectionnés. Signalons le progrès des accessoires de chaudières et des appareils de sécurité, ainsi que l'intéressant historique des *Associations de propriétaires d'appareils à vapeur* auquel M. Compère, secrétaire de la classe, a apporté un soin tout spécial.

CL. 20. — **Machines motrices diverses.**

Comité d'admission et d'installation. — *Pr.* : J. Le Blanc. *V.-Pr.* : Léon Feray. *Rap.* : Huguet. *S.* : Brulé *T.* : Firminach.

1889. — En 1889, on trouvait un certain nombre de moteurs à vent, hydrauliques, à air chaud, quelques moteurs à air chaud, enfin des moteurs à gaz riche, ou à gaz pauvre, et à essence de pétrole. Il y avait notamment 31 exposants de moteurs à gaz, présentant 53 modèles différents, d'une puissance totale de mille chevaux.

1900. — En 1900, les moteurs à vent et hydrauliques sont sensiblement les mêmes qu'en 1889,

GAZOGÈNES **M. TAYLOR & Cie**

mais avec quelques perfectionnements. Signalons entre autres des moulins à vent ou moteurs à vent à turbines systèmes Bollée, Schabaver, Beaume, qui rendent de grands services par leur fonctionnement économique.

Signalons aussi les moteurs dits à « gaz pauvre » utilisant le gaz obtenu en faisant passer de la vapeur d'eau sur du combustible porté au rouge.

En effet depuis l'Exposition de 1889 de nombreuses installations de force motrice au gaz pauvre ont été installées et aussi bien dans les petites forces que dans les grandes : mais, jusque vers 1899, ces installations se composaient en grande partie de gazogènes comportant tous les accessoires compliqués et encombrants, de l'usine à gaz, sur une échelle réduite, il est juste de le dire, mais enfin créant tous les ennuis de l'usine à gaz sans en donner ses avantages. Un coup d'œil sur le gazogène de M. Taylor et Ce, construit à Paris même, suffira pour permettre de juger les progrès énormes réalisés par cette sorte d'appareil. Ce gazogène, très peu encombrant, ne comporte plus ni gazomètre ni grille, il s'applique à tous les moteurs à gaz et sa consommation ne dépasse pas 500 grammes d'anthracite par cheval-heure pour des forces même très faibles.

Comme en 1889 du reste, tous les moteurs à gaz exposés, ont un fonctionnement basé sur le cycle à quatre temps de Beau de Rochas ou ses dérivés. Ce qui a progressé surtout dans les moteurs à gaz, c'est la puissance des machines, et l'on peut affirmer aujourd'hui après un coup d'œil jeté à l'Exposition que le moteur à gaz riche reste une machine pratique et d'emploi courant pour toutes les puissances comprises entre 1/2 cheval et 200 chevaux.

MOTEURS A GAZ "CHARON"

En ce qui concerne la consommation, les progrès sont moindres, et on en est resté au moteur à gaz Charon qui est incontestablement le plus économique de tous les moteurs à gaz connus, puisque c'est le seul pour lequel on puisse normalement garantir à tout acheteur une consommation maxima de gaz de 500 litres par cheval-heure. Il faut être certain que le moteur ne consomme normalement en fonctionnement industriel, qu'une quantité de gaz comprise entre 450 et 500 litres, et qu'alors on approche de si près l'utilisation théorique de la puissance calorifique du gaz, qu'il est presque impossible d'espérer mieux.

L'Automobilisme a apporté de grands perfectionnements aux moteurs de tous modèles à essence de pétrole et à pétrole : aussi en voit-on de très nombreux spécimens dont les qualités respectives pourront être comparées à l'Exposition avec utilité.

On y voit aussi les moteurs à air comprimé, à ammoniaque, et à acide carbonique qui, sous diverses formes, ont été expérimentés pour le fonctionnement des tramways. Nous les retrouverons

L'ASTER

LES
MOTEURS A AILETTES ET A REFROIDISSEMENT
par circulation d'eau
Spéciaux pr Motocycles et Voiturettes
33, BOULEVARD CARNOT, SAINT-DENIS

parmi les expositions des moyens de transport à Vincennes.

Le moteur à air chaud sur lequel, en 1889, on fondait de grandes espérances ne paraît pas avoir triomphé encore des difficultés de fonctionnement qui lui sont, en quelque sorte, constitutionnelles : néanmoins le problème reste bien posé.

CL. 21. — Appareils divers de la mécanique générale. — (Transmissions, engrenages, poulies, régulateurs de mouvement.)

Comité d'admission et d'installation. — *Pr.* S. Périssé. *V.-Pr.* : Bougault. *Rap.* : Léon Masson *S.* : Richemond. *T.* : Roger.

1889. — En 1889, les appareils divers de la Mécanique générale avaient une exposition tout indiquée et brillante dans les belles transmissions de mouvement de la Galerie des Machines : les ascenseurs de cette Galerie et ceux de la Tour Eiffel leur donnaient aussi les occasions les plus variées de manifester leur progrès.

1900. — Nous retrouvons, en 1900, la série des appareils de mécanique générale exposée en 1889, mais avec de réels progrès dans le soin de la construction et le rendement. La transmission à distance de l'énergie et sa distribution par l'eau, la vapeur, l'air ou le vide, a fait de grands progrès. Les riveuses hydrauliques et électriques telles que les construit par exemple la maison A. Piat et ses fils sont remarquables. Cette Maison a augmenté et perfectionné d'une façon digne d'elle toutes ses séries d'organes de transmissions, paliers graisseurs, embrayages, accouplements élastiques, etc. Elle expose également des séries complètes d'en-

ASCENSEURS ABEL PIFRE

grenages taillés et de réducteurs de vitesse, qui sont appelés à rendre à notre industrie des services considérables.

Aujourd'hui les ventilateurs ont acquis un rendement plus régulier et plus considérable. Les courroies et les câbles de transmission, tels qu'en expose par exemple la maison Domange, semblent avoir atteint le maximum de perfection, et cela, au moment même où la transmission à distance de l'énergie par conducteurs électriques apporte les plus grandes modifications dans l'installation et le fonctionnement des ateliers. Comme « clou » dans cette classe, citons les *trottoirs roulants* à trois vitesses qui entourent le Champ-de-Mars, et les *escaladeurs*, ou escaliers sans marches à mouvement continu qui y donneront accès : ils sont construit par les maisons A. Piat et ses fils, les Établissements Cail et J. Leblanc.

Rétrospective. — Les appareils divers de la mécanique générale qui remplissent la classe 21 sont nés avec la machine à vapeur pour la plupart : leur historique est donc à peine centenaire. Cependant on en trouve avec un instructif intérêt l'origine dans les transmissions des appareils et récepteurs hydrauliques au commencement du siècle, ainsi que dans l'outillage des établissements métallurgiques pour leurs laminoirs, et aussi dans les moulins et manèges de l'industrie originaire.

CL. 22. — **Machines-outils.**

COMITÉ D'ADMISSION ET D'INSTALLATION. — *Pr.* : Bariquand. *V.-Pr.* : Duval-Pihet. *Rap.* : Tresca. *S.* : Haret. *T.* : Lenicque.

1889. — Les machines-outils, ces organes pri-

ÉLÉVATEURS A. PIAT ET SES FILS

mordiaux de l'industrie actuelle, étaient quelque peu éparses dans la Galerie des Machines en 1889. L'industrie étrangère avait insuffisamment envoyé ses spécimens, et ce fut l'industrie française qui eut à supporter presque tout le poids technique de cette importante section : elle y parvint grâce au concours actif de MM. Bouhey, Cohendet, Cornu, Guilliet, Gauthier, Jametel, Pinchard-Deny, A. Vauthier, Denis Poulot, J. Trystram. Les machines à fraiser, les meules, les machines à travailler le bois présentèrent des spécimens instructifs.

1900. — On peut dire que l'exposition de la classe 22 tient un des premiers rangs utilitaires en 1900. Elle résume et montre les progrès accomplis par ce que l'on nomme le *machinisme*, c'est-à-dire par la substitution de l'outil mécanique et mû mécaniquement, c'est-à-dire de la machine, à la main-d'œuvre proprement dite de l'ouvrier. Les constructeurs spéciaux étrangers, allemands, américains, anglais et suisses, nous apportent les types les plus variés et les plus perfectionnés de ces machines-outils si diverses dont l'emploi parait devoir conduire à la rénovation et à la régénération de l'industrie moderne. Signalons parmi les machines-outils les plus remarquables de construction française, ou établies d'après les brevets étrangers : les machines à cintrer, à river, et à travailler les tôles, à tarauder et à fraiser, les porte-outils perfectionnés, les machines à meuler, à polir, à affûter, et à rectifier, enfin les outils des machines et outils à main spéciaux pour le travail du bois. Le recuit, la trempe, la cémentation, le soudage et le brasage des métaux mettent ainsi en évidence de sérieux progrès.

MOTEURS A GAZ "CHARON"

Rétrospective. — Si la machine-outil, dans sa mise en pratique générale et dans sa perfection, est récente, par contre, l'outil qui en est l'organe primordial a un historique important qui est l'attrait rétrospectif de la classe 22. On y voit se manifester par étapes successives, et avec une accélération croissante, d'abord la mise en main de l'outil, puis le perfectionnement de ses formes, enfin son adaptation aux moteurs qui en assujettissant la force motrice à l'œuvre à réaliser amène les ateliers actuels à la mise en pratique du machinisme, lequel devient la condition même da la production actuelle.

GROUPE V

ÉLECTRICITÉ.

Pr. : E. Mascart. *S.* : A. Bouilhet.

CL. 23. — **Production et utilisation mécaniques de l'électricité.**

Comité d'admission et d'installation. — *Pr.* : E. Mascart. *V.-Pr.* : G. Sciama. *Rap.* : E. Hospitalier. *S.* : M. Hillairet. *T.* : Postel-Vinay.

1889. — A l'Exposition de 1889, le service électrique, dirigé par M. Vigreux, était réalisé par les soins d'un syndicat international qui se rémunérait sur les recettes du soir : il comprenait des exposants français et étrangers. Il y avait au Champ-de-Mars six stations centrales d'électricité Gramme,

ASCENSEURS **ABEL PIFRE**

Édison, de l'Éclairage électrique et Ducommun. On y trouvait des dynamos à double anneau de Marcel Deprez, de Borssat, d'Édison, de Rechniewski et une machine Ferrauti à courants alternatifs : 4000 chevaux-vapeur fournissaient de la lumière et il y avait un petit transport d'énergie électrique entre le Champ-ds-Mars et la section agricole.

1900. — Le service électrique de 1900 est sous la compétente direction de M R.-V. Picou, ancien élève de l'École centrale. Il possède un groupe électrogène de 20 000 chevaux-vapeur de puissance dont quinze mille sont employés pour l'éclairage et cinq mille pour la transmission de la force ou énergie électrique, qui est distribuée sur tout le terrain de l'Exposition et actionne les machines les plus diverses auprès des produits de leur fabrication. C'est une véritable innovation en matière d'Exposition universelle. Aux courants continus employés surtout en 1889 viennent se joindre les courants polyphasés avec emploi généralisé des transformateurs de courant créés par Gaulard et Gibbs. On y voit aussi de nombreux systèmes d'accumulateurs électriques français et étrangers, notamment des systèmes Blot, Fulmen, de la Société pour le travail électrique des métaux, etc. Les machines électriques à courants continus, alternatifs, ou polyphasés sont fournies au groupe électrogène par les maisons Farcot, Leblanc, la Traction Électrique Thomson-Houston, Postel-Vinay, Bréguet, le Creusot, la Société l'Éclairage électrique, etc. Signalons dans cette classe, les applications si intéressantes de l'électricité aux locomotives et tramways électriques, ascenseurs, treuils, cabestans,

GAZOGÈNES M. TAYLOR & Cie

machines-outils, toueurs. La canalisation d'électricité et les appareils de sûreté et de réglage, entre autres les tableaux de distribution, montrent de grands progrès accomplis depuis dix ans; c'est la consécration définitive de l'emploi de l'énergie électrique sous toutes ses formes.

Rétrospective. — En ce qui concerne la production et l'utilisation de l'électricité, la partie rétrospective est toute scientifique jusqu'à l'époque de la première Exposition d'électricité en 1881 qui fut, en quelque sorte une révélation. A partir de cette époque, nous voyons ces applications entrer dans la pratique, les modèles de machines-dynamos se créa et les usages de l'énergie électrique se multiplia d'une façon aussi rapide que prodigieuse. Le rôle des savants français Marcel Deprez, Hippolyte Fontaine, Mascart, Abdank-Abakanowicz, Gramme, de Méritens, Desroziers, Sartiaux, Postel-Vinay, Picou, Hospitalier. P. Janet, et tant d'autres qu'il faudrait nommer, fournit un historique considérable. A l'étranger, le nom d'Édison brille d'un vif éclat et ses travaux sont justement admirés : les industries électriques allemande, anglaise et suisse ont déjà aussi d'importantes annales.

CL. 24. — **Électrochimie.**

COMITÉ D'ADMISSION ET D'INSTALLATION. — *Pr.* : H. Moissan. *V.-Pr.* : Demétrius Monnier. *Rap.* : H. Gall. *S.* : A. Bouilhet. *T.* : Delval.

1889. — A l'Exposition de 1889, l'Électrochimie était encore au début dans la plupart des branches industrielles où elle prend à l'heure actuelle une importance prépondérante en raison principale-

MOTEURS A GAZ "CHARON"

ment de son aptitude à utiliser directement la puissance des chutes d'eau, la *houille blanche* ainsi que l'a appelée M. Bergès. Elle se bornait aux dépôts métalliques dans lesquels la maison Christophle s'est fait une juste renommée, à la galvanoplastie, et à quelques essais d'affinage des métaux et de traitement de minerais.

1900. — A l'Exposition de 1900, l'Électrochimie montre de très grands progrès dont on peut à peine mesurer l'importance future. Elle fait intervenir dans ses travaux les accumulateurs électriques, et produit en grandes quantités les métaux et leurs alliages. Elle prend possession de la chimie industrielle sous les diverses formes du blanchiment, de la désinfection des eaux d'égout, du traitement des jus sucrés, de la fabrication de la soude, du chlore, du chlorate de potasse. Les fours électriques à haute température de M. Moissan permettent la fabrication des carbures métalliques dont le type le plus vulgarisé est le carbure de calcium, source du gaz acétylène dont le pouvoir éclairant est remarquable et qui se prête à des synthèses très variées. Ces mêmes fours électriques conduisent à la préparation du carborundum, corps dur qui peut remplacer l'émeri : on voit enfin des aperçus sur l'extraction directe par l'électrochimie du fer tiré de ses minerais. L'industrie électrochimique de l'aluminium tend à se développer et montre l'état de ses progrès à l'Exposition tant pour ce qui concerne la France que pour ce qui concerne l'industrie étrangère. Cette classe est certainement l'une des plus intéressantes de l'Exposition en raison de ce qu'elle promet pour l'avenir.

ASCENSEURS ABEL PIFRE

Rétrospective. — La partie rétrospective est très limitée, comme en général tous les chapitres analogues de l'industrie électrique industrielle. Cependant on voit, avec intérêt, l'historique de la galvanoplastie, de son matériel, et de ses applications. L'historique tout récent des divers produits obtenus par voie électrochimique contient aussi des documents fort instructifs et qui caractérisent un grand effort d'ensemble dans une voie bien tracée.

CL. 25. — Éclairage électrique.

Comité d'admission et d'installation. — *Pr. d'honneur* : A. Potier. *Pr.* . Hippolyte Fontaine. *V.-Pr.* : F. Meyer. *Rap.* : E. Harlé. *S.-T.* : H. Maréchal.

1889. — La force motrice dont disposait le « Syndicat de lumière », chargé d'éclairer électriquement l'Exposition en 1889, se chiffrait par 4 000 chevaux-vapeur : le nombre des lampes électriques réparties dans l'enceinte aurait suffi à l'éclairage électrique d'une ville de 100 000 habitants. On y voyait des lustres électriques de douze régulateurs donnant chacun 12 000 carcels. Au total, l'intensité lumineuse électrique était de 180 000 carcels, soit un million cinq cent mille bougies, au Champ-de-Mars, de 4 500 bougies au Trocadéro et de 120 000 bougies à l'Esplanade des Invalides. Cette lumière électrique correspondait à la combustion de 12 000 kilogrammes de houille par heure. Les appareils d'éclairage étaient les lampes à arc ou régulateurs électriques, et les lampes à incandescence des divers systèmes.

1900. — A l'Exposition de 1900, le groupe élec-

trogène emploie une puissance de 15 000 chevaux-vapeur à la production de l'éclairage électrique : c'est donc l'éclairage électrique d'une ville de plus de 350 000 habitants. Nous y trouvons les spécimens divers et perfectionnés de lampes à arc et de lampes à incandescence, notamment de la Compagnie générale et de la maison A. Larnaude. Les inventions les plus nouvelles, les « clous », sont des lampes à arc en vase clos, brûlant dans l'air confiné pendant une longue durée : une paire de charbons dans ces lampes dure 120 heures sans renouvellement. Citons aussi la lampe du système Nernst, dans laquelle on voit se réaliser d'importants aperçus ouverts, dès l'origine, par Jablochkoff. Les installations de stations centrales sont exposées d'une façon instructive et attrayante. A signaler aussi les types d'installations particulières, les applications aux phares, à la navigation, à l'art militaire, aux travaux publics, les compteurs d'électricité, l'appareillage électrique, lustres, candélabres, appliquées, dans l'établissement duquel rivalisent avec activité l'industrie française et l'industrie étrangère. Quelques applications électriques spéciales, notamment l'éclairage électrique des véhicules, sont à visiter et à examiner dans la section de Vincennes.

Rétrospective. — La mise en pratique de l'éclairage électrique ne date guère que de l'Exposition d'électricité de 1881. De très nombreux tableaux, diagrammes et documents divers en montrent la rapide évolution jusqu'à l'Exposition de 1900. Ce sera l'un des chapitres les plus importants du Rapport général de l'Exposition universelle.

MOTEURS A GAZ "CHARON"

CL. 26. — **Télégraphie et téléphonie.**

Comité d'admission et d'installation. — *Pr.* : Raymond. *V.-Pr.* : E. Richemond. *Rap.* : Guillebot de Nerville. *S.-T.* : Mors.

1889. — La télégraphie présentait une importante exposition; on y voyait, notamment dans l'exposition spéciale du Ministère des postes et télégraphes, les appareils télégraphiques multiples, à grand débit, l'installation de la télégraphie sous-marine et les premières tentatives de télégraphie et téléphonie simultanées. La téléphonie commençait seulement à installer ses réseaux urbains et à constituer son outillage.

1900. — A l'Exposition de 1900, nous voyons réalisés et mis en service les appareils télégraphiques expéditeurs et récepteurs de modèles très variés; les appareils multiples se sont généralisés; l'installation des bureaux centraux avec relais, rappels et paratonnerres présentent des spécimens d'une grande perfection. Le « clou » de la section consiste dans les installations de télégraphie sans fils des systèmes Marconi et Ducretet, tout récemment mises en pratique, et qui donnent lieu encore à d'intéressantes expériences. La téléphonie s'est complètement développée non seulement dans les services urbains, mais à grande distance et à travers la mer : on y voit le réseau téléphonique tout récent de Paris-Berlin. Signalons les progrès réalisés dans les canalisations et l'emploi des téléphones haut-parleurs de MM. Germain et Dussaud qui augmentent considérablement la puissance de la téléphonie; signalons aussi de fort intéressants

ASCENSEURS ABEL PIFRE

spécimens de microphones et les installations de bureaux centraux téléphoniques avec appels et annonciateurs automatiques qui viennent d'être réalisés.

Rétrospective. — Pour ce qui concerne la télégraphie, l'exposition rétrospective remonte assez au loin au point de vue documentaire avec les appareils à signaux de Chappe, puis les appareils de Morse et de Bréguet, et enfin les appareils multiples dont l'expansion se fait dans la période actuelle. L'historique des câbles sous-marins est aussi très fourni et très instructif. Pour la téléphonie, nous ne trouvons l'entrée dans la pratique qu'à partir de l'Exposition d'électricité de 1881 : le « téléphone à ficelle » constitue le seul document historique. A partir de 1881, le progrès de la téléphonie est incessant et très rapide : il atteint toute son intensité dans la période de dix années qui nous sépare de la dernière exposition.

CL. 27. — **Applications diverses de l'électricité.**

COMITÉ D'ADMISSION ET D'INSTALLATION. — *Pr.* : le Dr d'Arsonval. *V.-Pr.* : J. Carpentier. *Rap.* : Ch. E. Chaperon. *S.* : le Dr G. Weiss. *T.* : Gaiffe.

1889. — Les applications diverses de l'électricité se trouvaient principalement dans les expositions des constructeurs d'appareils et instruments de physique; sauf en ce qui concernait les indicateurs et enregistreurs à distance, la plupart d'entre eux en étaient encore à la période des recherches scientifiques proprement dites.

GAZOGÈNES **M. TAYLOR & Cie**

1900. — A l'Exposition de 1900, nous voyons les applications diverses de l'électricité jouer un rôle considérable, et nos principaux constructeurs spéciaux, MM. Armagnat, Ducretet, Gaiffe, Gibert, Trouvé, apporter un outillage très instructif et très complet. L'électricité médicale a pris sa place scientifique, grâce aux recherches de divers savants parmi lesquels brillent les noms de d'Arsonval, de Foveau de Courmelles, de Gaiffe, de Guilloz, d'Onimus, de Renault et de Tripier. L'horlogerie électrique se généralise, en même temps que l'application des signaux électriques et des exploseurs aux chemins de fer, aux mines, et aux travaux publics présente de nombreux et impeccables modèles. Les appareils scientifiques et instruments de mesure ont atteint la perfection ; signalons ceux du savant professeur Lippmann qui ont abouti à de véritables conquêtes scientifiques. Les fours électriques dont M. Moissan a été le protagoniste, les appareils de soudure électrique, sont entrés dans la pratique courante, ces derniers notamment pour la soudure des rails des voies de tramways, en attendant celle des rails des chemins de fer eux-mêmes. On y voit aussi de remarquables appareils de chauffage par l'électricité, et entre autres ceux qui constituent le matériel de la cuisine électrique, dont M. L. Colin, directeur de la Société du Familistère de Guise, représente l'innovation dans le comité d'admission.

Rétrospective. — L'exposition rétrospective est toute scientifique encore que fort bien fournie et documentaire. On la visite avec plaisir, car on y voit souvent l'invention naître d'une façon toute théorique, prendre corps entre les mains de con-

MOTEURS A GAZ "CHARON"

structeurs habiles et devenir la pratique elle-même. Il y a là de très nombreuses « leçons de choses » agréablement disposées qui charment tous les visiteurs désireux de s'instruire.

GROUPE VI

GÉNIE CIVIL. — MOYENS DE TRANSPORT.

Pr. : F. Guillain. *S.* : Ch. Baudry.

Cl. 28. — Matériaux, matériel et procédés du génie civil.

Comité d'admission et d'installation. *Pr.* : A. Guillotin. *V.-Pr.* : P. Boutan. *Rap.* : P. Debray. *S.* : Ed. Candlot. *T.* : Michau.

1889. — Les matériaux de construction n'avaient pu trouver d'emplacement que sur les berges de la Seine sur la rive droite des deux côtés du pont d'Iéna; il fallait descendre exprès une trentaine de marches pour accéder à cette exposition, aussi le public l'avait-il complètement délaissée; d'ailleurs les objets exposés n'offraient que peu d'attraits, les seuls qui intéressaient, et encore ne s'adressaient-ils qu'aux spécialistes, avaient rapport aux agglomérés qui commençaient à être fort en honneur il y a dix ans.

1900. — Nous avons en 1900 une exhibition beaucoup plus intéressante, les progrès réalisés dans les modes d'application des travaux publics ayant été très sensibles. Sur tous les chantiers, aujourd'hui on applique les procédés nouveaux du « ciment armé » qui ont produit une petite révolu-

ASCENSEURS ABEL PIFRE

tion dans la construction; en bien des cas ils remplacent le fer dans ses applications, et toujours l'économie et la rapidité du travail leur donnent une supériorité considérable.

Nous voyons au Champ-de-Mars toutes les applications possibles du ciment armé; les procédés de céramique nouvelle qui ne sont qu'une conséquence du précédent y trouvent leur place aussi. Le ciment est aujourd'hui la base fondamentale de toutes les constructions

Les ports et jetées de mer se font en ciment comprimé; on arrive à façonner d'immenses blocs qui pèsent jusqu'à trois mille tonnes; ceux-ci sont moulés sur la terre ferme et un creux ménagé au centre leur permet de flotter comme un radeau, on remorque la pièce jusqu'à l'endroit voulu et on la coule. Ces procédés nouveaux et très hardis sont employés par des constructeurs, MM. Coiseau, Couvreux et Allard notamment.

Les fondations sur pilotis battus sont employés aussi souvent que possible; grâce à leur résistance ils obtiennent les suffrages de tous les constructeurs. Disons deux mots des fondations en terre comprimée de M. Dulac. Elles ont été employées pour la première fois dans des travaux publics à la construction des différents édifices de l'Exposition de 1900 et rendent de très grands services pour la rapidité de l'exécution et l'économie réalisée.

CL. 29. — Modèles, plans et dessins de Travaux Publics.

Comité d'admission et d'installation. — *Pr.:* F. Guillain. *V.-Pr.:* F. Reymond. *Rap.:* F. de Dartein. *S.-T.:* L. Beaurin-Gressier.

TRANSMISSIONS A. PIAT ET SES FILS

1889. — La classe correspondant à celle-ci n'existait pas d'une façon indépendante, les objets exposés étaient englobés dans la classe 63, qui comprenait le Génie civil dans toutes ses manifestations, on y voyait aussi bien les matériaux de construction, bois, pierres et couvertures, que l'outillage nécessaire à ce travail; d'autre part, le Ministère des Travaux publics possédait dans les jardins du Trocadéro un pavillon spécial, dans lequel on pouvait voir toutes les reproductions des travaux exécutés par l'État pendant les dernières années; enfin les constructeurs exposaient un peu partout des modèles de leurs ouvrages. Il y avait confusion.

1900. — Tout ce qui a trait à l'exposition d'un ouvrage exécuté se trouve placé dans la classe 29; nous voyons entre autres merveilles les belles maquettes en plâtre des Palais des Champs-Élysées, du pont Alexandre III et de la Porte monumentale de la place de la Concorde. La plupart des constructeurs de l'Exposition de 1900 exposent leurs travaux mêmes, mais pour les rendre plus explicites, ils en fournissent des dessins et des plans qui figurent dans la section.

Notons d'une façon spéciale deux expositions, réservées l'une à la Société des Ingénieurs civils de France, l'autre au Ministère des Travaux publics. Pour ce dernier, nous voyons des cartes donnant des statistiques très intéressantes sur la navigation intérieure de la France; elles montrent tout le progrès réalisé depuis trente ans, ainsi que les dépenses et sacrifices faits par l'État; ces cartes indiquent également tous les perfectionnements qui sont encore à exécuter.

MOTEURS A GAZ "CHARON"

Impressions de Luxe

✢✢✢✢✢✢

AFFICHES ARTISTIQUES

CATALOGUES ILLUSTRÉS

Impressions en couleurs

TAILLE-DOUCE

✢✢✢✢✢

TÉLÉPHONE 147-71 TÉLÉPHONE 147-71

PLAN DES BER

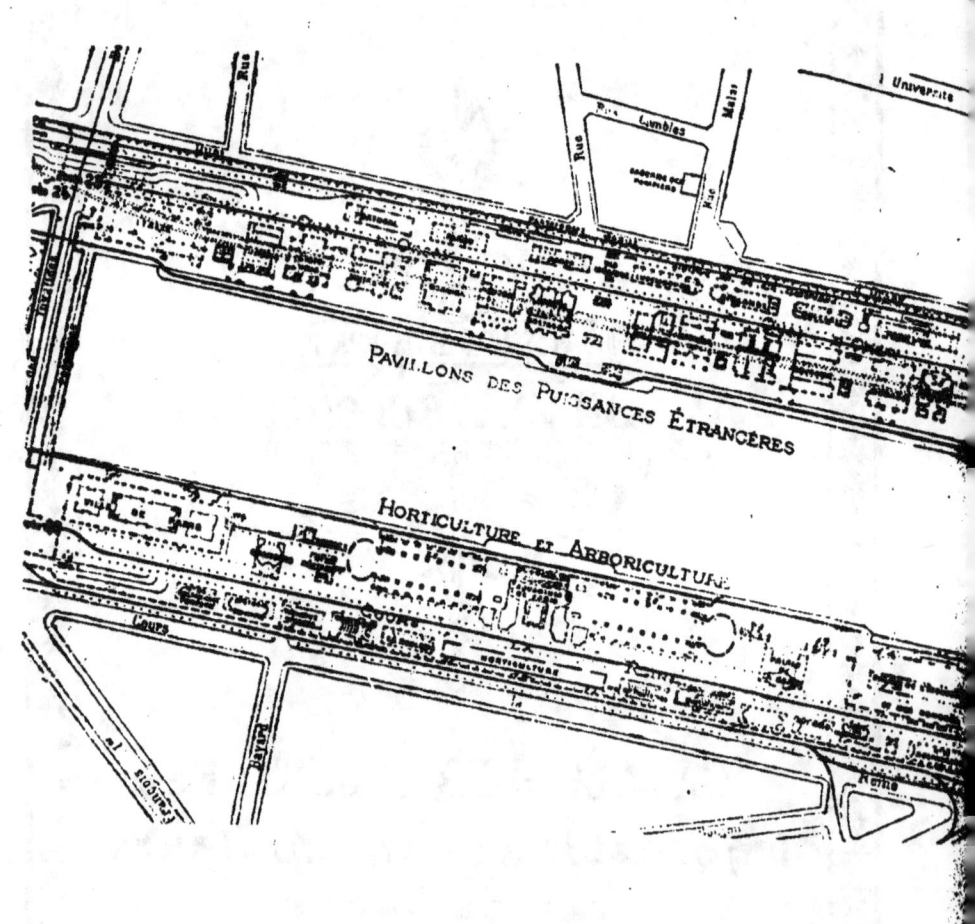

DE LA SEINE

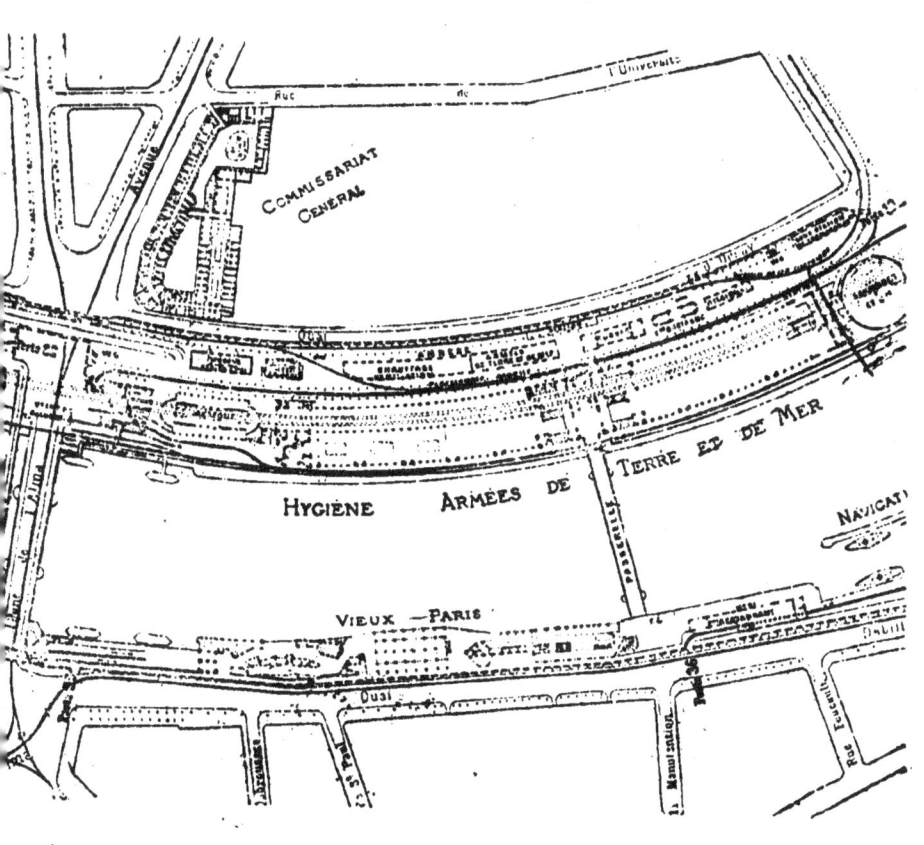

FORCE MOTRICE A 3 CENTIMES

AVEC LE

GAZOGÈNE A GAZ PAUVRE

ALIMENTANT

TOUS MOTEURS

A GAZ OU A PÉTROLE

CONSOMMATION GARANTIE

Économie : 80 à 90 % sur le Gaz de Ville

550 GRAMMES D'ANTHRACITE PAR CHEVAL-HEURE

Pas de Gazomètre — Pas de Grille
Installation partout

M. TAYLOR & Cie

16, Rue Grange-Batelière

PARIS

TÉLÉPHONE 269-48

Des cartes parlantes sur les chemins de fer sont dressées et complètent les notions que nous devons avoir sur la locomotion ferrée.

Les Compagnies de chemins de fer, qui exposent leur matériel à Vincennes, nous font voir aussi les grands travaux exécutés par elles ces dernières années : le prolongement de la ligne d'Orléans au quai d'Orsay, la gare des Invalides, etc.

L'exposition de la Compagnie de Suez est des plus intéressantes.

Rétrospective. — Cette partie de la classe dont s'est tout spécialement occupé M. de Dantrie, professeur à l'École Polytechnique et Rapporteur de la classe, se compose de modèles anciens, prêtés par les collections de l'École des Ponts et Chaussées ; on voit les moyens primitifs de travailler, et, sur des cartes intelligemment juxtaposées, on peut suivre les progrès réalisés dans tous nos grands travaux publics, notamment dans les ports.

CL. 30. — **Carrosserie et Charronnage. Automo-**

BICYCLETTES ET MOTOCYCLES

Richard-Choubersky

Machines de luxe et de précision, construction française
prix exceptionnels de bon marché
en raison de la suppression des frais généraux de fabrication

MAGASINS : 18, rue du Quatre-Septembre.
USINES : 20, rue Félicien-David.

CATALOGUES ILLUSTRÉS FRANCO

biles et cycles. — (*Véhicules autres que ceux de la voie ferrée*).

Comité d'admission et d'installation. — *Pr* . M. Cottenet. *V.-Pr.*: A Peugeot. *Rap.* C. Jeantaud. *T* : Onfray.

1889. — La classe portait la dénomination de classe 60 et trouvait sa place parmi les industries de luxe dans le Palais des Industries diverses; on y voyait tous les systèmes de voitures à traction chevaline et humaine; elle était intéressante à coup sûr, mais quelle distance devait la séparer de celle que nous montre 1900 !

1900. — Aucune industrie n'a vu de développement aussi prodigieux que celle des véhicules depuis dix ans. A la dernière Exposition, c'est à peine si on pouvait voir une dizaine de bicyclettes, étalage bien hésitant et auquel on n'accordait pas grand crédit; l'Automobilisme était presque complètement inconnu, tandis qu'aujourd'hui !... L'industrie des cycles et de ses dérivés occupe maintenant en France 70000 ouvriers, alors qu'elle n'en utilisait pas 2000 en 89 ; ces chiffres indiquent le progrès accompli.

L'exposition des automobiles et des cycles se divise en deux catégories bien distinctes; au Champ-de-Mars, nous voyons, dans le Palais des Moyens de transport, tous les modèles de cycles, motocycles et automobiles des divers fabricants ; à Vincennes, sur une piste de 1000 mètres spécialement exécutée, on peut expérimenter les différentes unités et voir de quoi elles sont capables. C'est l'exposition sportive; elle est placée sous le patronage de l'Au-

ASCENSEURS ABEL PIFRE

tomobile-Club de France qui préside à l'installation et dirigera les concours et les courses.

Parmi les exposants français, nous voyons M. Michelin qui nous montre des modèles merveilleux dans son stand du Champ-de-Mars.

Les voitures électriques qui paraissent appelées à constituer le véritable mode pratique pour la locomotion urbaine, sont largement représentées par les fabricants français.

Dans les différents services publics, autres que les tramways réservés à la classe 32, nous voyons les voitures d'ambulances urbaines de la ville de Paris, de création récente et qui constituent un prototype du genre.

La fabrication et l'exposition des pièces détachées de bicyclettes se trouvent dans la classe 30; l'Angleterre et l'Amérique figurent avec éclat pour cette industrie, mais ne dépassent pourtant pas la production nationale.

Rétrospective. — Elle est peu importante, nous voyons les modèles des anciennes voitures et camions utilisés depuis le commencement du siècle.

Les voitures à vapeur de Jeantaud, qui datent de 1881, de Dauber (1888).

Qui eût dit, il y a dix ans, qu'en 1900 les véloci-

PNEUMATIQUES
MICHELIN
POUR VÉLOCIPÈDES

Si vous avez des ennuis avec vos pneus à tringles, achetez enveloppes et chambres du **Triomphe Michelin** *ou mieux encore un* **Michelin à Talon.**

pèdes figureraient bientôt dans une exposition rétrospective!

CL. 31. — Sellerie et Bourrellerie.

COMITÉ D'ADMISSION ET D'INSTALLATION. — *Pr.* : G. Roduwart. *V.-Pr.* : A. Camille. *Rap.* : G. Clément. *S.-T.* : L. Meyer.

1889. — La sellerie était reliée à la classe de la carrosserie; les objets exposés se trouvaient placés dans le Palais des industries diverses, à proximité de la Galerie des Machines et de l'avenue de la Bourdonnais.

1900. — Cette fois la sellerie, bien que faisant partie d'une classe spéciale, se trouve réunie à la classe 30 dans les mêmes salles du Palais des Moyens de transport. Les voitures et bicyclettes de la classe 30 occupent les surfaces du sol et les objets de la bourrellerie les surfaces des murs.

Le cheval est ancien comme le monde, et les moyens de l'atteler ont été trop étudiés et perfectionnés depuis tous les temps pour qu'on puisse constater un progrès dans cette industrie. Les fabricants se plaignent de leurs affaires qui ont beaucoup diminué par rapport à 1889, l'automobile et la bicyclette ayant fait un tort considérable à l'équitation et au manège.

L'exposition de la classe 31 est surtout une exposition de luxe et, si on pouvait remarquer un progrès quelconque dans l'industrie des harnais, ce serait pour constater un fini et une perfection absolus du travail, les coutures sont bourrées, les lignes de coupes sont légères et gracieuses. La bourrellerie française l'emporte certainement sur

GAZOGÈNES M. TAYLOR & Cie

la fabrication étrangère et tient la tête du mouvement.

Le travail se fait tout entier à la main, on a pourtant essayé de découper au balancier les formes pour les selles de la cavalerie ; les résultats ont été satisfaisants, mais, en ce cas on n'obtient évidemment qu'un objet brutalement utile et sans luxe.

Rétrospective. — Elle est due en grande partie à l'initiative de M. de Cossé-Brissac qui a su trouver des modèles anciens de harnais, de brides et de matériel de trait. Elle se trouve réunie à l'exposition rétrospective de la classe 30 (voitures).

CL. 32. — **Matériel des Chemins de fer et Tramways.**

Comité d'admission et d'installation. — *Pr.* : Lethier. *V.-Pr.* : G. Noblemaire, P. Cuvinot. *Rap.* : L. Salomon. *S.-T.* : C. Baudry.

1889. — A la dernière Exposition la classe des chemins de fer trouvait abri dans la Galerie des Machines, toutefois, en raison même de l'excellence du local concédé, les objets exposés furent réduits comme nombre à cause du manque d'espace ; à ce moment, on commençait à créer un nouveau matériel roulant et c'est surtout sur les perfectionnements apportés aux voitures à intercirculation que l'exposition de la classe dut son intérêt en 1889.

1900. — Depuis dix ans il s'est produit une véritable évolution dans l'industrie des chemins de fer en France. Le point de départ de toutes les transformations apportés a été l'abaissement des tarifs

MOTEURS A GAZ "CHARON"

imposés par les nouvelles lois, abaissement dont les conséquences ont été une augmentation de trafic sur tous les réseaux. Dans toutes les Compagnies on a créé des types nouveaux de voitures, et le P.-L.-M. notamment, a profité de ces dix dernières années pour réformer presque tout le matériel roulant des grands parcours et pour le remplacer par les nouvelles voitures.

Les Compagnies ont cherché à unifier les modes d'attaches de leurs voitures par l'adoption d'un même type de soufflet qui relie les unités entre elles et permet de composer des trains avec le matériel des différents réseaux.

Disons enfin que l'unification du matériel s'est portée également sur les appareils de traction; les locomotives tendent à devenir chaque jour plus puissantes et plus pesantes avec des pressions élevées de 15 kilogrammes par centimètre carré; elles sont à quatre essieux, toutes sur boggies et à quatre cylindres accouplés.

Installée dans le Bois de Vincennes, l'exposition offre un intérêt tout particulier par ce fait que le public peut se rendre compte de tout le progrès réalisé, une grande gare à quinze voies permet aux différentes compagnies de montrer tout leur nouveau matériel, ainsi que les appareils de manutention, signaux, etc.

Les locomotives électriques trouvent leur place à Vincennes; mais sur cette question nous sommes dans une époque d'étude; le seul modèle exposé qui soit intéressant est la locomotive électrique du P.-L.-M. dont la puissance électromotrice est fournie par une série d'accumulateurs situés dans un tender spécial; le jour où l'on pourra recueillir la

ASCENSEURS ABEL PIFRE

force en cours de route, on n'aura qu'à supprimer le tender pour que l'organe tracteur rende les mêmes services.

Les tramways électriques sont les spécimens les plus réussis parmi tous les types exposés; ils sont de deux sortes, les uns à accumulateurs, les autres recueillant la force sur un conducteur situé entre les rails.

Rétrospective. — Toute l'histoire des chemins de fer, qui n'a que 65 ans d'existence, est recueillie dans cette section; si les premiers types et ceux qui marquent l'évolution accomplie ne peuvent trouver leur place ici, nous y voyons du moins des reproductions. Le passé des chemins de fer tient depuis les premières locomotives circulant sur la ligne de chemin de fer de St-Germain jusqu'aux machines compound à quatre cylindres accouplés deux à deux employées aujourd'hui.

CL. 33. — **Matériel de la navigation de commerce.**

Comité d'admission et d'installation. — *Pr. d'hon.* : vice-amiral J. Lafont. *Pr.* : A. Lefèvre-Pontalis. *V.-Pr.* : J. Bonnardel. *Rap.* : L. Piaud. *S.* : J. Bordelongue. *T.* : A. de Caillavet.

1889. — En 1889 la navigation était exposée dans un bâtiment situé à proximité du pont d'Iéna, sensiblement à la même place que cette fois-ci; un bassin fermé sur la Seine montrait quelques modèles de yachts et de petites embarcations. A cette époque la marine marchande venait de faire un grand pas en France par la construction des grands vapeurs la *Bretagne*, la *Bourgogne*, etc.,

que la Compagnie C. G. T. avait fait construire. La *Touraine* était alors en chantier. On se souvient de ce merveilleux panorama que la Compagnie transatlantique avait fait construire la peinture était du Maître Poilpot, et représentait le pont de la *Touraine*, mouillée dans la rade du Havre.

1900. — La navigation a son exposition dans le magnifique pavillon construit sur les bords de la Seine par MM. Tronchet et Rey; nous y voyons spécialement des modèles d'aménagements intérieurs, le luxe dans le décor et le confort étant le véritable progrès accompli depuis onze ans. Les machines fort puissantes d'aujourd'hui, pouvant donner avec le minimum relatif de dépense des vitesses de 20 et 22 nœuds, marquent l'apogée de la navigation à vapeur.

La navigation sous-marine est née depuis onze ans et les essais fort intéressants du *Gymnote* et du *Gustave-Zédé* sont des applications donnant le plus grand espoir pour cette branche nouvelle de l'art de la mer.

Les Compagnies Transatlantique et des Messageries maritimes nous montrent dans deux panoramas, dont l'un le *Tour du Monde*, la puissance de leur flotte et les contrées qu'elles desservent.

Les types grandeur d'exécution de quelques yachts de plaisance de petit tonnage sont mouillés dans un port minuscule construit sur la rive droite; nous y voyons également une réduction d'un de ces grands phares qui illuminent nos côtes.

Une section de la classe 33, la *Natation*, se trouve reportée à Vincennes, où la commission des sports a centralisé les exercices physiques.

MOTEURS A GAZ "CHARON"

GROUPE VI. — CLASSE 34.

Rétrospective. — Cette partie de la classe 33 n'est pas très fournie en documents effectifs faute de pouvoir montrer les objets eux-mêmes à cause de leur dimension; nous voyons cependant quelques modèles de bateaux anciens et des embarcations en bois en usage au commencement du siècle.

Une collection de costumes de marins de différents temps et de différents pays complète cette exhibition.

CL. 34. — Aérostation.

COMITÉ D'ADMISSION ET D'INSTALLATION. — *Pr.* : E. Sarrau. *V.-Pr.* : P. Decauville. *Rap.* : P. Renard. *S.* : E. Godard fils. *T.* Surcouf.

1889. — A notre dernière Exposition, les ballons et leurs applications avaient leur place dans le Palais des Arts libéraux au Champ de Mars; on se souvient de la coupole de M. Formigé qui recouvrait un immense aérostat qui est resté gonflé pendant toute la durée de l'exposition. Au rez-de-chaussée, on voyait les types de nacelles et d'instruments pouvant servir aux voyages dans les airs. MM. Gaston Tissandier et Albert Tissandier avaient fourni à cette classe des documents du plus grand intérêt.

1900. — La science de l'aérostation est restée stationnaire et aucun fait marquant n'a signalé la période qui vient de s'écouler; la navigation aérienne n'a rien donné au point de vue de la direction; quelques tentatives isolées avec des aéroplanes ont été tentées, mais sans grands résultats pratiques et il ne semble pas que la solution du problème puisse être réalisée de sitôt.

ASCENSEURS ABEL PIFRE

Nous ne pouvons passer sous silence le voyage hardi d'où Andrée et ses vaillants compagnons ne reviendront sans doute jamais; depuis trois ans qu'ils sont partis pour le Pôle Nord on n'a pas eu de leurs nouvelles.

A l'Exposition de 1900, les ballons nous sont montrés d'une façon nouvelle et beaucoup plus instructive; nous les voyons surtout dans leurs applications. Le Champ de courses de Vincennes se présente merveilleusement pour les expériences, on compte faire des ascensions nombreuses, des courses de durée, des courses d'estafettes, etc.... La création de l'Aéro-Club semble donner un nouvel essor à cette Science, qui tend à devenir un Sport.

Dans le Palais des Moyens de Transport, au Champ de Mars, on voit les nacelles et instruments exposés par nos constructeurs; c'est également en cet endroit que se trouve l'Exposition centennale.

Rétrospective. — Elle se limite à des collections de dessins et d'assiettes nous montrant les différentes phases de l'aérostation depuis Montgolfier jusqu'à nos jours.

M. Albert Tissandier, l'aéronaute savant, et l'artiste bien connu, expose une série de documents du plus haut intérêt : ce sont des éventails, des tabatières datant du milieu du siècle, sur lesquels sont dessinés des sujets d'aérostation.

GAZOGÈNES M. TAYLOR & Cⁱᵉ

GROUPE VII
AGRICULTURE.

Pr. : E. Tisserand *S.* : Ch. Deloncle.

CL. 35. — **Matériel et procédés des exploitations rurales.**

Comité d'admission et d'installation. — *Pr.* : E. Lavalard. *V.-Pr.* : Th. Gautreau. *Rap.* : H. Joulie. *S.-T.* : A. Senet.

1889. — L'exposition de cette classe fut, en 1889, une véritable révélation. Jadis, en effet, notre agriculture était tributaire de l'étranger qui la fournissait de machines agricoles, en particulier de moissonneuses, de faucheuses et d'appareils de laiterie. En 1889, on put voir que les industriels français devenaient en état de concurrencer avec avantage leurs confrères des autres pays. Ce résultat important fut d'ailleurs sanctionné officiellement par la Société des Agriculteurs de France, qui accorda à la Chambre syndicale des constructeurs français son prix agronomique pour l'année 1889.

1900. — Au cours de ces dernières années, des progrès importants ont été apportés à l'outillage de la ferme. En première ligne, à cet égard, il faut citer la charrue, aujourd'hui entièrement établie en acier. Celles des constructeurs français, en particulier, sont tout à fait excellentes. Parmi les machines-outils méritant plus particulièrement de fixer l'attention, on remarque encore celles pour la

MOTEURS A GAZ "CHARON"

compression à bras des fourrages (M. Senet), les locobatteuses à moteur à pétrole (M. Beaupré), les pressoirs continus ou non (MM. Simon, Mabille, Marmonnier, Sâtre), les appareils de meunerie et de boulangerie (système Schweitzer), les installations de transport (monorail portatif), etc., etc.

Rétrospective. — L'exposition centenaire, due en grande partie aux efforts de M. le baron de Ladoucette, est des plus intéressantes. Elle comprend des plans d'installations agricoles anciennes, des modèles d'instruments, des moulages, etc., etc., permettant au visiteur de suivre l'évolution accomplie avec le temps dans l'outillage et les procédés des exploitations agricoles.

Pour l'atelier installé par les soins de la Société des clouteries de Cosne (Nièvre), il tire son intérêt d'un appareil des plus ingénieux, une machine à fabriquer les clous pour les fers à cheval.

CL. 36. — Matériel et procédés de la viticulture.

COMITÉ D'ADMISSION ET D'INSTALLATION. — *Pr.* : Le comte H. du Périer de Larsan. *V.-Pr.* : le baron Arnould Thénard. *Rap.* : G. Couanon. *S.* : J. Cazelles. *T.* : Simoneton.

1889. — L'exposition de la classe consacrée au matériel et aux procédés de la viticulture en 1889, permit de constater les premiers résultats de l'œuvre, alors en pleine activité, de la reconstitution de nos vignobles ravagés quelques années auparavant par le phylloxéra.

1900. — Arrivant à une époque où le vignoble français est enfin définitivement reconstitué, l'ex-

ASCENSEURS ABEL PIFRE

position de la classe 63, présente un intérêt tout particulier. Aussi bien, des progrès considérables ont-ils été réalisés en ces dernières années dans l'art de la production des vins, notamment grâce à la découverte de l'emploi des levures sélectionnées qui permettent aujourd'hui d'obtenir avec la vendange de ceps communs, comme ceux des plantations du Midi, des vins ayant des bouquets de choix rappelant ceux des vins de Bourgogne ou de Bordeaux.

A noter encore parmi les progrès réalisés ceux concernant la fabrication des vins blancs avec des raisins rouges.

Rétrospective. — Celle-ci est peu importante, comportant essentiellement des tableaux, graphiques et documents rétrospectifs sur les procédés de la viticulture et quelques modèles d'instruments aujourd'hui délaissés pour d'autres plus pratiques et plus avantageux.

CL. 37. — **Matériel et procédés des industries agricoles.**

Comité d'admission et d'installation. — *Pr.* : A. Ronna. *V.-P.* : J. Randoing. *Rap.* : L. Lindet. *S.* : A. Egrot. *T.* : Voitellier.

1889. — Lors de la précédente exposition, cette classe qui portait le n° 74 et se rattachait alors au groupe VIII, se signalait à l'attention en particulier par de nombreux envois d'appareils pour la fabrication de la glace et pour les sucreries, la distillerie et la meunerie, sans cependant que l'on eût en ces diverses branches de l'industrie à relever de progrès exceptionnellement marquants.

ÉLÉVATEURS **A. PIAT** ET SES **FILS**

1900. — Depuis 1889, les industries ressortissant de la classe 37 ont subi des évolutions diverses : les unes ont progressé, les autres sont demeurées stationnaires ou même ont subi une sorte de recul.

Au premier groupe, en particulier, se rattachent les industries de la laiterie, de l'aviculture, et de la distillerie agricole ; au second, celles de l'huilerie — concurrencée victorieusement par les pétroles — et des textiles — chanvre, lin, etc. — qui ont subi une diminution du fait d'un emploi plus considérable que jadis du coton expédié des pays tropicaux.

En ce qui concerne l'industrie laitière et fromagère, aujourd'hui extrêmement prospère et entrée dans une voie d'exploitation scientifique, un outillage particulièrement perfectionné — écrémeuses centrifuges, réfrigérants, pasteurisateurs pour la stérilisation du lait, etc., — a été créé en ces dernières années ; et ce matériel permet d'obtenir, tant pour la fabrication du beurre que pour celle des fromages, des résultats supérieurs. (Voir en particulier les expositions des Associations coopératives de la Charente et du Poitou qui ont installé une laiterie modèle, celle de l'école de la laiterie de Mamirolle avec un type de fruitière, les fromageries, etc.)

En aviculture, les principaux perfectionnement portent sur les appareils d'engraissement et d'élevage, sur les couveuses artificielles notamment.

Enfin, en distillerie, un progrès considérable a été réalisé par la création d'un outillage général qui permet aux distillateurs agricoles de faire directement de l'alcool rectifié en les meilleures

MOTEURS A GAZ "CHARON"

BANQUE FRANÇAISE DE L'AFRIQUE DU SUD

SOCIÉTÉ ANONYME

Capital **40 000 000** de francs
entièrement versés

SIÈGE SOCIAL : 9, rue Boudreau, Paris
Succursale à Johannesburg
Agence à Londres

La **BANQUE FRANÇAISE DE L'AFRIQUE DU SUD** se charge de toutes les opérations de Bourse, achat et vente de tous titres cotés et non cotés sur toutes places.

La **BANQUE FRANÇAISE DE L'AFRIQUE DU SUD** se charge de toutes opérations de Banque, lettres de crédit, délivrance de chèques, accréditifs sur tous ses correspondants, etc.

Elle se charge de toute régularisation de titres, conversion, échange, transfert, recouvrement.

Elle paie et achète tous coupons français et étrangers.

Elle achète et vend toute monnaie étrangère.

Représentant à Paris de la Chambre des Mines de la RÉPUBLIQUE SUD-AFRICAINE

J. d'Anthoine

SPÉCIALITÉ DE VÊTEMENTS imperméables SANS CAOUTCHOUC

24, R. des BONS-ENFANTS
PARIS
ENVOI FRANCO D'ÉCHANTILLONS

PLAN DU T

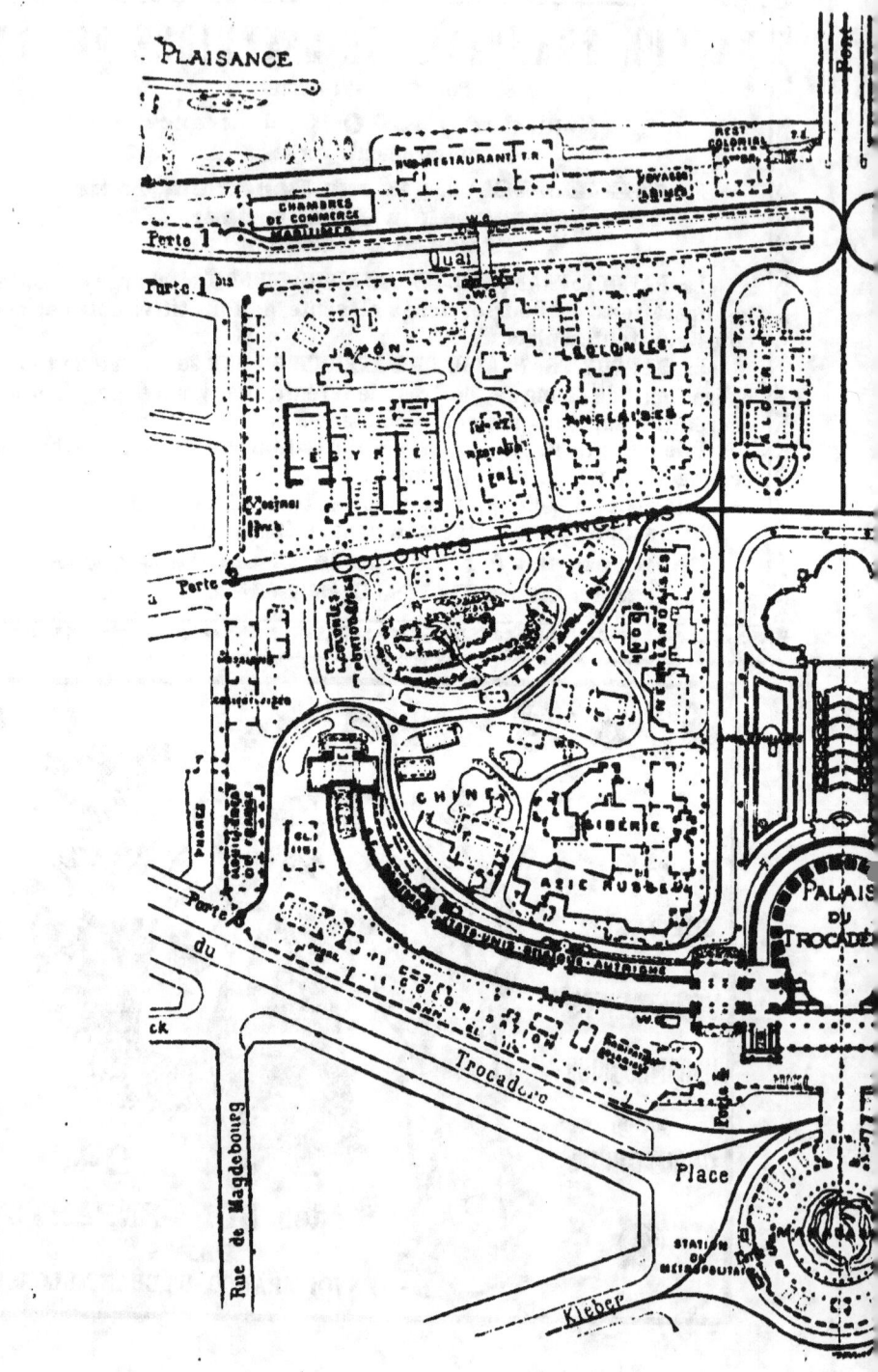

CADÉRO

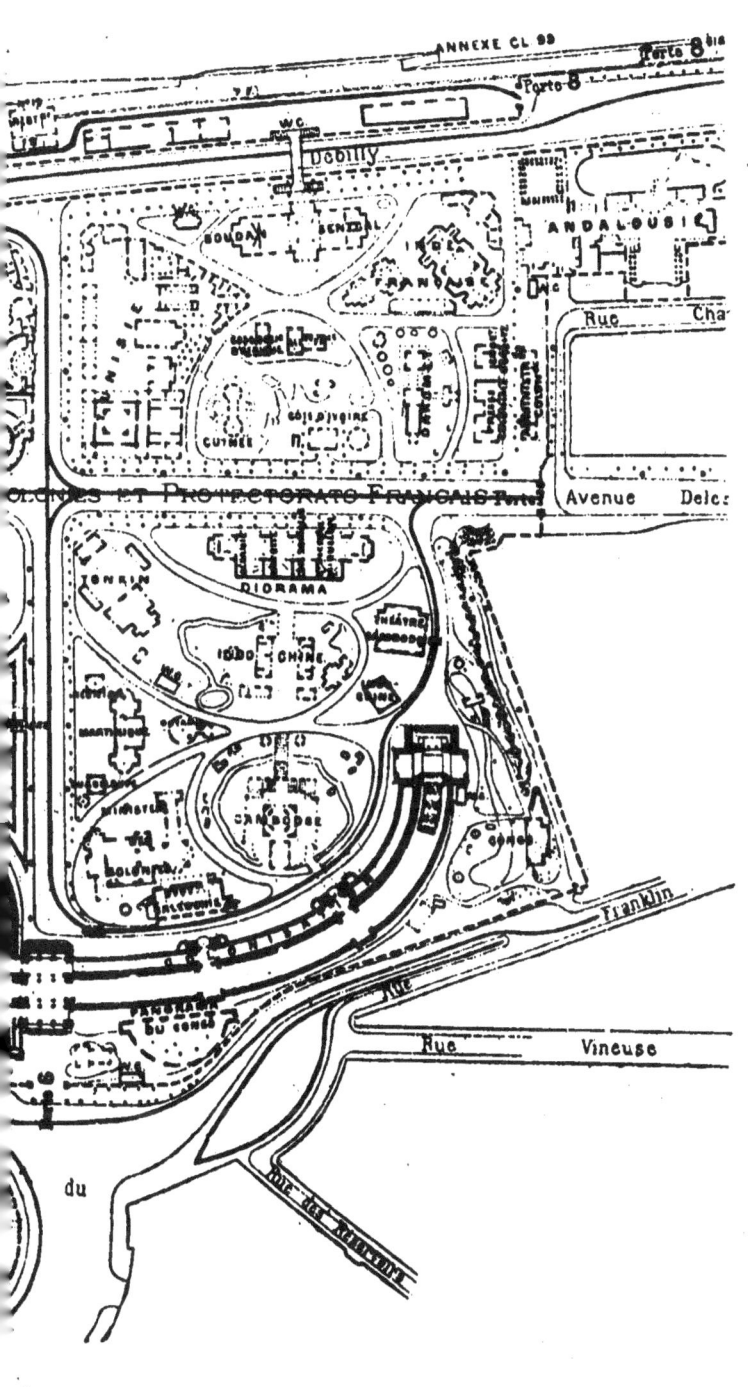

PUBLICITÉ

DU

𝕲uide de l'𝕰xposition

de 1900

André SILVA

8, Rue du Quatre-Septembre, 8

Téléphone 147-71

GROUPE VII. — CLASSE 38.

conditions. (Voir à ce propos les appareils à distiller de M. Egrot et l'installation faite par cet exposant d'une petite distillerie agricole complète.)

Rétrospective. — Cette section de la classe 37 est peu importante et ne comporte que quelques vieux instruments d'assez médiocre intérêt.

CL. 38. — **Agronomie,** — **Statistique agricole.**

Comité d'admission et d'installation. — *Pr.* : E. Tisserand. *V.-Pr.* : G. Graux. *Rap.* : H. Sagnier. *S. C.* Deloncle. *T.* : Cornu.

1889. — Lors de la précédente Exposition universelle, la loi de 1886 sur les syndicats agricoles, qui était encore trop récente pour avoir pu donner tous ses fruits, commençait cependant à faire sentir son heureuse influence, non seulement dans l'ordre technique, mais aussi dans l'ordre économique. Aussi, est-ce à l'activité de ces syndicats agricoles, au nombre de plus de 800 en 1889, que l'exposition de la classe dut toute son originalité.

1900. — Cette fois encore, ce sont les syndicats agricoles, dont le nombre aujourd'hui accru en des proportions considérables atteint environ 1800, qui assurent à l'exposition de la classe ses caractères principaux. La particularité de ces expositions d'ensemble, réalisées par les soins des syndicats, est qu'elles groupent à côté de leurs publications, statistiques, graphiques et tableaux, les produits agricoles de toute nature envoyés par les membres de ces Associations. Parmi les expositions importantes de cette nature, nous devons mentionner celles du comité du département du Cher, de la Société d'agriculture de l'Indre, du Comice

ASCENSEURS ABEL PIFRE

agricole de Reims, des syndicats des agriculteurs du Loiret et de la Vienne, des stations agronomiques, etc., etc. Mais, à côté des associations agricoles, il est encore à noter certaines installations particulières des plus intéressantes. Telle, par exemple, celle de M. Nicolas, de la ferme d'Arcy, qui figure une représentation fidèle d'un grand établissement d'élevage pourvu d'installations modèles, spécialement en ce qui concerne la vacherie et la laiterie.

Dans les envois d'exposants particuliers, on remarque encore de nombreuses monographies agricoles et surtout de remarquables cartes agronomiques, agrologiques, et calcimétriques, dressées plus spécialement par MM. Carnot, membre de l'Institut, Bernard, président de la Société d'agriculture de Meaux, Deville, Garola, directeur de la station agronomique de Chartres et Bernard, directeur de la station agronomique de Cluny, etc., etc.

Rétrospective. — Cette exposition rétrospective peu importante est composée spécialement de documents graphiques, tableaux et monographies.

CL. 39. — **Produits agricoles alimentaires d'origine végétale.**

COMITÉ D'ADMISSION ET D'INSTALLATION. — *Pr.* : C. Jonnart. *V.-Pr.* : J. Lefèvre. *Rap.* : J. Hélot. *S.* : R. Fouquier d'Hérouël. *T.* : Hirs.

1889. — Lors de la précédente Exposition universelle, il n'existait point de classe spéciale pour les produits agricoles alimentaires d'origine végé-

GAZOGÈNES **M. TAYLOR & Cⁱᵉ**

tale, qui étaient répartis entre les classes 44, 52, 67, 69 et 71.

1900. — Quoique assez spéciale, l'exposition de la classe 39 ne saurait manquer d'intéresser un grand nombre de visiteurs. On y remarque en particulier, à côté d'un certain nombre d'envois collectifs dus à des associations importantes (expositions collectives de la Haute-Marne, de l'Association des agriculteurs de l'arrondissement de Vitry-le-François, du Comice agricole de Reims, de la Société d'agriculture, de commerce et d'industrie du Var, du Comice agricole de Brassac, du Comice et syndicat agricole de l'arrondissement de Meaux, du Comice agricole de l'arrondissement de Châlons, du Comice départemental de la Vendée, du Comice agricole de l'arrondissement de Loches, etc., etc.), ceux d'une grande quantité d'agriculteurs ou particuliers, de producteurs d'huiles de diverses sortes, olive, noix ou œillette. A remarquer, dans les envois de céréales, les nombreuses variétés nouvelles introduites en culture au cours de ces dernières années, et, dans ceux de tubercules, les nouvelles sortes de pommes de terre à grand rendement fort appréciées pour la distillerie et la féculerie.

Rétrospective. — Composée de quelques monographies, tableaux ou documents, l'exposition rétrospective de la classe 39 ne doit être citée que pour **mémoire**.

MOTEURS A GAZ "CHARON"

CL. 40. — Produits agricoles alimentaires d'origine animale.

Comité d'admission et d'installation. — *Pr.* : L. Legludic. *V.-Pr.* : A. Chirade. *Rap.* : P. Cabaret. *S.* : A. Herson. *T.* : Dodé.

1889. — En ce qui concerne les principaux produits agricoles alimentaires d'origine animale, l'Exposition de 1889 fut une révélation en ce qu'elle permit pour la première fois de constater par une vue d'ensemble les progrès réalisés dans certaines industries, en particulier les industries laitières et fromagères, sous l'influence des nouvelles méthodes scientifiques.

1900. — L'évolution heureuse dont l'on constata pour la première fois les résultats en 1889, s'est continuée depuis si bien que l'exposition actuelle permet de noter d'importantes améliorations. La préparation des produits, faite aujourd'hui à peu près exclusivement suivant des méthodes perfectionnées, tend de plus en plus à s'industrialiser et à perdre le caractère pastoral qu'elle présentait encore il y a peu d'années.

On peut, du reste, se rendre compte de cette intéressante évolution en examinant les maquettes donnant une représentation fidèle des cas de Roquefort et de différents autres ateliers de fabrication, et en consultant les tableaux graphiques, etc., exposés.

A noter encore une amélioration fort sensible réalisée dans les modes d'emballage des produits qui sont mieux présentés que jadis.

ASCENSEURS ABEL PIFRE

CL. 41. — Produits agricoles non alimentaires.

Comité d'admission et d'installation. — *Pr.* : J. Develle. *V.-Pr.* : C. Nouette-Delorme. *Rap.* : G. Heuzé. *S.* : B. Château. *T.* : Deutsch.

1889 — Intéressante assurément pour les spécialistes, cette classe ne présentait guère d'attraction pour la grande masse de visiteurs, à l'exception cependant des fumeurs qui pouvaient y passer en revue des collections importantes d'échantillons de tabac.

1900. — En 1900, comme il y a onze ans, la classe 41 ne paraît point destinée à attirer la foule des curieux. Il n'empêche cependant que les envois qui la composent donnent lieu à des remarques importantes. C'est ainsi qu'ils permettent de suivre l'évolution de certaines cultures industrielles. Par exemple, tandis que l'on constate une prospérité de plus en plus grande dans la culture du tabac, dans celle des plantes à fleurs pour la parfumerie, de certaines plantes médicinales, on voit au contraire diminuer celles de certaines plantes oléagineuses (colza, œillette), l'huile fournie par ces végétaux étant aujourd'hui en partie remplacée par celle d'arachide. De même, certaines plantes textiles indigènes (chanvre, lin), sont également en voie de décroissance par suite de la concurrence qui leur est faite par le coton et certains textiles coloniaux.

CL. 42. — Insectes utiles et leurs produits. — Insectes nuisibles et végétaux parasitaires.

Comité d'admission et d'installation. — *Pr.* : E. Prillieux. *V.-Pr.* : Severiano de Hérédia. *Rap.* : le D⁻ F. Henneguy. *S.* : Sevalle. *T.* : Fumouze.

1889. — Extrêmement intéressante, l'exposition de la classe 76, qui en 1889 réunissait tous les éléments relatifs aux insectes utiles et nuisibles, fit connaître les perfectionnements apportés par les apiculteurs « mobilistes » pour l'élevage des abeilles et l'industrie du miel. En ce qui concerne les insectes ennemis de l'agriculture, on pouvait voir d'intéressantes collections et l'indication des moyens utilisés alors pour combattre ces terribles ravageurs.

1900. — Des huit classes composant le septième groupe, aucune assurément davantage que la classe 42 ne saurait attirer l'attention des visiteurs. C'est que l'exposition de cette classe mieux qu'aucune autre parle aux yeux, et qu'aucune n'est davantage variée. Ainsi un rucher en pleine activité, une magnanerie où l'on voit le ver à soie sortant de l'œuf, accomplissant ses mues, filant son cocon, et, devenu chrysalide, se transformant enfin en papillon, montrent à tous le mécanisme des industries de l'apiculteur et du producteur de soie.

Quant aux insectes nuisibles parmi lesquels on range aujourd'hui quantité d'espèces négligées jadis, l'on peut étudier avec méthode, et en tous ses détails, les divers procédés que la Science a indiqués en ces dernières années pour leur destruction (emploi des plantes pièges, emploi des cultures de champignons microscopiques parasites, etc., etc.), sans compter celui classique des produits insecticides, tels que la poudre de pyrèthre.

Nous voyons aussi un procédé très répandu pour la destruction des rongeurs dont l'auteur est M. Méring.

MOTEURS A GAZ "CHARON"

Rétrospective. — Sans présenter un attrait extrême, cette exposition ne laisse pas d'être intéressante par les documents qu'elle présente et les comparaisons — établissant les progrès accomplis — qu'elle permet de faire entre les méthodes anciennes bien primitives et celles actuelles, si variées et si perfectionnées pour la lutte contre les divers parasites, animaux ou végétaux, qui constituent pour l'agriculture de véritables fléaux.

GROUPE VIII

HORTICULTURE ET ARBORICULTURE.

Pr. : le docteur A. Viger. *S.* : A. Chatenay.

CL. 43. — **Matériel et procédés de l'horticulture et de l'arboriculture.**

Comité d'admission et d'installation. — *Pr.* : le D^r A. Viger. *V.-Pr.* : G. Bergerot. *Rap.* : L. Chauré. *S.* : A. Chatenay. *T.* : Lebœuf.

1889. — Installée sous des tentes et dans les jardins, l'Exposition en 1889 du matériel et des procédés de l'horticulture et de l'arboriculture présentait aux visiteurs une réunion très complète des divers outils de culture du jardinier et du pépiniériste, ainsi que des collections importantes de plans dessins, modèles, livres et tableaux se rapportant à l'ornementation et à l'architecture des jardins.

1900. — Mieux aménagée encore qu'il y a onze

ASCENSEURS **ABEL PIFRE**

ans, l'exposition de la classe 43, qui aujourd'hui est abritée à l'intérieur d'un Palais, ne peut manquer de vivement intéresser les visiteurs qui pourront en particulier y étudier, dans les meilleures conditions, les nouvelles dispositions adoptées depuis peu dans l'architecture des jardins, ainsi que les modèles les plus nouveaux des appareils et instruments d'horticulture et d'arboriculture. Des concours de chauffage de serre et d'appareils d'arrosage et de pulvérisation, concours qui n'existaient point en 1889, complètent l'exposition permanente de la classe 43 et en constituent l'un des principaux attraits.

Rétrospective. — Cette section de l'exposition de la classe 43 permet de suivre, dans leur évolution, les transformations imposées par la mode et le goût dans l'architecture des jardins; elle montre encore comment a varié l'outillage au fur et à mesure des progrès accomplis par la science horticole et arboricole. De nombreux documents, livres, plans, dessins et des modèles d'instruments anciens en constituent les éléments essentiels.

CL. 44. — Plantes potagères.

COMITÉ D'ADMISSION ET D'INSTALLATION. — *Pr.* : J.-F. Niolet. *V.-Pr.* : Rivoire. *Rap.* : E. Delahaye. *S. T* : L. Hébrard.

1889. — Offrant quelque intérêt spécialement pour les maraîchers et les jardiniers, cette classe en 1889 permit de constater les bénéfices que l'utilisation agricole des eaux d'égout permet de réaliser pour cette culture spéciale.

GAZOGÈNES **M. TAYLOR & Cie**

1900. — En ces dernières années, aucune transformation n'a été apportée dans les méthodes de cultures maraîchères, si bien que le seul véritable intérêt de l'exposition présente est de faire connaître les nouvelles espèces de plantes potagères, exotiques et acclimatées, ou dues à l'habileté des jardiniers, qui ont été introduites au cours de ces dernières années dans l'alimentation courante.

CL. 45. — Arbres fruitiers et fruits.

Comité d'admission et d'installation. — *Pr.* : C. Baltet. *V.-Pr.* : H. Defresne père. *Rap.* : L.-A. Leroy. *S.* : L. Loiseau. *T.* : Marinier.

1889. — En 1889, auprès du pont de l'Alma, on put admirer de superbes collections d'arbres fruitiers de toutes sortes réunissant toutes les qualités dont une culture sagace peut doter les arbres.

1900. — Poursuivant d'aimables traditions, cette exposition d'une industrie essentiellement française est fort importante et se signale à l'attention des spécialistes par le nombre et la qualité des variétés nouvelles présentées ainsi que par les espèces récemment introduites.

Quant aux fruits, ils donneront lieu, en octobre, à un concours temporaire que chacun suivra avec une curiosité gourmande.

CL. 46. — Arbres, arbustes, plantes et fleurs d'ornement.

Comité d'admission et d'installation. — *Pr.* : L. Levêque. *V.-Pr.* : C. Joly, Treyve-Marie. *Rap.* : H. Martinet. *S.* : Sallier. *T.* : Pallier.

MOTEURS A GAZ "CHARON"

1889. — Très admirée en 1889, cette exposition présentait pour les yeux un spectacle charmant, et les concours auxquels elle donna lieu furent des plus suivis.

1900. — Les envois composant la classe 46, sont des plus remarquables et présentent cette particularité de compter un certain nombre d'espèces et de variétés nouvelles qui seront fort appréciées de tous les amateurs. De même qu'en 1889, cette classe comptera en 1900 un certain nombre de Concours temporaires qui seront tenus, au nombre de Douze ainsi que tous ceux du groupe VIII, dans la Galerie des Machines.

CL. 47. — Plantes de serre.

Comité d'admission et d'installation. — *Pr.* : O. Doin. *V.-Pr.* : A. Truffaut. *Rap.* : A. de la Devansaye. *S.* : E. Bergman fils. *T.* : Chantin.

1889. — Lors de la précédente Exposition universelle, les plantes de serre furent assez « inconfortablement » disposées sous des tentes, ce qui n'empêcha pas cependant les amateurs de venir les admirer.

1900. — L'installation réservée aux envois composant la classe 47 est beaucoup plus luxueuse et rationnelle. C'est en effet dans leur vrai cadre, c'est-à-dire dans une serre monumentale, que l'on a réuni tous ces végétaux frileux, parmi lesquels l'on remarque un certain nombre d'espèces exotiques, en particulier des orchidées, nouvellement introduites dans les collections florales.

ASCENSEURS ABEL PIFRE

CL. 48. — Graines, semences et plants de l'horticulture et des pépinières.

Comité d'admission et d'installation. — *Pr.* : É. Mussat. *V.-Pr.* : A. Barbier. *Rap.* : M. Levêque de Vilmorin. *S. T.* : Le Clerc.

1900. — Lors de l'Exposition de 1889, aucune classe correspondant à celle-ci n'existait. Pour être de création nouvelle, la classe 48 ne laisse pas, cependant, de mériter d'attirer l'attention et de réserver des enseignements utiles. A remarquer en particulier, à cet égard, tous les documents exposés concernant les nouvelles méthodes combinées pour réaliser la sélection des semences et obtenir des graines de qualité parfaite.

Rétrospective. — Quoique peu importante, cette section de la classe 48 mérite examen en raison des comparaisons instructives qu'elle permet d'établir entre les méthodes anciennes et les nouvelles pour la culture, la récolte et la conservation des graines, aussi bien que pour celles concernant l'établissement et l'entretien des pépinières.

GROUPE IX

FORÊTS. — CHASSE. — PÊCHE. — CUEILLETTES.

Pr. : F. Goy. *S.* : Giraux.

CL. 49. — Matériel et procédés des exploitations et des industries forestières.

Comité d'admission et d'installation. — *Pr.* : M. Cabart-Danneville. *V.-Pr.* : A. Zurlinden. *Rap.* : R. Daubrée. *S.* : P. Millet. *T.* : Barbier.

TRANSMISSIONS **A. PIAT** ET SES **FILS**

1889. — En 1889, cette exposition se signalait à l'attention par les résultats obtenus dans l'œuvre du reboisement des montagnes poursuivi avec activité par M. Demontzey et ses collaborateurs. Il est à remarquer, en effet, qu'en matière d'exploitation forestière, les méthodes ne changent guère et qu'aujourd'hui comme jadis, l'on a toujours recours à la hache et à la sape à peu près uniquement. Seules les méthodes d'aménagement subissent quelques modifications avec le temps. Quant aux procédés de transport des bois abattus, ils ne varient guère, les tentatives qui ont été faites pour établir des wagonnets Decauville par exemple, ne correspondant pas en raison de leur activité même, aux besoins en France, du moins, en raison du peu d'étendue habituel des exploitations et aussi de la configuration du sol.

1900. — En dépit de ces particularités que nous venons d'indiquer et qui font qu'en matière d'exploitations forestières les progrès sont fort lents, il en est un important réalisé depuis 1889. Ce progrès est relatif aux méthodes de séchage des graines destinées aux plantations par semis. Jadis, on faisait sécher les graines sur des aires, procédé défectueux qui amenait de nombreuses pertes, si bien que 30 à 50 pour 100 seulement des graines germaient une fois semées. Aujourd'hui, le séchage des graines s'opère dans des sécheries spécialement aménagées — Établissements de Murat (Cantal) et de Llagonne (Pyrénées) — et la proportion des graines capables de germer est de 85 à 90 pour 100.

Parmi les envois exposés, l'on remarque encore une curieuse collection d'échantillons des diverses

MOTEURS A GAZ "CHARON"

maladies des bois et une collection, envoyée par M. Noël Peters, d'échantillons des diverses essences croissant dans les Oasis d'Algérie.

CL. 50. — Produits des exploitations et des industries forestières.

Comité d'admission et d'installation. — *Pr.* : A. Ouvré. *V.-Pr.* : P. Paupinel. *Rap.* : J. Hollande. *S.* : H. Giraux. *T.* Voelckel.

1889. — En dépit de son caractère assez spécial, l'exposition des envois se rapportant aux produits des exploitations et des industries forestières ne laissa pas d'attirer l'attention de nombreux visiteurs, et, tandis que les spécialistes examinaient les collections d'échantillons d'essences forestières ou ceux de bois d'œuvre, de construction ou encore de bois ouvrés, de teinture, etc., les autres attachaient leurs regards aux produits des petites industries de la forêt, tels que les instruments de boissellerie, les objets de vannerie, de sparterie, etc., dont beaucoup méritaient l'attention par leur élégance et l'ingéniosité de leur réalisation.

1900. — Comme on peut le penser, cette année, l'exposition de la classe 50 se rapproche fort de ce qu'était celle de la classe 49 qui lui correspondait il y a onze ans. Les produits des forêts ne changent guère et les applications qui en sont faites non plus. Pour ne point présenter de nombreuses nouveautés, la classe 50 cependant, ne demeure pas dénuée d'intérêt et c'est avec le plus grand bénéfice, aussi bien pour leur instruction personnelle que pour leur plaisir, que les visiteurs s'y arrêteront quelques instants.

ASCENSEURS ABEL PIFRE

CL. 51. — Armes de chasse.

Comité d'admission et d'installation. — *Pr. d'honneur*: le général Mathieu. *Pr.*: H. Fauré-Le Page. *V.-Pr.*: le colonel F. Bernadac. *Rap. T.*: J. Gastinne-Renette. *S.*: A. Létrange.

1889. — En 1889, l'industrie des armes de chasse, qui était rattachée au groupe du mobilier, dut son principal intérêt à la réalisation récente d'un progrès important, celui de la suppression du chien dans les fusils.

1900. — Aucune transformation considérable ne s'est produite depuis dix ans dans la fabrication des armes de chasse; les progrès réalisés, aussi bien en ce qui concerne l'armement que l'équipement du chasseur, ne sont que de détails seulement. En raison de cette circonstance, les efforts des nombreux exposants de la classe ont porté surtout sur la réalisation artistique des objets exposés. A cet égard certaines expositions, celles de MM. Fauré-Le Page, Arthur Nouvelle, Gastinne-Renette, etc., attirent particulièrement l'attention.

Rétrospective. — Cette section de la classe 51 est particulièrement intéressante en raison de la beauté et de l'origine des pièces exposées, et en raison aussi de son caractère éminemment instructif.

On y remarque, entre autres pièces admirables et précieuses, des armes envoyées par S. M. l'empereur de Russie, et des épées ayant appartenu à Napoléon 1ᵉʳ.

Mais, ce qui constitue le clou de cette exposition et ce qui en fait la principale originalité, c'est la

GAZOGÈNES **M. TAYLOR & Cⁱᵉ**

série de pièces depuis l'arc primitif jusqu'au fusil sans chiens à éjecteur du dernier modèle, dont la réunion réalise une histoire complète de l'arme de chasse depuis les temps anciens jusqu'à nos jours.

Des tableaux, des tapisseries, des documents importants sur la fauconnerie complètent cette importante et intéressante exposition.

CL. 52. — Produits de la chasse.

Comité d'admission et d'installation. — *Pr.* : F. Goy. *V.-Pr.* : J. Bresson. *Rap.* : L. Revillon. *S. T.* : G. Laurent.

1889. — Très regardée par les visiteurs, et surtout par les visiteuses, grandes amies, comme chacun sait, des somptueuses fourrures et des élégantes dépouilles des oiseaux, l'exposition de la classe 52 eut en 1889 un légitime succès, encore qu'elle ne se signala pas autrement que par la splendeur des envois dont elle se composait.

1900. — Non moins intéressante qu'il y a onze ans, la classe 52, qui compte une cinquantaine d'exposants, renferme de véritables merveilles, tant en fourrures de prix qu'en oiseaux rares et en animaux empaillés.

A remarquer aussi les envois faits par les industriels utilisant l'ivoire et l'écaille. Des collections d'animaux et des planches artistiquement dessinées complètent enfin de la façon la plus heureuse cette exposition où, industriellement, l'on n'a guère de progrès à enregistrer pour ces dernières années.

MOTEURS A GAZ "CHARON"

CL. 53. — **Engins, instruments et produits de la pêche. — Agriculture.**

Comité d'admission et d'installation. — *Pr.* : G. Gerville-Réache. *V.-Pr.* E. Perrier et le Dʳ A. Le Play. *Rap.* : A. Falco. *S.* : Chansarel. *T.* : Drouelle.

1889. — Quoique reléguée dans deux petits pavillons dressés sur les bords de la Seine, l'exposition des procédés et méthodes concernant la pisciculture marine et d'eau douce, en 1889, attira de nombreux visiteurs, et cela à très juste titre. Fort intéressante, en effet, cette exposition spéciale montrait par le menu les procédés usités pour réaliser la fécondation artificielle des œufs de poissons, leur incubation, et l'élevage des alevins jusqu'au moment où ceux-ci sont assez robustes pour pouvoir être lâchés dans les cours d'eaux dont ils doivent assurer le repeuplement.

En ce qui concernait la pisciculture marine, l'on pouvait étudier en toutes ses phases les méthodes d'élevage des huîtres dans les parcs.

1900. — Entre toutes les industries, il n'en est guère dont l'outillage se soit moins modifié avec le temps, comme celle de la pêche. En dépit de cette persistance à user des mêmes procédés pour capter le poisson, il convient de signaler, dans l'outillage de la pêche maritime, une double modification qui va se développant peu à peu. C'est d'une part l'armement de bateaux à vapeur au lieu et place des petits voiliers de jadis, et la substitution, qui tend de plus en plus à se faire au moins dans les mers à fond plat comme la mer du Nord

ASCENSEURS ABEL PIFRE

et le golfe de Gascogne, de l'*otter-trawl* en remplacement de l'ancien chalut. En matière d'aquiculture, l'on doit signaler la naissance de la pisciculture marine qui jadis ne s'exerçait que pour l'élevage des huîtres et des moules.

Quant à l'aquiculture en eau douce, elle ne cesse de se développer, grâce aux perfectionnements sans cesse apportés aux méthodes et à l'outillage qui lui est nécessaire.

A examiner enfin avec attention les très intéressants documents exposés, concernant la pêche et l'industrie des perles, de la nacre, des éponges, de l'écaille de tortues, de la baleine et des produits divers qu'elle fournit.

CL. 54. — Engins, instruments et produits d' cueillettes.

COMITÉ D'ADMISSION ET D'INSTALLATION. — *Pr.* : D' E. Dubois. *V.-Pr.* : L. Guignard. *Rap.* : G. Coirre. *S.* : Ch. Couturieux. *T.* : V. Fumouze.

1889. — En 1889, il n'y eut point, pour les engins, instruments et produits des cueillettes de classe spéciale, et les diverses sections de la classe 54 actuelle étaient réparties dans deux classes différentes. Ainsi, les produits de l'herboristerie médicinale étaient rangés avec ceux de l'horticulture et de la culture générale, et le caoutchouc figurait parmi les produits chimiques et pharmaceutiques, les truffes et champignons accompagnaient les comestibles, les matières pour pâtes à papier étaient jointes à l'exposition de l'industrie du papier et les parfums à celle de la parfumerie, etc.

1900. — La particularité intéressante de la

PALIERS **A. PIAT** ET SES **FILS**

classe 54, à l'exposition actuelle, est que, pour la première fois, elle groupe en un ensemble homogène toutes les substances d'origine végétale obtenues en dehors de la culture, pouvant être utilisées dans l'alimentation, dans la pratique thérapeutique ou pour les besoins industriels, et de plus, qu'elle donne des indications précises sur les divers végétaux non cultivés pouvant être l'objet de tentatives d'acclimatation et de culture tant en France qu'aux colonies.

Les exposants de la classe 54 dépassent la centaine. Parmi ceux dont les envois méritent plus particulièrement d'attirer l'attention, nous citerons : pour le caoutchouc, M. François; pour les truffes et les champignons, MM. Bouton, Lehucher, Jacquot et Cie; pour l'herboristerie médicinale, la Pharmacie centrale de France, l'Association générale des herboristes, MM. Armet de Lisle, Famelart; pour les instruments, MM. Chouanard et Gouvy; pour les produits divers, enfin, M. Gannot (rotins de l'Inde), la Compagnie française du commerce africain (produits d'importation divers), M. Langlet, d'Amiens (garance et produits tinctoriaux), M. Vougny (lièges), etc.

Rétrospective. — Quoique ayant réuni peu d'exposants, une vingtaine environ, l'exposition rétrospective de la classe 54 est des plus intéressantes au point de vue scientifique, sinon à celui du pittoresque. En dehors de nombreuses planches et dessins, on y remarque de fort belles collections de matière médicale et de très importants herbiers envoyés notamment par la Société mycologique de France, la Société botanique du Gers, MM. Lesaint, Boudier (de Montmorency), etc.

MOTEURS A GAZ "CHARON"

GROUPE X
ALIMENTS.

Pr. : Ch. Prevet. *S.* : M. Estieu.

CL. 55. — Matériel et procédés des industries alimentaires.

Comité d'admission et d'installation. — *Pr.* : É. Boire. *V.-Pr.* : A. Rouart. *Rap.* : J. Ragot. *S.* : Ed. Durin. *T.* : Savy.

1889. — Les objets et machines exposés dans cette classe l'étaient, en 1889, dans la classe 50, groupés avec le matériel et procédés des usines agricoles. On était à ce moment en pleine transformation d'outillage pour la meunerie et les constructeurs de moulins à cylindres firent d'excellentes affaires.

Pour la boulangerie, on remarquait la cuve tournante Delizy-Desboves, les fraseurs Purel et Dayry, les pétrisseurs Dathio. L'emploi des pétrisseurs mécaniques s'était répandu un peu partout, sauf à Paris. Les fours mixtes, déjà vus en 1885, étaient exposés avec certains perfectionnements.

On voyait d'excellents appareils frigorifiques à air, les machines Giffard et Hale, la machine Lighfoot, la machine Popp. L'usage du froid pour la conservation des viandes, imaginé en 1870 par M. Tellier, s'était developpé à tel point que l'importation des moutons congelés était passée en Angleterre, de 1881 à 1889, de 17 275 à 1 970 000 de têtes.

ASCENSEURS ABEL PIFRE

1900. — L'arsenal minotier a subi une grande modification : les bluttiers sont de beaucoup plus réduits grâce au tamis plan, ce qui a une grande importance pour l'architecture des moulins.

Les machines destinées aux féculeries, glucoseries, amidoneries, pâtes alimentaires n'ont pas subi de grandes modifications.

On voit fonctionner des meuneries, boulangeries mécaniques, des machines et appareils frigorifiques dont le plus intéressant est celui d'où s'écoule goutte à goutte l'air liquide.

La glace servait déjà à conserver les viandes, les poissons, les légumes, les fruits; on emploie la congélation du lait pour l'expédier frais et n'ayant perdu aucune de ses qualités à de très grandes distances.

Tous les industriels possesseurs d'un procédé de fabrication ont le droit de vendre les produits qu'ils fabriquent sur place dans cette classe.

C'est ici que se réalise le plus complètement et le plus agréablement l'idée qui a procédé à la préparation de l'exposition : en faire une leçon de choses attrayante en metttant sous les yeux du public toutes les phases de la fabrication d'un produit. Ici on peut, de plus, après l'avoir vu à l'état brut, le consommer sur place. Et que consomme-t-on? Du pain exquis, des biscuits, des sucreries, des confiseries, du chocolat, du moka, de la bière fraîche et délicieuse, des eaux gazeuses stimulantes.

A visiter : la Brasserie autrichienne, dans un pavillon spécial, sous la Galerie des Machines, et la Meunerie moderne établie de concert avec la classe 56.

Nous signalons (Classe 20) la Turbine « Nor-

GAZOGÈNES M. TAYLOR & Cie

male », avec régulateur de vitesse, brevetés s.g.d.g., de MM. Laurent frères et Collot, à Dijon, qui réalisent les derniers perfectionnements en moteurs hydrauliques.

Rétrospective. — L'exposition rétrospective contient d'intéressants spécimens de moulins primitifs, les premières machines à fabriquer la glace, les premiers pétrisseurs et fours mécaniques.

L'exposition centennale du groupe tout entier est groupée autour de celle de la classe 55.

CL. 56. — Produits farineux et leurs dérivés.

Comité d'admission et d'installation. — *Pr.* : A. Way. *V.-Pr.* : C. Groult. *Rap.* : C. Vaury. *S.* : Regnault-Desroziers. *T.* : Lanier.

1889. — A la dernière Exposition on avait pu constater les grands progrès réalisés par l'industrie meunière de France depuis 1878. Les farines exposées à cette époque par la Hongrie avait attiré l'attention au point de vue de leur blancheur et de leur pureté; elles provenaient de la mouture par cylindres, alors que le système des meules était seul pratiqué en France. A la suite de l'Exposition de 1878 et après des expériences comparatives sur les divers modes de mouture faites par la Chambre syndicale des grains et farines de Paris, expériences qui démontrent la supériorité du système des cylindres; en 1899 les trois cinquièmes de nos minotiers avaient transformé leur outillage, mais cette transformation avait beaucoup nui à l'exposition de la section française.

1900. — Cette classe comporte toutes les sortes

MOTEURS A GAZ "CHARON"

de farines et de semoules, les grains mondés et gruaux, les fécules diverses, les amidons, les produits farineux mixtes, les pâtes d'Italie, vermicelles, macaronis, nouilles bouillies, et pâtes de fabrication domestique.

Le clou de la classe sera une Meunerie moderne munie des derniers perfectionnements, mais dont la façade très curieuse représentera le type du moulin de nos arrières grands-pères.

L'exposition des pâtes alimentaires est très belle, elle a du reste 45 pour 100 d'exposants de plus qu'en 1889, bien qu'elle ne renferme ni les céréales ni les glucoses, ni les malts.

Les exposants sont au nombre de 150 : dont 7 collectionneurs; sur ce nombre un seul expose encore de la farine de meule, et c'est avec curiosité que l'on compare cette farine jaunâtre avec la « farine fleur » de Paris exposée par 14 maisons.

CL. 57. — **Produits de la boulangerie et de la pâtisserie.**

COMITÉ D'ADMISSION ET D'INSTALLATION. — *Pr.* : A. Corpet. *V.-Pr.* : L. Walter. *Rap.* : J. Sigaut fils. *S. J.* : M. Estieu.

1889. — Les transformations de la minoterie avaient commencé à exercer une influence salutaire sur la qualité du pain. Cependant l'outillage de la boulangerie n'avait pas sensiblement progressé et le travail mécanique ne s'était encore introduit que dans un très petit nombre d'établissements. Le morcellement de l'industrie de la boulangerie, consécutif à la liberté décrétée en 1863, est une des causes du peu de progrès réalisé.

ASCENSEURS ABEL PIFRE

GROUPE X. — CLASSE 57.

Peu de progrès également dans la biscuiterie et la pâtisserie, bien que depuis 1878 la fabrication de biscuit sec ait pris en France une telle extension que l'importation anglaise, qui s'élevait à 24 millions, était descendue à 6 millions.

1900. — Cette classe fait corps dans certaines de ses parties avec la classe 56. Les pétrisseurs et fours mécaniques font en effet du pain pour la classe 57.

Le pain de luxe et le pain de ménage sont les mêmes qu'en 1889. La supériorité du pétrissage mécanique sur le pétrissage à geindre continue à se manifester.

La boulangerie parisienne ne veut décidément pas entrer dans la voie du progrès.

Les Biscuits Pernot. La Manufacture Dijonnaise des *Biscuits Pernot* possède à Dijon les plus importantes de ses Usines.

Situés au Nord de Dijon, rues Courtépée, Ferdinand-de-Lesseps, Gagnereaux et Sambin, ces établissements forment un groupe industriel considérable et couvrent en constructions avec les nouveaux agrandissements une superficie de 8500 mètres carrés. Elles sont une des réalisations les plus intéressantes de l'Industrie Moderne; 25 moteurs électriques fournissent la force motrice à leur puissant machinisme et le chauffage est fourni par une usine à gaz spéciale.

Rien ne saurait rendre l'excellente impresssion que donne l'organisation du travail dans ces spacieux et élégants ateliers d'où sortent chaque jour des milliers de kilogrammes de friandises si appréciées des gourmets, parmi lesquelles le **Suprême Pernot**, si bien dénommé, le meilleur des desserts-fins, le **Sugar Pernot**, le **Madrigal Pernot**, le **Ploupiou** et tant d'autres, ont consacré la renommée en France et dans le monde entier.

La nouvelle façade monumentale et son campanile sont vraiment grandioses et d'une harmonie très heureuse, complétant ainsi dans un style industriel parfait l'ensemble considérable de ces Usines modèles.

A Genève, importante Usine succursale, même fabrication, mêmes succès couronnés à l'*Exposition nationale suisse de 1896 par un diplôme de médaille d'or, la plus haute récompense.*

La théorie des pâtisseries propres à chaque nation est amusante et appétissante à voir. Nous avons depuis 1889 ajouté quelques numéros friands à notre collection déjà importante et nous ne faisons pas, à côté des Anglais, trop mauvaise figure.

Cl. 58. — Conserves de viandes, de poissons, de légumes et de fruits.

COMITÉ D'ADMISSION ET D'INSTALLATION. — *Pr.* : C. Prevet. *V-Pr.* : A. Benoît. *Rap.* : H. Gateclout *S.* : J. Cahen. *T.* : Labbé.

1889. — Les conserves étaient exposées à côté des produits frais, viandes et poissons, dans la classe 70, légumes et fruits dans la classe 71. Jusqu'en cette dernière année, si l'on en excepte les fruits confits, les prunes d'Ente et d'Agen, les raisins secs, il s'agissait simplement de rechercher le meilleur mode de conservation des produits alimentaires susceptibles d'altération rapide.

Le mode primitif de conservation, la dessiccation, la salaison, la fumaison, a été petit à petit remplacé par les aliments de choix, grâce au procédé Appert et Fartier, qui consiste essentiellement dans la cuisson des aliments dans des boîtes hermétiquement fermées. Puis ce procédé était lui-même perfectionné, et à chaque sorte de produits on appliquait un mode différent. Les efforts tendaient à rendre les produits conservés meilleurs que les produits frais.

L'Exposition de 1867 avait vu apparaître les premiers extraits de viande dus au procédé Liebig, le procédé qui consiste à hacher la viande, à la délayer dans un poids égal d'eau, à faire bouillir le mélange, à égoutter et à passer énergiquement

TRANSMISSIONS A. PIAT ET SES FILS

le résidu, à séparer la graisse du liquide par soutirage, à faire évaporer sur un feu nu puis à achever la concentration dans le vide. Un bœuf donne en moyenne 8 litres d'extrait.

1900. — Nous sommes évidemment ici dans la classe la plus intéressante au point de vue immédiat de toute l'exposition. C'est le triomphe de la chimie utilitaire.

Il faut être aveugle et dépourvu d'odorat pour ne pas être pris d'un appétit monstre à la vue des engageantes pyramides de victuailles alignées dans ces vitrines.

Voici d'abord la viande conservée sous toutes les façons : viandes frigorifiques, viandes salées, conserves de viandes en boîtes, tablettes de viande et de bouillon, jambons, jambonneaux, saucisses et saucissons roses, rouges ou noirs, nus ou habillés d'étain.

Puis les pyramides de boîtes de sardines, de harengs, de thon, d'anchois aux marques appréciées des gourmets; les poissons salés encaqués, la morue à chair blanche et le hareng bronzé.

A côté, les légumes secs ou en boîtes. Puis les fruits secs : prunes, figues, raisins, dattes.

De quoi nourrir pendant des années une ville assiégée!

CL. 59. — **Sucres et produits de la confiserie condiments et stimulants.**

COMITÉ D'ADMISSION ET D'INSTALLATION. — *Pr.*: N. Gaston Ménier. *V.-Pr.*: L. Derode, Alf. Macherez. *Rap.*: P. Dubosc. *S.*: Moquet-Lesage. *T.*: Gallet.

1889. — Le seul progrès constaté l'a été dans

MOTEURS A GAZ "CHARON"

la fabrication des confitures, qui se poursuit maintenant toute l'année avec des fruits et jus conservés par le procédé Appert. L'art de la confiserie remonte au XIIIe siècle; ses produits peuvent se diviser en deux proupes principaux, l'un ayant pour matière première les fruits de toutes sortes et n'employant le sucre que comme condiment nécessaire à leur préparation et à leur conservation (fruits confits, fruits au jus, fruits au sirop, fruits à l'eau-de-vie, confitures), l'autre embrassant tous les articles où le sucre entre comme élément principal et parfois exclusif (dragées, pralines, fondants, bonbons etc.); c'est ce second groupe qui constitue la confiserie proprement dite.

A côté des sucres trônent les chocolats, les cafés, les thés, les boissons aromatiques, les cafés de chicorées et de glands doux, les vinaigres, le sel de table et toute la théorie des épices, poivres, cannelles, piments, vanilles, les condiments et stimulants composés : moutardes, karis, sauces, caviars, etc.

C'est à Meursault que se fabrique la moutarde au verjus de Bourgogne de l'ancienne maison P. Jacquemin père et fils, aujourd'hui continuée par MM. Pierre Jacquemin et fils. Ce produit est estimé du monde entier.

Tous ces produits connus depuis de longues années ont déjà atteint le plus haut degré de perfectionnement ou de sélection.

1900. — Comme toutes les autres classes de l'alimentation, la classe 59 est attenante à la classe 55 (matières et procédés des industries alimentaires). Le visiteur voit ainsi fabriquer sous

ASCENSEURS ABEL PIFRE

ses yeux les produits de la confiserie et la matière première de la confiserie, le sucre.

C'est évidemment la partie de l'exposition qui intéresse le plus vivement les enfants petits et grands et les gourmands de tout âge. Rien de plus appétissant que ces pyramides de bonbons et de fruits confits, que ces pots de confitures de toutes les couleurs, que ces montagnes de chocolat, que ces échantillons de café venus de toutes les contrées du monde.

L'air qu'on respire ici est surchargé de vapeurs embaumées. Nulle part ailleurs on n'est plus diposé, à moins d'avoir l'estomac complètement détraqué, à apprécier les bienfaits de la civilisation. De tous ces produits délicieux il y a quatre cents ans on ne connaissait guère que le sel, le vinaigre et quelques vagues épices.

CL. 60. — **Produits alimentaires d'origine viticole, vins et eaux-de-vie de vins.**

COMITÉ D'ADMISSION ET D'INSTALLATION. — *Pr. d'honneur* : J. Darlan. *Pr.* G. Kester. *V.-Pr.* : de Barbentane, Obissier-Saint-Martin, Laporte-Bisquit. *Rap.* : F. Convert. *S.-T.* : R. Chandon de Briailles.

1889. — Sur 30 000 échantillons de vins exposés en 1889, 13 770 étaient exposés par la France. 5810, par l'Algérie, la Tunisie et autres colonies. Cinquante départements participaient à cette exposition Au premier rang se plaçait la Gironde avec 1048 exposants, puis la Côte-d'Or avec 242, l'Aude avec 202, le Rhône et Saône-et-Loire avec 142, la Marne avec 97.

PALIERS **A. PIAT** ET SES **FILS**

Bordeaux, Bourgogne, Midi, Côtes du Rhône, Champagne, toutes les régions vinicoles de France étaient admirablement représentées. Les expositions de vins étaient collectives par vignobles bien que les exposants eussent participé individuellement à l'attribution des récompenses. On se souvient encore des pittoresques amoncellements de fûts et de bouteilles qui ornaient les diverses sections en 1889 et l'on n'a pas oublié le foudre gigantesque de la maison Mercier d'Épernay, qui fut un des clous de l'exposition vinicole.

1900. — La classe 60 fait corps pour ainsi dire avec la classe 36 (matériel et procédé de la viticulture). Il était tout naturel, en effet, que comme pour les autres produits de l'alimentation les vins fussent exposés à côté des instruments servant à leur fabrication.

C'est donc avec les égrappoirs, les fouloirs, les pressoirs, les cuves à vendange, les charrues vigneronnes, les houes, les tonneaux de toute

CHENÔVE-ERMITAGE

VINS FINS

MAISON FONDÉE EN 1758

Alexis MALDANT SAVIGNY-LÈS-BEAUNE
(Côte-d'Or).

PROPRIÉTAIRE DE VIGNOBLES A SAVIGNY, BEAUNE, CHENÔVE-ERMITAGE
PERNAND, ALOXE-CORTON, FRAGNES

SEUL PRODUCTEUR DU CHENÔVE-ERMITAGE GRAND MOUSSEUX
Maison à Bordeaux, Cours du Médoc.

nature, les filtres, les cépages même que les vins sont exposés.

L'Exposition comprend sept sections correspondant aux sept grandes régions viticoles de France : Bourgogne, Champagne, Bordelais, Ouest, Charente, Armagnac, Midi. Sept caves pittoresquement garnies à leur entrée de guirlandes de vignes, où les producteurs et négociants de ces régions ont entassé des milliers de bouteilles pleines des vins les plus généreux, le sang même de la belle terre de France.

Ici c'est l'odeur âpre et fraîche des caves bien garnies, le parfum capiteux des chaix qu'exhalent les douves de chêne et de chataignier imprégnées de vins et d'eau-de-vie.

Dans la section champenoise on peut assister à toutes les opérations par lesquelles passe le Champagne avant d'être livré à la consommation, avant de recevoir l'étiquette rose, noire ou dorée et la coiffure d'argent ou d'or qui sont sa toilette pour entrer dans le monde.

Dans les sections des Charentes et de l'Armagnac on distille avec des appareils perfectionnés les vins de ces pays qui donnent ces délicieuses eaux-de-vie qui vieillissent dans le chêne pendant de longues années avant de venir chatouiller nos palais de leur arôme suave.

Rien de commun avec ces eaux-de-vie de grains ou autres, avec ces alcools dits d'industrie, le tord-boyaux du commerce ; tout ce qui est exposé ici vient de pampre vert, les vignerons et les bouilleurs de cru n'ont pas voulu être confondus avec les fabricants. Ceux-ci, dont il ne faut pas toujours médire, du reste, exposent à côté, dans la classe 61.

MOTEURS A GAZ "CHARON"

Nous signalons d'une manière toute particulière la maison Eug. Monin, à Dijon, pour les grands vins de Bourgogne dont nous remarquons la vitrine à la classe 60.

L'ancienne maison G. de Beuverand et R. de Poligny, une des plus importantes de la Bourgogne, avec ses caves magnifiques taillées dans le roc, les plus vastes et les meilleures de la Côte, a son

DOMAINE MIGNOTTE-PICARD ET Cie.

siège à Chassagne-Montrachet. Cette maison, dirigée aujourd'hui par MM. Mignotte-Picard et Cie, a pris un nouvelle essor, en adjoignant à ses crus de Chassagne-Montrachet, Pommard, Beaune, les acquisitions faites dans les *Amoureuses* et les *Bonnes-Mares* (territoire de Chambolle-Musigny). Quatorze fois récompensés aux principales expositions d'Europe et des États-Unis, MM. Mignotte-Picard et Cie se sont attachés avec succès, en dehors de leur immense clientèle française, à répandre à l'étranger et aux colonies le renom des grands vins fins

ASCENSEURS ABEL PIFRE

de la Bourgogne. C'est également le coteau de Chassagne qui comprend les fameux *Clos Saint-Jean-de-Beuverand* et de la *Maltroye*, propriétés de la maison Mignotte-Picard et Cie.

Placée au centre des meilleurs crus de la Bourgogne, la maison Granger Juillet et fils de Chalon-sur-Saône se recommande tout particulièrement et demande des agents pour l'exportation.

Parmi les plus anciennes maisons, citons la maison Chanson père et fils, fondée en 1750, propriétaire de divers crus produisant des vins de première classe, notamment aux Clos des Fèves, Grèves, Clos des Mouches, Marconnets et Clos du Roi. A côté de bâtiments modernes, comprenant les magasins d'expédition, cuveries, etc., les caves de cette maison ont été fort ingénieusement aménagées dans les trois étages de voûtes superposées de deux anciens bastions faisant partie de l'enceinte fortifiée de la ville au XVI° siècle.

Nous citerons, parmi les exposants, une des plus importantes maisons de la Bourgogne, **MM. Bouchard aîné et fils de Beaune**, qui possèdent une succursale à Paris, entrepôt Saint-Bernard, 27, rue de la Côte-d'Or.

MM. P. de Marcilly frères, propriétaires-négociants à la Chassagne-Montrachet (Côte-d'Or) ont envoyé des produits fort appréciés des amateurs.

Parmi les propriétaires-négociants exportateurs, nous devons une mention spéciale à la maison L. Violland, à Beaune, dont les excellents produits ont porté la réputation aux quatre coins du monde; ses vins mousseux de la Côte-d'Or, préparés d'après les procédés champenois, sont très re-

TRANSMISSIONS A. PIAT ET SES FILS

cherchés des gourmets, de même que ses vieilles eaux-de-vie de marc.

Parmi les diverses associations viticoles de Beaune, nous devons une mention particulière à la Société Vigneronne. — Fondée en 1885, au moment du cataclysme phylloxérique, la *Société Vigneronne de l'arrondissement de Beaune* atteignit rapidement le nombre de *mille* membres; toutes les classes y sont représentées, mais l'élément général appartient à la classe travailleuse : les *vignerons*, hommes pratiques et expérimentés pour tout ce qui concerne la vigne. Aussi, grâce aux délégations, excursions, visites, cours et concours de greffage, de pépinières et de plantations, le tout encouragé par des subventions de l'État et du département, le choix des porte-greffes fut vite fixé, et en peu de temps la reconstitution du vignoble était assurée. Aujourd'hui elle est complète.

Comme conséquence de son œuvre, la *Société Vigneronne* a créé un marché de vins, qui a lieu au moment de la vente des vins hospices, dans lequel tous les types de la région sont représentés par les produits des seuls sociétaires. Un échantillon simplement douteux entraîne l'exclusion de la Société.

En dehors de cette époque (novembre), le président est en mesure de fournir tous renseignements utiles. Le président actuel est M. P. Latour, receveur des hospices de Beaune.

Nous pouvons indiquer également comme très fameux les produits de M. Alexis Maldant, chevalier du mérite agricole et officier d'académie. M. Maldant, qui est négociant en vins, a été déjà

MOTEURS A GAZ "CHARON"

membre du jury à plusieurs expositions internationales avant d'être membre des comités d'admission et d'installation à l'Exposition universelle de 1900 et hors concours.

Il habite, à Chenôve, un ermitage ayant appartenu aux moines cisterciens dont les celliers ont été construits au XIII° siècle. — Une partie de la récolte de ce beau vignoble est transformée en un grand vin mousseux.

Rétrospective. — L'exposition rétrospective combinée des classes 36 et 60, comprend tous les vieux instruments de viticulture et de vinification; les plus caractéristiques de ces instruments sont les pressoirs primitifs à vis en bois, les fouloirs semblables aux pétrins des boulangers, dans lesquels dansaient sur les grappes vignerons et vigneronnes avant qu'on mît la vendange dans la cuve; la collection complète des vieux tonneaux usités dans toutes les régions de France; pipes roussillonnaises, demi-muids du Languedoc courts et trapus, feuillettes de Bourgogne, bordelaises sveltes, quarteaux et barils.

CL. 61. — Sirops et liqueurs; spiritueux divers, alcools d'industrie.

COMITÉ D'ADMISSION ET D'INSTALLATION. — *Pr. d'honneur* : E. Monis. *Pr.* : G. Hartmann. *V.-Pr.* : C. Coulon, Jules Galland. *Rap.* : Michel Caplain. *S.* : J. Picou. *T.* : Le Gouey fils.

1889. — Les sirops et liqueurs, les spiritueux divers et alcools d'industrie, les boissons spiritueuses, tels que genièvre, rhum, tafia, kirsch, etc., étaient en 1899 répartis dans les classes 72 et 79.

ASCENSEURS **ABEL PIFRE**

l'exposition consistait dans la présence de bouteilles de formes diverses dans des vitrines uniformes. Elle n'avait rien qui sollicitât l'attention du visiteur.

1900. — L'intérêt de l'exposition réside surtout dans le fonctionnement d'un laboratoire modèle de distillerie qui occupe une surface de 500 mètres. Les produits exposés sont accompagnés en général d'objets se rapportant à l'industrie de la distillerie tels que tableaux, panneaux décoratifs, vues et plans en relief d'usines et autres lieux de production. Les plus intéressantes de ces vues sont celles des grandes distilleries françaises d'origine monacale et des rhummeries des Antilles françaises.

CL. 62. — Boissons diverses.

Comité d'admission et d'installation. — *Pr.* : Bertrand-Oser. *V.-Pr.* : vicomte G. d'Avenel. *Rap.* : Lemariey. *S.* : R. Charlie. *T.* : Dumesnil.

1889 — Les boissons fermentées formaient la classe 73. L'exposition des vins fut seule intéressante; celle des cidres et poirés, bières et autres boissons fermentées de toute nature ne présentait que peu d'intérêt. Seul détail à noter, la brasserie française exposait des produits se rapprochant beaucoup des meilleures bières allemandes.

1900. — La fabrication de la bière, en France, a fait, depuis 1889, de très grands progrès et les brasseries françaises soutiennent honorablement la comparaison avec les brasseries allemandes et autrichiennes. On voit à l'Exposition une brasserie en

GAZOGÈNES M. TAYLOR & C^{IE}

fonctionnement. Enlevons d'abord une illusion au visiteur : la bière qui lui est servie ne provient pas de cette brasserie, la fabrication de la bonne bière demande des soins minutieux, une température égale et exige des conditions qu'on ne peut pas réaliser en pleine exposition, la brasserie modèle est là pour montrer comment on fabrique la bière, mais la bière qui y est fabriquée est forcément de qualité inférieure.

Nous pourrons, au moment de la récolte des pommes et des poires, assister aussi à la fabrication des cidres et des poirés et les déguster même dès qu'ils seront à point, ce qui ne demande que quelques jours ; à cet effet deux cidreries modèles fonctionnent l'une avec diffuseur, l'autre sans diffuseur.

Les hydromels, boissons obtenues par la fermentation du miel, sont assez nombreux cette année. L'apiculture s'est excessivement développée et le prix du miel est tombé si bas que les producteurs ont songé à cette antique boisson, la seule vraiment potable que connurent les anciens. C'est du reste une boisson bien française. Les druides ne dédaignaient pas d'en boire, même immodérément, sous prétexte que c'était une boisson sacrée, un breuvage divin. Ne quittez pas la classe 62 sans goûter à l'hydromel.

MOTEURS A GAZ "CHARON"

COLLECTIVITÉ
DES
EXPOSANTS DU CASSIS

Un des véritables clous de la classe 64 du groupe X est sans contredit l'*exposition collective des fabricants de cassis de Dijon.*

Il est inutile de rappeler ici dans tous ses détails comment cette exquise et tonique liqueur est fabriquée; personne n'ignore que les grains de cassis sont les fruits d'un arbrisseau qui ressemble assez sensiblement au groseillier ordinaire, dont il est du reste une variété. A leur maturité ces fruits deviennent noirs et doivent être cueillis. On les fait alors macérer dans l'alcool avant de se livrer à la préparation du cassis.

Le cassis possède des qualités essentiellement stomachiques, de plus son parfum est aromatique, ce qui en fait une liqueur de dessert des plus appréciées et qui mérite par ses qualités de garder la place d'élite qu'il occupe depuis de très longues années.

Cette *exposition collective des fabricants de cassis de Dijon* est composée avec un art et un goût parfaits bien dignes des hautes qualités des produits qu'ils mettent en lumière.

Nous sommes heureux de pouvoir donner à nos lecteurs la liste des exposants collectifs du cassis de Dijon. Ce sont : MM. Chateauneuf, — Cosson, — G. Desgrange, — Fontbonnes et fils, — Guillot et Cⁱᵉ, — Javillier et Sarrazin, — Lhotte, successeur de Lejay-Lagoutte, — Mugnier Frédéric, — Constant Paillard et Cⁱᵉ, — Pascal frères, — Perdrizet et Cⁱᵉ, — Henri Quénot, — Louis Régnier, — Société anonyme des établissements Rouvière fils.

GROUPE XI

MINES. — MÉTALLURGIE.

Pr. : H. Darcy. *S.* : Ed. Gruner.

CL. 63. — **Exploitation des mines, minières et minerais (matériel, procédés, produits).**

Comité d'admission et d'installation. — *Pr.* : H. Darcy. *V.-Pr.* : C. Ledoux. *Rap.* : C. Ouachée. *S.-T.* : E. Gruner.

1889. — Le matériel des mines et minières était fort maltraité à notre dernière Exposition; les produits étaient disséminés, les machines se trouvaient dans la Galerie des machines et encore y étaient-elles englobées dans d'autres classes; les matériaux des carrières avaient trouvé leur place sur les bords de la Seine, en contre-bas des quais.

1900. — Une nouvelle sélection des produits a permis de grouper dans une même classe les éléments répartis, il y a onze ans, dans les classes 48 (exploitation des mines et métallurgie), 41 (produits minéraux), 63 (matières brûlées) et 6 (pierres des carrières); de cette façon, nous verrons réunis en un seul groupe tous les produits de l'intérieur du sol avant leur utilisation dans l'industrie.

Les mines sont exposées au Trocadéro dans des galeries qui s'étendent en souterrain sur un développement de 1000 mètres; nous voyons un puits avec chevalement de mine, ainsi qu'une machine à

ASCENSEURS ABEL PIFRE

4 cylindres pour la manœuvre des bennes ; l'entrée de cette mine artificielle est pratiquée dans la rue Magdebourg, quant à la sortie, elle s'effectue sur l'emplacement du territoire Transvaalien ; nous voyons les exploitations de la houille, du sel, de la pyrite de fer et de la galène ; ces minerais ont été apportés par tonnes et placés dans les galeries aux mêmes conditions que dans les véritables mines. Nous voyons tous les systèmes de perforatrices, tracteurs électriques, plans inclinés, etc., actuellement en usage.

Le Transvaal ne se contente pas de retirer du sol de véritables minerais d'or, il les traite dans des locaux appropriés.

Au Champ-de-Mars, la classe sera installée dans le Palais de la Métallurgie, pour le matériel des mines, parachutes, signaux, lampes, etc. Une particularité de la classe pour cette exposition est que les constructeurs exposent eux-mêmes et non par l'intermédiaire des mines.

Le Ministère des travaux publics n'ayant pu disposer des crédits suffisants pour avoir un pavillon séparé, expose, dans la classe 63, les cartes et statistiques se rapportant aux mines, y compris les travaux des quatre écoles des mines en France.

Un des clous de l'exposition minière est la reproduction au 1/10 des mines de Bruay ; ce bijou d'exécution, qui coûte plusieurs centaines de mille francs, représente l'exploitation entière de la mine, avec ses machines ; le tout est installé avec une précision méticuleuse et se meut par des machines qui sont des réductions exactes de celles qui sont en usage sur place.

PALIERS A. PIAT ET SES FILS

Citons M. Thivet-Hanctin parmi les fondeurs-constructeurs les plus connus.

Rétrospective. — Elle est peu importante, nous voyons quelques gravures et quelques modèles anciens.

Au Trocadéro, nous assistons à une figuration d'une mine telle qu'elle était au temps des Phéniciens et au moyen âge avec les curieux engins de ces époques. Nous voyons aussi le tombeau d'Agamemnon à Mycènes, tel que Schliemann l'a trouvé dans ses fouilles; enfin une nécropole à Memphis.

CL. 64. — **Grosse métallurgie (matériel, procédés, produits).**

COMITÉ D'ADMISSION ET D'INSTALLATION. — *Pr.* : le baron R. de Nervo. *V.-Pr.* : J. Mesureur. *Rap.* : S. Jordan. *S.* : H. Pinget. *T.* : Raty.

1889. — A la dernière Exposition, la métallurgie était installée au rez-de-chaussée du Palais des Machines; la classification était toute différente de celle adoptée aujourd'hui : c'est ainsi que les mines, la grosse métallurgie et la petite métallurgie, qui constituent maintenant trois classes distinctes, étaient réunies et composaient deux classes, l'une pour les procédés, l'autre pour les produits. Des faits marquants ont signalé le travail des métaux aux dernières expositions; 1867 avait montré l'acier Bessemer, 1878 les fours Martin, 1889 la déphosphoration du fer.

1900. — Si aucune application considérable en elle-même n'a marqué d'une façon tangible le travail de la métallurgie actuellement, il ne faudrait pas en conclure qu'elle n'a fait aucun progrès de-

MOTEURS A GAZ "CHARON"

puis onze ans; les ateliers fournissent aujourd'hui des produits qui, par une infinité de perfectionnements, ont montré qu'il s'est fait un très grand progrès depuis la dernière Exposition. On fabrique maintenant toute une série d'aciers au nickel, au cuivre, au tungstène, qui n'étaient connus, il y a quelques années, que dans les laboratoires.

Par suite des demandes nouvelles et du développement des applications, l'outillage s'est complètement transformé : il est plus puissant, plus producteur. Les hauts fourneaux, les laminoirs, les marteaux pilons peuvent donner des quantités de produits qu'on ne pouvait supposer réalisables en 1889.

On sait que le Creusot expose, dans un pavillon spécial situé sur la Seine, en face de l'avenue de la Bourdonnais, l'ensemble de ses procédés et de ses produits ; on y voit toute une série de pièces destinées à l'armement, qui sont des modèles du genre.

L'ensemble de la classe de la Grosse Métallurgie est installée dans le Palais spécial de M. Varcollier, au Champ-de-Mars, à gauche en entrant sur l'Esplanade.

Rétrospective. — Elle n'est pas très importante à cause de la difficulté dans laquelle on se trouve de ne pouvoir montrer les grosses pièces de la métallurgie; les modèles anciens, à cause de leur masse, sont démolis dès qu'ils sont inutilisés. Toutefois nous voyons toute une série de dessins instructifs et documentaires représentant le travail du métal à travers les différents âges de la civilisation.

ASCENSEURS ABEL PIFRE

CL. 65. — **Petite métallurgie.** — (Matériel. — Procédés — Produits.)

Comité d'admission et d'installation. — *Pr.* : A. Pinard. *V.-Pr.* : A. Dufrène. *Rap.* : A. Gérard. *S.* : A. Cazaubon. *T.* : Grodet.

1889. — Cette classe n'existait pas ; les produits qu'elle comporte étaient englobés dans la classe 45, qui comprenait tous les produits de la métallurgie depuis les plus gros canons jusqu'aux objets d'or et d'argent ; à ce moment, toute l'industrie de la petite métallurgie, qui comprend la robinetterie, etc., c'est-à-dire tous ces mille petits objets en bronze et en fer-blanc, avait une importance considérable, moins à cause d'elle-même que par les applications multiples qu'elle comporte dans les œuvres de la métallurgie supérieure auxquelles elle se trouve intimement liée : les progrès de la petite métallurgie dépendent forcément de ceux de la grande.

1900. — Aujourd'hui que l'ouvrage du fer et du bronze, dans la construction et dans les machines, a atteint son maximum de développement, la petite métallurgie a suivi le courant et sa production est devenue considérable, aussi la nécessité d'une classe spéciale s'imposait. Les objets sont exposés dans le palais que M. Varcollier a construit au pied est de la Tour Eiffel. Les industries qui composent cette classe sont très nombreuses ; on en compte plus de 60, depuis les fonderies de cloches jusqu'aux tourneurs de vis.

Les progrès depuis onze ans se rapportent surtout à la production, qui a beaucoup augmenté ; aussi

GAZOGÈNES **M. TAYLOR & Cⁱᵉ**

les moyens opératoires ont-ils été changés : les machines-outils ont partout remplacé le travail manuel et de ce fait il est résulté une économie d'environ 20 pour 100 sur les prix bruts.

Les pièces de bicyclette, qui représentent les produits d'une industrie très importante et qui devraient peut-être appartenir à la classe 65, ont été détachées pour passer à la classe 30.

La classe 65 se limite à peu près exclusivement à une exposition de produits, car leur fabrication en public serait impossible à cause de l'encombrement et les déchets qu'elle occasionne.

Une nouveauté qui tend à se répandre est l'usage assez courant dans les habitations de luxe, de « chambres fortes », destinées à remplacer les anciens coffres qui se démodent de jour en jour.

Parmi les fondeurs les plus connus, nous devons citer la maison Thivet Hancsin.

Rétrospective. — Nous admirons toute une collection de vieilles serrures des plus intéressantes; elles nous laissent voir l'ingéniosité primitive de nos aïeux qui, moins bien outillés, confectionnaient pourtant des pièces pouvant rendre les plus grands services; nous avons aussi une série d'anciens coffres en fer, qui relate l'histoire « de la boîte » à travers les âges.

A côté de ces pièces de musées, nous pouvons admirer des panneaux peints avec le plus grand art, et représentant les procédés anciens pour traiter les métaux; c'est ainsi que nous pouvons assister aux moyens employés par les anciens forgerons, les batteurs d'or, les lamineurs, etc.

MOTEURS A GAZ "CHARON"

GROUPE XII

DÉCORATION ET MOBILIER DES ÉDIFICES PUBLICS ET DES HABITATIONS.

Pr. : G. BERGER. *S.* : L. HARANT.

CL. 66. — **Décoration fixe des édifices publics et particuliers.**

COMITÉ D'ADMISSION ET D'INSTALLATION. — *Pr.* : G. Berger. *V.-Pr.* : P. Sédilles Bertrand. *Rap.* : L. de Fourcaud. *S.* : L. Bourgaux. *T.* : Simonet.

1889. — Cette branche industrielle et artistique n'était pas représentée dans une classe spéciale, mais chacun des produits que comprend la classe actuelle trouvait sa place dans la classification générale; c'est ainsi que les céramiques d'ornementation faisaient partie des matériaux de construction, la ferronnerie était englobée dans la métallurgie, etc.

1900. — C'est donc une exposition nouvelle : elle comprend les applications artistiques des matériaux de construction. On sait que depuis quelques années, il se produit une tendance fort sérieuse de donner aux habitations un cachet de goût et d'élégance qui était complètement inconnu aux premiers moments de l'époque moderne.

L'art de la décoration des habitations est donc un art nouveau qu'il ne faut pas confondre avec l'architecture qui date, elle, des temps les plus reculés.

L'installation de la classe qui nous occupe est

ASCENSEURS ABEL PIFRE

fort importante et très intéressante; elle a lieu sur l'Esplanade des Invalides dans le palais Constantine; nous y voyons non seulement des modèles d'exécution en bois, marbre, ou fer forgé, mais encore des modèles de motifs exécutés ou exécutables. La peinture murale et décorative se trouve largement représentée dans la classe 66.

Les éléments de décoration employés dans les constructions de l'Exposition sont compris dans cet ensemble. C'est ainsi que les groupes d'ornementation du pont Alexandre, les allégories de M. Récipon sont récompensés par le jury de cette classe. Il en est de même des frises qui ornent les façades du Grand Palais.

Rétrospective. — La partie rétrospective n'a pas une grande importance; on a partout réuni quelques objets de collectionneurs datant des XIIIe, XIVe et XVe siècles; nous voyons aussi les premiers essais de faïences polychromes dont le goût devait se répandre tellement dans la suite.

CL. 67. — Vitraux.

Comité d'admission et d'installation. — *Pr.* : Lucien Magne. *V.-P.* : Daumont-Tournel. *Rap.* : Geffroy. *S.* : Denis. *T.* : Bruin.

1889. — Il y a onze ans les verriers n'avaient pas de classe spéciale à l'Exposition, ils étaient englobés dans l'ameublement; les vitraux étaient fort mal placés au premier étage de la Galerie des Machines, du côté de l'École militaire. Ils étaient notoirement sacrifiés et pour cause. L'art du vitrail est fort ancien, mais il a été complètement abandonné depuis l'époque de Louis XV, ce n'est que

depuis une vingtaine d'années qu'on s'en occupe de nouveau sérieusement. En 1889 les vitraux n'étaient pas encore suffisamment appréciés comme industrie modern

1900. — En 1900, nous avons une classe réservée à cet art bien français, grâce à un vœu émis par M. Champigneulle qui réclamait un jury nommé spécialement. L'exposition de vitrage et vitrerie se tient dans un pavillon saillant sur le Palais des Industries diverses des Invalides, en face de la rue de l'Université le long de la rue Fabert.

En France, les verriers sont en faveur depuis un quart de siècle; il y a eu une reprise sérieuse et des tentatives fort heureuses ont été faites pour faire revivre cet art fort ancien. Deux particularités sont à noter et marquent les progrès faits depuis la dernière Exposition : l'usage des « verres cathédrale » qui enlèvent aux vitraux la transparence et cachent la vue quand celle-ci est défectueuse; la seconde nouveauté est l'emploi des émaux vitrifiés et translucides qui constituent un motif d'ornementation du côté éclairé. Quelques grands travaux ont été réalisés, notamment les verrières de Saint-Augustin et de la cathédrale d'Orléans.

Nous voyons également dans la classe 67 des cartons fort intéressants, de Besnard, Luc-Olivier-Merson, etc.

En France on ne considère pas suffisamment le verrier comme un artiste et on n'attribue pas à ses œuvres un prix suffisant; aussi voyons-nous des étrangers, notamment des Américains, nous surpasser parfois comme exécution, car aux États-Unis on marchande moins que chez nous.

MOTEURS A GAZ "CHARON"

Rétrospective. — Le siècle qui se termine n'a rien donné comme travail de verrière; pour offrir une exposition intéressante, il est nécessaire de remonter aux époques antérieures à l'Empire. Nous voyons des vitraux exposés en 1884 par les soins de M. Magne, auxquels on a ajouté des unités fort intéressantes; ainsi M. Baboneau nous montre des morceaux des xive, xve, et xvie siècles ainsi qu'un vitrail exécuté à Choisy-le-Roi en 1840.

Parmi les œuvres du siècle, nous voyons les premiers essais de la manufacture de Sèvres, les verrières de Deverria à Saint-Louis de Versailles, les cartons d'Eugène Delacroix et enfin les vitraux qui ont illustré l'hôtel du Chat-Noir et qui sont dus à l'imagination prestigieuse du dessinateur Willette.

CL. 68. — Papiers peints.

COMITÉ D'ADMISSION ET D'INSTALLATION. — *Pr.* : E. Gillou. *V.-Pr.* : I. Leroy fils. *Rap.* : Guimard. *S.-T.* : A. Evette.

1889. — L'industrie française qui a été la créatrice du papier peint avait une exposition qui a été remarquée en 1889; on y voyait les divers spécimens des procédés d'impression à la planche et au cylindre, et principalement le témoignage de l'impression au cylindre qui offre une grande similitude avec l'impression des étoffes au rouleau. C'est M. Leroy qui, le premier, à Paris, en 1842, a employé d'une façon courante des machines de ce genre, on a remarqué aussi, en 1889, l'apparition, sur le marché, des papiers peints anglais, dits *papiers sanitaires*, qui peuvent se laver et qui jouent, au point de vue de l'hygiène, un rôle important.

ASCENSEURS ABEL PIFRE

1900. — L'exposition des papiers peints en 1900 est très complète, tant au point de vue de la fabrication française qu'à celui de la fabrication étrangère. Signalons tout particulièrement des spécimens remarquables de machines à graver les rouleaux d'impression que l'on voit fonctionner sur place, de machines à vernir, à satiner, à calandrer, à gaufrer, à dorer, à velouter, à rouler, et à couper. On remarque aussi les papiers marbrés et veinés du genre des papiers sanitaires anglais, les papiers émaillés et vernissés ainsi que des imitations très artistiques de bois et de cuirs, qui sont très employées dans l'ameublement : c'est une sorte de transition, entre le papier et le carton. L'industrie des stores peints et imprimés montre aussi des spécimens très variés et fort intéressants.

Rétrospective. — L'exposition centennale et rétrospective des papiers peints est nécessairement peu fournie puisque le développement de cette industrie, intimement lié au progrès de la mécanique, ne date guère que d'une cinquantaine d'années. C'est surtout dans l'ordre artistique, pour la composition des dessins d'ornement du papier que l'on trouvera dans cette section rétrospective des documents intéressants.

CL. 69. — **Meubles à bon marché et meubles de luxe.**

Comité d'admission et d'installation. — *Pr.* : A. Chevrie. *V.-Pr.* : Roux. *Rap.* : Benouville. S. E. Guéret, fils. *T.* : Sormani.

1889. — L'industrie du meuble, en 1889, était fort bien représentée, tant en ce qui concerne le

meuble de luxe qu'en ce qui concerne le meuble à bon marché. Pour le meuble de luxe des tentatives originales, méritant l'attention, étaient présentées par l'Angleterre, les États-Unis et l'Autriche-Hongrie. Dans les expositions anglaise et américaine on voyait se manifester notamment le souci du « confortable » qui est, en cette matière, si important, et dont l'extension au mobilier à bon marché témoigne d'une série d'études utiles et consciencieuses.

1900. — L'exposition du meuble en 1900 est fort attrayante et instructive. En ce qui concerne la France, on y voit se montrer les résultats indéniables du développement qui a été donné, depuis quelques années, à l'enseignement de l'art décoratif. Pour le mobilier de luxe, on n'a point encore trouvé, à la vérité, la formule nouvelle que l'on cherche et l'on ne voit pas encore se dégager dans son ensemble un style nouveau ; mais de grands efforts ont été faits dans ce sens. Pour le meuble à bon marché, on trouve utilement dans la fabrication française la recherche du « confortable » et de la solidité. En ce qui concerne les expositions étrangères, les exposants anglais, allemands, américains, russes, autrichiens montrent des fabrications très satisfaisantes : l'industrie du bois courbé a des spécimens d'un réel mérite, et l'on voit pour la fabrication allemande tous les résultats déjà obtenus par le développement de l'enseignement de l'art décoratif en Allemagne. Les buffets sculptés dans les diverses sections montrent de très belles pièces : à signaler aussi des bibliothèques de belle allure artistique et des « toilettes » très bien étudiées au point de vue de l'hygiène.

MOTEURS A GAZ "CHARON"

Rétrospective. — Elle est tout à fait remarquable dans cette section et constitue un chapitre d'enseignement artistique d'une grande valeur. Plusieurs fabricants ont fourni des documents précieux auxquels sont venus se joindre ceux réunis et classés avec une véritable science par MM. Benouville, L. de Champeaux, J. Domergue, H. Fourdinois, Gavet, de Gourlet, H. Havard, H. Lemoine, H. Locquet.

CL. 70. — **Tapis, tapisseries et autres tissus d'ameublements (matériel, procédés, produits).**

Comité d'admission et d'installation. — *Pr.* : C. Legrand. *V.-Pr.* : J. Guiffrey. *Rap.* : Dufosse-Braquenié. *S. R.* Hamot. *T.* : Chanée.

1889. — A notre dernière exposition, nous avions déjà une classe spéciale pour ces tissus d'un genre et d'une fabrication toute spéciale, elle était située au Champ-de-Mars, dans les galeries des industries diverses.

1900. — Cette classe est installée sur l'Esplanade des Invalides, dans le Palais qui longe la rue de Constantine, elle fait suite au Palais des Manufactures nationales dont une partie du moins, celle qui se réfère aux Gobelins, fait partie des objets dont se compose l'ensemble qui nous occupe.

Les dessinateurs et les fabricants exposent simultanément, mais des récompenses spéciales leur sont accordées.

Les progrès réalisés depuis onze ans se portent principalement sur la perfection et le bon goût que ne cesse de présenter cette industrie si parisienne. L'emploi des métiers mécaniques en facilitant le

ASCENSEURS **ABEL PIFRE**

travail a permis de réduire les prix de vente.

Il y a lieu de noter également les mélanges qui se font aujourd'hui sur une grande échelle et qui étaient inconnus il y a vingt ans : la soie, le coton, naturel ou mercerisé, et le jute.

L'art nouveau importé d'Angleterre a été la source d'une décoration intéressante et de dessins spéciaux.

Les soies de Lyon ne sont pas comprises dans le groupe d'ameublement, elles sont réparties dans le Palais des fils au Champ-de-Mars. En revanche les fabriques de Roubaix exposent aux Invalides.

Nous voyons des panneaux fort artistiques de Maurice Leloir et de Jean-Paul Laurens pour des sujets de tapisseries.

Le linoléum était inconnu il y a onze ans, ainsi que les lincrusta, pégamoïde, etc., dont les usages sont aujourd'hui considérables.

Rétrospective. — Nous voyons des reconstitutions fort amusantes de pièces des différents règnes qui ont passé sur la France depuis cent ans; un salon Empire, un boudoir Louis-Philippe, et un cabinet de travail sous Napoléon III avec des meubles authentiques.

Des tapisseries anciennes des Gobelins rappellent l'histoire du point à l'aiguille depuis les temps les plus anciens.

CL. 71. — **Décoration mobile et ouvrages de tapisserie.**

Comité d'admission et d'installation. — *Pr.* : Frantz Jourdain. *V.-Pr.* : C. Janselme. *Rap.* : A. Natanson. *S.* : P. Rémon. *T.* : Laurent.

1889. — Cette classe était fort bien installée au

TRANSMISSIONS A. PIAT ET SES FILS

GROUPE XII. — CLASSE 71.

Champ-de-Mars, à la dernière Exposition, où elle occupait le rez-de-chaussée sur plus de 2000 mètres carrés; elle réunissait tout ce que l'art français est capable de nous montrer dans cette industrie éminemment parisienne.

1900. — Actuellement l'utilisation des meubles travaillés séparément — qu'il ne faut pas confondre avec les meubles fabriqués par quantités réunis dans la classe 69 — est arrivée à son apogée : les tapissiers de luxe, qui sont de véritables artistes, arrivent à un fini d'exécution qu'il serait difficile de dépasser. C'est dans cette perfection seulement qu'on peut constater un progrès réel depuis ces onze dernières années.

Un *style nouveau*, dans cet ordre d'idées, a pris naissance pendant cette période, c'est le « Modern style », qui malgré son nom et sa naissance anglaise s'est développé chez nous et y a pris ce cachet de goût et d'élégance qui le font apprécier; ce style est encore à l'état de formation, les tentatives faites

F. LINKE

MEUBLES D'ART

170, R. du Faubourg-
Saint-Antoine, 170

PARIS

✝✝✝

CLASSE 69. GROUPE XII

Téléphone 903-49

ont été heureuses mais pas suffisamment nombreuses ni importantes pour marquer une époque.

Les meubles de la classe 71 sont placés au premier étage du Palais de gauche des Invalides, à la suite des Manufactures nationales. L'architecte des installations est M. Risler.

Au point de vue de la décoration pour fêtes publiques, l'Exposition de 1900 ne nous montre rien de très nouveau. Les industriels ont peu de tendance à se lancer dans des recherches de cet ordre, car le caractère éphémère de ce genre de travail ne permet pas de grosses dépenses, et par suite les commandes sont rares. La venue du czar à Paris a été l'occasion d'un certain déploiement d'oriflammes et de motifs de décoration heureux et dont les dessins resteront des types.

Rétrospective. — La partie rétrospective nous montre les maquettes et dessins de tous les motifs de décoration qui ont servi à orner « la rue », depuis le commencement du siècle; c'est presque l'histoire des grandes journées du siècle qui est racontée sur ces modèles. Nous voyons aussi quelques pièces anciennes fort intéressantes, mais malheureusement pas assez nombreuses pour constituer un ensemble et pour servir de point de comparaison à l'étude des amateurs.

CL. 72. — **Céramique (matières premières, matériel, procédés et produits).**

Comité d'admission et d'installation. — *Pr.* : V. de Luynes. *V.-Pr.* : A. Hache, Fouinat. *Rap.* : G. Lemaigre Dubreuil. *S.* : H. Boulanger. *T.* : Lœbnitz.

MOTEURS A GAZ "CHARON"

GROUPE XII. — CLASSE 72.

1889. — A l'Exposition de 1889, la céramique se montra d'une façon remarquable, tant dans les expositions intérieures que dans la construction même de l'Exposition où la tuile, la céramique décorative et la mosaïque jouèrent un rôle très important; la couverture du grand Dôme central, œuvre remarquable du merveilleux talent de M. Bouvard, en était un frappant témoignage. Au point de vue fabrication, on voyait se classifier les porcelaines dures à glaçure feldspathique et à glaçure feldspathique calcaire, les porcelaines tendres françaises à glaçure en cristal plombeux et de fort jolies porcelaines tendres anglaises à glaçure boracique alumineuse et plombeuse. La faïence fine anglaise fut très remarquée aussi et l'on observa d'intéressantes recherches commencées sur les couvertes et sur les lustres.

1900. — Très belle exposition dans toutes les sections, française et étrangères; le souci artistique est remarquable, les procédés de fabrication se simplifient, le prix de revient s'abaisse par l'emploi des machines. Le choix des éléments céramiques trouve, de plus en plus, les règles scientifiques exactes; l'avenir paraît être aux poteries dont la pâte cuit à une température supérieure, ou égale à 1 300 degrés centigrades, c'est-à-dire aux porcelaines dures dont on a, de nouveau, adopté la formule, et aux grès cérames. On les trouve dans l'art décoratif (témoin la belle frise en grès cérame du Grand Palais des Champs-Élysées), dans les objets de table, de toilette, de vitrine, dans les applications de l'architecte, de l'ingénieur, et de l'hygiéniste. Les usages, les décors, dérivent de plus en

plus du choix habile et des mélanges savants d'argile et de kaolin. Enfin, on remarque le progrès des machines céramiques à étirer, à comprimer, à façonner les pâtes, les fours, les moufles, et le matériel de cuisson à haute température, ainsi que les appareils à préparer et à broyer les émaux. Signalons aux visiteurs les remarquables statuettes, groupes, et ornements en terre cuite, signés par nos principaux artistes, ainsi que les remarquables mosaïques dont un emploi très heureux a été fait dans la construction même des Palais de l'Exposition.

Rétrospective. — Cette exposition est un véritable coup d'œil artistique sur les origines et le développement de l'art céramique. Les musées, les collections particulières ont fourni des documents inestimables; ils ont été classés et mis en valeur comme il convenait par les soins de MM. E. Baumgart, administrateur de la Manufacture nationale de porcelaine, E. Besse, E. Damour, Deck, E. Garnier, professeur à l'École d'application de la céramique, L. Gonse, G. Lebreton, directeur du Musée céramique, Nicolet, Peyrusson, E. Pottier, conservateur adjoint du Musée du Louvre.

CL. 73. — **Cristaux, verrerie.** — **Matières premières, matériel, procédés et produits.**

Comité d'admission et d'installation. — *Pr.*: L. Appert. *V.-Pr.*: L. Renard. *Rap.*: G. Maes. *S.*: L. Harant. *T.*: Legras.

1889. — En 1889, on voit se manifester de grands progrès dans la fabrication du cristal et du verre, grâce à l'emploi des fours à gaz, dans lesquels le

GAZOGÈNES **M. TAYLOR & Cie**

combustible est transformé en gaz et où la combustion se fait par l'air chauffé au moyen des gaz perdus de la combustion. Les « fours à bassin » deviennent industriels : on constate le progrès de la production du cristal très blanc et la recherche des décors de verrerie très riches et très variés. Le verre sans plomb fait déjà concurrence au cristal, grâce à la pureté des soudes employées, notamment de la soude Solvay. Le verre trempé donne lieu à d'intéressants essais : la France, l'Angleterre, l'Amérique, la Belgique, l'Autriche ont de belles expositions. Les cristaux anglais taillés et gravés sont remarqués : à noter aussi la fabrication des verres perforés, des millefiori, et de la laine de verre.

1900. — En 1900, nous voyons s'affirmer les progrès du matériel et des procédés de fabrication : on expose de beaux spécimens de fours, d'appareils mécaniques à souffler le verre, de tours à graver et à tailler, d'appareils de coulage. Le coulage du verre notamment a réalisé de grands perfectionnements et l'on voit des bacs en verre pour accumulateurs électriques de dimensions exceptionnelles. La glacerie française est digne de ses anciennes traditions ; on remarque l'énorme lentille du sidérostat faisant voir aux visiteurs « la lune à un mètre » dans l'installation spéciale de ce bel appareil astronomique. La verrerie à bouteilles a réalisé le soufflage mécanique ; les émaux appliqués sur verre, les mosaïques de verre et les pierres fines artificielles montrent aux visiteurs les spécimens les plus attrayants.

Rétrospective. — L'historique et l'origine du verre et du cristal sont mis en évidence par une

MOTEURS A GAZ "CHARON"

exposition très instructive à laquelle MM. H. Fouquier et A. Reyen ont apporté les plus grands soins sous la savante direction de M. L. Appert. Les grandes verreries, glaceries et cristalleries, de Saint-Gobain, de Rive-de-Gier, de Jeumont, de Baccarat, de Clichy, ont fourni des documents intéressants auxquels est venue se joindre une importante contribution provenant des musées et des collections particulières.

CL. 74. — Appareils et procédés du chauffage et de la ventilation.

Comité d'admission et d'installation. — *Pr.* : Grouvelle. *V.-Pr.* : Piet. *Rap.-T.* : L. d'Anthonay. *S.* : Arnould.

1889. — Le chauffage et la ventilation avaient une exposition importante en 1889. Ces industries, intimement liées aux progrès de la civilisation et de l'hygiène, ont fait et font encore de grands efforts pour s'appuyer sur des données scientifiques remplaçant les règles empiriques du debut. Le réglage de la combustion dans les foyers est l'objet de nombreuses études; le chauffage par l'air, reconnu défectueux, tend à être de plus en plus remplacé par le chauffage à la vapeur d'eau, ou à l'eau chaude. Les expositions les plus complètes, en 1889, sont celles des constructeurs français; mais on remarque aussi des expositions d'un réel mérite dans les sections anglaise, belge, et suisse.

1900. — A l'Exposition de 1900, nous voyons s'accentuer des progrès qui étaient, en quelque sorte, au début, lors de l'Exposition de 1889. On ne discute plus l'emploi de la vapeur d'eau et de

ASCENSEURS ABEL PIFRE

l'eau chaude, au lieu de l'air chaud, pour tous les établissements de quelque importance; des plans nombreux et des modèles d'édifices chauffés et ventilés suivant les procédés récents sont démonstratifs des principes généralement adoptés. A signaler les perfectionnements apportés dans la ventilation mécanique et dans la construction des foyers et générateurs spéciaux, par MM. Anceau, Barbas, Chibout, Cuau, Delaroche, Deville, Godillot, Haillot, Devet et Lebigré, Nicora, Michel Perret et par le savant professeur J. Pillet. Les appareils de chauffage domestique pour la préparation et la cuisson des aliments sont bien étudiés; nous voyons, en connexité avec les classes d'électricité, le chauffage électrique par radiateurs et les appareils électriques de chauffage pour la cuisine, montrer de très intéressants spécimens. A noter aussi les modèles nombreux de tuyaux de chauffage, à ailettes ou autres, et l'étude méthodique des surfaces de transmission de la chaleur, les accessoires du chauffage et de la ventilation, de la

Société de Choubersky
LA PREMIÈRE MAISON DU MONDE POUR LES APPAREILS DE CHAUFFAGE DOMESTIQUE

CHEMINÉES ET POÊLES MOBILES
A FEU CONTINU ET VISIBLE

Brûlent nuit et jour sans jamais s'éteindre. — **50** centimes de combustible par **24** heures pour chauffer un appartement de trois pièces.
Se vend depuis **100** fr. — A l'essai **10** fr. par mois.

A. RICHARD et Cie, Succrs, 18, RUE DU 4-SEPTEMBRE

fumisterie en général, les poêles variés, parmi lesquels ceux à gaz et aux huiles minérales, enfin les produits céramiques spéciaux, produits réfractaires, faïences, et pièces décorées.

Rétrospective. — Cette exposition ne contient que très peu de documents, comme on pouvait s'y attendre, car les études et applications rationnelles du chauffage et de la ventilation sont toutes récentes.

CL. 75. — **Appareils et procédés d'éclairage non électrique.**

Comité d'admission et d'installation. — *Pr.* : F. Bernard. *V.-Pr.* : J. Bengel. *Rap.* : Alfred Lebon. *S.* : Luchaire. *T.* : Aumeunior.

1889. — En 1889, comme actuellement, l'éclairage non électrique comprenait l'éclairage au pétrole, avec ses appareils variés, quelques appareils d'éclairage aux huiles lourdes et l'éclairage au gaz pour lequel un très beau Pavillon, où se firent de nombreuses conférences, avait été installé auprès de la Tour Eiffel. Rappelons aussi le beau panorama du pétrole dû au pinceau du maître Poilpot et que MM. Deutsch construisirent sur la berge de la Seine où il fut fort admiré. Le principe de la « récupération » en matière de gaz d'éclairage, posé par Siemens en 1879, s'accentuait et se manifestait par la présentation de becs de modèles très divers : le gaz, malgré le commencement d'une lutte ardente avec l'électricité, se montrait avec toutes ses qualités d'agent simple, docile et souple. A citer, en 1889, les becs à air chaud, le bec à albo-carbon, les becs à incandescence, le bec

PALIERS A. PIAT ET SES FILS

Clamond, et les débuts qui devaient être suivis du succès le plus éclatant du bec Auer.

1900. — En 1900, malgré le triomphe des applications de l'électricité à l'éclairage et les quinze mille chevaux de force transformés en lumière électrique dans l'enceinte de l'Exposition, le gaz d'éclairage continue à jouer un rôle important. Il est seul admis, comme gaz, pour l'éclairage, dans cette enceinte, malgré les prestiges de ses succédanés, notamment de l'acétylène si rempli d'avenir. On voit s'affirmer les progrès commencés en 1889 dans l'utilisation du gaz, sous la poussée de la concurrence lumineuse intensive. Signalons les progrès des appareils d'éclairage à l'huile végétale et minérale, pétrole, schiste, huile lourde pulvérisée, essence. Pour le gaz, les lampes et les brûleurs sont de mieux en mieux étudiés, becs à flamme plate, à récupération, à carburation, à incandescence. Le gaz acétylène donne son historique récent et montre une remarquable variété d'appareils pour éclairage domestique, industriel et public. Enfin les accessoires de l'éclairage, allumoirs, verres, globes, abat-jour, réflecteurs, fumivores, sont de plus en plus et de mieux en mieux étudiés.

Rétrospective. — L'historique du gaz d'éclairage tient tout entier dans ce siècle, puisque, découvert en 1785 par notre compatriote Philippe Lebon, il ne fut appliqué en Angleterre, d'une façon industrielle, que vers 1808 et en France vers 1818. MM. Emile Cornuault, président de la classe, Alfred Lebon, secrétaire, descendant du célèbre inventeur, A. Chamel, H. Dallemagne, auteur de

MOTEURS A GAZ "CHARON"

l'Histoire de l'éclairage, Ph. Delahaye, sont tout qualifiés pour donner à cette exposition centenaire le plus grand intérêt documentaire. En ce qui concerne le pétrole et les huiles minérales, il y a aussi un vaste historique, tout récent, dont on trouvera les éléments principaux dans le panorama du pétrole de MM. Deutsch, en 1889. L'acétylène enfin mettra en lumière, dans toute l'acception du terme, un des plus beaux chapitres des recherches électriques du savant M. Moissan.

GROUPE XIII
FILS. — TISSUS. — VÊTEMENTS

Pr. : Alf. Ponnier. *S.* : O. Mandard.

Cl. 76. — Matériel et procédés de la filature et de la corderie.

Comité d'admission et d'installation. — *Pr.* : Fougeirol. *V.-Pr.* : Simon. *Rap.* : Imbs. *S.* : Renouard. *T.* : Eissen.

1889. — La classe nous montrait tous les appareils employés en filature et en corderie, depuis le filage à la main jusqu'aux appareils les plus compliqués. Placée dans le Palais des machines, au milieu de toutes les classes de matériel et de procédés, elle contenait les machines les plus compliquées du bobinage, de l'étirage. De nombreux spécimens de câbles de toutes sortes, de cordes, de ficelles, étaient exposés dans de belles vitrines.

1900. — La classe ne comprend que les machines employées en filature et en corderie.

ASCENSEURS ABEL PIFRE

Nous trouvons d'abord les appareils servant à la préparation des matières textiles, puis à la filature proprement dite.

Nous rencontrons ensuite toutes les machines servant pour les opérations complémentaires : bobinage, dévidage, retordage, moulinage. Puis ce sont de nombreuses pièces détachées de quelques machines fabriquant ces dernières. Enfin l'on voit quelques appareils d'épreuve et de contrôle. On notera les expositions de MM. Alexandre, Badin, Boutemy, Olivier, Thiriez, des maisons Cartier-Bresson, Delabart, etc... pour la filature de lin et coton; des maisons Benet-Duboul et Cie, Guérin et Vullée, Max Richard et Segris, etc... pour la corderie. La Société alsacienne de constructions mécaniques a envoyé de très belles machines pour filature.

Rétrospective. — Elle nous conduit, pas à pas, à travers les progrès qui ont été faits dans ces deux importantes industries.

Nous voyons successivement les progrès opérés dans la préparation des matières premières, dans les appareils de conditionnement, etc.... Enfin nous trouvons une belle collection de rouets, de tourets, etc. Quant aux appareils servant pour le commettage, ils sont fort nombreux et on y trouve aussi quelques machines historiques d'un grand intérêt.

CL. 77. — **Matériel et procédés de la fabrication des tissus.**

COMITÉ D'ADMISSION ET D'INSTALLATION. — *Pr.* Denis. *V.-Pr.* : L. Guérin. *Rap. T.* : Danzer. *S.* : Waddington.

GAZOGÈNES M. TAYLOR & CIE

1889. — Cette classe était l'une des plus importantes de l'Exposition. On y remarquait surtout les métiers à tapis des tapissiers, les métiers mécaniques pour les étoffes façonnées, les machines à gaufrer, à moirer, etc.

1900. — On trouve, dans cette classe, en 1900, les appareils destinés aux opérations préparatoires du tissage : machines à ourdir et à bobiner. Puis les métiers ordinaires et mécaniques pour la fabrication des tissus unis, les métiers, fort nombreux, pour la fabrication des étoffes façonnées et brodées, etc. Plus loin, ce sont les métiers à mailles, pour la fabrication de la bonneterie, de la dentelle et des tulles, ainsi que le matériel des fabriques de passementerie.

Enfin l'on peut voir de très jolies collections d'accessoires de tissage et de machines secondaires.

Nous notons les métiers à tulles et à dentelles de la maison Jules Quillet, le matériel pour la bonneterie exposé par la maison Lange, les peignes et accessoires de tissage envoyés par la maison Coint-Bavarot, les aiguilles et accessoires divers pour les fabriques de tulles et dentelles de la maison Roger-Durand. Enfin les nombreux métiers ou machines exposés par M. Stichter, les ateliers de construction Diederichs, la Société anonyme des mécaniques Verdol, etc., etc. sont très admirés.

A citer encore les envois de l'Union des Inventeurs de Saint-Étienne et des ouvriers passementiers de Paris.

Rétrospective. — Étant données toutes les phases par lesquelles a passé le tissage, l'exposi-

MOTEURS A GAZ "CHARON"

tion rétrospective, qui les retrace sommairement, ne pouvait être que fort intéressante. Toutes les nombreuses machines qui les constituent ont un intérêt réel, tant au point de vue histoire qu'au point de vue mécanique. Nous rencontrons notamment toute une collection de métiers découlant de la magnifique invention faite par Jacquart en 1804.

CL. 78. — **Matériel et procédés du blanchiment, de la teinture, de l'impression et de l'apprêt des matières textiles à leurs divers états.**

Comité d'admission et d'installation. — *Pr.* : L. Guillaumet. *V.-Pr.* : F. Dehaitre. *Rap.* : J. Persoz. *S.* : A. Jolly. *T.* : Hulot.

1889. — A notre dernière Exposition universelle, il n'existait qu'une seule classe (la classe 58) comprenant le matériel de la papeterie, des teintures et des impressions; quelques machines se rapportant aux apprêts et au blanchiment avaient été dispersées dans d'autres sections.

Comme progrès opérés dans ces industries, l'on notait surtout pour l'impression sur laine et sur soie l'emploi de nouvelles matières colorantes et particulièrement des couleurs-vapeurs. Enfin, pour la teinture des fils de coton, on remarquait l'apparition d'une nouvelle couleur, la polychromine, ainsi nommée parce que, fixée sur le coton et soumise à l'action de l'acide azotique, elle peut virer à l'orange, au rouge, au marron, au brun et au violet, par immersion dans des solutions diverses. Pour le blanchiment, on voyait un grand développement dans l'emploi de l'eau oxygénée, pour les plumes, soies, pailles, etc.

TRANSMISSIONS **A. PIAT** ET SES **FILS**

1900. — La classe est divisée en deux sections : la première comprend le matériel; la seconde, les produits.

Dans la première, l'on trouve les machines à griller, à flamber, à raser et à brosser les tissus, puis les appareils à lessiver, dégorger, laver, essorer, sécher, etc.

Puis ce sont les machines à imprimer en relief et en creux, les machines à foularder, teindre, etc. Enfin les machines à apprêter de toutes sortes : machines à fouler, à calandrer, à glacer, à mouer, à gaufrer. L'on remarque aussi quelques plieuses, le matériel pour le traitement des soies teintes et quelques machines secondaires : appareils à cuire et à tamiser les couleurs et les épaississants. Il faut encore noter tout le matériel pour le blanchissage et l'apprêtage du linge et les appareils du teinturier pour les nettoyages à sec et au mouillé, la teinture, etc.

Dans la seconde section, l'on trouve les collections les plus complètes de matières blanchies, teintes et imprimées, de tissus apprêtés, de fils de coton, lin, laine ou soie de toutes sortes, etc., etc.

Rétrospective. — Elle comprend d'abord l'historique du blanchiment, depuis la découverte des propriétés du chlore jusqu'aux procédés modernes de l'eau oxygénée; tout le matériel nécessaire aux différentes opérations est représenté aux époques diverses, machines à griller, foulons, machines à apprêter, etc.

Mais la seconde partie de cette exposition, qui a trait à la teinture et à l'impression, est encore plus intéressante. Elle nous offre, en effet, les spéci-

ASCENSEURS ABEL PIFRE

mens des machines à imprimer qui se sont succédé dans l'industrie. Nous voyons retracées l'impression à la planche, qui succéda au pinceautage, l'impression à la Perrotine, l'impression au rouleau, etc.

CL. 79. — **Matériel des procédés de la couture et de la fabrication de l'habillement.**

Comité d'admission et d'installation. — *Pr.* : Hautin. *V.-Pr.* : P. Bessand. *Rap.* : Laguionie. *S.* : A. Clément.

1889. — Le matériel de la couture n'était point classé dans une section spéciale; beaucoup de machines s'y rapportant étaient placées dans la classe 50, des instruments et procédés divers.

1900. — La classe comprend toutes les machines ayant trait à la couture et à la fabrication de l'habillement. Ce sont d'abord les machines à couper les étoffes, les peaux et les cuirs; les machines à coudre, à piquer, à broder, à surjeter les tissus. Puis tout le matériel secondaire, comprenant les machines à faire les boutonnières, à coudre les gants, les chaussures, etc. Ce sont enfin les machines spéciales à chaque industrie : celle de la chaussure nous montre le matériel du cambrage, de l'estampage et du montage, les machines à visser, à clouer, etc; la chapellerie nous montre les machines à fabriquer les chapeaux de paille, de feutre, etc. Nous notons les machines spéciales pour découper les étoffes de la maison Clément, les machines pour la chapellerie de M. Coq, les machines-outils pour la fabrication des chaussures de la maison Mouchot, les machines à coudre diverses, etc.

MOTEURS A GAZ "CHARON"

La maison Berthelot dont la réputation est universelle et qui possède des magasins à Paris, Nantes et Rennes, nous laisse voir des produits de sa fabrication de chaussures, toujours irréprochables et merveilleux.

Rétrospective. — Elle nous montre, dans une galerie contenant les modèles anciens de machines employées dans cette industrie, les perfectionnements apportés dans cet important matériel. L'exposition fait ressortir les progrès des machines à coudre et à piquer; cependant quelques modèles intéressants, relatifs à la cordonnerie et à la chapellerie, nous montrent la différence entre le travail manuel, qui tend à disparaître, et le travail mécanique actuellement employé.

CL. 80. — **Fils et tissus de coton.**

COMITÉ D'ADMISSION ET D'INSTALLATION. — *Pr.* : Ponnier. *V.-Pr.* : Berger. *Rap.* : Déchelette. *S.* : Esnault-Pelterie. *T.* : Roy.

1889. — L'exposition des fils et tissus de coton était très remarquable; l'Aisne, la Somme, le Nord et les Vosges nous avaient envoyé les plus beaux échantillons de percales et de calicots, la Normandie, ses plus remarquables spécimens de tissus imprimés, et le Rhône et la Loire, ses tarlatanes et tissus de couleur.

1900. — L'importance de la classe est beaucoup plus grande qu'à notre dernière Exposition; au lieu de 141 exposants en 1889, nous en comptons 242; la surface occupée est environ du double. Nous trouvons les cotons préparés et filés, les tissus de coton pur, et ceux de coton mélangé; les

ASCENSEURS ABEL PIFRE

tissus façonnés, teints et imprimés sont fort nombreux. Enfin le velours et la rubanerie de coton, ainsi que les couvertures, sont représentés par les plus jolis spécimens.

Nous ne trouvons plus ici, comme en 1889, la guipure, les rideaux et les impressions pour robes qui se trouvent dans la classe 78.

Le clou de la classe est, sans contredit, l'exposition de l'industrie textile de Belfort, qui a envoyé une collection des plus complètes de fils pour la broderie, de coton à coudre, à broder et à tricoter. Il faut encore citer les envois de la Société anonyme des filatures et tissages Pouyer-Quertier de Rouen, des maisons Dollfus de Belfort, Esnault-Pelterie et Cie de Paris, de la Société française de coton à coudre, des Chambres de commerce de Roanne, de Flers, etc.

A noter l'intéressante exposition des filatures de laine peignée de l'usine de MM. Peltzer et fils à Czenstochowa.

Rétrospective. — Les galeries de cette exposition comprennent les nombreux échantillons de fils et tissus de coton obtenus par tous les procédés. Nous y suivons les perfectionnements apportés dans cette fabrication. Il faut noter entre autres les spécimens les plus riches de guipures et de rideaux anciens, ainsi que des échantillons de toutes espèces de fils et de cotons à coudre.

CL. 81. — **Fils et tissus de lin, de chanvre. Produits de la corderie.**

Comité d'admission et d'installation. — *Pr.* : Charles Saint. *V.-Pr.* : Laniel. *Rap.* : Faucheur. *S. T.* : Bouruet-Aubertot.

GAZOGÈNES M. TAYLOR & Cie

1889. — On avait beaucoup remarqué à l'Exposition de 1889 les envois de nos principales filatures et de nos plus importants établissements de tissage de Picardie, de Flandre et de Normandie. Les toiles de Cholet, d'Amiens, de Roubaix, de Lille, de Valenciennes, de Cambrai, de Pau, atteignaient des dimensions jusqu'alors inconnues.

1900. — La classe comprend d'abord les fils de lin, de chanvre, de jute, de ramie, et d'autres fibres végétales; les maisons Badin, Choleau, etc., pour le lin et le chanvre, les maisons Camichaël, Drieux, Lorent-Lescomez pour le jute, la Société des Usines de la Ramie française nous envoient les plus beaux échantillons qu'on ait jamais vus.

Plus loin l'on trouve les toiles unies et ouvrées, les coutils, le linge damassé, les batistes, les linons, etc. A citer spécialement les expositions de la Société de Pérenchies, de MM. Cosserat, Deblock, Defretin, Delame-Lelièvre, des maisons Deschamps, Garnier-Thiébault, Hassebroucq, Kelsch, Laniel, Renouard, Simonnot-Godard, Turpault, de la Société des Etablissements Gratry, de l'importante maison Saint, du Comité linier du nord de la France, de la Chambre de commerce d'Armentières, etc.

Enfin à côté des toiles et des sacs, on trouve tous les produits de la corderie, câbles ronds et plats, cordes, ficelles, etc., exposés par la corderie centrale, les maisons Hubinet, Stein, etc.

La grande nouveauté de l'Exposition sera certainement les tissus de tous genres en amiante, que nous envoient MM. Hamelle et Chedrille, M. Damase-Vimeux et la Compagnie française de l'Amiante du Cap.

MOTEURS A GAZ "CHARON"

Annonces
et Enseignes Lumineuses
Visibles le Jour et la Nuit

LETTRES S'ALLUMANT AUTOMATIQUEMENT ET ALTERNATIVEMENT

Les plus grands motifs lumineux connus
Fonctionnant sur les Boulevards et place de l'Opéra
Sont construits, installés et entretenus

PAR NOTRE MAISON

Tels que : **CACAO VAN HOUTEN — CAFÉS CARVALHO
MONTRE OMÉGA
BOUGIE DE L'ÉTOILE — COMPAGNIE MAGGI
MAISON CHRISTOFLE
LIBRAIRIE D'ART** (*Pavillon de Hanovre*) **— LE GAULOIS
LE JOURNAL — LE JARDIN DE PARIS**, etc., etc.

INSTALLATIONS COMPLÈTES D'ÉLECTRICITÉ
Pour Usines, Appartements, Magasins, etc.

LAMPE A ARC PHÉBÉ
BREVETÉE S. G. D. G.
A longue durée, brûlant environ 200 heures

Émile PAZ et André SILVA
LES SIGNES ÉLECTRIQUES
18, Rue Cadet, 18

TÉLÉPHONE 273-11 **TÉLÉPHONE 273-11**

PLAN DU CHA

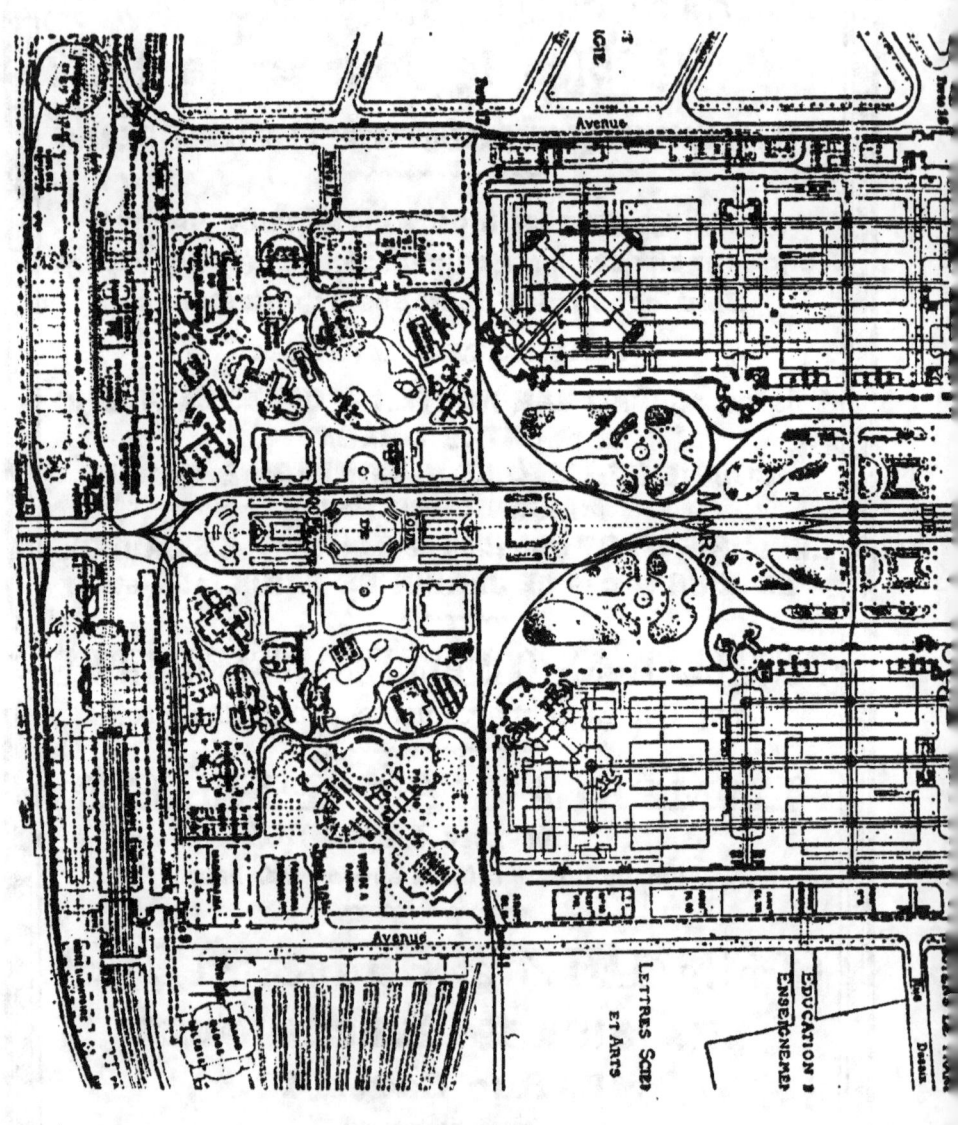

P-DE-MARS

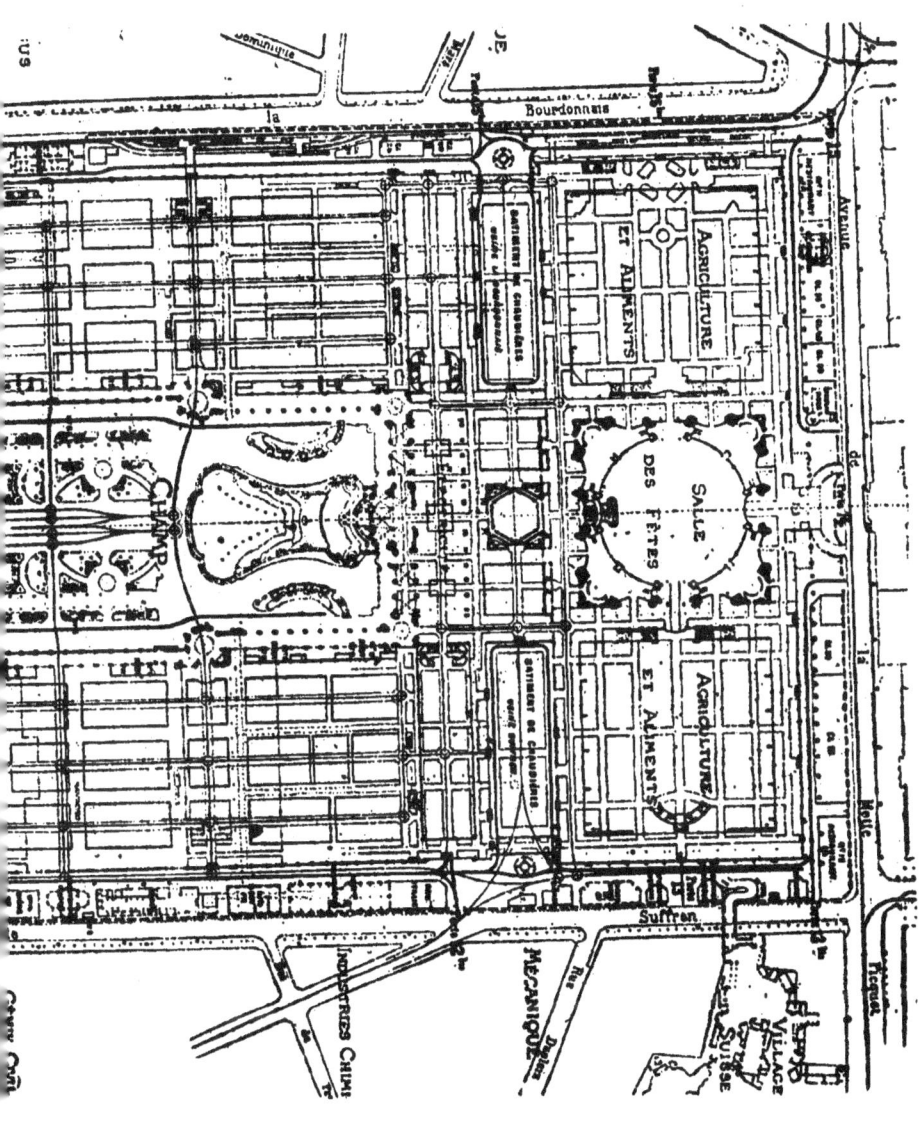

Rétrospective. — L'exposition se compose d'une collection très complète de fils et tissus de lin et de chanvre fabriqués par les divers procédés qui se sont succédé dans cette industrie. Il est à remarquer de très belles collections de batistes et de linges anciens. Enfin la partie la plus curieuse de cette section rétrospective est sans contredit constituée par les documents de première importance envoyés par M. Widmer et qui ont trait à la création de la filature en France.

CL. 82. — **Fils et tissus de laine.**

Comité d'admission et d'installation. — *Pr.* : Balsan. *V.-Pr.* : Jourdain. *Rap.* : Seydoux. *S.* : Marteau. *T.* : Poiret.

1889. — L'industrie de la laine, qui est certainement une des premières de nos industries nationales, était représentée par les puissantes usines de Reims, Elbeuf, Louvies, Roubaix, Sedan, Lisieux, etc. En plus des fils et tissus, la classe contenait tout ce qui a trait aux transformations successives que doit subir la matière première.

1900. — La classe renferme tous les fils et tissus de laine. Ce sont d'abord les fils de laine cardée ou peignée, les effilochés écrus ou teints. Puis les draps et tissus pour confections, les étoffes en laine peignée, mousselines de laine, cachemire, serge, mérinos, etc.; les étoffes en laine cardée : flanelles, tartans, molletons, feutres, etc. Enfin les châles de laine et les châles dits de cachemire, les étoffes tricotées en laine, les rubans et galons de laine pure ou mélangée de coton ou de lin, de soie ou de bourre de soie, les tissus de poils purs ou mélangés, les couvertures, etc., etc.

ASCENSEURS ABEL PIFRE

Les maisons Allart, Grandjean, Ternynck Poiret, Chedville Masurel, Huot, etc., ont envoyé les plus beaux spécimens de laine peignée ou cardée. Les draps sont représentés par les expositions des maisons Jourdain-Defontaines, Bacot, Blanchard, Blin, Breton, Miguel, Lagache, etc.; quelques maisons telles que celles de MM. Silvestre, Bonnier, etc., nous présentent des draps imprimés, etc., etc.

Rétrospective. — Comme les expositions des classes précédentes, celle-ci ne contient que l'historique du produit. Elle nous offre, d'ailleurs, des spécimens fort rares de cachemires et de châles anciens; l'on remarque aussi plusieurs collections de draps imprimés, de mousseline de laine, de flanelles, etc. Enfin des tapis fort anciens attirent l'attention des connaisseurs.

CL. 83. — **Soies et tissus de soie.**

Comité d'admission et d'installation. — *Pr.* : Chabrières. *V.-Pr.* : Chavent. *Rap.* : Forest. *S. T.* : Mandard.

1889. — L'exposition des soies et tissus de soie était des plus remarquables; la classe comprenait l'exposition collective de la Chambre de commerce de Lyon et de celle de Saint-Étienne. Dans l'une, on trouvait les tissus de soie de toutes sortes, dans l'autre les rubans les plus divers.

En outre de nombreuses vitrines particulières témoignaient de la vivacité de cette importante fabrication.

1900. — La classe comprend d'abord les soies grèges, les soies moulinées et les soies retorses, ainsi que la bourre et les déchets de soie. Mais la

TRANSMISSIONS A. PIAT ET SES FILS

partie la plus intéressante réside certainement dans l'exposition des tissus divers exposés par les nombreuses maisons de Lyon; on y trouve les tissus unis, façonnés, brochés, teints, imprimés, etc., les tissus de soie pure, de déchets, les tissus mélangés de fil, de coton, de laine, d'or, d'argent, etc. Dans la belle galerie, occupée par cette exposition, on trouve tous les noms connus de la région lyonnaise, les Bardon, Bérard, Béraud, les maisons Boucharlat et Pellet, Bresson, Ducoté, Guinet, etc.

La région de Saint-Étienne nous envoie toute une collection de rubans, exposée par les maisons Brossy, Chavanon, Colcombet, Staron, etc.

Enfin l'on trouve les tulles, les soieries d'ameublements, les velours, les peluches, les ornements religieux, etc. L'une des curiosités sera certainement l'exposition de soies artificielles; et notamment celle de la maison de Chardonnet.

Rétrospective. — Cette exposition présente le plus grand intérêt; on le doit surtout aux Chambres de commerce de Lyon et de Saint-Étienne, qui ont tenu à y apporter tous leurs soins. On y rencontre les tissus brochés les plus rares et les plus anciens; on remarque tout spécialement des imitations de tissus de l'Inde et de la Perse.

CL. 84. — **Dentelles.** — **Broderies.** — **Passementeries.**

Comité d'admission et d'installation. — *Pr.* : Ancelot. *V.-Pr.* : Hénon. *Rap.* : Martin. *S.* : Goulette. *T.* : Noirot-Biais.

1889. — La classe offrait un intérêt tout spécial, provenant surtout de ce que, à côté des dentelles

MOTEURS A GAZ "CHARON"

faites à la main, points d'Alençon, de Valenciennes, de Bruges, etc., l'on voyait les modèles de dentelles à la mécanique d'un prix très modéré et d'une beauté que l'on n'avait point su atteindre. Quant à la broderie, elle était fort bien représentée, en particulier, l'exposition des ornements d'église était très remarquable.

1900. — Nous trouvons d'abord les spécimens les plus ravissants de dentelles à la main ; les maisons d'Auvergne nous envoient les dentelles du Puy ; la Lorraine, celles de Mirecourt ; la Normandie, celles de Bayeux, des imitations du vieux Chantilly, en châles, volants, etc. Enfin Alençon, dont la réputation est universelle, est représenté par d'importantes maisons. La dentelle mécanique, les tulles unis, les tulles brochés, les imitations de toutes sortes n'ont jamais été aussi nombreux. Les principaux envois viennent de Calais et de Saint-Pierre-les-Calais, Lille, Roubaix, Douai et Saint-Quentin. Lyon nous en envoie aussi de beaux exemplaires.

Dans la broderie, nous trouvons d'abord la broderie blanche au plumetis et au crochet, la broderie de couleur, d'or et d'argent, employée pour les uniformes et pour les ornements d'église et enfin la broderie de tapisserie qui est exclusivement faite à la main. Les principaux exposants sont de Lyon et de Paris.

Enfin les expositions de la passementerie de parure, d'ornementation, d'ameublement et de carrosserie, la chasublerie comprenant les ornements d'église, les bannières, etc., sont représentés par les plus beaux objets que jamais exposition ait réunis.

ASCENSEURS ABEL PIFRE

A citer encore les rideaux en dentelle, les lambrequins, les portières, etc.

Rétrospective. — Cette exposition n'est que centenaire, elle comprend des collections remarquables de vieilles dentelles de toutes sortes, chantilly, alençon, etc., de tulles brodés, de vieilles passementeries. On notera tout spécialement de vieux ameublements. C'est à M. Georges Martin, président de la Chambre syndicale des dentelles et guipures, à qui l'on doit cette belle reconstitution.

CL. 85. — Industries de la confection pour hommes, femmes et enfants.

Comité d'admission et d'installation. — *Pr.* : Worth. *V.-Pr.* : Perdoux. *Rap.* : Ducher. *S.* : Ricois. *T.* : F. Simon.

1889. — La classe 36 de l'Exposition de 1889 comprenait l'habillement des deux sexes, elle comprenait, par conséquent, outre les vêtements tout faits, tous les accessoires, chaussures, chapeaux, plumes, rubans, etc.

1900. — Elle ne comprend, au contraire, que le vêtement proprement dit.

Tandis que le nombre des maisons de confection ou de couture exposant en 1889 atteignait à peine 70, le chiffre de ces maisons est aujourd'hui de 150. Tous les grands tailleurs de Paris, qui s'étaient abstenus à la dernière Exposition, nous ont envoyé les modèles les plus récents et les plus perfectionnés.

En parcourant les galeries, nous trouvons d'a-

GAZOGÈNES **M. TAYLOR & C$^{\text{ie}}$**

bord toutes nos importantes maisons : les grands Magasins du Louvre et du Bon Marché, le Printemps, le Pont-Neuf, la Belle-Jardinière, la Samaritaine, etc., avec leurs vêtements pour hommes et dames, garçonnets et fillettes.

Ce sont ensuite nos grands tailleurs, Ernest Raudnitz, Worth, Doucet, Paquin, etc.

Enfin les spécialités, uniformes français et étrangers, vêtements de travail, fourrures confectionnées, sont représentées par d'importantes maisons.

Rétrospective. — L'exposition rétrospective de l'industrie de la confection n'est pas autre chose que l'historique du costume depuis le commencement du siècle. Nous y trouvons d'abord les modes du Consulat, inspirées de l'antiquité grecque et romaine, celles du Premier-Empire, de la Restauration, etc. Cette reconstitution fort intéressante nous est présentée d'une façon pleine d'imprévus, soit dans les vitrines, soit sur mannequins; on y voit les nombreuses fluctuations par lesquelles ont passé les costumes masculin et féminin depuis cent ans.

CL. 86. — Industries diverses du vêtement.

Comité d'admission et d'installation. — *Pr.* : Muzet. *V.-Pr.* : Hugot et Mortier. *Rap.* : Coïon. *S.* : Famchon. *T.* : Donckele.

1889. — Les industries diverses du vêtement étaient scindées en deux classes : l'une, qui contenait en même temps le vêtement proprement dit, renfermait la chapellerie, la cordonnerie, etc.; l'autre était constituée par la bonneterie et la lingerie, certains accessoires, tels que les corsets, les éventails, etc.

1900. — La classe comprend d'abord la chapellerie de feutre, de laine, de paille et de soie, les casquettes, etc.; puis toute la chemiserie et la lingerie, la bonneterie de coton, de laine, de soie et de bourre de soie, la bonneterie tricotée, les cravates, etc. Enfin les corsets, la ganterie, toutes les chaussures, bottes, bottines, souliers, pantoufles, guêtres, etc.

A citer encore les accessoires, tels que boutons de toutes sortes, cannes, cravaches, ombrelles, parapluies, fleurs artificielles, plumes, etc. Il faut encore noter de très belles collections d'éventails et d'écrans à main.

Rétrospective. — C'est la reconstitution des accessoires du vêtement. On y voit notamment toutes les variations par lesquelles ont passé les différents chapeaux depuis cent ans, et, notamment, le chapeau haut de forme; l'historique du corset est également fort bien retracé.

GROUPE XIV

INDUSTRIE CHIMIQUE

Pr. : C. Krantz. *S.* : G. Lefebvre.

CL. 87. — Arts chimiques et Pharmacie.

Comité d'admission et d'installation.—*Pr.* Troost. *V.-Pr.* : Expert-Besançon. *Rap.* : Adrian. *S. T.* : Lefebvre.

1889. — En 1889, l'exposition des produits chimiques avait été des plus remarquables; elle nous

MOTEURS A GAZ "CHARON"

présentait, d'abord, une grande nouveauté, en la branche à peine créée de l'*Électrochimie*, qui devait modifier si heureusement l'industrie de la soude et du chlore, ainsi que celle du chlorate de potassium ; elle nous montrait aussi de nombreuses découvertes ; en particulier on notait les progrès toujours croissants de l'industrie du goudron de houille qui, non contente d'avoir bouleversé la fabrication des matières colorantes, en créant les couleurs d'aniline, les azoïques, etc., a amené de si profonds changements en pharmacopée, en y introduisant les remèdes *synthétiques*, tels que l'antipyrine, la phénacétine, etc.

1900. — Nous passerons en revue chacune des branches de cette importante industrie.

La grande industrie chimique est représentée par nos grands établissements qui ont su garder à la France son rang prépondérant : la Société de Saint-Gobain, Chauny et Cirey ; les établissements Kuhlmann, les établissements Malétra, la Compagnie des produits chimiques d'Alais et de la Carmague, les établissements Solvay, la Société des produits chimiques de Marseille-Lestague, etc.

Ces maisons nous envoient les plus beaux échantillons d'acide sulfurique, chlorhydrique et azotique aux divers degrés de concentration, de soude commerciale, de soude caustique, de sel marin, etc.

La petite industrie chimique est mise en évidence par la vitrine de la *Borax consolidated limited C*ᵉ de Maisons-Laffitte (borax et acide borique), de la maison Fœrster du Havre (permanganate de potasse), de la Compagnie électrique du phosphore, des deux seules fabriques d'oxygène de France, de la Compa-

ASCENSEURS ABEL PIFRE

ANCIENNES STÉARINERIES MILLY ET FOURNIER

L. Félix Fournier et Cⁱᵉ

L'industrie de la stéarinerie remonte à 1831, année où M. Adolphe de Milly fondait sa première usine à Paris. Le succès fut rapide, les chandelles de suif et les torches de résine disparurent bientôt devant le nouveau produit, et une seconde stéarinerie fut fondée en 1836, à Marseille, par MM. de Milly et Frédéric Fournier.

Ce sont ces deux usines, les premières de France, qu'exploite aujourd'hui la **Société des bougies de l'Étoile**, sous la raison sociale L.-Félix Fournier et Cⁱᵉ.

Cette Société va organiser, dans la classe 87 du groupe XIV (industrie chimique), une exposition remarquable où les visiteurs pourront suivre les opérations les plus intéressantes de la fabrication.

Les principales marques de la Société sont : l'**Étoile**, la Rose, la Nubienne, la bougie Fournier, dite « de luxe », la Chapelle, les Gobelins. Ces diverses marques occupent un rang élevé sur tous les marchés du monde, et l'**Étoile** notamment a toujours été considérée comme la première entre toutes ; elle a obtenu partout les plus hautes récompenses, et c'est à elle qu'on a décerné le Grand Prix en 1889.

La maison L.-Félix Fournier et Cⁱᵉ a su répondre à tous les besoins en échelonnant ses qualités depuis la bougie de luxe, destinée à la clientèle riche, jusqu'à la bougie de ménage qui, tout en brûlant d'une manière irréprochable, est à la portée de toutes les bourses.

On fabrique annuellement, dans les deux établissements de la Société, une quantité de 34 à 35 millions de paquets de bougies, soit :

115 A 120 MILLE PAQUETS PAR JOUR

Cette production est, à peu de chose près, la moitié de la production française. Aucune autre stéarinerie dans le monde ne fabrique de pareilles quantités.

En résumé, la maison Fournier occupe le premier rang par la valeur de ses titres scientifiques, par son ancienneté, par les récompenses de premier ordre qu'elle a obtenues, par la supériorité incontestée de sa marque **Étoile**, et enfin par une production dont l'importance n'a point d'égale.

Y a-t-il en France beaucoup d'établissements industriels qui, sans être favorisés par des avantages naturels ou factices, soient arrivés à conquérir, dans leur spécialité, la première place sur le marché universel ?

gnie des produits chimiques de Saint-Fons, de la maison Bardot, de la Pharmacie centrale de France, etc.

A citer une grande et importante nouveauté : le carbure de calcium, qu'exposent la Société électrochimique française, la Compagnie française du carbure de calcium.

La stéarinerie comprend de nombreux exposants ; En tête, la fabrication de la Société des Bougies de l'Étoile qui montre en public toutes les opérations de moulage, séchage, etc., de leur usine. Les engrais et en particulier les superphosphates et les sels ammoniacaux, les colles et gélatines sont représentés par un très grand nombre de fabricants.

Quant aux produits pharmaceutiques, il nous est impossible de noter les progrès et les nouveautés, les exposants ayant envoyé surtout des spécialités.

Parmi les exposants en produits chimiques, etc., la Société chimique des Usines du Rhône mérite de vives félicitations ; cette ancienne maison française, Société anonyme au capital de 6 000 000 de francs, a son siège social à Lyon ; elle possède d'importantes usines, dont une à Saint-Fons près Lyon, une en Suisse à la Plaine, près Genève et une autre à New-York (E.-U.).

Parmi les nombreux produits chimiques et pharmaceutiques, matières colorantes, extraits tannants, etc., exposés, nous remarquons une nouveauté très importante, l'« Indigo synthétique » ; la Société chimique des usines du Rhône, toujours au premier rang, a été la première maison française qui soit arrivée à fabriquer industriellement ce colorant.

Enfin, la nouvelle industrie des parfums artifi-

PALIERS **A. PIAT** ET SES **FILS**

14

ciels comprend les expositions des trois maisons qui s'en occupent en France, à savoir : la maison de Laire et Cie de Paris, la Société anglo-française de parfums perfectionnés de Courbevoie et les usines chimiques du Rhône. Nous y remarquons les échantillons d'iodone (imitant la violette), d'aubépine, de lilas, de muguet et de musc de toutes sortes. Enfin la fabrication des couleurs et des vernis comprend un nombre considérable d'exposants ; pour les couleurs, nous notons les maisons Expert-Besançon, la Compagnie des usines de Grenelle, Ringaud et Meyer, Hardy-Milou, Guimet, Deschamps, etc., pour les vernis, les maisons Boloré, Chapelle, Villemot.

A remarquer un spectroscope exposé par le comte de Gramont, les travaux de la Société des ingénieurs civils de France, divers traités, etc.

Rétrospective. — L'exposition rétrospective nous retrace, à grandes lignes, les progrès effectués dans les diverses branches de l'industrie chimique ; ce sont d'abord les changements profonds apportés dans la fabrication de la soude, depuis le vieux procédé Leblanc jusqu'au procédé électrochimique, en passant par la soude à l'ammoniaque.

Ce sont ensuite les perturbations qu'ont eu à subir la stéarinerie, l'industrie du goudron de houille, etc.

L'ensemble de cette exposition nous montre combien grande a été l'influence du laboratoire dans l'usine, du savant sur l'ingénieur.

CL. 88. — **Fabrication du papier.**

Comité d'admission et d'installation. — *Pr.*

MOTEURS A GAZ "CHARON"

Laroche-Joubert. *V.-Pr.* : Choquet. *Rap.* : Failliot. *S.* : Outhenin-Chalandre.

1889. — La fabrication du papier n'était point mise en évidence d'une façon satisfaisante ; cela provenait de ce que les machines se trouvaient d'une part et les produits de l'autre. Cette disposition enlevait évidemment un grand intérêt à cette industrie nationale qui est l'une des plus anciennes de France.

1900. — De 1889 à 1900, la papeterie n'a pas subi de ces progrès qui révolutionnent les fabrications. Si les machines sont plus perfectionnées, si les moyens mécaniques sont plus puissants, les matières premières n'ont guère changé et le produit n'a que peu progressé, ayant déjà atteint tout le fini désirable.

La classe est divisée en quatre sections : les matières premières, où l'on remarque de nombreux échantillons de pâte de bois, de chiffons pour papeterie, etc... ; le matériel et les procédés de fabrication dont l'exposition est des plus intéressantes ; à l'entrée de la galerie, on est retenu par la machine perfectionnée de M. Darblay, qui fait toute la transformation du bois en papier ; enfin, la fabrication proprement dite du papier et du carton, pour laquelle les exposants sont des plus nombreux ; on remarquera certainement les expositions des maisons Darblay, Voisin et Pascal, Outhenin-Chalandre, Laroche-Joubert et Cie, Gouraud, des papeteries du Marais, de la Société anonyme de Jean d'Herost, etc.

Rétrospective. — L'exposition rétrospective reproduit l'histoire de la papeterie à travers les âges et dans le monde. Elle comprend une exposition

ASCENSEURS ABEL PIFRE

murale de gravures à grande échelle, représentant les travaux de nos anciennes papeteries, une exposition de vieux instruments de travail, maillets, lissoirs à la main, etc. Des vitrines renferment des documents, échantillons de vieux papiers, papiers pour gravures sur bois et sur cuivre du xv⁰ siècle, papiers colorés et papiers d'emballage du xvi⁰ siècle, etc. Enfin il se trouve une *machine Bobert*, la première qui ait fait du papier en France. L'exposition se complète par le mode d'organisation des anciennes corporations papetières.

CL. 89. — Cuirs et peaux.

COMITÉ D'ADMISSION ET D'INSTALLATION. — *Pr.* : Poullain. *V.-Pr.* : Petitpont. *Rap.* : Perrin. *S. T.* : Peltereau.

1889. — L'industrie des cuirs et des peaux était représentée par les maisons les plus importantes du Centre, de l'Ouest et du Sud-Est.

On signalait quelques perfectionnements amenés par l'emploi des extraits tanninés et, enfin, un nouveau mode de tannage : le tannage *électrique*.

1900. — L'Exposition de 1900 met en lumière deux grands progrès réalisés dans l'industrie des peaux depuis dix ans.

C'est d'abord, dans la fabrication du gros cuir, une meilleure utilisation du tannin et surtout l'emploi absolument général des extraits tannants, dont l'usage permet de réduire d'un tiers le temps nécessaire à l'opération ; au lieu de 12 à 18 mois, il suffit maintenant de 4 à 6 mois. Les principales usines qui fabriquent ces nouveaux produits nous en montrent de superbes échantillons ; on remar-

GAZOGÈNES M. TAYLOR & Cⁱᵉ

quera les vitrines de MM. Suillot, Dubosc, Huilard, de Mme veuve Gondoleau, etc.

De plus, l'Exposition nous montre les premières applications du tannage au chrôme, nouvelle méthode qui donne une résistance et une imperméabilité beaucoup plus grandes au cuir et permet ainsi l'utilisation de la peau de mouton.

Les vitrines contiennent les plus beaux échantillons de cuir de toute espèce : ici, ce sont les peaux de maroquin de Paris, là les cuirs de Givet et de Nantes; plus loin les peaux mégissées pour la ganterie venant d'Annonay et de Grenoble et les peaux chamoisées de Niort.

A citer également les articles de la boyauderie, en particulier, les cordes à violon, les baudruches, etc.

Rétrospective. — Elle comprend deux parties : dans l'une, nous trouvons l'historique très complet des appareils usités dans les diverses industries du cuir; l'autre partie nous donne les spécimens les plus remarquables de la tannerie, de la corroirie, de la mégisserie, de la chamoiserie et de la maroquinerie, qui témoignent parfaitement des progrès constants que l'on a apportés dans ces diverses fabrications. L'exposition qui a rapport à la tannerie est particulièrement intéressante, elle nous en montre les différentes phases aux diverses époques et nous conduit jusqu'à l'usage des extraits tannants.

CL. 90. — **Parfumerie**.

Comité d'admission. — *Pr.* : N. *V.-Pr.* : Prot. *Rap.* : Piver. *S.* : Darrasse. *T.* : Gallet.

1889. — On pouvait, en 1889, adresser un juste

MOTEURS A GAZ "CHARON"

reproche à la classe de la parfumerie dans laquelle on remarquait peu d'exposants qui ne fabriquaient pas eux-mêmes leurs produits.

Un point intéressant avait été mis en évidence; nous voulons parler de la fabrication des parfums artificiels, de ces corps, véritables produits chimiques, qui reproduisent les aromes des plantes les plus recherchées. Outre les essences artificielles de poires, de pommes, d'ananas, de cognac, etc., connues depuis 1855, on trouvait la coumarine, rappelant l'odeur du foin coupé, l'héliotropine, etc. La grande nouveauté était le musc Baur.

1900. — Nous notons, avant tout, la sélection qui a présidé aux choix des exposants, tous noms connus et des plus dignes de figurer dans cette magnifique apothéose du commerce et de l'industrie.

La section est divisée en trois parties; ce sont, d'abord, les matières premières; nous trouvons là les maisons les plus importantes du midi de la France; les établissements dirigés par Mme la vicomtesse de Savigny de Montcorps, qui a su donner à cette industrie si française des parfums naturels un charme et une suprématie auxquels on rend hommage dans tous les pays du monde, etc. Puis viennent les produits fabriqués : extraits, huiles parfumées, alcoolats divers, vinaigres de toutes sortes, cosmétiques, pommades, savons de toilette, poudres, etc. On remarquera certainement les expositions des maisons Piver, Roger et Gallet, Vibert, Vaissier, Botot, Michaud, de Ricqlès et Cie, etc.

Enfin l'on trouve quelques machines intéressantes

ASCENSEURS ABEL PIFRE

exposées par MM. Vallois, Beyer, Fouché, Lambert et Savy.

Rétrospective. — Elle nous donne d'abord un historique sommaire des procédés employés dans l'extraction des parfums, dissolution, distillation, etc. Elle reproduit ensuite les variations de la fabrication de nombreux produits, tels que les extraits, les alcoolats, etc. On notera en particulier la reproduction de savons de toilette, de pommades et de poudres.

Quant aux parfums artificiels, leur histoire toute récente est encore bien incomplète.

CL. 91. — Manufactures de tabacs et d'allumettes chimiques.

COMITÉ D'ADMISSION. — *Pr.* : Krantz. *V.-Pr.* : Jobert. *Rap.* : Laurent. *S.* : Sollier. *T.* : Digeon.

1889. — En 1889, la classe n'existait pas. Seules quelques machines à faire les cigarettes étaient exposées.

1900. — La classe 91 est due à des expositions privées et ne contient pas les envois des Manufactures de l'Etat qui occupent un pavillon spécial. Une très grande difficulté s'est élevée pour la constitution de la classe, l'Etat ayant le monopole du tabac et des allumettes.

La partie la plus intéressante comprend de nombreuses machines à faire les cigarettes et les bois d'allumettes. Dans les premières, l'on remarque de grands progrès ; nous voyons des machines dans lesquelles le papier ne se colle même plus et dont le rendement atteint 3 000 cigarettes à l'heure, alors que les anciennes machines permettaient à peine

TRANSMISSIONS **A. PIAT** ET SES **FILS**

d'en faire 1 500 et que la fabrication à la main ne permet qu'un débit de 120.

A noter encore l'exposition de l'importante maison Coignet, la seule usine de France qui prépare le phosphore.

GROUPE XV

INDUSTRIES DIVERSES.

Pr. : G. Gagneau. *S.* : L. Wolff.

CL. 92. — Papeterie.

Comité d'admission et d'installation. — *Pr.* : Putois. *V.-Pr.* : Blancan. *Rap.* : Pourre. *S.* : Wolff. *T.* : Perier-Lefranc.

1889. — La classe de la papeterie comprenait, outre les produits usinés, enveloppes, cartons, etc., la matière première proprement dite et les machines. C'est ainsi que l'on y voyait fonctionner la machine des usines d'Essonnes, Villabé, etc., au nombre de 18.

1900. — La classe 92 ne contient absolument que les produits manufacturés.

Elle comprend 15 sections, à savoir :

1° Machines-outillages, où l'on remarque les machines à régler de MM. Brissard, les machines à graver de la maison Martini, des presses à papier, des machines à faire le papier à cigarettes, etc.

2° Papier et carton transformés ; là, on rencontre des papiers ondulés, marbrés, gaufrés, des papiers dentelles, voire même des billets de chemins de fer et des serpentins et confetti.

MOTEURS A GAZ "CHARON"

3° Enveloppes et papiers façonnés de toutes sortes ; à noter une très belle machine à plier les enveloppes.

4° Sacs et pochettes.

5° Agendas, registres, etc., où l'on remarque les expositions des maisons Bellamy, Devambez, Levée, etc.

6° Classeurs et appareils de contrôle.

7° Cartes-menus, imagerie et timbrage.

8° Cartes à jouer ; on remarquera l'exposition de la maison Grimaud et Chartier.

9° Cartonnages, étuis.

10° Papiers à cigarettes.

11° Encres, cires, etc.

12° Plumes, porte-plumes, etc.

13° Presse-papiers, encriers.

14° Matériel des arts et du dessin.

15° Crayons, couleurs et pastels.

Rétrospective. — Comprend l'exposition des objets antérieurs à 1800 et celle des objets du siècle. Nous voyons successivement la carte à jouer depuis l'origine de l'imprimerie, l'almanach, le calendrier de poche, depuis que les papetiers en vendent, c'est-à-dire depuis 1770, les cartes de correspondance, avec leurs formats, marques et filigranes, les cartons bruts, les papiers colorés et peints, etc. De plus, nous trouvons de très belles machines, telles que la plieuse à enveloppes de M. Massias, et de remarquables collections d'outils, pierres lithographiques, outils à battre, couper, rogner les papiers, etc. Cette reconstitution, en tous points remarquable, est due à M. Grand-Carteret, le publiciste bien connu.

ASCENSEURS **ABEL PIFRE**

CL. 93. — Coutellerie.

Comité d'admission et d'installation. — *Pr.* : Cardeilhac. *V.-Pr.* : Marmuse. *Rap.* : Thinet. *S. T.* : Languedocq.

1889. — On avait beaucoup remarqué les usines contenant les modèles de coutellerie de table et de la grosse coutellerie. Les expositions de nos grandes maisons de Langres, Nogent, Nontron, etc., y étaient très intéressantes.

1900. — La classe comprend d'abord de nombreuses vitrines où l'on trouve les échantillons les plus remarquables de coutellerie envoyés par nos quatre grands centres de production : Paris, la Haute-Marne, Châtellerault et Thiers. Ici sont représentés tous les appareils tranchants, tous les instruments de chirurgie qui relèvent d'une autre classe. A côté de la grosse coutellerie, nous trouvons l'objet de luxe, emmanché d'ivoire, d'or, d'argent, etc. Enfin l'on notera surtout, comme progrès, l'adoption des modèles riches pour la coutellerie commune : les lames aux courbures élégantes se sont beaucoup généralisées depuis dix ans.

Les ateliers d'émoulage et de polissage attirent un grand nombre de curieux.

Nous remarquons l'exposition très intéressante de la maison Vve Dupipot dont les produits sont toujours très soignés et qui ont obtenu l'admiration de tous les connaisseurs.

Rétrospective. — Elle consiste principalement en une exposition très complète des modèles les plus anciens de la coutellerie, elle comprend par conséquent toutes les branches de cette importante

GAZOGÈNES M. TAYLOR & Cie

industrie, services de table, ciseaux, rasoirs, etc. La partie la plus intéressante est celle qui a trait aux services de table et aux nécessaires d'ouvrage.

CL. 94. — **Orfèvrerie.**

COMITÉ D'ADMISSION ET D'INSTALLATION. — *Pr. d'honneur* : Roty. *Pr.* : Boin. *V.-Pr.* : Taigny. *Rap.* : Champier. *S. T.* : de Ribes-Christofle.

1889. — L'orfèvrerie civile était représentée par les maisons si importantes, qui ont su garder à cette industrie son rang prépondérant. L'on remarquait notamment les expositions de MM. Christofle, Froment-Meurice, Caillaud. Un fait très marquant était la disparition presque complète *du plaqué*. Quant à l'orfèvrerie religieuse, elle offrait aussi des modèles remarquables de toutes sortes.

1900. — L'orfèvrerie n'a jamais eu une exposition plus brillante que celle-ci.

La classe est divisée en quatre sections :

1° L'orfèvrerie proprement dite. Ce sont d'abord des surtouts, des services de table, des pièces d'ameublement et de décoration en tous points remarquables. A noter les superbes vitrines des maisons Christofle, Brunet, Boivin, Froment-Meurice, etc.

2° L'orfèvrerie religieuse a envoyé des ciboires, des ostensoirs, des candélabres de toute beauté ; ce sont les maisons Calliat, Brunet, Poussielgue-Rusand, Le Roux, etc., qui représentent cette branche.

3° Les émaux, où l'on remarque les envois de MM. Camus, Enguerrand, comme émaux d'art, de M. Garnier (émaux sur métal), de M. Grand'homme (émaux peints), de M. Jean (émaux miniatures). Enfin les émaux de Limoges sont représentés par MM. Jean, Meyer, etc.

4° Modèles pour orfèvres, poinçons et matrices.

Rétrospective. — Elle ne comprend que de nombreux spécimens de l'orfèvrerie ancienne. Ce sont d'abord des vitrines d'orfèvrerie civile, dans lesquelles on remarque l'exposition de la baronne Bro de Comères et de M. d'Allemagne ; puis des modèles d'orfèvrerie religieuse ; M. Poussielgue-Rusand nous en montre les plus rares échantillons ; enfin, ce sont les émaux anciens que M. Bonjour expose en grand nombre. A noter encore de très remarquables anciens dessins d'orfèvrerie envoyés par M. Trouillier.

CL. 95. — **Joaillerie et Bijouterie.**

Comité d'admission et d'installation. — *Pr.* : Aucoc. *V.-Pr.* : Macuraud. *Rap.* : Soufflot. *S.* : Martial-Bernard. *S. T.* : Gauthier.

MOTEURS A GAZ "CHARON"

GROUPE XV. — CLASSE 96.

1889. — La classe de Joaillerie et Bijouterie attire de nombreux curieux. Au centre de la superbe galerie, que remplissaient les pierres précieuses et les bijoux de toutes espèces, l'on voyait, dans une vitrine spéciale, un des plus gros diamants existants. Quant à la bijouterie d'or et d'argent, elle nous offrait des modèles nouveaux, des formes nouvelles.

1900. — La classe comprend d'abord une superbe exposition de pierres précieuses, diamants, perles, rubis, saphirs, émeraudes, etc.

On trouve ensuite l'exposition de la bijouterie d'or et d'argent; celle-ci paraît prendre un nouvel essor.

On semble abandonner les modèles anciens pour un art nouveau.

On s'arrêtera longtemps devant les expositions des maisons Gustave Sandoz[1], Boucheron, Semper, etc., etc. Enfin la bijouterie d'imitation a fait des merveilles; diamants, perles, pierres précieuses de toutes espèces peuvent rivaliser avec les vitrines de nos plus grands joailliers; on trouve de jolis motifs pour corsages, fleurs, fleurettes, etc.

Rétrospective. — L'exposition de la joaillerie, organisée par MM. Henri Vever et Gustave-Roger Sandoz, nous retrace d'une façon complète l'histoire de l'utilisation de la pierre précieuse. Elle nous présente les modèles les plus rares; à noter

[1] *La maison Gustave Sandoz a été fondée au Palais-Royal en 1865 et transférée en 1895 rue Royale par son fils Gustave-Roger Sandoz.*

ASCENSEURS ABEL PIFRE

particulièrement la reconstitution de plusieurs bijoux historiques. Quant à la bijouterie proprement dite, elle nous expose non seulement les modèles anciens, mais aussi les alliages employés autrefois, tels que l'or vert, l'or feuille-morte, l'or bleu, etc.

Enfin l'exposition de l'industrie d'imitation est fort intéressante, surtout sous le rapport imitation de pierres précieuses et de diamants et perles.

CL. 96. — Horlogerie.

Comité d'admission et d'installation. — *Pr.* : Rodanet. *V.-Pr.* : Japy. *Rap.* : Garnier. *S.* : Moynet. *T.* : Diette.

1889. — Les rapports qui ont suivi l'Exposition n'ont pu que constater la perfection de l'horlogerie française ; les vitrines donnaient bien l'idée de cette supériorité. Les pendules de Montbéliard et de Cluses, les montres et les chronomètres de Paris et de Besançon avaient été des plus remarqués. Au point de vue technique, les progrès que l'on pouvait signaler étaient surtout les perfectionnements dans le réglage et l'extension des moyens professionnels.

1900. — Nous rencontrons d'abord les modèles les plus récents de montres chronomètres, pendules, régulateurs, etc.; à noter les maisons Bréguet, G. Sandoz, Baillard-Mathey, de la Chambre syndicale de l'horlogerie de Paris, de la Compagnie parisienne de l'air comprimé, de l'École d'horlogerie de Paris, de celle de Besançon, de la Société des Établissements Henry Lepaute, etc. A côté de ces produits manufacturés, l'on trouve les vitrines

remplies de matériaux; boîtiers, pignons, fraises, barillets, spirales, etc.

L'on remarquera les vitrines de la maison Moynet du Syndicat des monteurs de boîtes en argent, de la Manufacture française de spirales de montres.

Quelques ateliers donnent un aperçu de la fabrication mécanique de ces pièces si délicates.

Rétrospective. — Elle retrace l'historique des deux principales branches de cette industrie. Ce sont d'abord les horloges, les pendules; nous trouvons de nombreuses horloges à balancier, la plupart de style normand, des pendules à échappement à ancre ou à roue de rencontre, etc. L'exposition des montres contient les modèles les plus divers d'objets anciens; nous y trouvons des montres aux formes les plus bizarres, les plus variées; nous y voyons les montres ordinaires, les montres chronomètres, les montres à répétition perfectionnées par Bréguet, les montres marines, les garde-temps, etc.

Enfin, cette exposition contient un résumé des perfectionnements mécaniques survenus dans ce siècle.

CL. 97. — **Bronze, fonte et ferronnerie d'art. — Métaux repoussés.**

Comité d'admission et d'installation. — *Pr. d'honneur*: Frémiet. *Pr.*: Gagneau. *V.-Pr.*: Thiébaut. *Rap.*: Vian. *S.*: Soleau. *T.*: Leblanc-Barbedienne.

1889. — La classe des bronzes et des fontes d'art était l'une des plus importantes tant par le nombre des exposants que par la valeur des objets exposés. A côté de nombreux bas-reliefs, l'on trou-

MOTEURS A GAZ "CHARON"

vait de jolis spécimens de pièces obtenues par la galvanoplastie. Enfin les métaux repoussés, et notamment le cuivre, ainsi que la ferronnerie d'art étaient fort bien représentés. l'on se souvient du départ de l'escalier de Chantilly, reproduit par MM. Moreau.

1900. — La classe est divisée en trois sections.
La première, qui est la plus importante, est celle des bronzes. Elle comprend les expositions de nos principales maisons et l'on y trouve les reproductions des œuvres les plus renommées de nos maîtres anciens et modernes. Les vitrines de MM. Froment-Meurice, Barbedienne, Siot-Decauville, Thiébaut, Camus, Colin, Mildet, etc.., seront très remarquées.

A noter de nombreux vases en cuivre aux couleurs multiples; ce genre nouveau paraît se répandre rapidement; ces teintes variées sont obtenues très simplement en promenant la flamme d'un chalumeau aux endroits voulus de la paroi en cuivre.

La deuxième section est constituée par les zincs d'art. Cette industrie semble s'être très développée depuis dix ans et nous en trouvons ici de jolis modèles, soit comme statuettes, soit comme bas-reliefs. Il faut notamment s'arrêter devant les expositions des diverses maisons Bichermoz, de MM. Colin, Coupier, Gallet, etc.

Enfin la troisième section comprend le fer forgé et la fonte de fer. On y voit tous les progrès que la fonte d'art a tirés de la galvanoplastie, grilles, balcons, fontaines, colonnes, vases; tous sont du plus bel effet.

ASCENSEURS ABEL PIFRE

Rétrospective. — L'exposition rétrospective des bronzes, à laquelle ont participé toutes nos maisons les plus réputées, nous offre les spécimens les plus riches obtenus par les divers procédés qui ont été employés dans cette industrie : procédés de moulage, procédés de finissage, etc. Le zinc d'art, de naissance plutôt récente, et les métaux repoussés, sont représentés par quelques modèles de valeur ; la ferronnerie présente un intérêt tout spécial, non seulement parce que nous trouvons des reconstitutions historiques, mais encore parce que nous pouvons suivre pas à pas les progrès qui ont été faits dans cet art important.

CL. 98. — **Brosserie, maroquinerie, tabletterie et vannerie.**

Comité d'admission et d'installation. — *Pr.* : Dupont. *V.-Pr.* : Quentin. *Rap.* : Amson. *S.* : Pitet. *T.* : Genty.

1889. — Quelques nouveautés sensationnelles avaient rendu la classe particulièrement intéressante. C'était d'abord l'exposition de la Compagnie française des celluloïdes qui avait envoyé des pièces très diverses, linge, cols, jouets, fleurs, etc., lesquels étaient constamment arrosés d'eau.

De plus une maison de Pont-à-Mousson exposait de nombreux objets de tabletterie en papier mâché.

1900. — Ce qui donne un grand intérêt à cette classe, c'est avant tout la diversité des objets qui la constituent ; de plus toutes ces expositions touchent à ce que l'on appelle l'objet de Paris, qui constitue une industrie vraiment française.

Nous trouvons d'abord de nombreux exposants

GAZOGÈNES M. TAYLOR & Cⁱᵉ

de brosserie fine et de pinceaux. A noter les maisons Pitet, Dupont, Maurey-Deschamps, etc.

Puis viennent la tabletterie, les fabriques de peignes, etc., représentées par les maisons Arthaud, Bez, Joannot, Barbier, Briotet, etc. Ensuite la vannerie et la maroquinerie où l'on trouve des vitrines vraiment curieuses; à citer, pour la vannerie, MM. Coste-Folcker, Boudinet; pour la maroquinerie, MM. Amson, Keller, Isakoff, Girault, Lucas, Le Breton, Roolff, Trépier, etc.

Enfin ce sont les articles de religion, les objets en ivoire, etc., où l'on remarquera les expositions de MM. Chalin, Bernout, Bouasse, etc.

Il faut encore ajouter les nombreuses expositions d'objets en celluloïd, qui ont rendu célèbre le petit pays d'Oyonnax (Ain). Une très belle exposition de matières premières est faite par la Société de l'oyonnithe. Les maisons Arbez-Carme, Bollé, Convert, Gachon, Levrier, Montain, Rozier, ont envoyé des objets de toutes sortes, où cependant les peignes dominent. Pour être complet, il faudrait encore citer les expositions de petits bronzes, de matières premières pour la vannerie, de cuirs gravés, d'articles pour fumeurs, etc.

Rétrospective. — Ici se trouve l'histoire des diverses branches qui constituent la classe. Ce sont d'abord les brosses, avec les nombreux perfectionnements mécaniques qui y ont été apportés, la vannerie qui est représentée par un grand nombre d'objets anciens, paniers, corbeilles, etc.... Mais la partie réellement intéressante est celle qui a trait à la tabletterie et à la maroquinerie; nous trouvons les modèles les plus ravissants de coffrets, de tabatières, d'objets en ivoire, etc.

MOTEURS A GAZ "CHARON"

CL. 99. — **Industrie du caoutchouc et de la gutta-percha.** — **Objets de voyage et de campement.**

Comité d'admission et d'installation. — *Pr.* : Sriber. *V.-Pr.* : Guilloux. *Rap.* : Chapel. *S.* : Hamet. *T.* : Lamy-Torrilhon.

1889. — La classe ne comprenait que les objets de voyage et de campement de toutes sortes : malles, costumes, hamacs, pliants, trousses diverses, etc. Elle ne mettait nullement en évidence les produits de l'industrie du caoutchouc.

1900. — Est constituée surtout par des objets provenant de cette dernière industrie.

On y trouve les tissus élastiques et les vêtements spéciaux envoyés par les maisons Michaut-Masson, Laflèche, Fournier, Grunstein, etc., puis les articles en caoutchouc de toutes sortes contenus dans de nombreuses vitrines ; à noter les expositions de la maison Bapst et Hamet, la Compagnie française, de M. Falconnet, la maison Edeline, les établissements Hutchinson, la Société industrielle des téléphones, etc. On y trouve les modèles de pneumatiques les plus récents, les enveloppes les plus diverses, etc.

Enfin les articles de voyages et de campement sont nombreux ; cette industrie toute moderne ne sait qu'inventer pour le bien-être des touristes ; on remarque les expositions des maisons Vuitton, Guilloux, Bertin, Artus, etc., où se trouvent des toiles, des tentes, des campements, etc. On y remarque les modèles adoptés par le ministère de la guerre.

ASCENSEURS ABEL PIFRE

CL. 100. — Bimbeloterie.

Comité d'admission et d'installation. — *Pr.* : Chauvin. *V.-Pr.* : Jumeau. *Rap.* : Léo Claretie. *S.* : Lefèvre. *T.* : Sevette.

1889. — La classe de la bimbeloterie comprenait de vastes galeries de jouets, d'automates de toutes sortes. On notait spécialement la magnifique exposition des Bébés Jumeau, ce jeu français par excellence qui se perfectionne constamment.

1900. — Jamais l'on n'a vu d'exposition plus complète sous le rapport des jouets divers. Ce sera certainement le triomphe du bébé et du jouet mécaniques.

Comme exposition de bébés, il faut citer, avant tout, la maison Jumeau, dont la réputation est universelle; elle nous offre les modèles les plus perfectionnés de bébés parlant, buvant, etc. Les maisons Vichy, Sevette, etc., nous montrent des automates nombreux et compliqués; la maison Derolland expose des jouets en caoutchouc. Enfin les jouets métalliques, soldats de plomb, ménages, sont représentés par d'importantes manufactures, telles que celles de MM. Lefèvre, Roussel, etc.

Il faut encore citer les vitrines garnies de coucurs, de fournitures de bureau, etc.; on remarque celles de M. Pierrugues, de la maison Bourgeois, etc.

Rétrospective. — Cette galerie est sans contredit l'une des plus curieuses de toute l'Exposition. On y a rassemblé tous les jeux anciens que l'on a trouvés chez les collectionneurs; on remarquera de nombreuses poupées anciennes, dont la grâce égale certainement celle de nos bébés actuellement;

ÉLÉVATEURS A. PIAT ET SES FILS

l'on reste étonné du fini de tous ces objets quand l'on songe au peu de moyens mécaniques que l'on avait alors à sa disposition.

GROUPE XVI

ÉCONOMIE SOCIALE. — HYGIÈNE. — ASSISTANCE PUBLIQUE.

Fr. : J. Siegfried. *S.* : le comte Léon de Seilhac.

CL. 101. — Apprentissage. — Protection de l'enfance ouvrière.

Comité d'admission et d'installation. — *Pr.* : A. Guillot. *V.-Pr.* : P. Bérard. *Rap.* : L. Durassier. *S.* : P. Robiquet. *T.* : Richou.

Dresser en 1900 l'inventaire de toutes les institutions sociales, de toutes les œuvres, de tous les organismes si variés, si divers, que notre XIX° siècle lègue au siècle qui vient; mettre en regard des progrès de l'industrie humaine, les gigantesques efforts faits par le cœur, par l'esprit humain, pour adapter nos sociétés aux conditions sans cesse renouvelées de travail, pour extirper ou atténuer la misère, tel est le but élevé qu'a atteint la vaste tâche que se sont proposée les comités du groupe de l'Économie sociale.

1889. — « La balance finira par pencher en faveur du pays qui aura les ouvriers les plus instruits et les plus intelligents. » Cette vérité émise par l'économiste anglais M. Fawcett est aujourd'hui universellement reconnue. En 1889, l'en-

MOTEURS A GAZ "CHARON"

seignement professionnel, créé pour satisfaire cet aphorisme, était encore peu développé. Quant à la protection de l'enfance ouvrière, rendue effective par la loi du 19 mai 1874, elle avait commencé à exercer ses effets dans la grande industrie où la loi était franchement acceptée et appliquée.

1900. — Les progrès réalisés depuis 1889 sont considérables, malgré tout ce qu'il reste encore à faire.

L'emploi de l'électricité comme moteur, en développant le travail à domicile que le travail à l'usine avait presque fait disparaître dans un grand nombre de métiers, aura pour conséquence un apprentissage plus sérieux. L'ouvrier français, plus adroit et plus intelligent que tout autre, ne tardera pas à reconquérir là où il l'avait perdue la première place.

On voit dans cette classe, en outre de ce qui concerne l'apprentissage dans l'atelier : régimes divers, contrats, méthodes, résultats, les expositions remarquables des orphelinats industriels et agricoles, des ouvroirs, des écoles ménagères. On peut comparer les mesures prises pour la protection de l'enfance ouvrière dans les divers pays par voie législative et par l'initiative privée s'exerçant par les Sociétés de patronage.

CL. 102. — **Rémunération du travail.** — **Participation aux bénéfices.**

Comité d'admission et d'installation. — *Pr. d'honneur* : P. Peytral. *Pr.* : E. Maruéjouls. *V.-Pr.* : Fillot. *Rap.* : A. Trombert. *S. T.* : Hussenot de Senonges.

1889. — La première section du groupe d'Éco-

ASCENSEURS **ABEL PIFRE**

nomie sociale était consacrée à la rémunération du travail sous toutes les formes, sauf la participation au bénéfice et la coopération de production. Cette section réunit moins de 30 exposants de France et de Belgique : elle met néanmoins en lumière un phénomène économique important : la hausse continue des salaires depuis cinquante ans, dans la plupart des industries comme dans l'agriculture.

En ce qui concerne la participation aux bénéfices, on constatait la lenteur des progrès de ce mode de rémunération. Il n'y avait dans le monde en 1890 que 251 établissements industriels et commerciaux où le personnel fût appelé à recueillir sa part de bénéfices.

1900. — Ce problème du recrutement des ouvriers industriels et agricoles est devenu plus ardu. Dans les pays ouverts depuis peu à la vie industrielle et agricole, il a au cours de ces dernières années occasionné quelques crises, dont celle de la main-d'œuvre des Cafres au Transvaal est la plus caractéristique.

Les habitants des pays civilisés ont une tendance de plus en plus marquée à rechercher des travaux moins fatigants, mais nécessitant plus d'intelligence ; bientôt industriels et agriculteurs devront avoir recours pour tous ces travaux ne nécessitant pas d'apprentissage à des ouvriers fournis par des peuples de culture intellectuelle moins avancée. C'est ainsi que nous ne tarderons pas à voir apparaître les ouvriers de race jaune, les ouvriers italiens et espagnols élevant peu à peu en France leur exigence au même degré que les ouvriers français. Par contre, dans le continent noir, ce

GAZOGÈNES M. TAYLOR & Cie

n'est pas de sitôt que l'on pourra avoir la main-d'œuvre nécessaire pour la mise en valeur des immenses territoires à peine entr'ouverts à la civilisation.

Les modes de fixation et du taux des salaires, c'est-à-dire la partie la plus ardue de la question sociale est examinée dans cette classe. La lumière nous viendra peut-être d'Australie et d'Amérique où un « modus vivendi » entre le capital et le travail, avantageux pour les deux, semble à la veille de s'établir.

La participation des bén... es a fait de sérieux progrès depuis 1889, surtou... ns les grandes industries à travail régulier com... e celle de l'éclairage au gaz des grandes villes; il est à souhaiter qu'elle s'étende à toutes les grandes entreprises.

CL. 103. — **Grande et petite industrie.** — **Associations, coopération et production ou de crédit.** — **Syndicats professionnels.**

Comité d'admission et d'installation. — *Pr.* : A. Ribot. *V.-Pr.* : H. Buisson, A. Keufer. *Rap.* : A. Fontaine. *S.* : comte L. de Seilhac.

1889. — Les Associations, coopératives de productions étaient dans la deuxième section de l'Économie sociale. L'Exposition démontrait la vitalité de certaines de ces associations qui ont pris rang définitif parmi nos institutions sociales.

Les Syndicats professionnels formaient la troisième section. A cette époque fonctionnaient 819 syndicats ouvriers, 877 syndicats patronaux et 69 syndicats mixtes. Les Syndicats industriels commencent à peine à rendre les services que l'on attendait d'eux.

MOTEURS A GAZ "CHARON"

1900. — Les statistiques font ressortir que dans les pays où la vie industrielle bat son plein, tels que l'Angleterre, les États-Unis, la France et l'Allemagne, la concentration de l'industrie dans les grands établissements continue, mais moins rapide proportionnellement que dans les pays nés depuis peu à la vie industrielle, l'Italie, l'Espagne, la Russie. Un phénomène curieux est mis en lumière : les fabriques et même les usines, sauf pour la grosse métallurgie, diminuant de nombre et d'importance dans les pays où l'on dispose de chutes d'eaux, génératrices d'électricité, sont remplacées par les petits ateliers. Le département de la Loire en France, la Suisse, et certaines contrées d'Amérique en donnent un exemple frappant.

Peu de progrès dans les Associations coopératives ouvrières de production et de crédit.

Les Syndicats professsionnels par contre ont fait depuis 1889 de grands progrès, ils ont vu s'accroître en même temps que le nombre de leurs adhérents celui des services qu'ils rendent; c'est aux syndicats surtout que l'on doit la multiplication des écoles professionnelles et des cours d'apprentissage.

L'arbitrage entre patrons et ouvriers tend à devenir le moyen habituel de solution des conflits de toute nature et des grèves.

Les États exposent leur législation syndicale et arbitrale.

ASCENSEURS ABEL PIFRE

Cl. 104. — **Grande et petite culture. Syndicats agricoles, crédit agricole.**

COMITÉ D'ADMISSION ET D'INSTALLATION. — *Pr. d'honneur* : M. Émile Loubet. *Pr.* : Sébline. *V.-Pr.* : Ed. Caze. *Rap.* : E. Chevallier. *S.* : Rocquigny du Fayel.

1889. — Dix ans à peine après le vote de la loi du 21 mars 1884 on voyait fonctionner 900 syndicats agricoles groupant environ 400 000 membres et qui ont dû effectuer en 1889 près de 500 millions de francs d'achat.

1900. — On commence à se préoccuper de l'intervention de la loi dans la distribution, la disposition ou la transmission du sol. De toutes les questions soulevées à ce sujet dans ces dernières années, la plus intéressante est celle de *homestead*; il s'agit d'instituer le foyer familial incessible et insaisissable, ce serait un moyen d'enrayer l'émigration des campagnes dans les villes. Assurément la disposition topographique de la France et les conditions économiques actuelles se prêtent mal au développement de la grande culture. C'est la petite culture perfectionnée et spéciale qui seule pourra vivre quand d'ici quelques années les continents nouvellement mis en en état d'exploitation seront en pleine production.

Tous ceux qui s'intéressent à la condition sociale des agriculteurs et aux améliorations à y apporter, trouveront ici des documents précieux et des renseignement circonstanciés.

Rétrospective. — Elle comprend d'intéressants documents sur la situation des paysans et des pro-

TRANSMISSIONS A. PIAT ET SES FILS

priétaires terriens depuis plus de quatre cents ans. Des tableaux statistiques montrent les variations subies par le fonds terrien au sujet du nombre de propriétaires et de la moyenne de surface possédée et exploitée par chacun d'eux.

CL. 105. — **Sécurité des ateliers.** — **Réglementation de travail.**

Comité d'admission et d'installation. — *Pr.* : O. Linder. *V.-Pr.* : A. Gigot. *Rap.* : A. Sabatier. *S.* : M. Hamelin.

C'est une question capitale qui est posée dans cette classe. Il s'agit de ménager et de conserver à la nation la force vive du travail.

En France un pas décisif a été fait dans cette voie par la loi sur les accidents de travail en application depuis le 1er juillet dernier.

L'exposition de cette classe est un recueil de documents et de statistiques sur les risques inhérents aux diverses professions industrielles, les accidents, la responsabilité civile du patron en cas d'accident. Les assurances collectives ou individuelles contre les accidents du travail, la législation sur la durée du travail, les lois et règlements sur l'hygiène et la sécurité des travailleurs, dans les établissements industriels ; l'inspection du travail dans les manufactures et ateliers et sur toutes les conséquences de ces lois, instructions et règlements.

CL. 106. — **Habitations ouvrières.**

Comité d'admission et d'installation. — *Pr.* : J. Siegfried. *V.-Pr.* : G. Picot. *Rap.* : J. Challamel. *S. T.* : C. Janet.

MOTEURS A GAZ "CHARON"

1889. — Trois sociétés à Rouen, Marseille et Lyon au capital total de 2 750 000 francs, tel était en 1889 en France le bilan des efforts faits pour donner à l'ouvrier l'habitation salubre et à bon marché dont il devient propriétaire au bout de quelques années. C'était bien peu de chose auprès des 2243 *Building Societies* du Royaume Uni avec leur capital de 1300 millions et leurs 600 000 membres.

1900. — Cette classe contient une superbe collection de plans, spécimens, photographies d'habitations salubres et à bon marché élevées dans les banlieues des grandes villes à proximité des usines et des hauts fourneaux.

Faire que l'ouvrier par le paiement normal de son loyer devienne en quelques années propriétaire de la maison qu'il habite, maison ne laissant rien à désirer au point de vue de l'hygiène et aussi confortable que possible, tel est le but poursuivi par les sociétés philanthropiques qui construisent des habitations ouvrières.

On y voit aussi des maisons collectives ; l'une des plus remarquables est celle du Familistère de Guise.

Les États, les communes, les caisses d'épargne, ont concouru à l'édification de certaines de ces cités ouvrières.

Les résultats matériels et moraux produits par ces concours divers sont exposés dans des brochures et des tableaux fort intéressants à consulter.

De toutes les expositions étrangères dans cette classe, l'exposition de la Belgique est la plus remarquable.

ASCENSEURS ABEL PIFRE

CL. 107. — Sociétés coopératives de consommation.

COMITÉ D'ADMISSION ET D'INSTALLATION. — *Pr. d'honneur* : F. Clavel. *Pr.* : V. Lourties. *V.-Pr.* : F. Fitsch. *Rap.* : L. Mabilleau. *S.* : L. Soria.

1889. — Le Royaume-Uni avait 1500 sociétés de consommation avec 1 million de sociétaires et 900 millions de ventes annuelles.

L'Allemagne en 1888 comptait 198 sociétés et 172 930 membres. La Suisse, 138 sociétés, dont les ventes annuelles atteignaient 13 millions de francs. En Italie, il y avait 405 sociétés et 257 magasins coopératifs de consommation. En France on évaluait le nombre des sociétés à 800, celui de leurs membres à 400 000 et le montant des affaires à 140 millions.

1900. — Bien qu'à l'ouverture de l'Exposition le dénombrement des sociétés coopératives de consommation ne soit pas terminé, on prévoit que nous n'avons pas fait de très grands progrès depuis 1889 dans le nombre de ces sociétés; par contre leur chiffre d'affaires s'est beaucoup accru.

Le développement du grand commerce d'épicerie, la fixité du prix du pain, les difficultés nombreuses que les sociétés de consommation ont à examiner dès le début sont un obstacle à la création de nouvelles sociétés, de même que la faculté de crédit atténue en faveur du petit commerce les effets de la concurrence que pourraient lui faire le grand commerce et les Sociétés de consommation.

Dans cette classe sont exposés toutes sortes de documents concernant les Sociétés de consommation, ils seront consultés avec profit par tous les

GAZOGÈNES M. TAYLOR & C^{ie}

coopérateurs et par ceux qui désireraient les imiter.

CL. 108. — Institutions pour le développement intellectuel et moral des ouvriers.

Comité d'admission et d'installation. — *Pr. d'honneur* : F. Passy. *Pr.* : A. Leroy-Beaulieu. *V.-Pr.* : D. Mérillon. *Rap.* : E.-O. Lami. *S.* : Henry Lapauze. *T.* : Émile Schmoll.

1889. — L'exposition de la section XII (cercles ouvriers, récréations et jeux) avait révélé l'exubérance d'épanouissement des sociétés musicales populaires. Il existait en France plus de 7000 sociétés organisées selon les règles de l'institution orphéonique. Il y avait 800 sociétés de tir, 950 de gymnastique. Quant aux cercles ouvriers, ils étaient dans l'enfance.

1900. — Cette classe contient des documents originaux sur les institutions d'enseignement créées par les patrons pour leurs ouvriers; c'est la classe des cercles ouvriers, des patronages, des Sociétés de musique, de tir, de sport, créés soit par les patrons, soit par les ouvriers.

Tout ce qui récrée, tout ce qui instruit, tout ce qui est fait dans le but de faire oublier pendant quelques heures à l'ouvrier la monotonie du labeur quotidien en contribuant à son développement intellectuel et moral est suivi là dedans.

C'est une des plus intéressantes et des plus attrayantes de l'Économie sociale : elle sera visitée avec fruit par tout le monde.

MOTEURS A GAZ "CHARON"

CL. 109. — **Institutions de prévoyance.**

Comité d'admission et d'installation. — *Pr.* : E. Cheysson. *V.-Pr.* : A. Chaufton, J. Dumont. *Rap.* : L. Marie. *S,* : G. Paulet. *T.* : Audoynaud.

1889. — En 1889, ces documents étaient répartis en plusieurs sections. La section V comprenait les Sociétés de secours mutuels ; la section VI, les caisses de retraites et rentes viagères ; la section VII, les assurances ; la section VIII, l'épargne. Il y avait en France 1 365 468 mutualistes, il y en avait plus de 5 millions en Angleterre. L'Exposition mit en lumière le développement progressif de toutes les autres institutions de prévoyance.

1900. — C'est ici que la France triomphe avec son épargne méritoire et traditionnelle, si considérable, que d'éminents économistes ont vu un danger à ce qu'elle fût entassée en si grandes proportions dans les caisses de l'État et que d'autres voient avec peine tant d'argent improductif, alors que tant d'œuvres utiles, tant d'entreprises rémunératrices sollicitent vainement la confiance de petits capitaux.

Depuis 1889 les Sociétés de secours mutuels ont gagné du terrain, le mouvement progressif, mis à la lumière à cette date, a continué.

L'institution des caisses de retraite est aussi en grand progrès.

Il en est de même, bien que dans une proportion plus grande, des Assurances sur la vie : en cas de décès, mixtes, à terme fixe, différées, etc. On constate seulement que les Compagnies étrangères, américaines, anglaises et suisses font une grande con-

ASCENSEURS ABEL PIFRE

currence aux Compagnies françaises, concurrence utile d'ailleurs, car ces dernières ont dû baisser leurs prix, offrir des conditions plus avantageuses, ce qui n'a pas peu contribué au développement de toutes les institutions d'assurances.

CL. 110. — **Initiative publique ou privée en vue du bien-être des citoyens.**

COMITÉ D'ADMISSION ET D'INSTALLATION. — *Pr.* : L. Aucoc. *V.-Pr.* : de Crissenoy. *Rap.* : C. Moron. *S.* : L. Chabrol.

Le domaine de cette classe est immense, c'est en quelque sorte la « question sociale » tout entière qui est posée. Toutes les relations entre le capital et le travail, entre les travailleurs et la société, y sont étudiées. Il en est de même des services socialisés tels que la distribution d'eau et de lumière, les boulangeries, boucheries, ou autres établissements du même genre, créés et grevés par les communes.

Elle est, pour ainsi dire, la synthèse des autres classes de l'Économie sociale. Tout ce qui est étudié ailleurs dans ses détails d'organisation, de fonctionnement, est envisagé ici dans ses causes et dans ses effets.

La cause : c'est la loi appliquée, le principe mis en vigueur en partant de cette idée supérieure qu'il faut augmenter le bien-être des citoyens.

L'effet : c'est la mortalité diminuée, la santé publique améliorée, le bien-être distribué partout.

Les Offices du travail, les Secrétariats ouvriers, les Bourses du travail exposent ici leurs résultats.

Il n'y avait pas, en 1889, de classe correspondante à celle-ci.

TRANSMISSIONS A. PIAT ET SES FILS

CL. 111. — Hygiène.

Comité d'admission et d'installation. — *Pr.* : D' P. Brouardel. *V.-Pr.* : E. Bechmann. *Rap.* : D' A. Martin. S. : D' F. Bordas. *T.* : Delafon.

1889. — En 1889, l'hygiène était répartie entre la classe 64, qui comprenait l'hygiène en général, et la section 13 de l'Économie sociale, qui comprenait l'hygiène dite sociale : protection des enfants de premier âge, précautions contre les accidents de fabrique, alcoolisme et sociétés de tempérance, bains et lavoirs publics. Toutes les nations civilisées avaient, à cette époque, institué une législation et une administration sanitaires. L'Angleterre tenait la tête : les ligues de tempérance avaient pris un grand développement aux États-Unis et en Angleterre.

En France l'application plus sévère de la loi Roussel avait diminué dans de grandes proportions la mortalité des enfants en bas âge.

1900. — On pourrait appeler cette classe la *classe Pasteur*; c'est ici que sont exposés tous les moyens de lutte contre le *microbe*. Grâce à Pasteur, d'empirique qu'elle était autrefois, la Science de l'hygiène est devenue précise et raisonnée, mathématique, pourrait-on dire.

La classe 111 comprend neuf divisions :

Dans la première, *Science de l'hygiène*, il s'agit de l'application des découvertes de Pasteur à la prophylaxie des maladies infectieuses ; on fait appel pour cela à la chimie et à la bactériologie. Approchez-vous de ces vitrines, vous y verrez de petits flacons contenant les plus redoutables ennemis de

MOTEURS A GAZ "CHARON"

l'humanité, les bacilles invisibles auxquels nous devons tous nos maux; il suffirait d'en ouvrir quelques-uns pour distribuer à volonté la peste et le choléra, la fièvre typhoïde et le croup, la rage et l'influenza, le tétanos et l'anthrax, et le plus terrible de tous, le bacille de Koch, qui ne connait d'autres ennemis que le soleil, l'air pur, les montagnes et la brise marine, ennemis qui n'arrivent pas toujours à le vaincre. Pour tuer le microbe, l'arrêter dans ses évolutions, l'empêcher de nous envahir et de nous terrasser, vous saurez comment on s'y prend en visitant l'exposition de la *classe Pasteur*.

Passez devant d'autres vitrines; ici, ce sont les sérums, la petite liqueur bienfaisante, extraite du poison même, qui servira à la guérison. Plus loin, **ce sont les appareils** d'hydrothérapie, tout ce qui concerne **l'hygiène individuelle** et l'hygiène des habitations, dans les **édifices publics**, dans les établissements collectifs, dans les **communes** rurales, les villes, etc.

L'hygiène alimentaire, les moyens de contrôle des denrées, la recherche des falsificateurs.

Une partie des plus intéressantes de cette classe est celle des Eaux minérales, dont la France est si largement dotée et dont la consommation augmente chaque jour.

Un volume ne suffirait pas à signaler simplement tout ce qu'il y a d'intéressant dans cette classe qui aurait pu très bien former un groupe à part.

ASCENSEURS ABEL PIFRE

CL. 112. — Assistance publique.

COMITÉ D'ADMISSION ET D'INSTALLATION. — *Pr.* : le Dr Th. Roussel. *V.-Pr.* : H. Monod. *Rap.* : Ch. Mourier. *S.* : le Dr R. Millon. *T.* : Duval.

1889. — L'Assistance publique faisait partie avec l'*hygiène* de la classe 64. Trois grands traits envahissaient l'exposition de l'assistance en 1889 : 1° l'importance croissante des services d'assistance de l'enfance; 2° la réforme de la construction des hôpitaux et de la fabrication du matériel hospitalier; 3° le développement considérable des sociétés qui se sont donné pour but les secours aux blessés militaires et aux soldats en campagne. Des progrès considérables avaient été réalisés en ce qui touche les conditions d'hygiène des aliénés, la construction et l'aménagement des asiles, l'éducation des petits idiots, l'instruction des sourds-muets et des aveugles.

1900. — Les progrès signalés en 1889 n'ont fait que s'accentuer. Chaque jour, l'État, les provinces, les communes, augmentent leurs budgets d'assistance.

Tous les genres d'assistance ont progressé. La protection de l'enfance commence avant la naissance par la protection et l'assistance de la mère au moyen d'asiles-ouvroirs, de maternités secrètes et ordinaires, de maisons de convalescence. Elle continue après la naissance par des crèches, des orphelinats.

L'enfant a grandi, il a droit déjà à l'instruction gratuite. Une tendance se manifeste pour qu'il ait droit également pendant la scolarité aux soins, aux

GAZOGÈNES **M. TAYLOR & CIE**

vêtements. Adulte, il trouvera dans les jours de misère les bureaux de bienfaisance, les asiles, les maisons de travail.

Les malades auront des hôpitaux où le mendiant est aussi bien soigné que le millionnaire.

Les progrès de l'assistance publique sont en raison directe des progrès de l'hygiène et de la science (hôpitaux, asiles d'aliénés), des sentiments d'humanité (asiles d'aveugles, de sourds-muets, protection de l'enfance, asiles de vieillards).

Les philanthropes considèrent le genre humain comme une vaste famille; ils voudraient que les adultes fournissent aux besoins des enfants, des vieux et des infirmes. C'est ce rêve que tend à réaliser le développement des œuvres de l'assistance publique.

GROUPE XVII

COLONISATION

Pr. : Le Myre de Vilers. *S.* : F. Dorvault.

Les objets appartenant à ce groupe, bien que répartis en trois classes, au lieu d'être réunis par classes dans un milieu spécial comme pour les autres groupes, sont divisés dans les pavillons spéciaux des colonies et pays du protectorat.

Ce qui n'aura pas trouvé place dans les pavillons est exposé dans la galerie extérieure du palais du Trocadéro.

MOTEURS A GAZ "CHARON"

Cl. 113. — Procédés de colonisation.

Comité d'admission et d'installation — *Pr.* : J. Chailley-Bert. *V.-Pr.* : colonel Monteil. *Rap.* : M. de Meur. *S.* : Henri Pensa. *T.* : Chabrier.

1889. — Il n'y avait pas de classe consacrée aux procédés de colonisation.

1900. — L'exposition comprend d'abord des notices, tableaux, statistiques, cartes et plans qui fixent l'état physique, scientifique, économique et moral de nos colonies à la fin du xix^e siècle. Cette section de l'exposition qui constitue la partie technique de la section coloniale a été établie par les soins de M. Charles-Roux, délégué des colonies.

Ensuite, et c'est là la partie la plus intéressante, les collections commerciales et scientifiques rapportées par les voyageurs. Le tout est accompagné de relations de voyages, de photographies, qui sont constamment à la disposition du public dans le pavillon du ministère des colonies.

L'enseignement des langues vivantes est représenté par l'exposition de la méthode Berlitz, méthode orale dont l'extension est considérable depuis quelques années, et qui, pour le monde commercial a remplacé le chimérique *volapuck*.

Les missions françaises ont également une exposition très remarquable qui montre les efforts faits par l'initiative privée, aidée, il est vrai, par le gouvernement, pour la propagation de l'influence française dans les pays d'outre-mer.

Rétrospective. — Elle est faite de documents presque tous fournis par les missions catholiques

ASCENSEURS ABEL PIFRE

sur la marche de la civilisation dans les pays des mondes nouveaux qui ont subi l'influence française.

CL. 114. — Matériel colonial.

Comité d'admission et d'installation. — *Pr.* : Binger. *V.-Pr.* : J. Rueff. *Rap.* : H. de Traz. *S. T* : Em. Francillon.

Cette classe n'avait pas de précédent en 1889. C'est à peine si, à cette époque, on se préoccupait de la façon d'habiter et d'explorer les colonies nouvelles. Les pionniers autrefois avançaient progressivement et vivaient sur les ressources du pays. Il s'agit maintenant d'aller vite et loin, et de s'y installer confortablement; et comme la vue et l'odorat conviennent au confortable, pour ménager ces deux sens on songe aussi au confortable des indigènes.

C'est ainsi qu'à côté des matériaux et systèmes de construction spéciaux aux colonies et destinés aux Européens, des factoreries, des pavillons démontables ou non, hôtels, maisons sanatoria, constructions défensives, on peut voir la case et la paillotte indigène améliorée.

A cette classe appartiennent les outillages divers et moyens de transports par terre et par eau spéciaux aux pays en voie de colonisation.

CL. 115. — Produits spéciaux destinés à l'exportation dans les colonies.

Comité d'admission et d'installation. — *Pr.* : Le Myre de Vilers. *V.-Pr.* : S. Lourdelet. *Rap.* : P. Créténier. *S.* : F. Dorvault. *T.* : Robin.

En 1889, les exposants de produits d'exportation

TRANSMISSIONS A. PIAT ET SES FILS

étaient disséminés dans les quatre classes suivant la nature de ces produits.

Cette première exposition d'ensemble ne manque pas d'intérêt. On y voit des types parfois étranges de marchandises spéciales à la consommation dans les pays à coloniser. Des cotonnades, des verroteries, des armes antédiluviennes, des marchandises dites de troc et de traite, des petits couteaux, tout un déballage pittoresque d'objets bizarres et de peu de valeur que les Noirs troquent contre la poudre d'or, l'ivoire, la gomme, le caoutchouc.

Toutes ces marchandises sont soumises à des procédés d'emballage et d'expédition spéciaux suivant qu'elles doivent être transportées, une fois à destination, par des porteurs ou des bêtes de somme; il faut combiner les dimensions et le poids.

Autre chose intéressante: les poids, mesures et monnaies en usage dans nos colonies, monnaies surtout d'une incroyable diversité, les peuples que nous sommes en train de coloniser n'ayant pas encore voulu mordre aux avantages du système métrique.

GROUPE XVIII

ARMÉES DE TERRE ET DE MER.

Pr. : G. de la Noë. *S.* : G. Chabbert.

En 1889, il n'existait point de groupe spécialement consacré aux armées de terre et de mer. Tout ce qui intéressait l'armée avait été réuni dans la classe 66 — matériel et procédés de l'art mili-

MOTEURS A GAZ "CHARON"

taire — dont le Comité d'organisation avait pour président M. Alfred Picard, l'éminent Commissaire général de l'Exposition actuelle.

M. Alfred Picard ayant reconnu la nécessité d'élargir considérablement le cadre de la représentation du matériel de la Défense nationale, l'on a créé le groupe XVIII des armées de terre et de mer, qui comprend six classes.

De plus, et exceptionnellement, en dehors de ces classes, a été organisée par les soins du Comité du groupe, une exposition rétrospective spéciale intéressant l'ensemble des classes consacrées aux armées de terre et de mer.

Cl. 116. — Armement et matériel de l'artillerie.

Comité d'admission et d'installation. — *Pr.* : G. de la Noë. *V.-Pr.* : H. Sebert. *Rap.* : Gillot. *S. T.* : G. Chabbert.

1889. — Lors de la dernière Exposition, le principal effort des métallurgistes s'occupant d'armement, avait porté sur l'obtention de bouches à feu douées d'une puissance inconnue précédemment. De même, l'on s'était préoccupé, et avec succès, d'augmenter la puissance destructive des projectiles, la force de résistance des plaques de blindage.

1900. — Continuant les progrès réalisés en 1889, des améliorations nouvelles considérables ont été apportées dans l'armement et le matériel de l'artillerie, si bien que l'exposition présente de la classe 116 surpasse tout ce que l'on avait vu précédemment. Aussi bien, la mise en service de la

ASCENSEURS ABEL PIFRE

poudre sans fumée, l'emploi des nouveaux explosifs d'une puissance jadis inconnue, ont amené les métallurgistes militaires à créer des engins extrêmement puissants et résistants, aussi bien pour l'attaque que pour la défense. A remarquer à cet égard le canon monstre de 15 m. 50 de longueur et de 32 centimètres de calibre pour la défense des côtes, les coupoles cuirassées, etc., etc.

Enfin, et ceci n'est pas le moindre attrait de l'exposition de la classe 116, l'on peut voir une application de l'Automobilisme au matériel de guerre.

Étudiée par le secrétaire de la classe, M. Gaston Chabbert, dont on ne saurait trop louer l'activité intelligente, cette exposition qui est due à la réunion des principaux constructeurs français d'automobiles, comporte des types de toutes les sortes de véhicules composant le matériel roulant d'une armée (voitures de télégraphes, voitures pour le fourage, etc., etc.).

CL. 117. — Génie militaire et services y ressortissant.

COMITÉ D'ADMISSION ET D'INSTALLATION. — *Pr.* : G. Marmier. *V.-Pr.* : Dubois. *Rap.* : J. Boulanger. *S.* : E. Barbier.

1889. — Cette section de la classe du matériel et procédés de l'art militaire présenta un vif intérêt, en raison de la nouveauté et de la diversité des éléments la composant, éléments pour la première fois réunis en un ensemble se confondant avec tout ce qui intéresse les besoins des armées.

1900. — Entièrement due à l'initiative des industriels fournisseurs des ministères de la guerre

et de la marine, l'exposition de la classe 117 est cette année intéressante pour les visiteurs aussi bien que pour les spécialistes. On y voit, en particulier, en dehors de modèles du matériel du Génie, des plans, des dessins relatifs à la construction des voies ferrées militaires, d'importants appareils pour les applications de l'électricité aux besoins de la guerre. A citer en première ligne à cet égard, les projecteurs électriques à grande puissance dont des applications furent faites au cours de la récente guerre hispano-américaine (envois des maisons Barbier et Benard, Sauter et Harlé, etc.), et une installation pour la télégraphie sans fil qui permet l'envoi de dépêches entre l'Exposition et une station installée dans Paris. De nombreuses Sociétés colombophiles et des particuliers amateurs exposent d'intéressants documents et modèles des installations nécessaires pour l'élevage et l'utilisation des pigeons voyageurs. L'aérostation militaire est représentée par un ballon captif.

A voir encore les coupoles en ciment pour la protection d'ouvrages militaires, les modèles, les baraquements pour les troupes, ceux de ponts portatifs, etc., etc.

CL. 118. — Génie maritime. — Travaux hydrauliques. — Torpilles.

Comité d'admission et d'installation. — *Pr.* : E. Huin. *V.-Pr.* : A. Meunier. *Rap.* : J. Pollard. *S.* : L. Baclé. *T.* : de Bondy.

1889. — L'Exposition de 1889, en ce qui concerne le Génie maritime, permit spécialement de constater les progrès accomplis à cette époque dans l'établissement des chaudières marines et les

MOTEURS A GAZ "CHARON"

efforts réalisés par les métallurgistes pour obtenir des métaux plus résistants de façon à pouvoir diminuer le poids des plaques de blindage tout en conservant leur effet protecteur.

1900. — En ces onze dernières années, les recherches dont l'on constatait en 1889, comme nous venons de le dire, les résultats importants, ont été poursuivies de la façon la plus heureuse, si bien aujourd'hui, grâce à toute une suite de perfectionnements de détails, que nous possédons pour nos bateaux des machines dans lesquelles la consommation du charbon, il y a quelques années encore dépassant sensiblement un kilogramme par cheval et par heure, est tombée entre 500 grammes (chaudières normandes pour les torpilleurs) à 800 grammes seulement (chaudières multibulaires types Belleville, chaudières Nicklausse, etc.).

En ce qui concerne le cuirassement des vaisseaux, les perfectionnements apportés à la fabrication du métal cémenté a permis de tripler, à égalité d'épaisseur, la résistance des plaques de blindage pour lesquelles on utilise aujourd'hui des aciers dont la résistance à la traction atteint 50 kilogrammes par millimètre carré.

Les progrès réalisés en métallurgie ont encore permis la réalisation de marque d'affûts en acier chromé de 30, de 54 et de 72 millimètres d'épaisseur, ainsi que la création d'un matériel d'artillerie à tir rapide de fort calibre, de 10 à 16 centimètres.

A voir parmi les expositions de la classe, celle particulièrement intéressante des Forges et Chantiers de la Méditerranée qui exposent entre autres une machine marine de 12 000 chevaux environ du

ASCENSEURS ABEL PIFRE

type adopté pour nos croiseurs, et des Ateliers et Chantiers de la Loire.

CL. 119. — **Cartographie, hydrographie, instruments divers.**

Comité d'admission et d'installation. — *Pr.* : Henri Berthaut. *V.-Pr.* : É. Guyou et A. Sougis. *Rap.* : A. Romieux. *S.* : L. Jardinet. *T.* : Norberg.

1889. — Cette section de l'exposition militaire, en 1889, tira spécialement son intérêt de la présentation d'une nouvelle carte de France créée par la réfection des cuivres de la carte de l'état-major.

1900. — L'exposition de la classe 119, quoique s'adressant particulièrement aux géographes, ne saurait cependant manquer d'attirer l'attention de tous les visiteurs. On y admire en particulier les cartes au deux-millionièmes de l'Afrique, celles du Tonkin et de Madagascar, dressées par les soins de nos topographes militaires.

En même temps qu'ils admirent ces cartes, les visiteurs peuvent encore se rendre compte de la manière dont elles sont exécutées.

Les organisateurs de l'exposition de la classe 119 ont, en effet, eu soin de laisser de côté tous les spécimens connus de cartes depuis la création du service topographique et de grouper également à côté les diverses parties de l'outillage, infiniment perfectionné aujourd'hui, permettant leur réalisation.

Dans cette classe, où exposent les divers éditeurs militaires, l'on remarque aussi les envois de constructeurs d'instruments de précision à l'usage de l'armée (Clermont-Huet, Jumelles, Secretan, Chatelain, etc.).

PALIERS A. PIAT ET SES FILS

CL. 120. — Services administratifs.

Comité d'admission et d'installation. — *Pr.* : A. Simon. *V.-Pr.* : É. Darolles et C. Calvet. *Rap.* : A. Heilbronner. *S.* : A. Halloin. *T.* : Hubert.

1889. — En 1889, cette section de l'exposition militaire se signalait tout spécialement aux visiteurs amis du pittoresque. C'était d'elle, en effet, que dépendait cette scène militaire formée par des figures de cire revêtues de costumes de nos soldats aux différentes époques du siècle.

1900. — Comme en 1889, les fournisseurs de l'armée pour les effets d'habillement, le matériel de campement, de harnachement et d'équipement des troupes ont réalisé, mais sur un plan plus étendu et beaucoup plus somptueux, une scène militaire avec des personnages revêtus des costumes des diverses armes. Dans les groupes ainsi constitués, on voit figurer, ce qui n'avait point lieu en 1889, des personnages représentant nos soldats de l'armée de mer.

En dehors de cette exposition spéciale fort attrayante, les spécialistes peuvent visiter avec intérêt les envois de nombreux constructeurs d'appareils frigorifiques pour la conservation des vivres aussi bien à terre qu'à bord des bâtiments de la flotte, de fours roulants pour la fabrication du pain en campagne, etc., etc.

CL. 121. — Hygiène et matériel sanitaire.

Comité d'admission et d'installation. — *Pr.* : Vaillard. *V.-Pr.* : Ch. Grall. *Rap.* : Louguet. *S.* : M. Pellé. *T.* : Lequeux.

1889. — Fort remarquée en 1889, cette section

MOTEURS A GAZ "CHARON"

montrait tous les perfectionnements réalisés alors dans l'établissement des ambulances volantes pour le service des armées en campagne.

1900. — En dehors du matériel exposé par les soins des services de santé militaires, une exposition importante, se rapportant à tout le matériel sanitaire auxiliaire de l'armée, a été organisée par les soins des trois grandes Sociétés existantes de la Croix-Rouge : 1° la *Société de secours aux blessés*, présidée par M. le général Davoust, duc d'Auerstaedt; 2° l'*Association des dames françaises*, présidée par Mme Foucher de Careil; 3° l'*Union des femmes de France*, présidée par Mme Kœchlin-Schwartz.

A côté de cette exposition qui montre des installations d'infirmerie dans les gares, d'hôpitaux volants et sédentaires, l'on remarque encore les envois de nombreux fabricants et industriels d'appareils hygiéniques, et en particulier de filtres pour les besoins de l'armée.

Rétrospective. — Organisée par les soins du Comité du groupe XVIII, l'exposition rétrospective des armées de terre et de mer centralise exceptionnellement les six classes composant le groupe, particularité qui a permis de réaliser un ensemble particulièrement attrayant et instructif.

Le visiteur, en effet, y trouve un véritable cours d'histoire militaire et peut y suivre en tous ses détails l'évolution accomplie dans l'organisation de l'armée au fur et à mesure des progrès réalisés par la science et par l'industrie.

ASCENSEURS ABEL PIFRE

LES COLONIES FRANÇAISES

L'exposition des Colonies et pays de protectorat, groupée dans la moitié ouest du parc du Trocadéro et sur le terre-plein de la place située derrière le Palais, comprend 18 pavillons principaux destinés à recevoir les produits de nos possessions d'outre-mer et un ensemble de constructions de style oriental qui représente la Tunisie. L'ensemble de ces constructions couvre près de 17 000 mètres carrés sur une surface totale de 18 545 mètres.

D'une façon générale, chaque colonie réunit dans un pavillon spécial ou dans une salle particulière tous les objets formant son envoi à l'Exposition à quelque classe de la classification générale qu'ils se rattachent par leur nature, de façon à former autant d'expositions complètes qu'il y a de colonies françaises. Mais les classes 113 (procédés de colonisation), 114 (matériel colonial) et 115 (produits spéciaux destinés à l'importation dans les colonies) ont été groupés à part et ont installé leurs expositions sous la galerie extérieure du palais du Trocadéro aménagée pour cet usage.

Quant à l'exposition des produits de chacune de nos possessions d'outre-mer que renferme l'ensemble des constructions coloniales du parc du Trocadéro, elle est placée sous la direction de M. Charles-Roux, délégué des ministres des affaires étrangères et des colonies. Elle a été préparée sous son contrôle avisé par des Commissaires chargés à Paris de représenter les Comités, et par le Service général de la section des colonies et pays de protectorat.

GAZOGÈNES M. TAYLOR & Cie

Afin de compléter l'aspect exotique de la section coloniale et de lui donner une animation particulière, on a eu l'heureuse idée, sur l'initiative de M. Charles-Roux, d'organiser des moyens de transports coloniaux. C'est ainsi que le visiteur peut parcourir toute la section coloniale, y compris la section coloniale étrangère avec des modes de locomotion pittoresques. Il a le choix entre les filanzanes de Madagascar, les hamacaires du Dahomey, les pousse-pousse tonkinois. L'illusion est ainsi complète quand on voit passer de gracieuses Européennes portées ou voiturées par des indigènes de toute nuance.

L'Algérie.

Délégué : M. Montheil, 11, rue Le Peletier. — *Architecte* : M. Ballu.

En arrivant par le pont d'Iéna, le visiteur a devant lui, au centre du parc, les bâtiments de l'Algérie sur les deux terre-pleins parallèles.

L'exposition algérienne se compose de deux sections nettement séparées; l'une d'elles qu'on peut appeler officielle couvre le terrain plein de droite, un seul palais couvre cet emplacement : il est consacré à la partie économique, administrative, commerciale et industrielle de l'Exposition. On y fabrique des tapis, dentelles, broderies avec des ouvriers kabyles travaillant sous les yeux du public; une salle est consacrée aux antiquités africaines.

Au rez-de-chaussée du pavillon se trouve l'exposition des vins et poteries d'Algérie.

Une grande maquette de 9 mètres carrés repré-

MOTEURS A GAZ "CHARON"

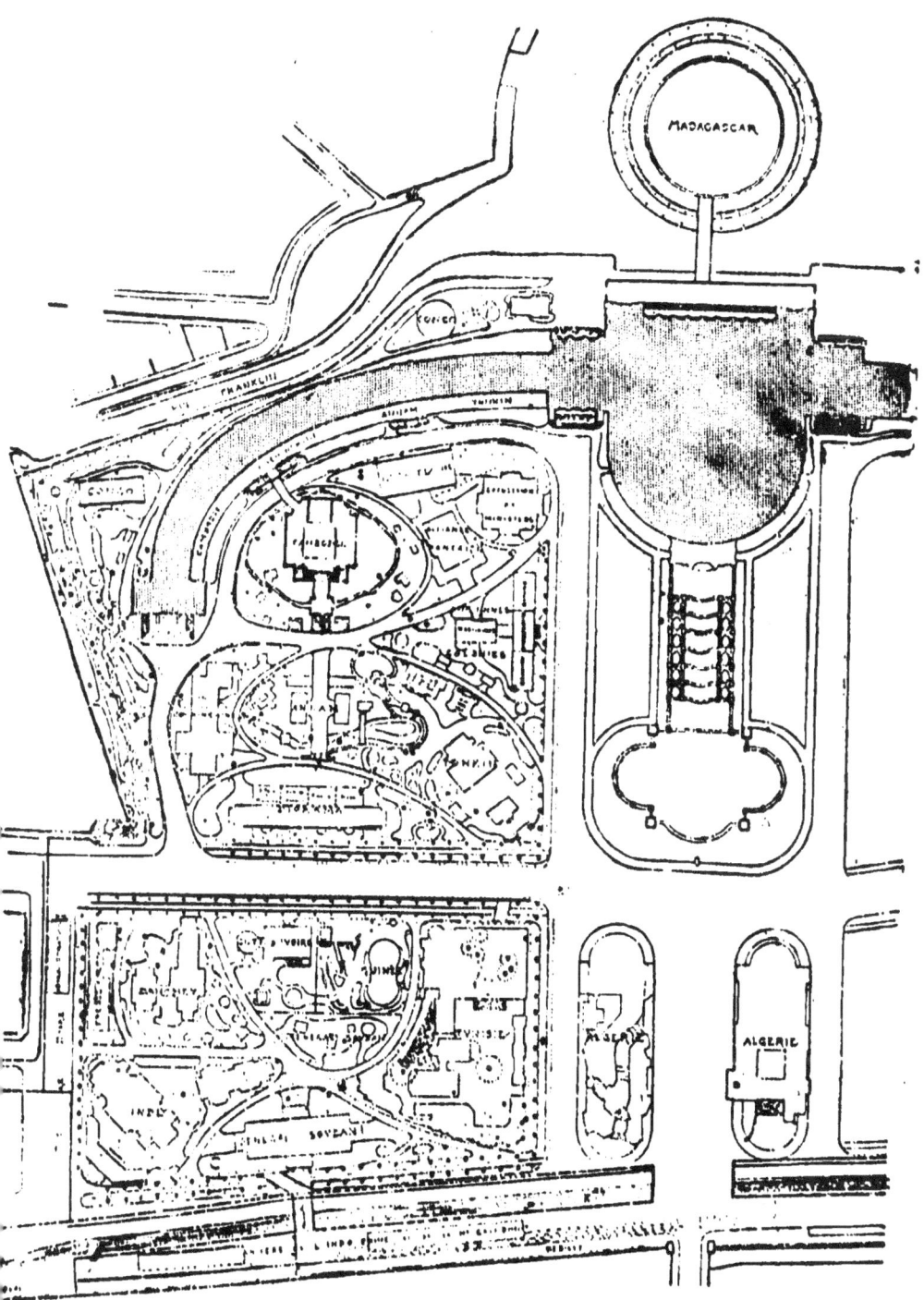

TROCADÉRO. — Exposition des Colonies françaises (Plan général).

J. D'ANTHOINE

SPÉCIALITÉ
DE VÊTEMENTS IMPERMÉABLES
SANS CAOUTCHOUC

24, Rue des Bons-Enfants
✢✢ PARIS ✢✢

ENVOI FRANCO D'ÉCHANTILLONS

PASTILLES BRUNEL
« Boro Menthol Cocaïné »

Affections de la **GORGE**
des voies respiratoires, **ASTHME**
Hygiène de la Bouche, **MAUVAISE HAL**[EINE]
Fumeurs, Chanteurs Prédicateur[s]

Recommandées par les sommités méd[icales]
Prix : 2 fr. 25

22, Rue de Turbigo, PAR[IS]
et toutes pharmacies

EXIGER CETTE MARQUE. — REFUSER LES SIMI[LAIRES]

sente à l'échelle de 0,005 par mètre les ruines du temple de Timgad.

Le Palais officiel rappelle les constructions monumentales algériennes, le minaret rappelle celui de Tlemcen, la grande coupole qui recouvre la grande salle est un souvenir de la mosquée de la Péchéri.

Des plantes locales, palmiers, dattiers, forment un cadre naturel au Palais officiel.

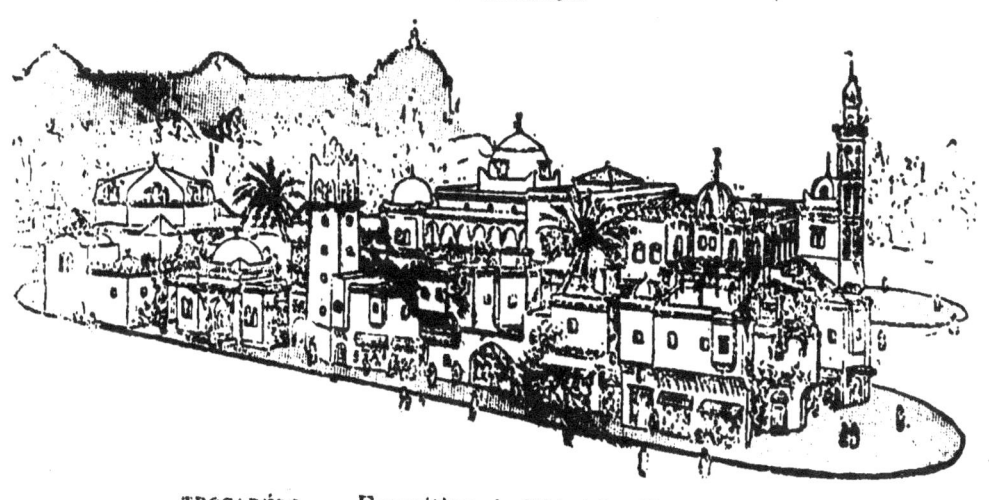

TROCADÉRO. — Exposition de l'Algérie (Vue générale).

Sur le terre-plein de gauche est une sorte de faubourg algérien avec ses rues et ses carrefours, des boutiques où des marchands indigènes vendent des produits du pays ; il y a de nombreuses baraques de danses du ventre et d'Aïssaouas, de restaurants exotiques, une reproduction du minaret de Biskra et de la fontaine de Biskaden.

Dans la partie haute se trouve un diorama installé dans un pavillon dont l'ornementation rappelle les portes de la Kasbah : des grandes toiles

ASCENSEURS ABEL PIFRE

avec praticables donnent l'illusion d'un voyage sur la côte d'Algérie de Bône à Oran.

Tunisie.

Commissaire spécial : M. G. Guiot, 9, avenue de Labourdonnais. — *Architecte* : M. Saladin.

Immédiatement à gauche de l'Algérie et depuis le quai de Billy jusqu'à la hauteur du boulevard

TROCADÉRO. — Perspective de l'Exposition de la Tunisie.

Delessert s'étagent les bâtiments de l'exposition tunisienne.

Le bâtiment principal destiné à l'exposition d'Agriculture reproduit exactement la mosquée de

ÉLÉVATEURS A. PIAT ET SES FILS

Sidi-Mahrez et couvre 1125 mètres de superficie; un sous-sol est affecté aux vins destinés à la dégustation. A gauche de ce bâtiment commence la série des soubes qui compte trente-cinq boutiques ou magasins occupés par des artisans et des commerçants indigènes. Sur le quai, à l'extrémité de la rue, se trouve une mosquée consacrée au culte musulman.

Les autres pavillons reproduisent des monuments bien connus de la Tunisie, la mosquée du barbier de Kairouan, le café maure de Sidi-ben-Saïd, la mosquée de Sidi Maklouf de Kef, la Kasbah de Gufsa, une porte de Sousse, une porte de Tunis, un café de Monastir, une maison tunisienne. Au milieu du jardin une reproduction du pavillon de la Manouba sert de salle de conférences et de réception.

Sénégal.

Commissaire : M. Milhe-Pontingas, 44, rue de la Chaussée-d'Antin.

Soudan.

Commissaire : M. Félix Dubois, 31, rue de Surène. — *Architecte* : M. Scellier de Gisors

Le Sénégal et le Soudan exposent chacun dans la partie du bâtiment qui leur est réservée, derrière la Tunisie en bordure du quai. C'est un bâtiment original en style soudanais.

Les deux tiers du pavillon sont réservés au Sénégal, l'autre tiers au Soudan. On y voit des spécimens de la flore et de la faune très riches de ces contrées. Des tableaux graphiques, peintures, mannequins, complètent l'aspect spécial de ces deux salles contiguës. L'or, l'avoine, la cire, l'indigo, la

MOTEURS A GAZ "CHARON"

kola, le tabac, les plumes de parure, le caoutchouc, le coton, les gommes, etc., sont mis sous les yeux du visiteur avec tous les renseignements susceptibles d'intéresser les négociants et industriels.

Inde française.

Commissaire : N. — *Architecte* : M. Betner.

Nous voyons dans un cadre brillant et instructif l'exposition des établissements français de l'Inde, qui sert de témoin du grand Empire colonial que Dupleix avait rêvé de donner à la France au siècle dernier.

Côte occidentale d'Afrique.

Guinée française. — *Commissaire* : M. Gaboriaud, 16, rue de Grammont. — *Architecte* : M. Labussière.

TROCADÉRO. — Pavillon de la Côte d'Ivoire.

Côte d'Ivoire. — *Commissaire* : M. Pierre

ASCENSEURS **ABEL PIFRE**

Mille, 5, rue d'Assas. — *Architecte* : M. Courtois-Suffit.

TROCADÉRO. — Pavillon du Dahomey.

Dahomey. — *Commissaire* : M. Béraud, 51, rue Taitbout. — *Architecte* : M. L. Siffert.

Congo. — *Commissaire* : M. Porel, au ministère des colonies. — *Architecte* : M. Scellier de Gisors.

Au-dessus de l'Inde française et le long du boulevard Delessert, se trouvent les colonies de la côte occidentale d'Afrique.

Une factorerie de la côte occidentale d'Afrique est le principal attrait de cette partie.

Dans ce même groupe de pavillons se trouvent : la serre coloniale construite par M. G. Sohier; le pavillon du ministre des colonies où se trouve une partie de l'exposition de la classe 113, le pavillon de l'Alliance française.

Le pavillon du Dahomey représente un *tata* dahoméen, il est surmonté de la fameuse « tour

des sacrifices » où trônait Behanzin, il contient un musée des religions fétichistes.

Le pavillon du Congo contient un superbe panorama de la mission Marchand par Castellani.

Les autres pavillons sont des reproductions pittoresques de paillotes et d'édifices indigènes.

Indo-Chine.

Commissaire : M. Pierre Nicolas, 4, place du Trocadéro. — *Architectes* : M. du Houx de Brossard, Marcel, Decros, Samary.

L'Indo-Chine comprend quatre pavillons distincts: un pavillon tonkinois, avec théâtre annamite, une pagode cambodgienne, un pavillon consacré à l'exposition des produits de la colonie, un autre pour les forêts et l'exposition d'essences rares de l'Indo-Chine.

Nouvelle-Calédonie.

Commissaire : M. Louis Simon, 20 rue Juliette-Lamber. — *Architecte* : M. Léon Brey.

Situé tout en haut du parc, le pavillon de la Nouvelle-Calédonie représente une sorte de maison coloniale avec véranda, il contient une carte relief de l'île de 13m,50 de longueur sur 3m,50. Des minerais de nickel, de cuivre, de plomb argentifère, d'or, de chrome, de cobalt, d'antimoine sont échantillonnés sous vitrine. On y admire une collection de bois précieux qui abondent dans les forêts, tous les produits de la mer, des gommes fossiles, des pierres lithographiques, des marbres serpentineux, les produits des cultures diverses.

MOTEURS A GAZ "CHARON"

Côte de Somalis.

Commissaire : M. Boucart, 7, rue Meyerbeer. — *Architecte* : M. Scellier de Gisors.

TROCADÉRO. — Pavillon de la Guinée Française.

L'attrait de ce pavillon est un diorama de Djibou. et du chemin de fer de Harar.

Madagascar.

Commissaire : M. Grosclaude, 15, rue de la Paix. — *Architectes* : MM. Jully et Nenot.

Sur la place du Trocadéro se trouvent le pavillon officiel et le panorama de Madagascar, un des clous de l'Exposition coloniale.

Les anciennes colonies.

Architecte : M. Scellier de Gisors.

Martinique. — *Commissaire* : M. Demartial, 34, avenue du Trocadéro.

ASCENSEURS ABEL PIFRE

Guadeloupe. — *Commissaire :* M. Guesde.

Saint-Pierre et Miquelon. — *Commissaire :* M. Georges Beust, armateur à Granville.

Guyane. — *Commissaire :* M. Gachet, 139, boulevard Magenta.

La Réunion. — *Commissaire :* M. Ernest Chabrier, 3, rue de Stockolm.

Mayotte et Comores. — *Commissaire :* M. Vienne, au ministère des colonies.

Océanie. — *Commissaire :* M. Chailley-Bert, 12, avenue Carnot.

Toutes ces colonies ont leurs pavillons situés dans le haut du Trocadéro. Les parties les plus intéressantes sont : le diorama de Saint-Pierre et Miquelon, par M. Gaston Boullet, qui représente une Pêche à la morue, le diorama de Taïti-la-Belle, et le diorama de Mayotte.

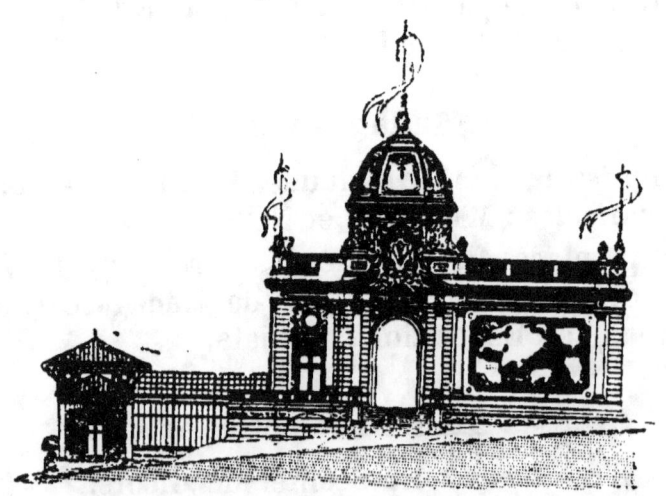

TROCADÉRO. — Pavillon du Ministère des Colonies.

PALIERS A. PIAT ET SES FILS

LES SECTIONS ÉTRANGÈRES[1]

Les exposants étrangers sont pour la presque totalité répartis par classes dans les différents Palais. Mais la plupart des nations qui participent à l'Exposition ont obtenu des emplacements pour l'établissement de Pavillons officiels, reproduisant soit un édifice national, soit formant un ensemble de constructions empreint de la plus vive couleur locale.

Ces emplacements sont répartis en trois groupes. Sur le quai d'Orsay, du pont des Invalides au pont de l'Alma, sont placés les pavillons suivants que nous donnons par ordre alphabétique pour faciliter les recherches :

Allemagne, Autriche, Belgique, Bosnie-Herzégovine, Bulgarie, Espagne, États-Unis, Grande-Bretagne, Grèce, Hongrie, Italie, Luxembourg, Mexique, Monaco, Norvège, Pérou, Portugal, Roumanie, Serbie, Suède, Turquie.

Au Champ-de-Mars, au pied de la tour Eiffel, se trouvent les pavillons de l'Autriche (maison tyrolienne), de l'Équateur, de Saint-Marin, de la Russie (Ministère des finances), du Siam, de la Suisse.

Enfin au Trocadéro, à côté des colonies fran-

[1] Le *Guide de l'Exposition de 1900* et le *Moniteur des Expositions* se trouvent dans tous les pavillons.

MOTEURS A GAZ "CHARON"

çaises, des colonies britanniques, néerlandaises, portugaises, de l'Asie russe et du Congo belge, se trouvent les palais et pavillons japonais, marocain et chinois et le Pavillon du Transvaal.

Grande République de l'Amérique centrale.

Commissaire général : M. Crisanto Médina, ministre plénipotentiaire, 3, rue Boccador.

La grande République de l'Amérique centrale n'a pas de pavillon spécial.

République d'Andorre.

Commissaire général : M. Franz Schrader, 75, rue Madame.

La République d'Andorre n'a pas de pavillon spécial.

Autriche.

Commissaire général : M. Exner. — *Commissaire général adjoint* : M. Max Beyer. — *Bureaux* : 15, avenue d'Antin, de 3 à 5 heures.

Le pavillon officiel est une construction monumentale de trois étages dont les motifs ont été choisis dans les œuvres du grand maître viennois du xviii° siècle Fischer, de Elach, au premier rang desquelles se placent la « Hofbourg », l'ancienne université, le manège de la cour impériale à Vienne. L'auteur en est le conseiller Baumann, architecte en chef de la section autrichienne.

Le pavillon est couronné d'un côté par une coupole. Cet édifice contient dans son souterrain une succursale de la Banque des Pays Autrichiens,

ASCENSEURS ABEL PIFRE

ainsi qu'une brasserie installée avec beaucoup de goût par M. Antoine Dreher. Au rez-de-chaussée, du côté qui fait face à la Seine, nous avons le salon de réception de son Altesse Impériale l'archiduc

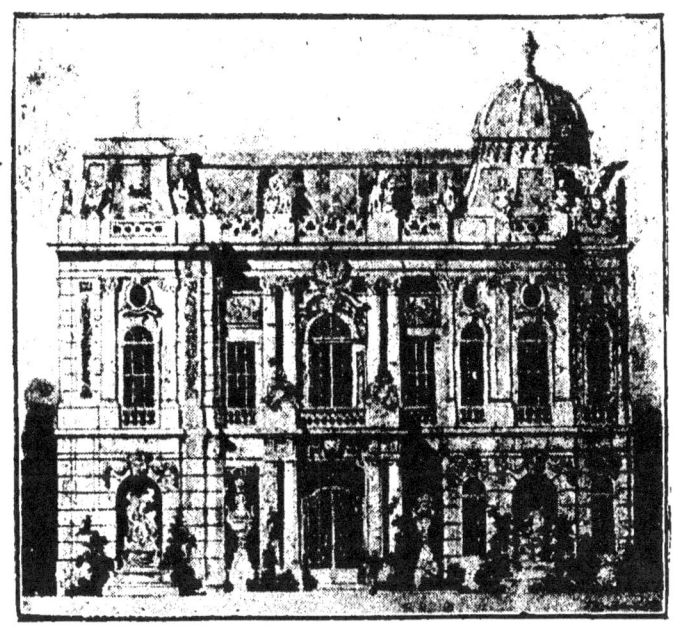

QUAI D'ORSAY. — Palais de l'Autriche.

François-Ferdinand. Adossée à cette salle, l'exposition de la presse autrichienne qui comprend 1200 feuilles politiques appartenant à toutes les opinions, et toutes les revues et journaux spéciaux périodiques. L'espace attenant au fond du bâtiment contient l'exposition des villes d'eaux et établissements thermaux d'Autriche.

La ville de Vienne s'est réservée l'autre aile du rez-de-chaussée.

Du milieu du bâtiment on monte par un escalier monumental (imitation de celui qui se trouve dans

GAZOGÈNES M. TAYLOR & Cie

le palais du prince Eugène de Savoie) au premier étage qui contient l'exposition des Postes et Télégraphes, les expositions ethnographiques de la Dalmatie, des sculpteurs et peintres de la Bohême et de la Galicie, et, en outre, le bureau du com-

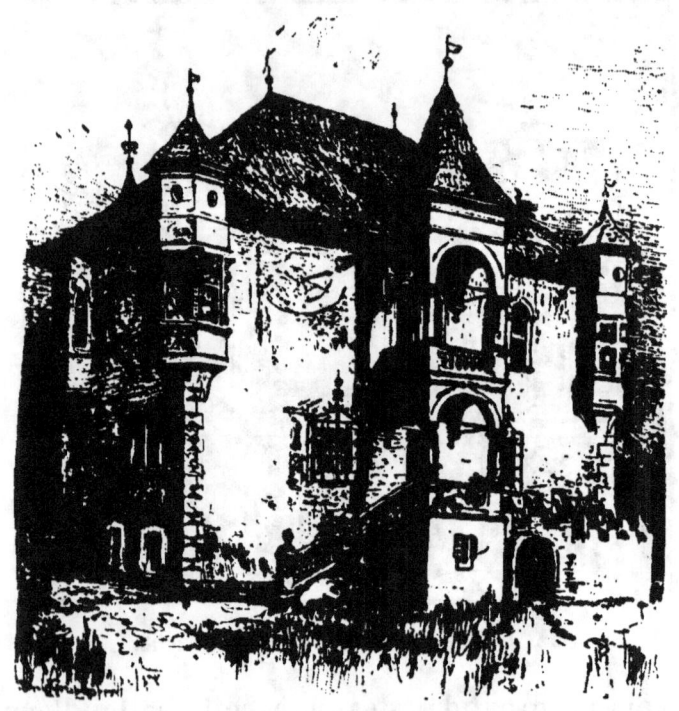

CHAMP-DE-MARS. — Le château tyrolien.

missaire général où auront lieu les réceptions officielles.

Le château tyrolien qui est aux pieds de la Tour Eiffel est une construction ravissante dans laquelle le comité spécial des Chambres de Commerce de Bayen et d'Inspruck a réuni des produits du Tyrol. On y a établi une dégustation des excellents vins du Tyrol. Le bâtiment, quoique restreint, nous re-

MOTEURS A GAZ "CHARON"

présente une de ces habitations seigneuriales, telles qu'on les rencontre dans la vallée intérieure de l'Inn et qui charment par leur architecture et leur décoration élégante. Ce pavillon est l'œuvre de l'architecte Diminger d'Inspruck.

Dans les groupes, l'exposition autrichienne est une des plus remarquables par son importance et surtout par le goût qui a présidé à son installation. M. Exner, l'éminent commissaire général, est depuis longtemps un maître en matière d'exposition.

Allemagne.

Commissaire général : M. Richter, 88, avenue des Champs-Élysées.

Le pavillon de l'Allemagne est un bel exemple des constructions de la Renaissance allemande aux

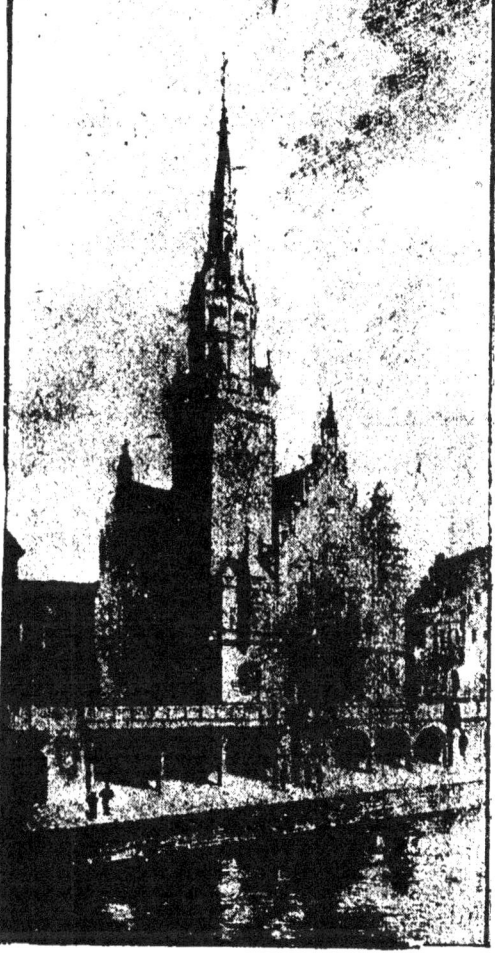

QUAI D'ORSAY. — Palais de l'Allemagne.

ASCENSEURS ABEL PIFRE

xvᵉ et xvıᵉ siècles; il est formé d'un assemblage pittoresque de grands pignons décorés en couleur, de toits et clochetons aux tuiles colorées, d'une tour formant beffroi, d'ouvertures groupées en motifs décoratifs.

Bosnie-Herzégovine.

Commissaire général : M. Moser, 5, rue Malar.

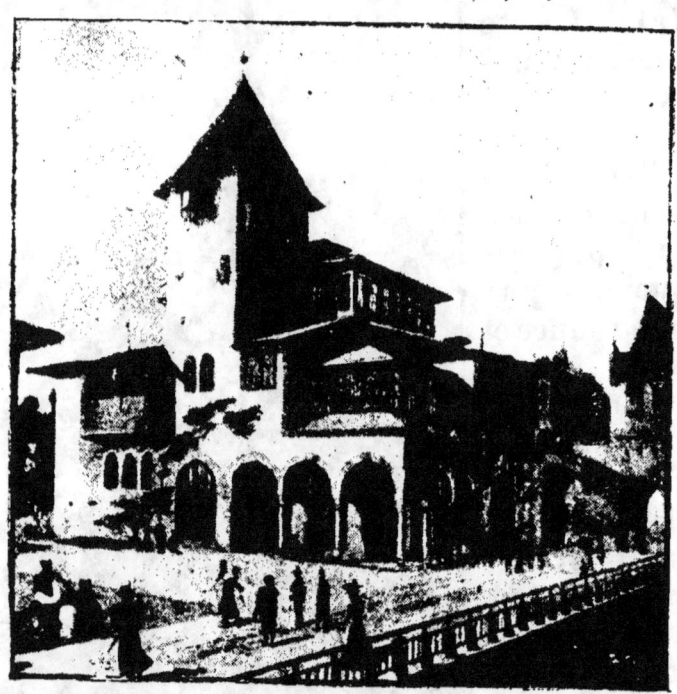

QUAI D'ORSAY. — Pavillon de la Bosnie-Herzégovine.

Le pavillon construit en bois et plâtre présente des façades dissymétriques d'un très pittoresque effet. Les toits aux tons variés se silhouettent en nombreux décrochés et les balcons en encorbellement sur lesquels grimpent des plantes vivaces contribuent à donner à l'ensemble une note de

ÉLÉVATEURS A. PIAT ET SES FILS

couleur vive et originale. L'intérieur est décoré de grandes fresques. L'ensemble du pavillon et des produits exposés sont destinés à montrer l'évolution de ce petit pays depuis que l'Autriche en a assumé la tutelle.

Belgique.

Commissaire général : M. A. Vercruysse, séna-

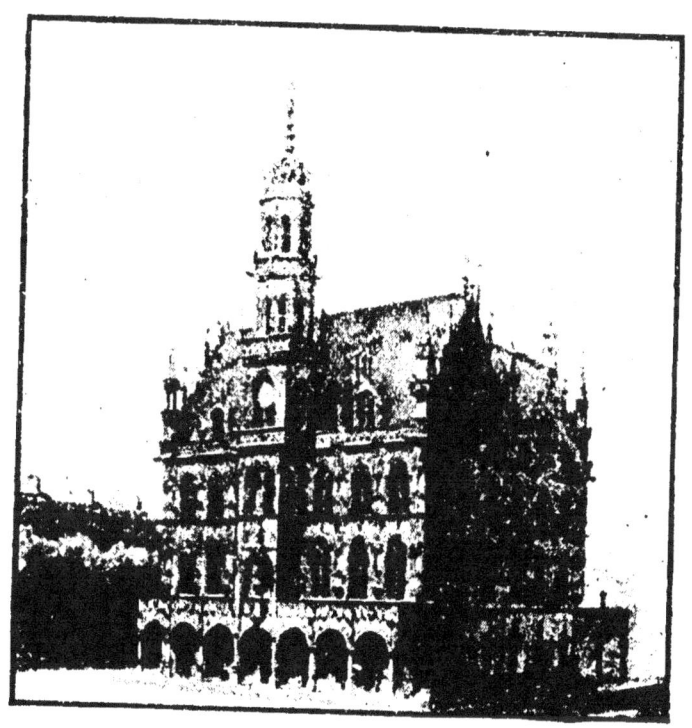

QUAI D'ORSAY. — Palais de la Belgique.

teur, à Bruxelles. — *Commissaire général adjoint* : M. Émile Robert, 9, avenue de la Bourdonnais.

Le pavillon de la Belgique est une reproduction fidèle de l'hôtel de ville d'Audenarde qui fut

MOTEURS A GAZ "CHARON"

construit de 1525 à 1530 par l'architecte bruxellois Van Pede. C'est le type des anciens édifices communaux des Flandres.

La façade a comme base un portique de sept arcades supportant un balcon; au milieu s'élève une tour sculptée en dentelle de pierre de 40 mètres de haut, elle est surmontée d'un guerrier du moyen âge.

Au rez-de-chaussée, une salle est réservée au service de la Presse, elle sert en même temps de cabinet de lecture et de correspondance. Deux autres salles sont affectées à la reproduction des villes et sites remarquables de la Belgique. Les salles de réception sont situées au premier étage.

Au niveau des berges, sous le pavillon, les brasseurs belges ont installé un cabaret flamand dans le style de l'édifice, où les Belges de passage à Paris pourront se donner l'illusion de la kermesse, une illusion qui, à certains jours et à certaines heures, sera évidemment bien proche de la réalité.

Le commissariat général a réuni dans ces locaux tous les renseignements qui peuvent intéresser le visiteur-touriste en Belgique.

Des vues panoramiques des plus beaux sites, des monuments remarquables du pays, encadrées dans une décoration adaptée au style de l'édifice, ornent les murs. Des tables, divisées en compartiments égaux, ont permis aux villes et localités qui peuvent attirer le visiteur par leurs beautés naturelles ou artistiques, d'y déposer les albums et ouvrages qui renseignent rapidement celui-ci sur les attractions et sur le séjour.

Dans l'ensemble de l'Exposition, la Belgique occupe en dehors de son palais 15 000 mètres carrés

ASCENSEURS ABEL PIFRE

d'emplacement. Elle vient comme importance immédiatement après l'Angleterre, l'Allemagne et les États-Unis.

Son exposition occupe un salon de 80 mètres carrés dans chaque classe du premier groupe et, en outre, une vaste salle exclusivement réservée à l'enseignement industriel et professionnel.

Bulgarie.

Commissaire général : M. Maurice de La Fargue, 43, rue Lafayette.

QUAI D'ORSAY. — Palais de la Bulgarie.

Le pavillon de la Bulgarie se trouve placé entre ceux de Roumanie et de Finlande

La Bulgarie expose tous ses produits dans son pavillon ; seuls les artistes ont exposé au Palais des Beaux-Arts.

GAZOGÈNES **M. TAYLOR & C**ie

Le prince Ferdinand est le principal exposant de son pays. Dans le salon qui lui est réservé il a réuni les pièces les plus importantes de ses vitrines et de ses collections d'histoire naturelle, et *cent dix-huit* échantillons de vins, vermouths et cognacs provenant des propriétés dont il surveille lui-même l'exploitation dans le district de Varna.

Les ministères de l'instruction publique, du commerce et de l'agriculture, des travaux publics sont représentés ; des corporations ont fait d'intéressantes expositions collectives ; la corporation des bouchers de Sofia, a envoyé une collection d'os et de cornes.

Les agriculteurs fournissent au groupe des exposants bulgares son plus fort contingent : ils sont 169 sur 555 exposants.

A signaler aussi une exposition de vins assez importante, et celle des tapis, ou figureront dix-sept fabriques de Slivno, Kotel, Tsaribrod, Plevna, Sofia, Gabrowo, Elena, Stanimaka, Dragomirovo, Vratza, Roustchouk, Tchiporovtzi et Panagurichté.

Chine.

Commissaire général : M. Ch. Vapereau, 144, boulevard Saint-Germain. — *Attaché* : M. J. Demazy.

Le pavillon chinois est un édifice dans le style du pays ; situé à proximité du pavillon sibérien, il est en quelque sorte l'aboutissant du panorama du Transsibérien.

Les amateurs de nids d'hirondelles et de cuisine chinoise peuvent déguster les mets chinois dans un restaurant authentique du Céleste-Empire.

MOTEURS A GAZ "CHARON"

TROCADÉRO. — Palais de la Chine.

État indépendant du Congo.

Commissaire général : M. Masui, 10, rue de Namur à Bruxelles.

Corée.

Commissaire général : N...

La Corée n'a pas de pavillon spécial.

Costa-Rica.

Commissaire général : M. de Peralta, ministre plénipotentiaire, 14, rue Le Peletier, Paris.

La République de Costa-Rica n'a pas de pavillon spécial.

Danemark.

Commissaire général : comte Raben Levetzau,

ASCENSEURS ABEL PIFRE

chambellan de la cour du roi, Copenhague. — *Secrétaire général* : M. P. Christensen. — *Délégué* : M. Engelsted, vice-consul, 24, place Malesherbes.

Le Danemark n'a pas de pavillon spécial. Dans les groupes, l'exposition agricole et celle de la navigation commerciale sont les plus importantes et les plus intéressantes.

Équateur.

Commissaire général : M. Randon, *consul général*, 3, place Malesherbes.

CHAMP-DE-MARS. — Pavillon de l'Équateur.

Le pavillon de l'Équateur est une maison démontable occupant tout proche la tour Eiffel un emplacement de 150 mètres carrés. Ce pavillon sera, après l'Exposition, transporté à Quito.

TRANSMISSIONS **A. PIAT** ET SES **FILS**

Espagne.

Président de la Commission espagnole : M. le duc de Sesto. — *Commissaire général* : Marquis de Villalobar, Secrétaire d'ambassade, 10 bis, rue Paul-Baudry.

QUAI D'ORSAY. — Palais de l'Espagne.

Le pavillon espagnol est un édifice du style Renaissance espagnole, les détails sont des reproductions exactes de parties de divers monuments historiques et artistiques de l'Espagne : façade de l'Université d'Alcala, de l'Alcazar de Tolède, Université de Salamanque, palais des comtes de Monterey, à Salamanque.

En amont se dresse une tour fort élégante surmontée d'une terrasse et faisant saillie sur l'aligne-

MOTEURS A GAZ "CHARON"

ment du pavillon ; en aval la façade se silhouette par un étage dégagé de toutes parts faisant pendant à la tour de gauche.

Le pavillon est destiné aux services et réceptions du Commissariat royal, et sa décoration composée de fins moulages et de reproductions de fresques célèbres forme une partie de l'exposition espagnole d'art rétrospectif.

États-Unis.

Commissaire général : M. Ferdinand W. Peck. — *Commissaire général adjoint* : M. B. D. Woodward, *Bureaux* : 20, avenue Rapp. — Le commissaire général reçoit au Pavillon national.

Le pavillon américain est le troisième en aval du pont des Invalides, après ceux de l'Italie et de la Turquie. Quoiqu'il soit affecté plus spécialement à l'usage des citoyens des États-Unis, les autres visiteurs y seront les bienvenus.

Le rez-de-chaussée se compose en avant, du côté de la Seine, d'un porche, sorte d'arc de triomphe orné de grandes colonnes corynthiennes et couronné par un quadrige représentant la déesse de la Liberté sur le char du Progrès ; en arrière de cet arc et donnant accès au pavillon, une porte au fond d'une niche décorée de peintures.

Sur le même plan que les colonnes, une statue équestre de Georges Washington, sur piédestal. A cet étage, en diagonale, trois escaliers circulaires et deux ascenseurs électriques de système américain desservent les étages du pavillon.

A l'intérieur du monument, on est chez soi avec ses amis, ses journaux, ses guides, ses facilités sté-

ASCENSEURS ABEL PIFRE

nographiques, ses machines à écrire, son bureau de

QUAI D'ORSAY. — Palais des États-Unis (Façade principale).

poste, de change, de renseignements. On peut suivre les cours de la Bourse de 4 à 5 heures de l'après-midi

GAZOGÈNES **M. TAYLOR & Cie**

et se renseigner sur les cours de New-York et de Chicago, pendant les heures matinales, aux États-Unis.

Les salles de réception sont installées au rez-de-chaussée autour d'un vaste hall situé sous la coupole de 20 mètres de diamètre occupant le centre du monument. Des salles de réception plus intimes sont réservées aux États de l'Union. Le pavillon des États-Unis est un modèle de confortable, il donne bien, par l'activité qui y règne, une idée de l'activité incessante des grandes cités américaines.

Des bars sont installés dans le sous-sol; il y a de l'eau frappée dans toutes les salles.

Les États-Unis exposent dans tous les groupes et dans toutes les classes. L'ensemble de l'exposition américaine est fort remarquable et donne une haute idée de la vitalité industrielle de la grande République sœur et des immenses progrès qu'elle a réalisés dans toutes les branches de l'activité humaine.

République Dominicaine.

Commissaire général : M. Isidore Mendel, Ministre plénipotentiaire, 25, rue Bassano.

La République de Saint-Domingue n'a pas de pavillon spécial.

Grande-Bretagne.

Commissaire général : colonel Jekyll. — *Commissaire adjoint* : M. Spearman. — *Bureaux* : 11, avenue La Bourdonnais.

Le pavillon britannique est entièrement construit

MOTEURS A GAZ "CHARON"

en fer, la plate-forme au droit du pavillon est elle-même en fer afin d'écarter le plus possible toute chance d'incendie.

Ce monument servira d'habitation au prince de Galles pendant son séjour à Paris en 1900. Il représente une maison du temps de Henri VIII.

QUAI D'ORSAY. — Pavillon de la Grande-Bretagne.

La façade se trouve agréablement mouvementée par l'avancement de deux bow-window, elle est percée de larges ouvertures dans le style des cottages anglais.

Le pavillon, ouvert au public lors de l'absence du prince de Galles, contient une remarquable collection d'objets d'art et de très beaux meubles anglais.

ASCENSEURS **ABEL PIFRE**

L'exposition anglaise dans les groupes est la plus importante de toutes les expositions étrangères.

Les parties les plus intéressantes à visiter sont l'exposition coloniale à laquelle nous avons consacré des articles spéciaux, la section des Beaux-Arts, le génie civil et les moyens de transport, les les mines et la métallurgie, les aliments, l'agriculture, les fils, tissus et vêtements.

Le pavillon de l'Angleterre se trouve situé sur la place Centrale qui coupe la rue des Nations en deux parties de même longueur ; elle a donc une situation merveilleuse puisque les visiteurs pourront en admirer les façades avec un recul suffisant, circonstance qui n'a lieu que pour ce palais et celui de la Belgique qui est symétriquement placé.

La création de cette place du milieu est une heureuse idée de la part du service central d'architecture de l'Exposition, car elle rompt la monotonie qui pourrait résulter d'une enfilade de palais situés les uns à la suite des autres, elle permet de créer deux ensembles qui vus de la rive opposée pourront facilement être embrassés par un seul regard.

Les quatre palais situés sur cette place sont en dehors des deux que nous venons de citer, ceux du Luxembourg et de la Perse.

Ajoutons enfin que la plate-forme mobile et le chemin de fer électrique de l'Exposition possèdent une station à proximité de ces édifices.

PALIERS A. PIAT ET SES FILS

Grèce.

Commissaire délégué : M. Nicolas Sacilly, 4, place de la Bourse.

Par ses céramiques d'une harmonieuse coloration de tons, le pavillon hellénique apporte une note brillante dans la ligne des pavillons étrangers.

Le pavillon est carré, au milieu une salle ronde

QUAI D'ORSAY. — Pavillon de la Grèce.

surmontée d'un dôme, un portique l'entoure et à chaque angle un petit dôme accuse la silhouette.

Le pavillon, dont l'accès est entièrement libre, est affecté à l'Exposition générale des produits de la Grèce. Une dégustation de liqueurs et vins grecs est établi dans un bar-comptoir.

Hongrie.

Commissaire général : M. Béla de Lukàts. —

MOTEURS A GAZ "CHARON"

Commissaire adjoint : M. Edmond de Miklos. — *Delégué du commissaire général* : M. Aladar de Navay de Foldeak. — *Bureaux* : 23, avenue Rapp et 98, rue de l'Université, de 10 à 5 heures.

QUAI D'ORSAY. — Palais de la Hongrie.

Samu Boros, chef du Service de la Presse, 23, avenue Rapp.

Le Commissaire général reçoit de 10 heures à midi.

Le pavillon est composé de morceaux d'architec-

ASCENSEURS ABEL PIFRE

tures historiques appartenant à des époques et à des bâtiments différents. L'ensemble, très mouvementé, avec ses tours, ses contreforts, ses chapelles, donne des impressions gothique et Renaissance : l'habileté de l'architecte a su harmoniser tous ses éléments divers et en faire un tout des plus agréables à l'œil. On y retrouve la jolie façade du château de Vadja Hunyad en Transylvanie avec son élégante tour, la chapelle de Iaàkh, la tour de l'église serbe à Budapest; un morceau de la façade du château de Klobusiczky; l'entrée de l'Église de Gyulafehervar, le Postal Motif de Jaak, différents motifs de la maison de Rakoczy à Eperjes et d'autres monuments, puis l'intéressant escalier de l'hôtel de ville de Bartfa, etc.

Le premier étage contient la *salle des Hussards*, dans laquelle ont été réunis tous les documents, costumes, armes des hussards dans le monde entier.

L'entrée du pavillon hongrois est libre. Le salon de réception du Commissaire général est situé près du grand salon. Les Hongrois ont à leur disposition, dans les différents groupes, des salons de réception.

Le sous-sol du pavillon comprend un restaurant et une salle de dégustation de bières et de vins hongrois.

Italie.

Commissaire général : M. Tomaso Villa, 71, rue de Monceau, Paris. — *Secrétaire général* : M. Vico Mantegazza.

Le pavillon italien, le premier de la rue des Na-

GAZOGÈNES M. TAYLOR & Cⁱᵉ

tions en partant du palais des Invalides, présente un mode de construction particulier résultant de la nature même des travaux. En Italie, les gros bois

QUAI D'ORSAY. — Palais de l'Italie.

font défaut en général. Aussi, on réunit en faisceaux des petits bois pour former des poteaux et on les maintient par des armatures de fer.

L'intérieur est composé d'un grand salon hexagonal de style florentin rehaussé de notes de couleurs, la salle centrale est entourée de galeries.

Le pavillon comprend un restaurant italien, des salles de dégustation de produits italiens; il est affecté en grande partie à l'Exposition rétrospective d'art italien.

MOTEURS A GAZ "CHARON"

Japon.

Commissaire général : M. Hayashi, 129, rue de la Pompe, à Paris. — *Commissaire adjoint* : M. Tonkonba.

Les constructions japonaises au Trocadéro sont

TROCADÉRO. — Exposition du Japon.

au nombre de quatre entourant un jardin japonais planté d'arbres, d'arbrisseaux et arbustes du Japon.

Le pavillon principal est construit d'après le style de la pagode Kondo, monastère bouddhique Horiciji, près de la ville de Nora, construit au VIII^e siècle. Ce palais renferme les trésors de l'art japonais ancien.

Une collectivité de commerçants japonais a édifié

un bazar japonais où sont vendus de menus bibelots. Entre la pagode et le bazar, on peut déguster, dans un petit pavillon spécial, du thé d'origine. A un autre angle du jardin, se trouve le pavillon à saké. Le saké est une sorte de vin de riz très chargé en alcool et d'un goût assez agréable. Ces deux derniers pavillons sont exploités par des syndicats de producteurs.

Le Commissaire général exerce une surveillance rigoureuse sur les ventes du bazar afin que l'acheteur ignorant ne soit pas trompé.

Le palais japonais est un modèle de confort, le public y trouve des salons de repos et toutes les commodités possibles.

Liberia.

Commissaire général : baron de Stein, 59, rue Boursault, Paris.

La république de Liberia n'a pas de pavillon spécial.

Luxembourg.

Commissaire général : M. T. Dutreux, ingénieur, château de la Celle-Saint-Cloud (Seine-et-Oise).

Le pavillon du Luxembourg représente une maison luxembourgeoise ; il est affecté à l'Exposition générale des produits de ce pays.

Mexique.

Commissaire général : M. de Mier y Celis, 7, rue Alfred-de-Vigny.

Ce pavillon est un pittoresque spécimen de l'architecture mexicaine moderne.

PALIERS A. PIAT ET SES FILS

C'est un grand palais en forme de parallélogramme terminé à ses deux extrémités par deux hémicycles. En façade sur la Seine s'élève un por-

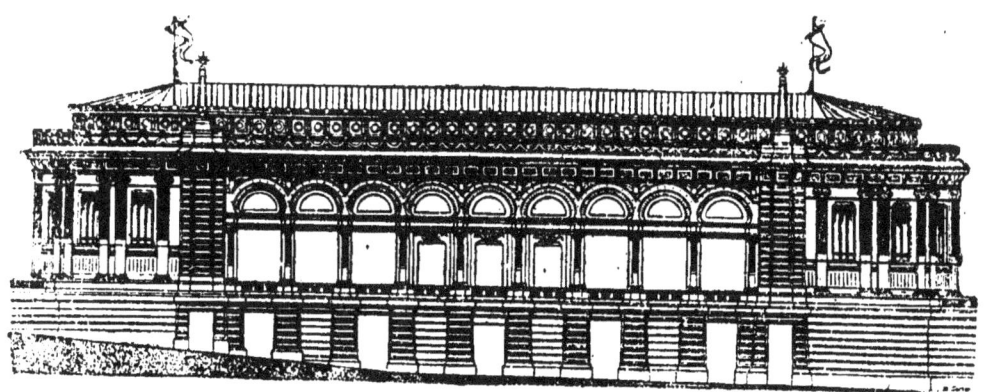

QUAI D'ORSAY. — Palais du Mexique.

tique d'où la vue pourra contempler, sur la rive opposée, les constructions du « Vieux Paris ».

Maroc.

Délégué général : M. A. Muzet, député, 3, rue des Pyramides.

Monaco.

Commissaire général : M. le baron du Charmel, ministre plénipotentiaire, 8, rue Lavoisier. — *Bureaux* : 6, avenue Rapp, mercredi et samedi matin.

Le pavillon de Monaco reproduit, dans certaines de ses dispositions architecturales, la silhouette du palais des Grimaldi.

Au premier étage, sur une terrasse, on peut

MOTEURS A GAZ "CHARON"

admirer une reproduction des curieuses fresques de la galerie d'Hercule du palais de Monaco. Les loggias et les diverses terrasses sont conçues dans un style souvent employé dans cette partie de la Provence qui confine à la Riviera.

Les plans du pavillon sont dus à deux architectes de la principauté, MM. Meduin et Marquet. L'exécution des travaux a été dirigée par M. Teissier.

Le pavillon spécial est affecté à l'Exposition générale des produits, du commerce et de l'industrie de la Principauté. On y trouve également de curieux spécimens de la flore et de la faune sous-marines obtenus par S. A. S. le prince Albert de Monaco, au cours de ses nombreux et remarquables voyages d'exploration scientifique.

L'accès du pavillon est libre dans sa partie supérieure. Dans le sous-sol, on peut voir, moyennant 25 centimes, une vue panoramique de la Principauté de Monaco, prise de la haute mer. Dans la même salle sont données des projections photographiques du plus grand intérêt, notamment les épreuves primées au grand concours cinématographique de Monaco en 1900.

Pour achever de se faire une idée de ce qu'est la Principauté de Monaco, le visiteur pourra aller dans le pavillon de l'Horticulture où un espace a été réservé à l'exposition des plantes et fleurs cultivées dans la Principauté, et plus particulièrement par la Société des bains de mer.

Monténégro.

Commissaire général : M. Melon, consul général, 24, place Malesherbes, Paris.

ASCENSEURS ABEL PIFRE

LES SECTIONS ÉTRANGÈRES.

Le Monténégro n'a pas de pavillon spécial.

Norvège.

Commissaire général : M. Christophersen, consul de Norvège. — *Commissaire* : M. Ch. Smith, 12, av. Rapp.

L'architecte de la section norvégienne, M. Duding,

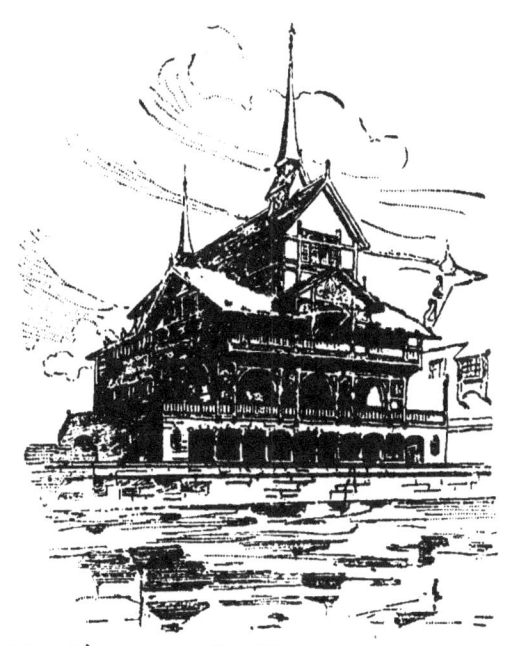

QUAI D'ORSAY. — Pavillon de la Norwège.

nous offre un chalet norvégien avec ses décrochés de toits et de façades. Au rez-de-chaussée, une large galerie occupe l'emplacement de la voie promenade du quai, et s'ouvre sur la Seine par trois grandes baies. Au premier étage, tout le long de la façade, court un balcon à encorbellement ayant à son milieu un motif-pignon.

GAZOGÈNES M. TAYLOR & C$^{\underline{IE}}$

Le chalet a été tout entier construit en Norvège, exposé à Christiania, puis démoli et expédié à Paris. Il contient une intéressante exposition de produits norvégiens, des albums, des costumes, des dioramas nous donnant une idée de la Norvège et de ses belles forêts.

Pays-Bas.

TROCADÉRO. — Pavillon des Possessions hollandaises.

Commissaire général : baron Michiels van Verduynen. — *Délégué* : baron van Asbeck. — *Bureaux* : 12, avenue Rapp. De 10 h. à midi et de 2 h. à 4 h. du soir.

L'emplacement concédé aux Pays-Bas pour la

MOTEURS A GAZ "CHARON"

construction d'un palais spécial se trouve au Trocadéro. Il occupe une superficie de 2590 mètres carrés avec 80 mètres de façade sur le bassin du Trocadéro : il a été consacré à l'Exposition des Indes néerlandaises.

L'ensemble de l'exposition comprend trois constructions distinctes : au milieu, en retrait, le plus remarquable spécimen de l'architecture hindoue à l'île de Java, le Temple de Tjandi-Sari; à gauche et à droite (du côté nord et sud), deux reproductions des maisons très décoratives des indigènes de haut plateau de Padang à l'île de Sumatra.

Le Temple de Tjandi-Sari a une hauteur totale de 13 mètres, une largeur de 17 mètres et une profondeur de 10 mètres, avec un soubassement de 1 m. 80 de haut sur 20 mètres de large.

Les moulages des sculptures et des motifs d'ornementation ont été pris sur le temple même à Java, et les parties tombées en ruine ou détruites par le vandalisme des Chinois immigrés, ont été restaurées avec le plus grand soin. Malheureusement le soubassement et le grand portique de Tjandi-Sari n'existent plus. Les Chinois, dans une guerre contre le prince de Sverakarta, en ont utilisé les pierres pour construire des fortifications, mais des fouilles pratiquées au temple identique, le Tjandi-Plavsan, ont permis de faire une reconstitution complète et fidèle du monument dans toute la splendeur de sa conception primitive.

Il a été possible de ménager, dans la partie en dessous de la salle d'exposition du pavillon sud, une salle de théâtre, où une troupe excellente de danseuses et de musiciens Javanais donneront d'intéressantes représentations, tandis que les vi-

ASCENSEURS ABEL PIFRE

siteurs pourront apprécier les produits des plantations coloniales, par la consommation sur place de thé et de café.

Pérou.

Commissaire général : M. Toribo Sanz, 19, rue Bassano.

Le pavillon péruvien, d'une largeur de 10 mètres

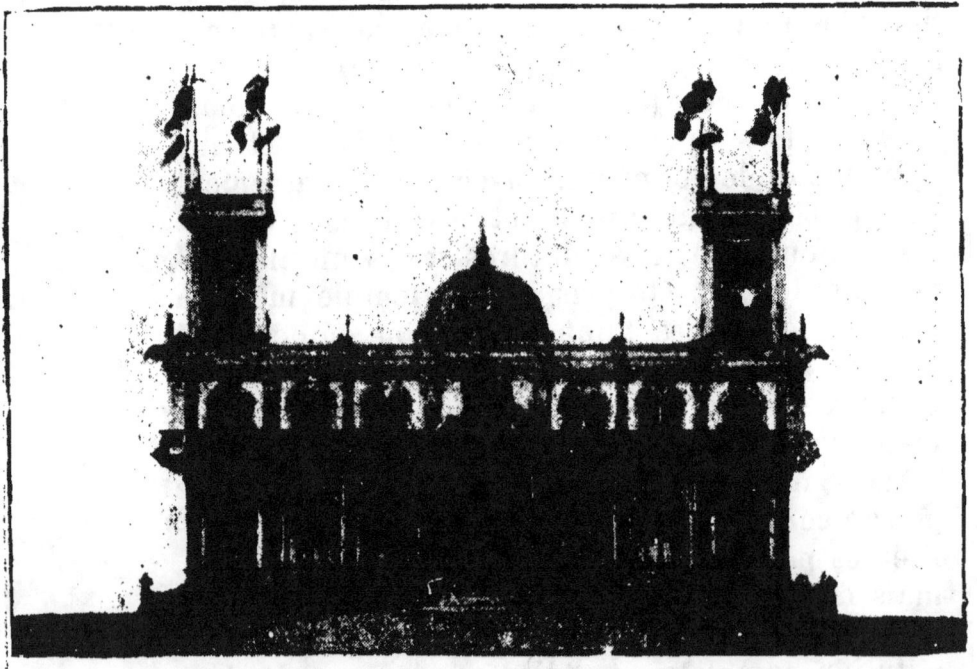

QUAI D'ORSAY. — Pavillon du Pérou.

sur 25 mètres de longueur, a été construit en vue d'être réédifié à Lima après l'Exposition. C'est une carcasse de fer remplie de briques et de plâtre avec motifs de sculpture couronnant toutes les baies.

ÉLÉVATEURS A. PIAT ET SES FILS

Le pavillon est dans le style de la Renaissance espagnole, couronné de terrasses et flanqué à chaque extrémité de deux tours carrées. Il est entouré d'une balustrade décorée de spécimens de la flore péravienne. Du haut des terrasses des tours, on jouit d'un superbe panorama de l'Exposition.

Perse.

Commissaire général : général Kitabji Khan, 10, avenue Bugeaud.

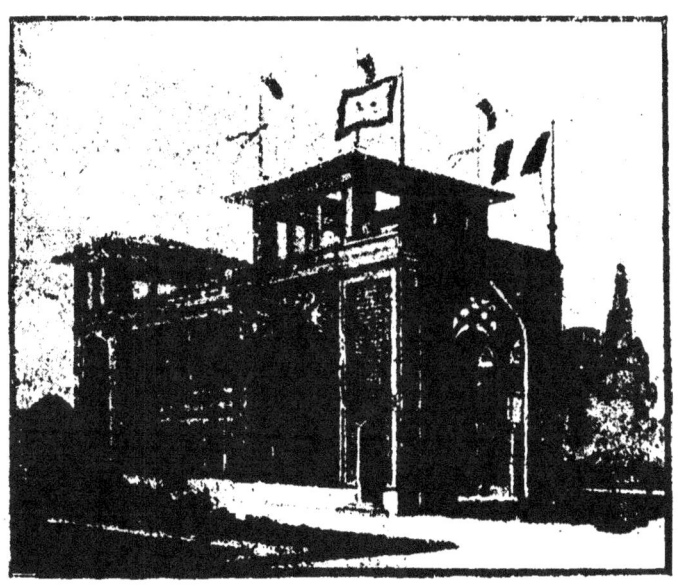

Pavillon de la Perse.

Le pavillon persan est consacré à l'exposition générale de l'industrie et du commerce actuels de la Perse; il renferme en outre des collections artistiques, actuelles et rétrospectives, de l'art persan

dont plusieurs proviennent des trésors des anciens rois de Perse.

Portugal.

Commissaire général : Vicomte de Faria, 3, rue Boissière.

Le pavillon du Portugal se trouve sur le quai d'Orsay, derrière les palais qui longent la Seine;

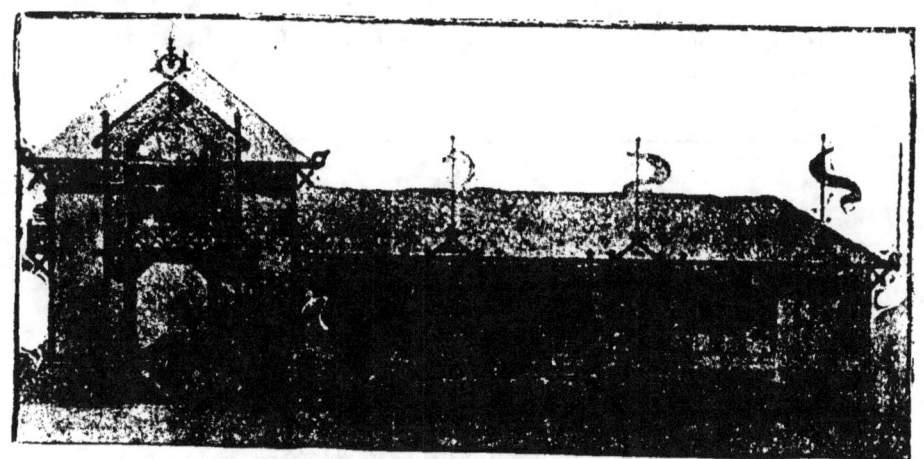

QUAI D'ORSAY. — Pavillon du Portugal.

c'est une petite construction sans grande importance en bois et staff surmontée de drapeaux et banderoles. Des inscriptions sur les principales baies rappellent les grandes provinces du Portugal.

Roumanie.

Commissaire général : M. Demetre Ollanesco. — *Bureaux* : 2, rue Léonce Reynaud, de 2 heures à 6 heures. Le Commissaire général ou l'un des délégués reçoit tous les jours de 3 heures à 5 heures.

Le pavillon roumain est affecté à l'exposition des

produits nationaux : minerais, pétroles et leurs dérivés, céréales, sel gemme, produits forestiers, pêcheries, peaux, tabacs, meubles, bijouterie, etc.; il contient une exposition rétrospective de **vêtements sacerdotaux** anciens, d'objets sacrés, d'orfèvrerie

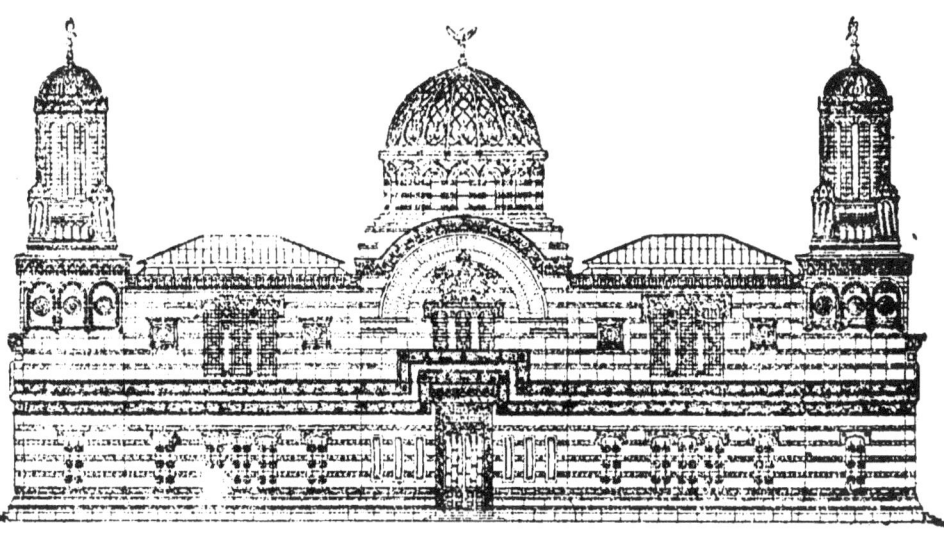

QUAI D'ORSAY. — Palais de la Roumanie.

artistique ancienne, de vieilles impressions de médailles, monuments, etc.

La Roumanie expose en outre dans la plupart des Palais des Invalides et du Champ de Mars et dans les Palais des Beaux-Arts.

L'exposition de l'extraction du sel gemme représente en diorama une mine en activité, elle est établie dans les sous-sols d'un autre pavillon affecté à l'exploitation d'un restaurant roumain, avec orchestre de Lautars et exposition de produits alimentaires roumains.

GAZOGÈNES **M. TAYLOR** & C^{ie}

Ces deux pavillons sont l'œuvre de M. Formigé, architecte de la Ville de Paris ; ils présentent les caractères essentiels de l'architecture roumaine ancienne et moderne.

Russie.

Commissaire général : prince Tenicheff Vintcheslas, 52, rue Bassano. — *Vice-président de la Commission russe* : M. Arthur Raffalovich, 19, avenue Hoche. — *Bureaux* : 2, rue Pierre-Charron.

TROCADÉRO. — Palais de la Sibérie.

La Russie a construit au Trocadéro, sous le nom de Palais de la Sibérie, un pittoresque assemblage de pavillons destinés à faire connaître toutes les parties de l'Asie russe, cette immense étendue de territoire que le Transsibérien va permettre d'exploiter. L'Asie russe occupe 6000 mètres carrés.

Le palais comprend les pavillons de l'Asie centrale, du Caucase, de la Sibérie de l'extrême Nord, du monopole des alcools, de la manufacture russo-américaine de caoutchouc, des institutions de l'im-

MOTEURS A GAZ "CHARON"

pératrice Marie; il contient l'exposition et le panorama du Transsibérien, le panorama du couronnement de Leurs Majestés par M. Gervex.

La Compagnie internationale des wagons-lits a exposé une série de wagons-bars, restaurants et autres, composant le train de luxe transsibérien, devant lequel se déroulera le panorama mobile de la route de Moscou à Pékin.

République de Saint-Marin.

Commissaire général : baron Jean de Bellet, Chargé d'affaires. — *Commissaire général adjoint* : M. Maurice Bucquet, consul général, 12, rue Paul-

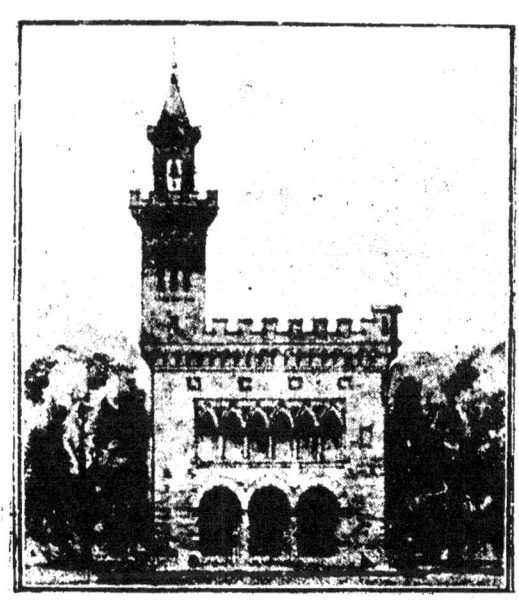

CHAMP-DE-MARS. — Pavillon de Saint-Marin.

Baudry. — *Bureaux* : 44, avenue du Bois-de-Boulogne.

Le pavillon de Saint-Marin est destiné à donner

une idée de la petite République par des vues et dioramas, une exposition de mœurs et de costumes locaux, de produits agricoles et manufacturés.

Serbie.

Commissaire général : comte de Camondo, consul général à Paris, 66, rue de la Chaussée-d'Antin.

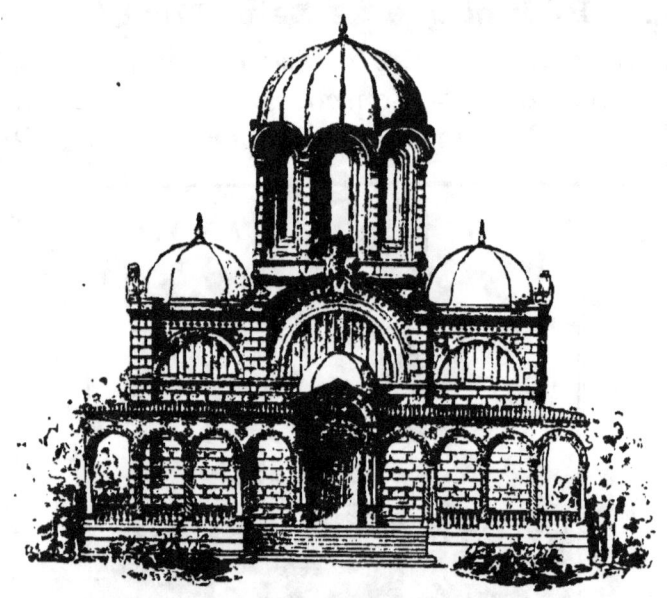

QUAI D'ORSAY. — Palais de la Serbie.

— *Secrétaire général* : M. Tedeschi, 3, rue Boissière.

L'architecture du pavillon serbe est inspirée des monuments religieux de la Serbie. A l'intérieur une grande salle centrale sur laquelle s'ouvrent quatre autres pièces. Chaque pièce a une toiture hémisphérique. L'intérieur est richement décoré et rappelle

TRANSMISSIONS **A. PIAT** ET SES **FILS**

les fresques éclatantes que l'on retrouve encore dans certains sanctuaires. Ce pavillon est consacré à l'exposition des produits serbes.

Siam.

Commissaire général : M. Phya Suriya Nuvatr, ministre plénipotentiaire, 14, rue Pierre-Charron.

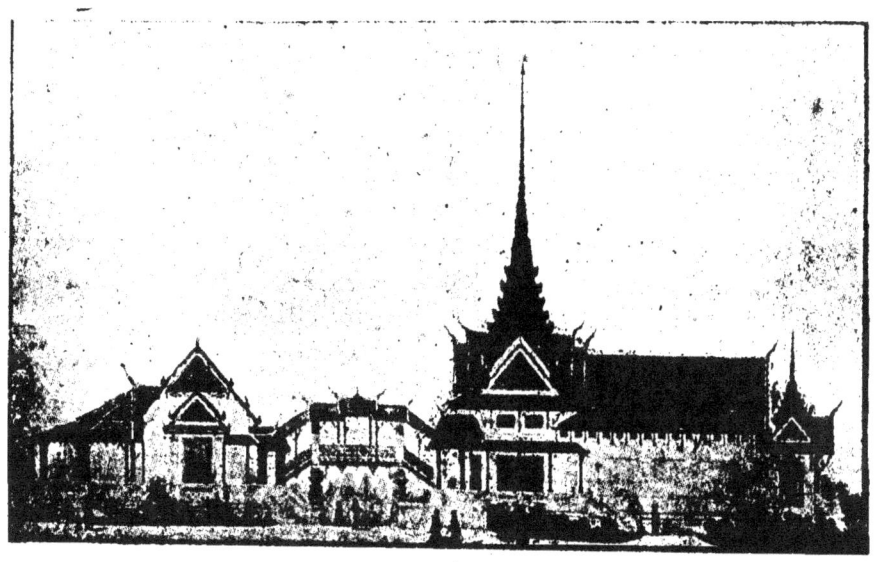

CHAMP-DE-MARS. — Pavillon de Siam

Le pavillon de Siam situé près de la tour Eiffel représente un édifice religieux siamois, il contient une intéressante exposition rétrospective et contemporaine d'art siamois.

Suisse.

Commissaire général : M. Ador. — *Commissaire-adjoint* : M. Duplan. — *Bureaux* : 20, aven Rapp.

MOTEURS A GAZ "CHARON"

La Suisse n'a pas de pavillon national proprement dit. Elle a fait élever au pied de la tour Eiffel un chalet suisse qui sert de pavillon de dégustation pour les produits alimentaires suisses tels que : laits, vins, bières, chocolats, absinthes, etc.

Ce chalet dont l'accès est public contient une salle réservée aux Suisses de passage à Paris ; ces derniers y trouvent des journaux suisses et peuvent y donner des rendez-vous.

La Suisse expose dans les galeries générales des groupes I, III, IV, V, VI, VII, X, XIII, dans les palais du Champ de Mars. Aux Invalides elle expose dans les groupes XII et XV. Un emplacement important lui a été concédé dans le Palais des Beaux-Arts, ainsi qu'un salon dans le Palais de l'Économie sociale. Enfin elle figure dans le Salon d'honneur de l'Électricité.

Suède.

Commissaire général : M. Arthur Thiel. — *Délégué du Commissaire* : M. Per Lamm. — *Secrétaire* : M. F. Frogren. — *Bureaux* : 7, avenue Rapp, ouverts tous les jours non fériés de 2 heures à 4 heures et, pendant l'Exposition également, de 10 heures à midi.

Le pavillon de la Suède est une haute bâtisse entièrement construite avec des bois de Suède, sur les plans de M. Ferdinand Boberg, architecte. C'est là qu'ont été rassemblées les meilleures productions de l'industrie et du commerce suédois et que sont exposées de nombreuses peintures et photographies de toutes dimensions représentant les sites les plus pittoresques de la Suède ; nous voyons enfin,

ASCENSEURS ABEL PIFRE

tout ce qui peut encourager les sympathies étrangères à l'égard de cette nation et engager le touriste à venir la visiter.

Dans le grand hall du pavillon, l'on peut aper-

QUAI D'ORSAY. — Pavillon de la Suède.

cevoir et apprécier les plus fins tissus de la Scagnie et de la Darlécarlie, si réputées pour leurs manufactures de produits textiles. Près de là, le Blekinge expose ses bois sculptés et l'Ostergothie, ses dentelles. A proximité, des ouvrières originaires de

GAZOGÈNES M. TAYLOR & Cⁱᵉ

ces contrées et parmi elles une tricoteuse de Malmö, une dentellière de Vadstena et deux Darlécarliennes travaillent en présence du public, suivant les procédés spéciaux usités en Suède.

Vis-à-vis du hall et dans le fond, une pièce a été aménagée pour recevoir les souverains et personnages de marque qui honoreront de leur visite le pavillon. C'est le Salon Royal. Cette pièce a été l'objet des soins les plus minutieux de M. Boberg. C'est dire qu'elle réunit le luxe et le confortable nécessités par les exigences et les progrès de la vie moderne. Les meubles d'art qui la composent sortent des ateliers Mattsan et les tapisseries qui ornent ses murs ont été tissées par la Société des Amis des Travaux Manuels d'après les dessins de Mme Boberg.

De chaque côté de cette salle figurent deux grands panoramas intitulés, l'un : « Une Nuit d'Hiver »; l'autre « Une Nuit d'Été ». Tous deux sont dus au pinceau du peintre Tiden. La première de ces œuvres représente la plaine glacée de Gellivare en Laponie, à 110 kilomètres au nord du Cercle polaire. Au premier plan, des rennes domestiques, gardés par un petit Lapon, attendent les voyageurs. Les étoiles pâlissent à l'horizon, tandis qu'au loin une aurore boréale projette ses feux d'un vif éclat. Le second panorama, représente la nuit de la saint Jean (24 juin) à Stockhlm. La ville est endormie, les quais sont déserts et l'eau coule sans être troublée par le passage d'aucune barque. Sur le château royal, qui étend ses ailes gigantesques, se dessine cette teinte de lumière grisâtre qui n'est plus le crépuscule, qui n'est pas encore l'aube, mais qui marque simplement cet état de

MOTEURS A GAZ "CHARON"

transition naturelle qui sous ces latitudes sépare le jour de la nuit.

Dans une pièce voisine du Salon Royal, le téléphone a été installé par les soins de la Direction des Postes et Télégraphes de Suède. Cet appareil, mis d'ailleurs gracieusement à la disposition de tout visiteur, relie directement le pavillon central aux autres sections disséminées dans l'enceinte de l'Exposition.

Outre ces différentes pièces, il y a encore deux salons de repos où l'on trouve des journaux suédois, des revues suédoises, des guides de voyage, etc., etc. Ces salons sont également garnis d'aquarelles, de panneaux décoratifs et de photographies prises spécialement pour l'Exposition, reproduisant les principales vues de Suède.

Enfin, les sous-sols du pavillon renferment une brasserie où sont servis des produits suédois.

Transvaal.

Délégué : M. Pierson, consul de la République Sud-Africaine, 11, faubourg Montmartre.

L'Exposition Sud-Africaine est placée sur la partie droite des jardins du Trocadéro, entre la Sibérie et le Canada. Elle occupe un emplacement de 1800 mètres carrés.

Le pavillon principal dans lequel se trouve le salon dit « du Président », est flanqué de galeries où sont montrés tous les produits du pays. C'est dans le salon du Président qu'auront lieu toutes les réceptions officielles.

Dans les pavillons de l'industrie de l'or on voit une reconstitution complète de l'exploitation mi-

ASCENSEURS ABEL PIFRE

nière du Transvaal. L'or à l'état de minerai a été amené en grande quantité des centres aurifères. Ce minerai a été placé dans le sol d'où il est extrait par un puits ayant à l'extérieur la forme exacte de

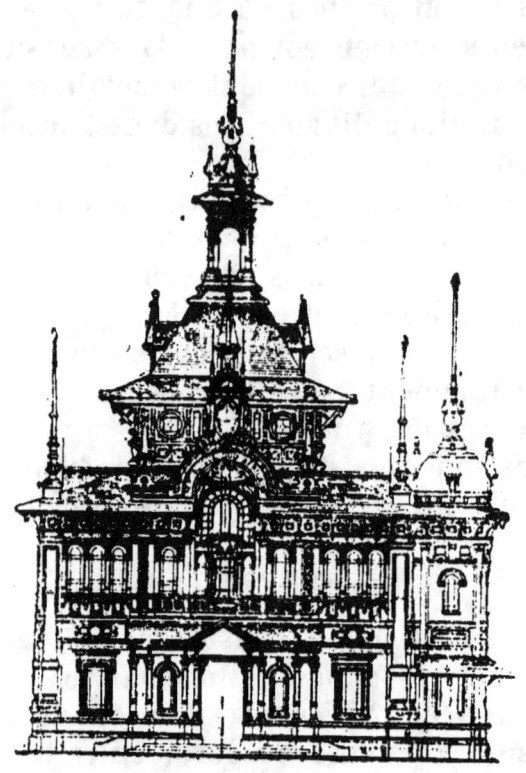

TROCADÉRO. — Pavillon du Transvaal.

ceux en usage en Afrique. A l'aide d'élévateurs le minerai arrive au deuxième étage du pavillon; là, dans une salle dite de triage, il est débarrassé du plus gros de ses impuretés, puis il tombe à l'aide de trémies dans une pièce du premier étage dans laquelle se trouvent des concasseurs mécaniques qui réduisent le minerai en morceaux de petites dimensions

qui sont ensuite placés sous les marteaux-pilons. Au sortir de ce travail le minerai réduit en poudre fine est amalgamé et soumis à la cyanuration, dernière opération, avant d'obtenir l'or en lingots.

TROCADÉRO. — Intérieur d'une ferme Boer.

A côté de ce pavillon d'où l'or sort à l'état brut, un autre pavillon est consacré à l'essai des lingots et au travail de l'or. La ferme boer (bo monomyraie) montre de quelle façon à quelques kilomètres des hôtels somptueux de Johannesburg vivent encore les colons transvaaliens. Trois chambres, une salle à manger et une cuisine meublées avec des objets venus du Transvaal et habités par de vrais colons donnent à cette pittoresque construction un cachet d'authenticité absolue.

Turquie.

Commissaire général : M. Munir Bey, ambassadeur. — *Secrétaire général* : M. E. Chesnel. — *Bureaux* : 10, rue de Presbourg, de 2 heures à 5 heures.

MOTEURS A GAZ "CHARON"

Le pavillon national est affecté aux exposants de nationalité turque. Il contient des attractions diverses, cafés et restaurants turcs et arabes.

La façade sur la Seine est composée par une

QUAI D'ORSAY. — Palais de la Turquie.

gigantesque arcade tenant toute la largeur du pavillon et flanquée en amont d'une sorte de minaret.

Il y a pour les réceptions et fêtes un grand salon d'honneur luxueusement décoré avec deux petits salons d'accès.

ASCENSEURS ABEL PIFRE

Les colonies anglaises.

La Grande-Bretagne a édifié deux palais pour l'exposition de ses colonies, l'un est spécialement consacré aux Indes anglaises.

Ce pavillon est d'un très beau style indien, il occupe une surface de 2000 mètres carrés, il est élevé d'un étage et contient trois cours.

L'exposition officielle fort sommaire ne contient

TROCADÉRO. — Palais des Indes anglaises.

que des bois et des minéraux; dans la cour centrale, il a comme attraction une boutique de thé et de café indien.

Au milieu d'une autre cour dite la cour impériale, s'élève un trophée en bois sculpté mesurant environ 11 mètres de long sur 3m,50 de large et 8 mètres de hauteur. Dans cette gigantesque pièce figurent toutes les essences précieuses de l'Inde. Les états indigènes et les exposants privés ont mis à profit la place qui leur a été abandonnée par le gouverne-

GAZOGÈNES M. TAYLOR & Cie

ment britannique et ont réussi ainsi à faire une exposition suffisamment intéressante et récréative. Il faut signaler la présence de splendides spécimens de l'art hindou envoyés par le nizam de Haïderabad et les rajahs.

Le palais des autres colonies relève d'un style qu'on est convenu d'appeler style colonial et dans

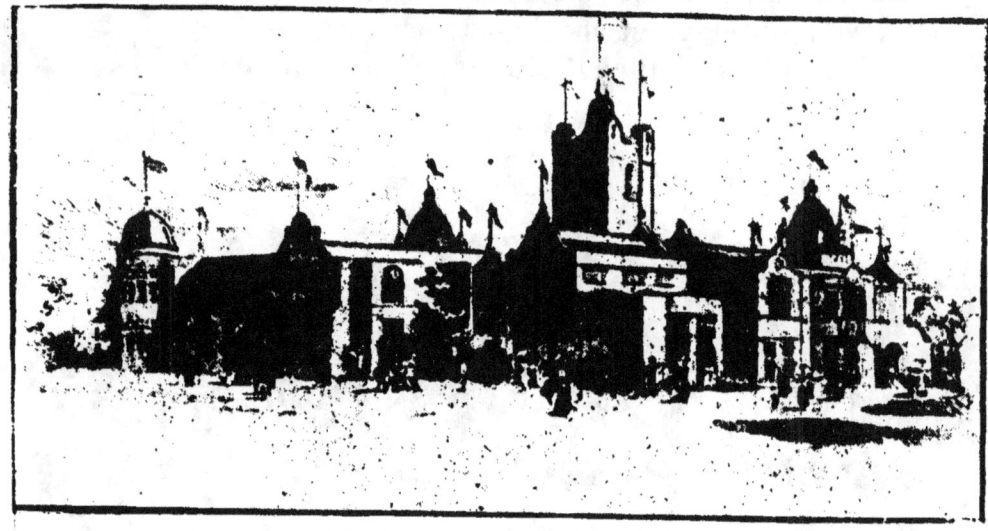

TROCADÉRO. — Palais des Colonies anglaises.

lequel on vise moins à l'élégance qu'au confortable. Les colonies anglaises n'ont pas répondu aux appels de la mère-patrie avec tout l'enthousiasme désirable, dans ce palais ne sont représentés que le Canada, l'Australie de l'ouest et les Crown colonies.

On a installé des salons à thé dans les deux palais, et un restaurant indien et colonial se dresse sur les bords de la Seine tout près de la section anglaise.

Le Canada a en outre un emplacement spécial de 400 mètres carrés à Vincennes.

MOTEURS A GAZ "CHARON"

LES ATTRACTIONS DE L'EXPOSITION

CHAMP-DE-MARS

LA TOUR EIFFEL

Ce fut le clou de l'Exposition de 1889. C'est encore une des attractions principales de l'Exposition de 1900.

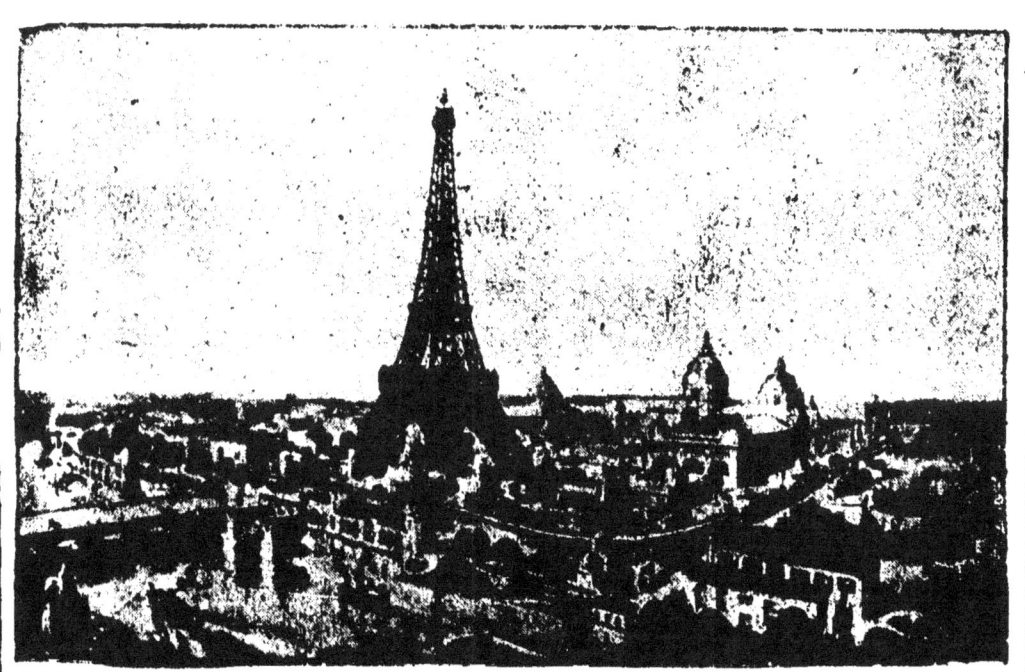

Panorama de la Tour Eiffel.

Le panorama de Paris qu'on découvre de la plate-forme supérieure est des plus larges, il s'étend au Nord dans le département de l'Oise jusqu'aux limites de la Somme,

ASCENSEURS ABEL PIFRE

à 70 kilomètres de Paris ; on peut voir la cathédrale de Chartres au sud-ouest, située à 80 kilomètres. Le rayon visuel embrasse un cercle qui dépasse 20 000 kilomètres carrés.

A l'occasion de 1900, des perfectionnements importants ont été apportés à la Tour de trois cents mètres. Ils ont coûté 1 800 000 francs. Les ascenseurs anciens ont été enlevés et remplacés par de nouveaux plus grands et plus puissants ; ceux en usage cette année peuvent conduire 2000 personnes par heure au deuxième étage, soit plus de 20 000 personnes par jour.

Les pavillons du premier étage consacrés aux restaurants ne sont pas les mêmes qu'en 1889, ils sont plus élégants, plus modernes et répondent mieux au goût du nouveau siècle.

Enfin la peinture a été refaite, elle n'a pas absorbé moins de 80 tonnes d'enduit réparties en deux couches posées à six mois d'intervalle l'une de l'autre.

PRIX DES ASCENSIONS :

	Au 1er.	Du 1er au 2e.	Du 2e au 3e.
Semaine.	2 »	1 »	2 »
Dimanches (de 11 heures à 6 heures	1 »	» 50	» 50
et fêtes. (en dehors de ces heures	2 »	1 »	2 »

LE GRAND GLOBE CÉLESTE DE PARIS

Cette attraction, des plus nouvelles et instructives, est située au bord de la Seine, le long de l'avenue de Suffren, sensiblement à la place occupée naguère par la gare terminus du chemin de fer du Champ de Mars. Comme son nom l'indique, elle se compose d'une immense sphère de 45 mètres de diamètre reposant sur quatre solides piliers d'appui. Sur toute la surface du globe, on a dessiné les signes du zodiaque et les principales constellations en leur donnant le dessin des objets auxquels ils

PALIERS A. PIAT ET SES FILS

empruntent leur nom; le soir, ces motifs sont des prétextes d'une illumination du plus heureux effet. On a utilisé l'intérieur du monument pour y placer au centre

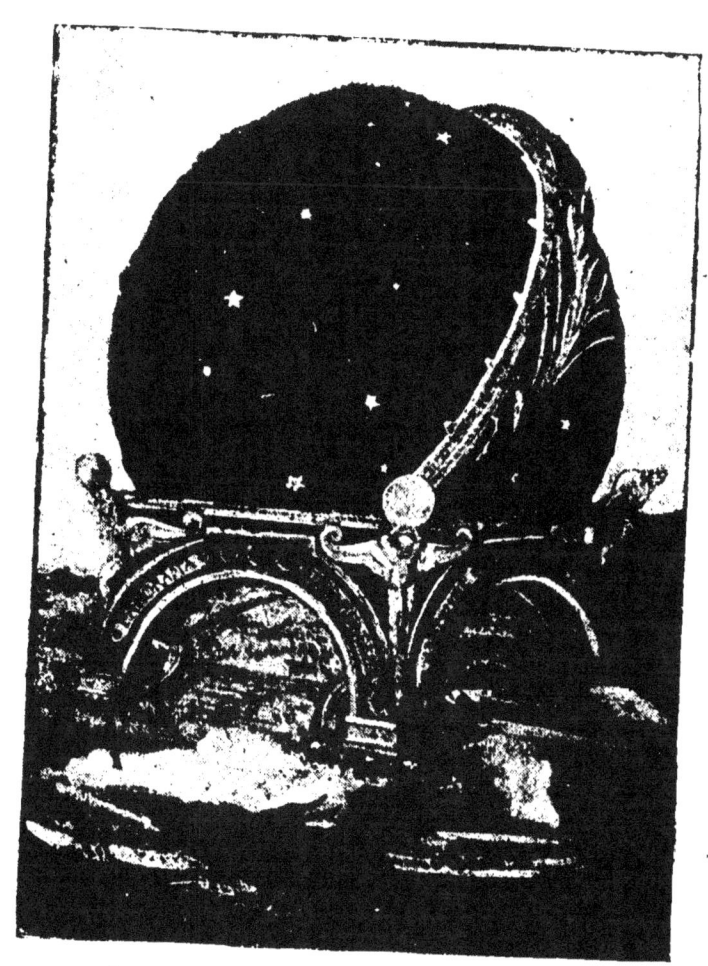

CHAMP-DE-MARS. — Le Grand globe céleste.

une sphère de 8 mètres de diamètre qui est censée représenter la Terre, elle est animée d'un mouvement de rotation diurne; la Lune construite à l'échelle se meut également, et tout cet ensemble donne l'impression

MOTEURS A GAZ "CHARON"

du mouvement sidéral complet ; à certains moments, on assiste aux phénomènes des éclipses.

Des ascenseurs électriques situés à l'intérieur permettent au visiteur d'*accéder à la Terre* d'où il assiste aux spectacles cosmiques.

LE TOUR DU MONDE

Il est près de la Seine, à peu de distance de l'avenue de la Bourdonnais ; la construction imposante de l'édifice, due à la conception fantaisiste de M. Marcel, se voit de loin et attire le curieux. Si vous entrez à l'intérieur, vous assisterez, grâce au peintre L. Dumoulin, à un des plus intéressants spectacles qu'on puisse imaginer ; au rez-de-chaussée, est installée une sorte de petit théâtre où les visiteurs voient les scènes des différents pays représentées par des acteurs exotiques, il y a là des reconstitutions inédites et du plus grand intérêt. Toutefois, l'impression la plus saisissante est obtenue au premier étage où se trouve une curieuse toile de 2000 mètres carrés tendue suivant une ellipse fermée et continue : nous voyons tous les pays desservis par les paquebots des Messageries Maritimes, la Grèce, la Turquie, l'Égypte, les Indes, la Chine, le Japon, l'Amérique du Sud.

PALAIS DE L'OPTIQUE

A peine sortis de la gare du Champ-de-Mars, après avoir franchi la porte de l'Exposition, immédiatement à droite, nous voici au Palais de l'Optique. Nous avions les sept merveilles du monde : si l'Exposition de 1900 pouvait se glorifier d'un tel chiffre, le Palais de l'Optique pourrait figurer au premier rang. Il offre à nos yeux éblouis les spectacles les plus fantastiques, il nous révèle des merveilles inespérées, il évoque des visions grandioses dérobées jusqu'à ce jour à l'œil humain, toujours ambitieux de scruter l'au delà. Nous pouvons désormais sonder

ASCENSEURS ABEL PIFRE

les abîmes de l'Océan, suivre les évolutions des monstres qui s'agitent et rampent au fond des mers, nous extasier devant les paysages célestes, peuplés d'apparitions apocalyptiques, assister au déchaînement des orages, jouir des jeux d'optique, d'une renaissante variété, mirer nos regards dans les grottes de cristal on se déroulent les poèmes de la lumière, pénétrer enfin dans un monde d'attractions invraisemblables, comme toutes les fantaisies de la nature surprises par la science indiscrète.

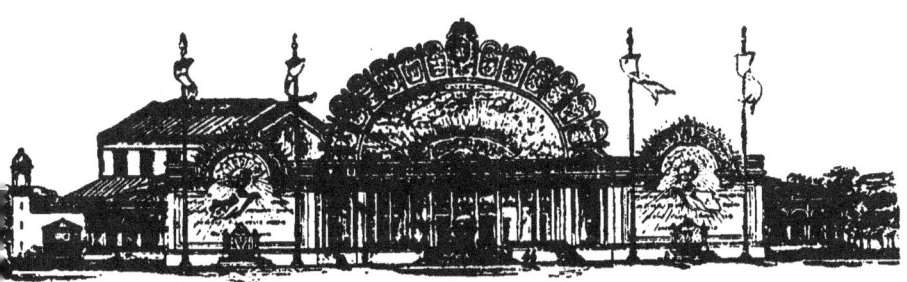

CHAMP-DE-MARS. — Le Palais de l'Optique.

C'est la première fois qu'un appareil astronomique, supérieur à tout ce qui a été fait pour les plus illustres observateurs du ciel, est accessible au plus humble d'entre nous.

Disons tout de suite que M. François Deloncle, qui voulait faire grand et juste, c'est-à-dire obéir à la science tout en élargissant son domaine dans des proportions imprévues, s'est adjoint M. Gautier, membre du Bureau des longitudes, où il succéda au célèbre Brünner.

La Grande lunette de 1900 a $1^m,50$ de diamètre et 60 mètres de longueur. Son poids est de 20 000 kilogrammes. Dressée, elle dépasserait la balustrade des tours de Notre-Dame. Sa description scientifique nous entraînerait trop loin; mais il suffit de dire que, dès qu'elle est fixée, le firmament s'offre à elle pour nous découvrir chacun des points que l'observateur veut étu-

GAZOGÈNES M. TAYLOR & Cie

dier. C'est ainsi que le spectateur s'imprègne en quelques instants du sentiment de majestueuse unité qui présida à la formation du système solaire.

La question de la Lune, — la lune à 1 mètre! c'est ainsi que la voix publique a désigné l'admirable initiative de M. François Deloncle, — est définitivement élucidée. Nous pouvons pénétrer dans la merveilleuse Astarté, après avoir franchi des espaces réputés infranchissables, et contempler des paysages insoupçonnés, dont la vision semblait interdite à l'humanité.

LE PALAIS DE LA FEMME

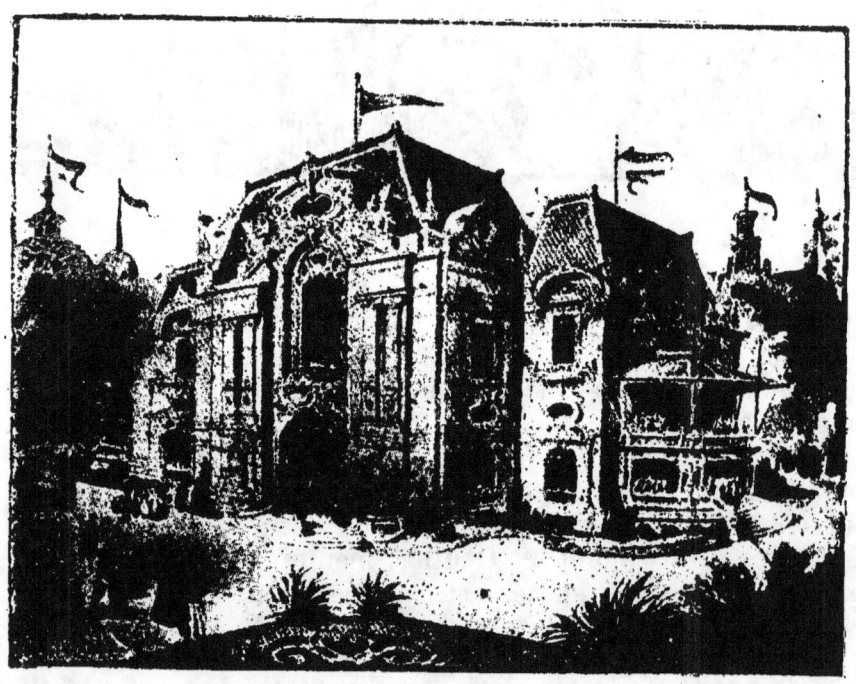

CHAMP-DE-MARS. — Le Palais de la Femme.

Ce monument est situé au pied de la tour Eiffel, à proximité du palais de la Chasse; il constitue le *cercle*

MOTEURS A GAZ "CHARON"

des visiteuses, ainsi que l'a dit Mme Pégard, secrétaire général de la Société française d'émigration de la Femme et du Comité d'organisation du Congrès international de 1900.

Toutes les attractions qui peuvent séduire la femme y sont réunies; on y voit le travail de la femme à toutes les époques et dans tous les pays, depuis le plus grossier jusqu'au plus artistique : des ouvrières sont venues de toutes les parties du monde apportant avec elles leurs métiers et leurs façons de travailler.

Toute femme comme il faut y trouve un centre de réunion où elle peut venir en confiance sans craindre la promiscuité des restaurants ouverts à tout le monde.

LE PALAIS LUMINEUX PONSIN

Ce petit monument, élevé sur les rochers en bordure du petit lac du Champ de Mars, au pied de la tour

CHAMP-DE-MARS. — Palais lumineux Ponsin.

Eiffel, est un bijou. Toute les ressources du verre et de la céramique ont été mises à profit pour le plaisir des

ASCENSEURS ABEL PIFRE

yeux, elles forment un cadre harmonieux pour ce tableau délicieusement animé du mouvement de l'eau et de la lumière; à l'intérieur, cinq grandes baies permettent d'admirer les cinq parties du Monde; ce ne sera pas la nature brutale qu'on voit, on se trouve dans une atmosphère éthérée, donnant l'impression des couleurs des différents pays; le sol se compose d'une glace transparente, mais suffisamment résistante, formant le plafond d'un aquarium, de sorte que le visiteur peut s'imaginer glisser sur la surface de l'eau.

PALAIS DU COSTUME

Si l'on cherchait la raison qui a déterminé M. Picard à réserver au palais du Costume la plus importante concession territoriale de l'Exposition, on la trouverait dans ce fait, que le projet à réaliser s'est présenté avec l'appui des plus hautes notabilités du commerce parisien et sous l'égide du nom de Félix, qui a étendu aux confins du monde le prestige de l'élégance française. La réunion de ces initiatives éclairées — et désintéressées — a permis de restituer dans leur cadre exact, et sous l'aspect de scènes pittoresques ou sentimentales, mais toujours historiques et mouvementées, le style, la forme, la couleur des costumes célèbres où se reflètent certaines époques des siècles disparus. Ces reconstitutions caractéristiques, nettement expressives, ont la grandeur et la majesté des œuvres impérissables. On en voit dans une telle profusion de velours et d'ors, de dentelles, de bijoux et de soie qu'elles vous empoignent et vous possèdent tout entier dès le premier coup d'œil. Il n'en pouvait d'ailleurs être autrement puisque l'auteur du projet et ses amis ont su s'adjoindre la collaboration de savants très qualifiés et de purs artistes. Pour eux, l'égyptologue A. Gayet a scruté le mystère des tombeaux d'Antinoë, de Damiette, et leur a ravi de merveilleuses pièces de tapisseries anciennes; les ateliers de Lyon ont tissé d'incomparables soieries destinées à un intérieur Louis XV dont

TRANSMISSIONS A. PIAT ET SES FILS

Jansen a exécuté le mobilier; Noirot-Biais, Ancelot, Dalsace, Béquet, Barrès ont rétabli d'extraordinaires broderies qui seront demain des documents de musée; Lenthéric, avec un art sans égal, s'est fait le coiffeur de tous les personnages. Et d'autres spécialistes éminents ont aussi apporté le concours de leur talent à cette œuvre capitale qu'on a justement appelée la perle de l'Exposition.

L'effet grandiose et calme de ce spectacle inanimé aug-

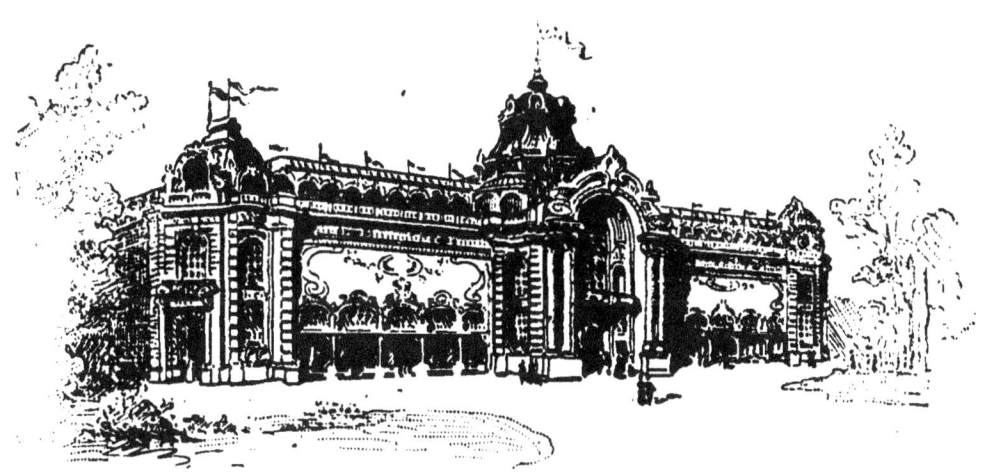

CHAMP-DE-MARS. — Palais du Costume.

mente la séduction du contraste offert par la vie attrayante, récréative, la vie souriante du premier étage du palais du Costume où l'on a installé les fameuses galeries de bois du vieux Palais-Royal. Là, sous des flots de lumière, on voit passer en réalités suggestives et vivantes, comme un reflet du temps de ces marquises et soubrettes dont l'incomparable joliesse, les mignardes allures et les grâces mièvres firent Wateau, Lancret, Boucher... C'est un délicieux groupement de parfumeuses Louis XV, modistes du Directoire, gantières, corsetières de l'Empire et de la Restauration, évoluent au milieu de fraîches boutiques où triomphent les éventails de Kels, les fourrures

MOTEURS A GAZ "CHARON"

de Révillon, les toujours belles créations de ce poète du ruban et du colifichet qu'on appelle Henry. L'histoire du corset par la maison Josselin, l'orfèvrerie exquise de Boin-Taburet, en un mot tout ce qui se rattache au costume féminin dans le passé. Quant au présent, Félix lui-même l'a synthétisé en représentant, dans leur activité quotidienne, ses ateliers du faubourg Saint-Honoré, ses salons connus de l'aristocratie de tous les pays. Ceci encadré par deux exquises visions : la mode française en 1867 et en 1900. Ce sont là des morceaux de maître faisant honneur à cet art du costume que nous aimons tant parce qu'il est essentiellement français.

Le palais du Costume, construit par les architectes Risler et Marcel, abritera, au rez-de-chaussée, le restaurant Champeaux et le café-glacier Gagé, qui seront le rendez-vous préféré du public élégant.

LE PALAIS DES FÊTES
à l'Exposition universelle de 1900.

Tel est le titre de cet établissement, entièrement annexé à l'enceinte de l'Exposition de 1900.

Ce Palais couvre un emplacement d'environ dix mille mètres carrés, c'est le plus grand théâtre ou music-hall du monde entier ; il peut contenir environ 15000 spectateurs, à l'aise.

Son prix d'entrée (1 franc pour les représentations ordinaires) le rend accessible à tout le monde. Certaines catégories de places comporteront un supplément de tarif à l'intérieur.

Ses vastes cafés-restaurants, pouvant recevoir plusieurs milliers de personnes à la fois, offrent des tarifs modérés.

Moitié théâtre, moitié casino, le Palais des Fêtes a un programme essentiellement attrayant, composé de féeries, ballets grandioses, reconstitutions historiques et fêtes à grand spectacle, servant de cadre aux attrac-

ASCENSEURS ABEL PIFRE

tions les plus sensationnelles, du genre de celles qui attirent la foule dans les grands music-hall de France, d'Angleterre et d'Amérique.

PAVILLON DE L'AUTOMOBILE-CLUB DE FRANCE

L'Automobile-Club de France, qui a présidé aux progrès considérables qu'a fait l'automobilisme dans ces dernières années, nous expose tous les documents officiels de cette évolution si rapide, règlements, plans, résultats des concours, etc. Il ne faut pas oublier que c'est à l'Automobile-Club de France qu'a été confiée une grande partie de l'organisation de l'Exposition de Vincennes ; c'est tout à l'honneur de cette importante Société et de ses fondateurs, M. le comte de Dion et M. le baron de Zuylen.

PAVILLON DE L'ALLIANCE FRANÇAISE

La Société de l'Alliance française, association nationale pour la propagation de la langue française dans les colonies et à l'étranger, nous expose dans un fort joli pavillon, le développement de cette œuvre importante. Outre les plans et les statuts divers, elle nous montre une carte témoignant de ses progrès. Enfin une classe d'indigènes de Madagascar, dirigée par les maîtres ordinaires, fonctionne sous les yeux des visiteurs.

LE PANORAMA DU CLUB ALPIN

Ce panorama d'un nouveau genre, a été dès la première heure, assuré d'un grand succès de curiosité tant par la nouveauté du sujet qui est représenté, que par la disposition spéciale adoptée.

Jusqu'ici on n'a pas encore vu de grande toile peinte en hémicycle : elle permet au spectateur de jouir d'un seul coup d'œil, de tout le paysage, de sorte que ce dernier produit immédiatement une grande impression. D'autre part les peintres de panoramas n'avaient guère

GAZOGÈNES M. TAYLOR & C^{ie}

encore traité les questions de montagne ; or rien n'est plus propice que ce genre de paysage pour ce panorama, le grand air qui s'en dégage lui sied à merveille.

Le panorama du Club Alpin est situé entre le *Palais du Costume* et le *Tour du Monde*, à proximité des immeubles de l'avenue de la Bourdonnais.

A voir : sept dioramas divers.

Prix d'entrée : 1 franc.

MARÉORAMA

Le Maréorama Hugo d'Alesi est l'un des « clous » de l'Exposition de 1900. Les journaux du monde entier

LE MARÉORAMA. — A BORD PENDANT LA TRAVERSÉE.

ont parlé avec admiration de ce projet si original et si grandiose.

Le Maréorama donne l'illusion complète d'un voyage maritime. Les spectateurs sont placés sur un pont de steamer, animé des mouvements de roulis et de tangage autour duquel se déroulent d'immenses toiles, dont le

MOTEURS A GAZ "CHARON"

mouvement combiné avec ceux du navire crée l'illusion de la marche. La vue des manœuvres exécutées par l'équipage, des artifices d'éclairage, une ventilation imprégnée de senteurs marines, etc., rendent cette illusion parfaite.

L'itinéraire choisi est un voyage de Marseille à Constantinople avec escales à Sousse, Naples et Venise. La partie picturale est l'œuvre de M. Hugo d'Alési, le célèbre peintre des Chemins de fer. Il y a mis tout son admirable talent. Le palais du Maréorama s'élève à l'angle de l'avenue de Suffren et du quai d'Orsay.

PANORAMA TRANSATLANTIQUE

On se souvient du succès merveilleux remporté à la dernière Exposition universelle, par le panorama de la Compagnie Générale Transatlantique : la *Touraine*, alors en construction était supposée terminée et le spectateur installé sur son pont, assistait à une revue générale de la flotte de la Compagnie.

C'est un peu la même chose que nous voyons cette fois, mais avec cette différence que les navires de cette Compagnie si élégamment française, ont augmenté comme nombre et leur luxe est plus grand, de sorte que cette exhibition a cette fois-ci un attrait plus grand encore, qu'il y a onze ans.

LE CINÉORAMA

MM. Bérardi et Chabert ont une application fort intéressante d'une des plus belles découvertes de ces dernières années ; le cinématographe. Ici la *performance* est corsée de ce fait que le public assiste a un panorama complet et se rend compte du mouvement des êtres et des choses qui s'y meuvent. A cet effet, on a installé au-dessus du plancher des spectateurs, une logette munie de quatre lanternes de projection disposées suivant les quatre extrémités d'une croix rectangle ; les dispositions sont prises de façon qu'une vue coïncide parfaitement avec sa voisine, le spectateur ne voit pas le raccord.

ASCENSEURS ABEL PIFRE

Ce cinéorama obtient un très grand et très légitime succès.

PAVILLON DE L'HISTOIRE DE LA CÉRAMIQUE

Ce petit édifice se trouve à droite de la tour Eiffel quand on tourne le dos à la Seine. Il est tout entier construit en grès et montre une application des plus intéressantes de ce procédé nouveau qui, depuis quelques années, entre, avec tant de succès, dans la décoration de notre architecture.

Au premier plan, une fontaine décorative en céramique est un motif des plus heureux; le soir, des projections dans l'eau produisent des effets charmants. Dans le fond du pavillon, une série de panneaux rappelle les diverses phases de la céramique, depuis la plus haute antiquité; nous y voyons les archers de la Perse antique, des Achéménides et les Antéfixes de la Grèce jusqu'à l'époque de notre ère avec ses décorations de *style nouveau*. Les jardins qui l'entourent ne font qu'augmenter son effet décoratif.

Il a été construit par MM. Jaime et Guérineau, sous la direction de M. Provençal, architecte.

Son entrée est gratuite.

LE PAVILLON DU TOURING-CLUB

Ce pavillon, merveilleusement situé au bord du petit lac qui est creusé au bord de la Tour de 300 mètres, est un lieu de réunion et de repos pour les membres de la Société sportive du Touring-Club dont la réputation est universelle.

Son architecture rappelle autant que possible la destination de la Société dont il doit raconter les fastes; au sommet, un globe terrestre montre le champ d'action des membres du Touring, c'est-à-dire l'univers entier. A sa base deux cyclistes, un homme et une femme, disent le

PALIERS A. PIAT ET SES FILS

moyen de locomotion qui a donné les plus brillants résultats sportifs pendant ces dix dernières années.

Son architecte est M. Rives, membre du Touring-Club.

Rappelons que l'Association expose ses plans, gra-

CHAMP-DE-MARS. — Pavillon du Touring-Club.

phiques et résultats pratiques obtenus, dans la classe 117, installée au rez-de-chaussée du palais de l'Économie sociale.

LE MOULIN ROZE

Le « Moulin Roze! » Un fort joli titre, en vérité, et bien suggestif. Il figure, bel et bien, dans nos « attractions » de l'Exposition universelle, et rien qu'en le lisant, on se plaît à y voir un reflet, atténué, des justement

MOTEURS A GAZ "CHARON"

célèbres attractions du « Moulin Rouge ». Les jeux et les ris se peignent aux yeux, en imagination, couleur de rose.

En vérité, et exactement, il y a un « Moulin Roze » à l'Exposition universelle, et on peut y aller, y trouver même beaucoup d'intérêt au Champ-de-Mars, avenue de la Motte-Piquet. Seulement, c'est un moulin destiné aux personnes sérieuses qui veulent surtout s'instruire sans pour cela, s'ennuyer. Et dussions-nous laisser un peu de côté la poésie pour la réalité, disons tout net à nos visiteurs qu'ils verront bien là un moulin. Non pas un de ces moulins de l'ancienne formule aux grandes ailes tournoyant dans l'espace, et par-dessus lesquels les gentes damoiselles y lançaient si gentiment leur bonnet, mais un moulin perfectionné, moderne, laborieux, du système de MM. Roze frères, les savants constructeurs de moulins de Poitiers. Sous un hangar tutélaire, ils ont groupé, réuni, mis en marche, les appareils les plus perfectionnés de leur fabrication bien connue, si connue, et disons-le même, si estimée, qu'il y en a, en fonctionnement dans le monde entier, des centaines et des centaines d'exemplaires, et que ça a été le système adopté aux célèbres moulins de Minneapolis, aux États-Unis. On vient pour s'amuser aux Expositions, et l'on a raison, mais on y vient aussi pour s'instruire. Engageons donc nos lecteurs à ne pas négliger une instructive visite au « Moulin Roze » pendant le jour; dans la soirée, ils iront au « Moulin Rouge »; il y a temps pour tout surtout pendant les heures qui comptent double au cours des Expositions universelles.

LE PAVILLON MERCIER

Tous, grands ou petits, hommes ou femmes, étrangers ou français, adorent le champagne, le plus spirituel des vins de France. C'est dire que tous les visiteurs de l'Exposition de 1900, sans exception, viendront passer quelques instants entre l'avenue de la Motte Piquet et l'ancienne galerie des Machines, vis-à-vis de l'École mili-

ASCENSEURS ABEL PIFRE

LES ATTRACTIONS DE L'EXPOSITION.

taire, à l'élégant pavillon dressé par les soins de MM. E. Mercier et Cie, dont le nom et les produits sont connus du monde entier.

Aussi bien, cette visite sera-t-elle particulièrement agréable, le pavillon Mercier offrant un spectacle à la fois agréable et des plus instructifs, *utile dulci*.

Dans ce pavillon, construit entièrement en ciment armé, en effet, un panorama-diorama donne la représentation vraiment attrayante des vignobles parcourus par la foule des travailleurs de la vigne, aux différentes époques de sa culture et montre encore la vue des caves et des célèbres galeries creusées dans la craie et où se poursuit la fabrication du vin pétillant. Des projections cinématographiques, par surcroît, initient les visiteurs à toutes les phases du travail des vignobles et à celles de la manutention du vin aimé.

Et, après ce spectacle des yeux, la démonstration s'achève par un exercice pratique, dans un élégant salon de dégustation, où chacun peut aller se convaincre, en y goûtant, que le champagne de France mérite réellement son universelle réputation.

HOTEL D'IÉNA
26, 28, 30, 32, avenue d'Iéna, 26, 28, 30, 32
à proximité de l'Exposition

F. SCHOFIED, Propriétaire

GAZOGÈNES M. TAYLOR & Cie

TROCADÉRO

C'est dans les jardins du Trocadéro, merveilleusement étagés au bord de la Seine, que sont installées les sections coloniales française et étrangère. On se souvient du succès que remportèrent, en 1889, les mêmes sections installées sur l'Esplanade des Invalides et aussi la rue du Caire sur le Champ-de-Mars. Le succès est plus complet encore en 1900, car aux attractions artistiques, d'un éclat sans précédent, se joignent les plus exacts enseignements documentaires. Un soin exceptionnel a été apporté à les réunir et à les mettre en valeur, et c'est un des points les plus gais et les plus brillants de l'Exposition.

Passons-les en revue, en engageant nos visiteurs à faire la même visite.

L'*Algérie* et la *Tunisie* seront visitées, sans passer la mer, dans deux installations spéciales remplies de couleur locale, de musique et de gaieté. Voici les reproductions des *mosquées* célèbres, les *cafés maures* où les visiteurs trouvent un si grand plaisir à se reposer, les artisans travaillant sur place et vendant à bon marché, comme intéressants souvenirs, les produits de leur industrie curieuse et atavique.

Un beau panorama de M. Tinayre nous mène à *Madagascar* et nous fait voir tout l'avenir de la grande île récemment conquise. Un peu plus loin c'est un autre panorama avec dioramas qui nous montre tous les épisodes de l'héroïque mission Marchand.

La *Chine* a reconstitué plusieurs de ses *Pavillons impériaux* d'une allure artistique si curieuse, ses *maisons de thé*, ses *bazars*. Le *Japon*, avec des reconstitutions analogues, nous montre un historique extrêmement curieux de l'*art japonais* et ses progrès modernes ; dans la section japonaise horticole nous admirons de nouveau

MOTEURS A GAZ "CHARON"

les arbres nains, le *nanisme* réalisé avec un art exquis, des arbres fruitiers de quelques centimètres de hauteur avec leurs fleurs et leurs fruits.

Au *Transvaal* voici une *ferme de Boers* avec ses allures patriarcales, ses bestiaux, et cela, à côté des démonstrations les plus saisissantes du développement de l'industrie dans ce pays de *l'or et du diamant*.

Voulons-nous faire un grand voyage? Entrons dans le *train transsibérien*. Il va nous faire parcourir l'*Asie russe*; grâce au développement ininterrompu d'une toile peinte sans fin qui se déroule sous les yeux des touristes, on a véritablement l'impression d'un voyage immense plein de poésie et de souvenirs. En passant, on s'arrête à Moscou pour y admirer un superbe panorama du *Kremlin*.

On fait aussi au Trocadéro des voyages à volonté dans toutes les parties du monde, grâce aux cinématographes et aux phonographes des *Voyages Duchemin*.

Enfi , comme un peu d'archéologie ne nuit pas et comme les souvenirs historiques reposent, c'est un plaisir de visiter l'*Andalousie au temps des Maures*, conçue et dirigée par M. Roseyro : souvenirs de cape et d'épée s'il en fut! visions archit turales émouvantes, tout un passé épique qui revit aux yeux du visiteur!

Avant de quitter le Trocadéro, pour terminer notre visite, n'oublions pas d'aller voir la section des *Indes néerlandaises* : nous y trouvons, dans un cadre artistique charmant, les petites *danseuses javanaises*, gracieuses tout à la fois et hiératiques, qui nous charmèrent déjà en 1889, dans leur installation de l'Esplanade des Invalides.

Nous ne saurions assez engager les visiteurs de l'Exposition à la voir dans tous ses détails et à profiter de cette occasion unique de mêler « l'utile à l'agréable » dans l'expression la plus exacte du terme.

ASCENSEURS ABEL PIFRE

A. PIAT et ses FILS

Fondeurs-Constructeurs

SOISSONS — PARIS — ROUBAIX

TRANSMISSIONS

**PALIERS GRAISSEURS
POULIES - MANCHONS - ARBRES
EMBRAYAGES A FRICTION**

ENGRENAGES
Bruts ou Taillés

ELÉVATEURS-TRANSPORTEURS

Pompes, Riveuses, Grues, Treuils
Fours portatifs oscillants

LES QUAIS

Et le Cours-La-Reine ou « Rue de Paris »

LE PAVILLON DU CREUSOT

Le Pavillon érigé à l'Exposition Universelle de 1900 par MM. Schneider et C^{ie} occupe une surface de près de 2000 mètres couverte en entier par une seule coupole métallique dont le sommet s'élève à 40 mètres de hau-

QUAI D'ORSAY. — Pavillon du Creusot (L. Bonnier, architecte).

teur au-dessus du niveau du quai d'Orsay sur lequel il est situé, à l'extrémité de l'avenue de la Bourdonnais, entre le palais des armées de terre et de mer et celui de la navigation de commerce.

L'extérieur offre l'aspect d'une vaste construction blindée défendue vers la Seine par des tourelles armées de grosse artillerie.

A l'intérieur, les deux rez-de-chaussée et la galerie circulaire contiendront les types de tout ce que la mé-

ÉLÉVATEURS A. PIAT ET SES FILS

tallurgie moderne a produit de formidablement compliqué en artillerie, machinerie, etc.

LE VIEUX PARIS

Édifié tout à côté de la place de l'Alma, sur le quai de Billy, et s'étendant sur une vaste plate-forme établie sur la Seine, au niveau des plus hautes crues, le *Vieux Paris* du maître imagier Robida constitue, sans aucun conteste, l'une des plus importantes et des plus intéressantes attractions de l'Exposition de 1900.

Aussi, cette reconstitution qui nous montre un abrégé complet du Paris des siècles passés, du Paris de l'histoire, avec tout le mouvement et le charme de la vie, concourt-elle de la façon la plus heureuse à assurer la décoration des rives de la Seine en un point justement qui forme comme le centre d'un vaste panorama s'étendant depuis Notre-Dame et la vieille cité d'un côté, jusqu'à Sèvres et Meudon de l'autre.

Le *Vieux Paris* est divisé en trois groupes :

1° Le quartier Moyen Âge, qui s'étend de la porte Saint-Michel (face au pont de l'Alma), jusqu'à l'église Saint-Julien-des-Ménétriers (XVe siècle);

2° Le quartier des Halles, qui occupe le centre des constructions (XVIIIe siècle);

3° Le groupe formé par le Châtelet et le Pont-au-Change (XVIIe siècle), la rue de la Foire-Saint-Laurent (XVIIIe siècle) et le Palais (Renaissance).

Dans chacun de ces groupes, naturellement, sont reproduits les édifices les plus intéressants pour le souvenir des quartiers reconstitués du Paris de jadis.

En somme le *Vieux Paris*, tel que l'ont réalisé ses auteurs, constitue une véritable ville en miniature, une ville de plaisir, du reste, où à chaque pas l'on trouve le mouvement et la vie, et où les attentions sont sollicitées, ici par les aguichantes promesses des marchands de toutes sortes, et là par des spectacles infiniment variés.

Le *Vieux Paris* est en communication avec l'Exposition

MOTEURS A GAZ "CHARON"

au moyen de quatre passerelles : la *passerelle de l'Alma*, longeant le pont de l'Alma, en amont, qui le relie avec le quai d'Orsay et les pavillons des puissances étran-

QUAI DE BILLY. — Le Vieux Paris (Détails).

gères; la *passerelle sous le pont de l'Alma* et la *passerelle au-dessus du pont de l'Alma* qui le mettent en communication avec le Palais des Congrès et le Cours-la-Reine; la *passerelle du Vieux Paris*, à l'extrémité aval du *Vieux Paris*, qui établit une communication directe avec le Champ-de-Mars.

ASCENSEURS ABEL PIFRE

Les prix d'entrée au *Vieux Paris* sont les suivants : dans le jour 1 franc ; le soir 2 francs.

Exceptionnellement, les dimanches, ces prix sont réduits à 0 fr. 50 et 1 franc, et les vendredis se trouvent portés à 2 et 4 francs.

La « Rue de Paris » (Cours-La-Reine).
LES BONSHOMMES GUILLAUME

Tous les enfants, grands ou petits, aiment les marionnettes.

Pour cette raison, *les Bonshommes Guillaume* installés dans un des plus gracieux édifices de la « rue de Paris », en constituent une des principales attractions.

COURS-LA-REINE. — Les Bonshommes Guillaume.

Le spectacle donné par *les Bonshommes Guillaume*, spectacle qui dure exactement une demi-heure, comprend quatre tableaux. Le premier montre un salon mondain et la comédie incessante qu'y jouent tous les visiteurs ; le second nous intéresse à la vie militaire, nous montrant un régiment en route ; le troisième nous fait assister à un gala à l'Opéra au cours de l'Exposition, et le quatrième, enfin, se charge d'initier les foules aux mystères affriolants du bal des Quat'z'Arts.

GAZOGÈNES M. TAYLOR & Cie

L'AQUARIUM DE PARIS

L'amour du poisson rouge dans un bocal, qui règne dans le cœur de beaucoup d'hommes, montre que la plupart d'entre nous accordent le plus vif intérêt aux êtres de la vie aquatique.

Pour cette raison, l'*Aquarium de Paris*, installé sur la berge du Cours-la-Reine, avec ses immenses bassins peuplés des mille espèces de poissons, de crustacés, de mollusques, etc., arrachés aux profondeurs de la mer, constitue une attraction de premier ordre, attraction à la fois instructive et curieuse.

C'est ainsi que dans un des plus grands bassins de l'installation l'on peut voir des plongeurs pénétrer, revêtus de leur scaphandre, sous la surface liquide et venir y opérer le sauvetage de la cargaison d'un vaisseau naufragé.

A côté de ces spectacles curieux et instructifs, l'*Aquarium de Paris* comporte encore diverses attractions. Citons, parmi celles-ci, une série de vues panoramiques de la surface de l'Océan du plus ravissant effet, et une série de gracieux éventaires où l'on peut acquérir mille et un petits bibelots, de nacre, d'écaille ou de corail, des coquillages rares et charmants, etc., etc.

LA MAISON DU « RIRE »

Située exactement vis-à-vis l'extrémité de la rue Bayard, tout à côté des « Tableaux vivants », *la Maison du Rire*, sans aucun conteste, est l'une des plus amusantes parmi les attractions réunies le long du Cours-la-Reine.

La Maison du Rire comprend deux salles de théâtre renfermant chacune deux cents places. Dans la première, où sont données chaque jour trois représentations, deux au cours de l'après-midi, durant chacune trois quarts d'heure, et une le soir durant une heure et demie, les spectacles sont consacrés à célébrer l'histoire du rire, aussi bien par la chanson interprétée par des artistes en vogue que par des ombres chinoises ou des marionnettes

MOTEURS A GAZ "CHARON"

dessinées par les dessinateurs humoristes les plus en vue.

Le prix d'entrée à ces séances est, pour celles du jour, de 4 francs, et de 5 francs pour la représentation du soir.

La seconde salle est spécialement et uniquement consacrée à des projections lumineuses comiques, etc.

Les représentations s'y succèdent sans relâche et le prix d'entrée est, pour le jour, de 1 franc par place, et le soir de 1 fr. 50.

LA ROULOTTE, LE GRAND GUIGNOL ET LA « MAISON A L'ENVERS »

La « Rue de Paris » n'eût pas été vraiment parisienne si Montmartre n'y eût été représenté. De la butte sacrée sont donc descendus deux établissements justement réputés, établissements plus que connus l'un et l'autre et dont le nom est à lui seul un programme. L'un est le *Grand-Guignol*, dirigé par M. Maurice Magnier, et l'autre la *Roulotte*.

Les visiteurs du Cours-la-Reine ne sauraient manquer de passer quelques instants agréables en allant entendre dans chacun de ces petits théâtres des chansonnettes aussi talentueuses que frondeuses. Ils feront une longue halte à la Maison à l'Envers, qui est le « Clou » de la « Rue de Paris ».

THÉATRE DE LA ROULOTTE

Directeur artistique : M. Georges Charton.

Représentations toutes les heures à partir de 2 heures de l'après-midi jusqu'à 11 heures du soir.

Parades extérieures; les chansonniers de Montmartre; chansons et tableaux animés; danses et chants de caractère en plusieurs langues et sur des airs nationaux par des artistes étrangers; ballets lumineux; nombreuses attractions

Matinées réservées aux familles avec programme spécial.

Prix des places : secondes : 1 franc; premières : 2 francs; places réservées : 3 francs; loges : 5 francs.

ASCENSEURS ABEL PIFRE

L'EXPOSITION DE 1900 A VINCENNES.

Gracieuses lectrices, et vous chers lecteurs, puisque nous vous conduisons à Vincennes où vous allez vous extasier devant les cycles, les automobiles, locomobiles et autres pièces métallurgiques, il ne vous déplaira pas de faire en route une petite station aux vastes magasins de nouveautés **PARIS-VOLTAIRE**.

Oh! ne vous récriez pas! n'allez pas dire que vous n'avez pas le temps! Cette visite est indispensable, vous allez savoir bientôt pourquoi.

Cocher! 137, boulevard Voltaire!...

Et voici l'émerveillement qui commence. Un hall de 10 000 mètres carrés s'ouvre devant nous; des moteurs, des machines diverses, des courroies de transmission, des métiers, des ouvriers, des tisseuses, des brodeuses, des étalages où s'empressent vendeurs et vendeuses, voilà ce que d'un rapide premier coup d'œil on voit dans ce hall. Mais si l'on s'approche, si l'on visite en détail, on s'aperçoit que dans cette salle gigantesque, tumultueusement disparate au premier abord, règnent un ordre et une sûreté de méthode tout à fait admirables.

C'est que les directeurs des grands magasins de **PARIS-VOLTAIRE** ont compris que, pour satisfaire une clientèle, il fallait donner des marchandises présentant des garanties sérieuses de belle fabrication défiant toute concurrence possible, et voilà pourquoi, sans la moindre hésitation en face des gros sacrifices qu'ils avaient à s'imposer, ils ont décidé de mettre **en contact direct le producteur et le consommateur**.

Presque tous les objets vendus à **PARIS-VOLTAIRE** sont fabriqués sous les yeux du client.

De ce fait, les magasins de **PARIS-VOLTAIRE** présentent un intérêt tout spécial. Ou s'y divertit en s'instruisant, on achète bon, beau et à meilleur compte que partout ailleurs.

Après avoir visité en détail le hall de 10 000 mètres carrés, et laissé quelques commandes, prenons un avant-goût à la visite des machines diverses que nous allons admirer à Vincennes; traversons donc avant, de sortir la grande galerie de 150 mètres de longueur, où nous verrons fonctionner, mûs par l'électricité, des treuils, scieries, monte-charges machines à découper les vêtements, etc., etc.

Enchantés enfin de cette première visite aux magasins **PARIS-VOLTAIRE**, 135 et 137, boulevard Voltaire, promettons-nous d'y revenir à la première occasion.

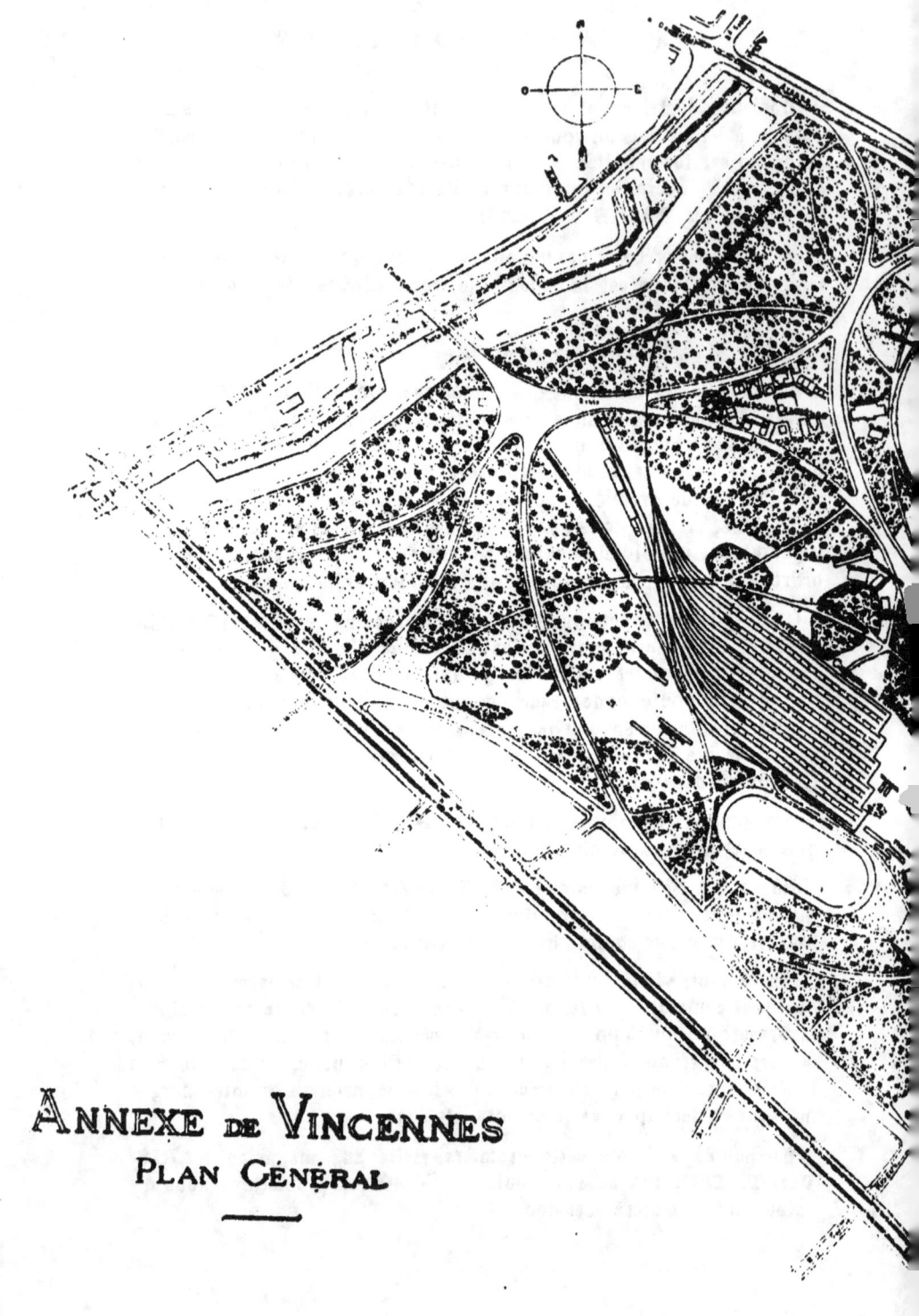

Annexe de Vincennes
Plan Général

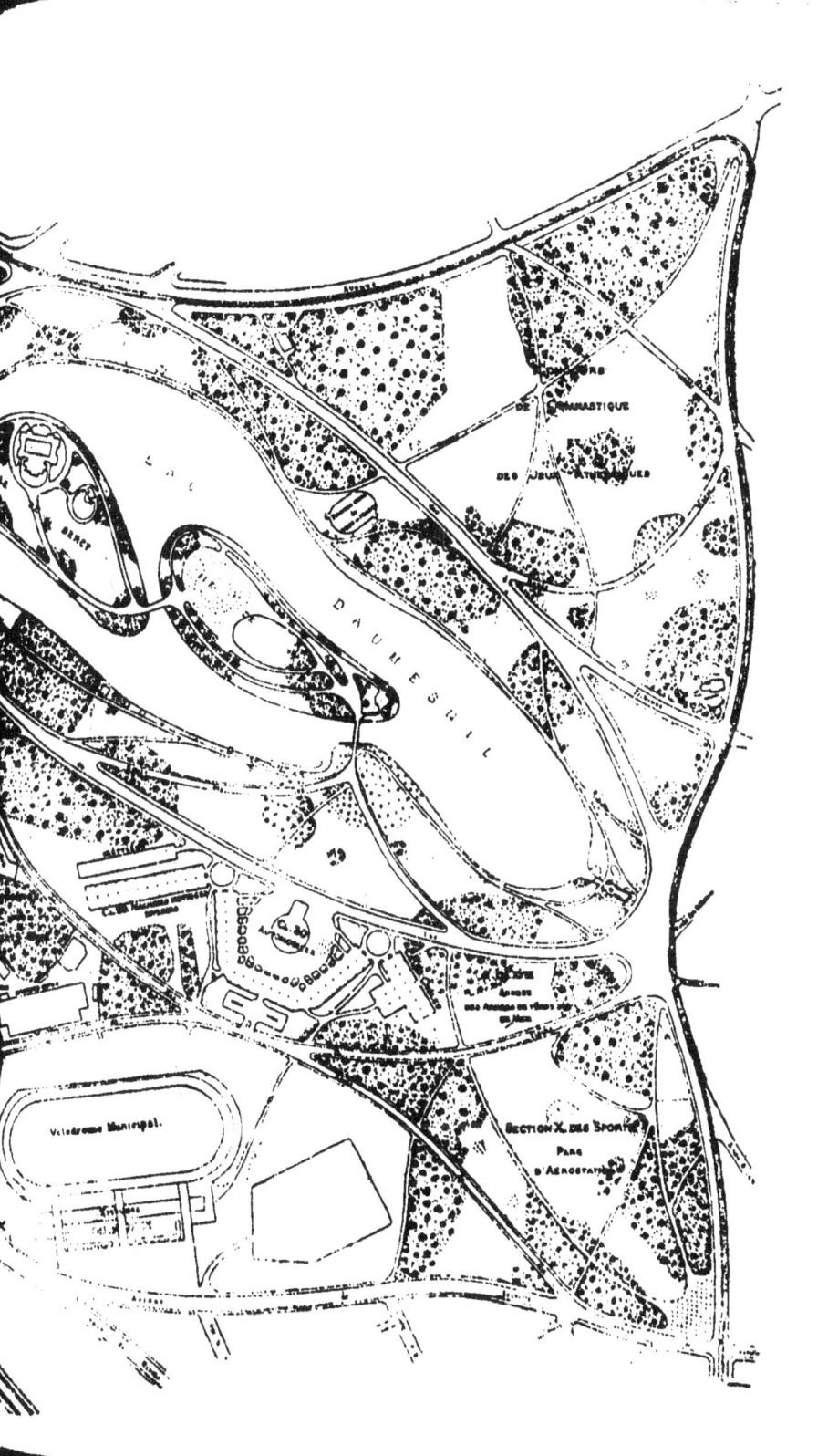

La Remington

est exposée au

CHAMP de MARS

Groupe III.
Classe 11.

à l'**ESPLANADE DES INVALIDES**
Industries diverses des États-Unis
et dans le pavillon annexe des E.-U.

THE REMINGTON STANDARD TYPEWRITER Cº
Paris, 8, boulevard des Capucines, 8.

VARICES

Seuls les Bas fabriqués avec le **NOUVEAU TISSU** Breveté DE LA
Maison **DRAPIER Fils**
PARIS, 151, Faubourg St-Antoine, 151, PARIS
procurent par leur souplesse
et leur force combinées un soulagement immédiat
NOUVEAUX BANDAGES PERFECTIONNÉS
Contention et Guérison des **HERNIES**
TRAITEMENT par CORRESPONDANCE

TABLEAUX VIVANTS

Élevée dans l'axe de la rue Bayard, l'installation des *Tableaux vivants*, réalisée par M. Bluysen, n'est pas l'une des moindres attractions de la rue de Paris.

Spectacle essentiellement artistique, les « tableaux vivants » ne se contentent point de leur seul charme plastique, mais se complètent par la musique et la poésie. Aux tableaux reconstitués avec une entente complète de la mise en scène et qui figurent, les uns des souvenirs célèbres de tous les temps, d'autres la légende du *Paradis perdu*, d'après Milton, d'autres encore le récit de la *Passion*, vient en effet s'adjoindre un poème indicatif du maître ciseleur ès rimes Armand Silvestre, poème souligné par les mélodies d'un orchestre invisible dirigé par M. Alexandre Georges.

Très élégante, la salle des *Tableaux vivants* comprend 400 places dont le prix ne dépasse jamais 3 francs.

THÉÂTRE DES AUTEURS GAIS

Le théâtre des **Auteurs gais** ne ressemble en rien aux autres théâtres situés dans la rue de Paris. Le théâtre des Auteurs gais n'est à proprement dire qu'une véritable baraque foraine, mais une baraque merveilleuse et d'un luxe inouï. Les panneaux qui l'entourent sont peints par M. Bellery-Desfontaine; et nul ne peut passer devant sans s'y arrêter. Le clou du théâtre des Auteurs gais est la parade faite par une douzaine d'artistes, vêtus de costumes d'une richesse éclatante; durant un quart d'heure, ils parlent et font le boniment au public, accompagnés du bruit de la grosse caisse, du trombone, etc., etc. Puis le spectacle commence, spectacle signé par les auteurs les plus gais de Paris, tels que Courteline, Donnay, Pierre Wolff, Hugues Delorme, etc., etc. Le théâtre des Auteurs gais est le seul, dans la rue de Paris, qui soit à ciel ouvert et se fermant en cas de pluie. Il y aura 6 représentations par jour, toutes différentes, et dont l'intermède est un clou inconnu jusqu'à ce jour. Prix d'entrée, 2 francs.

TRANSMISSIONS **A. PIAT** ET SES **FILS**

Demander partout

Le Bon Journal

PRIX DU NUMÉRO : 10 CENTIMES

A PARIS, dans tous les kiosques et chez tous les marchands de journaux
En PROVINCE, chez les libraires et marchands de journaux
Et dans toutes les gares de chemins de fer.

Le réclamer s'il n'est pas en montre

LE BON JOURNAL paraît deux fois par semaine, le jeudi et le dimanche.

Les auteurs les plus aimés du public lui ont assuré leur collaboration. Nous citerons entre autres :

MM. Jean Aicard, Jules Claretie, Victor Cherbuliez, Alphonse Daudet, Albert Delpit, George Duruy, Louis Enault, Fernand Lafargue, Camille Flammarion, Daniel Lesueur, Hector Malot, Jules Mary, Pierre Maël, Charles Mérouvel, Xavier de Montépin, Georges Ohnet, Emile Richebourg, Pierre Sales, André Theuriet, etc.

Chaque numéro est illustré d'une gravure en tête et de dessins dans le texte, exécutés par nos meilleurs artistes.

Dans chaque numéro une chronique par Mme la Vtesse Nacla, des recettes utiles : culinaires et autres, petite correspondance, etc.

LE BON JOURNAL ne publie que des romans que tout le monde peut lire ; c'est le journal de la famille par excellence.

ABONNEMENTS { PARIS, DÉPARTEMENTS } Six mois. **8** fr.
{ ALGÉRIE ET TUNISIE } Un an **15** fr.

UNION POSTALE { Six mois. . . . **10** fr.
{ Un an **18** fr.

On peut s'abonner sans frais dans tous les bureaux de poste.

PRIMES GRATUITES à tout nouvel abonnement ou tout renouvellement pour une année.

Un abonnement d'essai **ABSOLUMENT GRATUIT** sera servi pendant **un mois** à toute personne qui en fera la demande par carte postale ou lettre affranchie adressée à Monsieur l'Administrateur du Bon Journal, 26, rue Racine, Paris.

LES ATTRACTIONS
HORS L'EXPOSITION

La Grande Roue, avenue de Suffren. — La Grande Roue constitue, sans contredit, l'une des plus grandes attractions de l'Exposition. Le poids de la partie tournante, y compris les wagons, est de 650 000 kilogrammes ; elle tourne autour d'un axe dont le poids est de 36 000 kilogrammes ; cet axe est porté sur deux pylones formés par huit colonnes d'acier ; le poids de ces colonnes est de 397 000 kilogrammes.

Le diamètre de la roue est de 100 mètres ; le wagon le plus élevé est à 106 mètres du sol.

La roue est formée de 40 wagons et peut transporter 1600 voyageurs. Quant au mouvement, il est donné par un double câble actionné par deux machines à vapeur de 50 chevaux chacune.

Prix d'entrée : 1 franc. — Ascension : 2ᵉ classe : 1 franc ; 1ʳᵉ classe : 2 francs.

Paris en 1400, avenue de Suffren. — On se souvient encore de la fameuse « Reconstitution de la Bastille », qui attira un si grand nombre de curieux à notre dernière Exposition.

Sur le même terrain, on a reconstruit un coin de *Paris en 1400* ; rien n'y manque, ni les boutiques aux fenêtres ogivales, ni les rues étroites dont les maisons semblent faiblir sous le poids des années. Dans ce milieu se trouvent reconstitués les plaisirs anciens, tournois, farces, etc., etc. Un musée, où se

MOTEURS A GAZ "**CHARON**"

trouvent nombre de curiosités authentiques, et une ferme de l'époque complètent l'illusion.

Entrée : 1 franc.

Le Village suisse, avenue de Suffren. — Entrée : 1 franc.

Très intéressante reconstitution du goût le plus artistique. Les attractions sont nombreuses et variées. Restaurants, concerts. Un des succès de l'Exposition.

Théâtre Géant Columbia, porte Maillot. — Il est offert aux nombreux visiteurs de l'Exposition un spectacle qui sort entièrement de ceux que nous sommes habitués à voir. Dans une série de ballets, sur la scène la plus vaste qui ait jamais existé, on nous retrace la vie et les mœurs de l'Orient.

Une partie du programme, qui comprend surtout des jeux nautiques, nous transporte en des temps plus modernes.

Le Combat naval, porte des Ternes. — Voir évoluer sur une vraie mer, une flotte tout entière, suivre pas à pas toutes les péripéties d'une guerre navale, tel est le spectacle vraiment curieux que nous offre le Combat naval.

Ainsi que son titre l'indique, cette Société a pour objet l'exploitation, dans un immense local spécialement installé pour la circonstance, de spectacles nautiques reproduisant les manœuvres d'une flotte de guerre, des batailles navales au moyen de types réduits de navires représentant les principaux cuirassés de la marine française.

Ce n'est point, comme on pourrait le supposer,

ASCENSEURS ABEL PIFRE

la vue d'un panorama sur toile que la Société offrira aux regards des spectateurs, mais bien la reproduction naturelle, vivante, de navires avec tous leurs agrès, armements, etc., manœuvrant absolument sur l'eau.

L'escadre se compose de cuirassés, de croiseurs et de torpilleurs. On y voit également un sous-marin, ce nouveau et redoutable engin de guerre de la marine, dont on a tant parlé. Tous ces modèles, brevetés et construits sous la direction de M. Leps, ingénieur, reproduisent en petit tout ce que l'art naval moderne a pu produire de plus perfectionné.

La nuit arrive, les maisons s'illuminent, ainsi que le phare à l'entrée du goulet, et seuls les projecteurs des ports manifestent la crainte d'une attaque nocturne. Un par un, les navires de guerre pénètrent alors dans les eaux calmes de la baie, tous les feux à bord étant éteints et les torpilleurs en avant-garde; tout à coup le faisceau de lumière découvre l'ennemi et une formidable canonnade s'ensuit entre les ports et l'escadre. Chaque navire tire 50 coups à peu près et les avaries qu'ils subissent témoignent de la résistance désespérée des batteries de la côte. L'un d'eux prend feu et surnage bientôt, la coque en l'air, d'autres sombrent; mais la poudrière de la ville finit par sauter avec une détonation terrible, projetant sur la mer les reflets rougeâtres de l'incendie. A partir de ce moment les forts se taisent et la flotte, pour célébrer sa victoire, illumine et tire un feu d'artifice. Tout cela est saisissant de vérité et tellement bien exécuté que l'on se croirait réellement à un des héroïques combats de Manille ou de Santiago.

GAZOGÈNES M. TAYLOR & CIE

Ce spectacle, qui a déjà eu un succès retentissant en Amérique, a été représenté à Londres dans *Earl's Court*, a fait courir toute l'Angleterre et a donné des résultats financiers merveilleux.

Le terrain sur lequel sera installé le spectacle naval, déjà favorablement connu des Parisiens par une précédente et heureuse entreprise, réunit toutes les facilités de communication : chemin de fer, voitures, omnibus et tramways.

Pendant la durée il y a chaque jour trois représentations ; naturellement les effets d'illumination ne se produisent qu'à la séance du soir.

A voir également, avenue de Suffren, la **Rue du Caire**, très pittoresque, **Venise à Paris**, d'un effet merveilleux, et, aux Champs-Élysés, le Cirque Palace où le spectacle est de tout premier choix.

MOTEURS A GAZ "CHARON"

L'EXPOSITION DE 1900
A VINCENNES

Deux raisons ont déterminé les organisateurs de l'Exposition de 1900 à envoyer une série de produits et à faire en cet endroit des annexes importantes de plusieurs classes. La première est une raison majeure : on s'est trouvé devant un tel débordement de demandes d'exposants que, malgré toutes les réductions d'emplacement que l'on fût obligé d'imposer à chacun, il eût encore été impossible de mettre au Champ-de-Mars ou aux Invalides assez de galeries pour contenter tout le monde. D'un autre côté, la Ville de Paris, en contribuant aux dépenses de l'Exposition pour une somme de 20 millions, mit comme condition absolue que 10 pour 100 de cet argent, soit 2 millions, seraient utilisés pour faire, à Vincennes, une annexe importante, l'intention de nos édiles étant de favoriser les quartiers quelque peu déshérités de l'est de Paris.

L'exposition de Vincennes a un cachet particulier : c'est, si on le veut bien, l' « Exposition du plein air ». On y voit trois sections bien distinctes, celle des sports, celle des chemins de fer et celle des habitations ouvrières. Cette division n'est pas officielle et n'existe pas sur le papier, chacune des choses exposées à Vincennes, appartenant à une classe bien définie de la classification générale ; il

ASCENSEURS ABEL PIFRE

n'en est pas moins vrai que ces trois sections existent d'une façon réelle.

L'emplacement choisi dans le bois de Vincennes occupe 114 hectares, il est compris entre les fortifications, la limite du bois et le tracé du tramway électrique de la Bastille à Charenton.

Les sports sont centralisés à Vincennes. M. Mérillon, qui est le délégué de cette section, y a ses bureaux et son centre d'action, mais plusieurs sports, comme le tir aux pigeons, la course à pied, tiennent leurs assises dans leurs terrains propres du bois de Boulogne : la *pelouse des Acacias* et le *Racing-Club*.

Des récompenses et médailles spéciales offertes par l'Exposition universelle donnent une sanction officielle à ces Concours sportifs et en font une sorte d'*Exposition* spéciale. Il n'y a rien d'extraordinaire, après tout, à ce qu'on puisse *exposer* son habileté ou sa force musculaire tout comme un fabricant expose ses produits.

On a construit au stand de Vincennes des tribunes et des dispositifs spéciaux pour les différents sports qui tiennent réellement leurs assises en cet endroit. Ainsi on a installé une piste vélocipédique nouvelle, un gymnase très complet avec tous les agrès imaginables avec estrades pour les spectateurs; un terrain de foot-ball a été aménagé, des estacades ont été installées sur le lac, pour l'abordage des embarcations, enfin on a élevé un grand hangar pour héberger les automobiles qui devront participer aux différents concours.

Il faut bien remarquer qu'à Vincennes on n'expose pas les *moyens des sports*, mais leurs *résultats*, ce qui n'est pas du tout la même chose.

Ainsi on n'accorde pas le prix au fabricant de la meilleure bicyclette, mais à celui qui saura le mieux s'en servir; il en est de même pour les autres exercices.

Les sports sont divisés en 12 sections :

1° Jeux athlétiques. — 2° Gymnastique. — 3° Escrime. — 4° Tir. — 5° Sport hippique. — 6° Vélocipédie. — 7° Automobile. — 8° Sport nautique. — 9° Sauvetage. — 10° Aérostation. — 11° Exercices militaires préparatoires. — 12° Concours nationaux scolaires.

Les chemins de fer sont établis également à Vincennes : une grande gare de 11 voies est construite et chaque Compagnie, chaque constructeur a pu y envoyer son matériel.

On voit notamment ces nouvelles locomotives dont le type a été unifié autant que possible et ces voitures à intercirculation adoptées aujourd'hui sur tous les réseaux.

Tous les procédés nouveaux de changements de voies, de signaux, de bloquage des voies, de manutention dans les gares sont représentés. Il faut se féliciter qu'on ait installé à Vincennes cette partie importante, mais forcément encombrante, de l'Exposition; au Champ-de-Mars on n'aurait pu lui accorder qu'un emplacement restreint — comme en 1889

PNEUMATIQUES

MICHELIN

POUR VOITURES ET MOTOCYCLES

Économie, Silence, Douceur de Roulement,
Augmentation de vitesse,
Plus de Trépidations, plus de Chocs.

— et l'on n'aurait pas eu un nombre de types aussi nombreux permettant d'établir une opinion sur le progrès réalisé depuis onze ans.

Nous voyons également avec intérêt et utilité des maisons ouvrières de petit modèle et des installations d'amélioration du sort des ouvriers, écoles, pharmacies, etc. Si on n'avait pas eu Vincennes, ces installations n'auraient pu être faites, on aurait dû se contenter de modèles et de dessins accrochés dans les galeries du Palais des Congrès, sur la Seine, tandis qu'ici on peut voir ces bâtiments réellement dans tous leurs détails.

TOUS LES CONSTRUCTEURS SÉRIEUX
montent leurs Cycles, Motocycles et Automobiles
en OURY-LABRADOR
LES PLUS BELLES VICTOIRES en 1899
BARAS gagne **Paris-Lille, Paris-Ostende, Paris-Boulogne**; **M. OURY**, amat. sur pneu, **Paris-Dieppe**
OURY-LABRADOR
TÉLÉPHONE 500-56
USINE ET BUREAUX : **127**, rue du Bois, à Levallois-Perret

LES
CONCOURS INTERNATIONAUX
D'EXERCICES PHYSIQUES ET DE SPORTS

SECTION I. — JEUX ATHLÉTIQUES

Les concours organisés par le Comité de la section I se composent :

1° De *concours de courses à pied* (sept journées réparties entre le 1ᵉʳ et le 22 juillet).

2° Concours de *football-Rugby*, 3 matchs.

3° — — *association*, 4 matchs.

4° — de *hockey*, 2 matchs.

5° — de *cricket*, 3 matchs.

6° — de *lawn-tennis*, du 17 juin au 1ᵉʳ juillet.

7° — de *croquet*, à partir du 24 juin.

Enfin des concours de *jeu de boule*, de *base-ball*, de *crosse canadienne*, de *longue-paume*, de jeu de *balle au tamis*, de *courte-paume*, de *golf*, auront lieu, échelonnés de juin à septembre.

SECTION II. — GYMNASTIQUE

Les concours de la section II comportent :

1° Un concours national, la XXVIᵉ Fédérale de l'Union des Sociétés de gymnastique de France, les 3 et 4 juin.

2° Un concours national, concours-fête de l'Association des Sociétés de gymnastique de la Seine, le 2 septembre.

3° Le 13ᵉ concours international, championnat international de gymnastique, 29 et 30 juillet.

GAZOGÈNES M. TAYLOR & Cⁱᵉ

SECTION III. — ESCRIME

Les concours de la section III se divisent ainsi :

1º Concours international de fleuret, du 15 mai au 18 juin.

2º Concours international d'épée, même date.

3º Concours international de sabre, même date.

SECTION IV. — TIR

Les concours de tir se divisent en :

1º Concours international de tir.
2º Le 7ᵉ concours national de tir.
3º Concours de tir au fusil de chasse.
4º — de tir aux pigeons.
5º — de tir à l'arc et à l'arbalète.
6º — de fauconnerie.
7º — de tir au canon.

Tous ces concours auront lieu entre les 15 mai et 15 septembre.

SECTION V. — SPORT HIPPIQUE

Les concours de la section V se divisent en :

1º Le concours hippique de 1900, qui aura lieu les 29, 31 mai et 2 juin sur le terrain de l'avenue de Breteuil.

2º Concours international de polo hippique, à partir du 28 mai pendant 15 jours.

SECTION VI. — VÉLOCIPÉDIE

Les concours de la section VI seront divisés en 6 journées. Les épreuves seront courues à Vincennes sur la piste de 500 mètres.

1ʳᵉ *journée*. — Dimanche 6 septembre. — Grand prix de l'Exposition (professionnels).

2ᵉ *journée*. — Lundi 10 septembre. — Course internationale. — Régionale.

3ᵉ *journée*. — Mardi 11 septembre. — Grand prix de

MOTEURS A GAZ "CHARON"

l'Exposition (amateurs). — Course de fond internationale.

4° *journée*. — Jeudi 13 septembre. — Grand prix de l'Exposition (amateurs). — Demi-finales et finale. — Grande course des stations par équipes de trois coureurs de chaque nation.

L'épreuve du *Bol d'Or* (course de 24 heures) aura lieu le samedi et le dimanche 15 et 16 septembre.

SECTION VII. — AUTOMOBILE

Les concours de la section VII comportent :

1° Concours international de voitures automobiles de tourisme.

2° Concours international de voitures de place et de livraison.

3° Concours international de courses de vitesse.

4° — — de voiturettes.
5° — — de petits poids.
6° — — de poids lourds.

Les dates de ces concours sont échelonnées du mois de mai au mois d'octobre.

SECTION VIII. — SPORT NAUTIQUE

Les concours de la section VIII comportent :

1° Concours international de régates à l'aviron.
2° — — de yachting à la voile.
3° — — de bateaux à moteurs mécaniques.
4° — — de natation.

Ces concours auront lieu au mois d'août.

SECTION IX. — SAUVETAGE

Les concours de la section IX se divisent :

1° Concours international des manœuvres de pompes à incendie.

2° Concours international de sauvetage sur l'eau.

3° — — des premiers secours aux blessés civils et militaires.

ASCENSEURS ABEL PIFRE

SECTION X. — AÉROSTATION

Les concours de la section X comportent de nombreuses épreuves internationales réparties en 3 séries qui dureront 13 jours. Ces concours auront lieu en juin, juillet, août et septembre.

SECTION XI. — EXERCICES MILITAIRES PRÉPARATOIRES

Les concours de la section XI comportent :

Le concours de l'Union des Sociétés d'instruction militaire en France, qui est divisé en trois parties. Le 24 et le 25 juin.

SECTION XII. — CONCOURS NATIONAUX SCOLAIRES

Les concours nationaux scolaires comportent :

Six concours différents. Jeux athlétiques, aviron, lawn-ennis, escrime, tir, etc.

COMMISSION SUPÉRIEURE DES SPORTS

Président : M. Gréard, de l'Académie française.
Vice-présidents : MM. Poirier, sénateur ; Mézières, député ; le général Bailloud.
Délégué général : M. Daniel Mérillon.
Délégués adjoints : MM. Max Vincent ; Descubes ; Dubonnet, Gondinet ; Sansbœuf, architecte des Sports.
Secrétaires : MM. Alfred Monprofit et Goudeau.
Secrétaire-rapporteur : M. Montagne, publiciste.

ASCENSEURS ABEL PIFRE

LE PAVILLON DE LA PRESSE

La « Presse » qui joue un si grand et si important rôle dans tout ce qui se fait actuellement a, comme en 1889, un joli et hospitalier pavillon à l'Exposition. On y voit se réunir, avec les journalistes français qui ont, avec un élan patriotique, préparé l'Exposition universelle de 1900, les journalistes étrangers qui dans un excellent esprit de confraternité les ont aidés à accomplir, par tout ce qui concernait la propagande de la paix, de l'esprit, et du progrès, cette œuvre incomparable. Le « Pavillon de la Presse à l'Exposition est plus grand que la fameuse maison de Socrate », mais, plus heureux que ne le supposait le philosophe antique, il est « plein d'amis ». Ce pavillon, construit au quai d'Orsay, près le Commissariat-général et la place de l'Alma, à côté du pavillon du Mexique et du Restaurant roumain, a pour architecte M. Masson-Destourbet, l'architecte distingué des Sections étrangères. Au point de vue architectural il est tout en bois, avec décoration artistique en céramique dans la note blanc et or. Il est surmonté d'une coupole et d'une terrasse du haut de laquelle les Membres de la Presse peuvent admirer tout l'ensemble de l'Exposition universelle. Ils y trouvent à l'intérieur, journaux, bibliothèque, salles de conversation, téléphone, tous les moyens de se réunir, de causer, d'écrire, de travailler ou de se délasser.

Le Comité de la Presse de l'Exposition est placé

TRANSMISSIONS **A. PIAT** ET SES **FILS**

sous la direction des grandes Associations de la Presse française parisienne et départementale, dont le président est M. Jean Dupuy. Il comprend dans une réunion confraternelle toutes les opinions, et réunit les associations et syndicats de presse secondaires, de la Presse parlementaire, de la Presse artistique, de la Presse de l'Exposition, tous les groupements, en un mot, qui ont pour lien et pour trait d'union le Comité général des Associations de la Presse française.

Un délégué spécial reçoit en permanence les Membres de la Presse française et étrangère, leur donne tous les renseignements et toutes les indications qui peuvent leur être utiles, leur indique les publications spéciales qui peuvent faciliter leur tâche, les met, lorsqu'ils le désirent, en relations les uns avec les autres, par une aimable présentation.

Les Membres de la Presse, admis au Pavillon sur présentation de leur carte professionnelle, peuvent s'y faire adresser leur correspondance et, dans une salle spéciale, y donner des rendez-vous aux personnes avec lesquelles ils ont à s'entretenir.

Secrétaire Général : **M. L.-V. Meunier.**

MOTEURS A GAZ "CHARON"

LA VIE A PARIS

RENSEIGNEMENTS GÉNÉRAUX

Présidence de la République, Palais de l'Élysée.

MINISTÈRES :

Des Affaires étrangères, 37, quai d'Orsay.
De l'Intérieur, Place Beauvau.
Des Finances, Palais du Louvre.
Des Travaux publics, 244, boulevard Saint-Germain.
De l'Instruction publique et des Beaux-Arts, 110, rue de Grenelle.
De l'Agriculture, rue de Varenne.
Du Commerce, 101, rue de Grenelle.
De la Guerre, 14, rue Saint-Dominique.
De la Marine, 2, rue Royale.
De la Justice, 11, place Vendôme.
Des Colonies, Pavillon de Flore, aux Tuileries.
Passeports : Préfecture de police, 4ᵉ bureau, quai du Marché-Neuf.

AMBASSADES ET CONSULATS

Allemagne : *Ambassade*, 78, rue de Lille. — *Consulat*, 78 *bis*, rue de Lille.
Amérique centrale : *Légation*, 3, rue Boccador. — *Consulat*, 3, rue Boccador.
Autriche-Hongrie : *Ambassade*, 57, rue de Varenne; tél. 701-31. — *Consulat*, 21, rue Laffitte.
Bavière : *Légation*, 110, rue de l'Université.
Belgique : *Légation*, 38, rue du Colysée; tél. 520-15. — *Consulat*, 38, rue du Colysée.

ASCENSEURS ABEL PIFRE

Bolivie : *Légation*, 8, rue du Général-Foy. — *Consulat*, 154, boulevard Haussmann.
Brésil : *Légation*, 47, rue de Lisbonne. — *Consulat*, 23, rue des Mathurins.
Bulgarie : *Agence diplomatique*, 94, avenue Kléber.
Canada : *Consulat*, 10, rue de Rome.
Chili : *Légation*, 18, rue Pierre-Charron ; tél. 519-83. - *Consulat*, 49, rue Caumartin.
Chine : *Légation*, 4, avenue Hoche.
Colombie : *Légation*, 23, avenue Marceau. — *Consulat*, 6, cité Rougemont.
Costa-Rica : *Légation*, 14, rue Le Peletier. — *Consulat*, 14, rue des Messageries.
Danemark : *Légation*, 7, rue Pierre-Charron. — *Consulat*, 53, rue d'Hauteville.
Équateur : *Consulat*, 3, place Malesherbes ; tél. 150-80.
Espagne : *Ambassade*, 34, boulevard de Courcelles ; tél. 551-11. — *Consulat*, 6, rue Bizet.
États-Unis d'Amérique : *Ambassade*, 18, avenue Kléber. — *Consulat*, 36, avenue de l'Opéra.
Grande-Bretagne et Irlande : *Ambassade*, 39, rue du Faubourg-Saint-Honoré ; tél. 101-68. — *Consulat*, 39, rue du Faubourg-Saint-Honoré.
Grèce : *Légation*, 18, rue Clément-Marot.
Guatemala : *Légation*, 27, rue de Chateaubriand. — *Consulat*, 27, rue de Chateaubriand.
Haïti : *Légation*, 42, avenue de Wagram ; tél. 530-33. — *Consulat*, 4, rue Galliéra.
Italie : *Ambassade*, 79, rue de Grenelle. — *Consulat*, 79, rue de Grenelle.
Japon : *Légation*, 75, avenue Marceau. — *Consulat*, 75, avenue Marceau.
Libéria : *Légation*, 59, rue Boursault. — *Consulat*, 47, rue de Maubeuge.
Luxembourg : *Légation*, 50, rue Saint-Lazare. — *Consulat*, 103, rue La Boëtie.
Mexique : *Légation*, 7, rue Alfred-de-Vigny. — *Consulat*, 5, rue Bourdaloue.

GAZOGÈNES M. TAYLOR & Cie

Monaco : *Légation*, 8, rue Lavoisier.
Monténégro : *Consulat*, 24, place Malesherbes.
Orange : *Consulat*, 3 *bis*, rue Labruyère.
Paraguay : *Légation*, 25, avenue de l'Alma.
Pays-Bas : *Légation*, 6, villa Michon. — *Consulat*, 6, villa Michon.
Pérou : *Légation*, 17, rue de Téhéran. — *Consulat*, 7, rue de la Pépinière ; tél. 119-94.
Perse : *Légation*, 1, place d'Iéna. — *Consulat*, 2, avenue Vélasquez.
Portugal : *Légation*, 38, rue de Lubeck ; tél. 688-71. — *Consulat*, 35, rue de Berri.
République Argentine : *Légation*, 9, rue Alfred-de-Vigny. — *Consulat*, 18, avenue Kléber ; tél. 507-59.
République Dominicaine : *Consulat*, 2, cité d'Hauteville ; tél. 694-16.
République Sud-Africaine : *Légation*, 3 et 5, place Vendôme. — *Consulat*, 54, rue du Faubourg-Montmartre ; tél. 117-41.
Roumanie : *Légation*, 25, rue Bizet. — *Consulat*, 19, avenue de l'Opéra ; tél. 230-73.
Russie : *Ambassade*, 79, rue de Grenelle-Saint-Germain ; tél. 701-69. — *Consulat*, 79, rue de Grenelle-Saint-Germain.
Saint-Marin : *Légation*, 44, avenue du Bois-de-Boulogne ; tél. 512-81. — *Consulat*, 12, rue Paul-Baudry.
Saint-Siège : *Nonciature*, 11 *bis*, rue Legendre.
Serbie : *Légation*, 9, rue de Freycinet. — *Consulat*, 63, rue de Monceau ; tél. 139-46.
Siam : *Légation*, 14, rue Pierre-Charron ; tél. 517-97. — *Consulat*, 3, rue Pierre-le-Grand.
Suède et Norvège : *Légation*, 12, rue de Bassano. — *Consulat*, 14, rue d'Athènes ; tél. 121-32.
Suisse . *Légation*, 15 *bis*, rue de Marignan.
Turquie : *Ambassade*, 10, rue de Presbourg. — *Consulat*, 3, rue Lapérouse.
Uruguay : *Légation*, 1 *bis*, rue d'Offémont.
Vénézuéla : *Consulat*, 9, rue Freycinet.

MOTEURS A GAZ "CHARON"

JOURS ET HEURES D'ENTRÉE

DANS LES

BIBLIOTHÈQUES, MONUMENTS, MUSÉES

BIBLIOTHÈQUES

Arsenal, 3, rue de Sully : en semaine, de 12 h. à 4 h. (Fermé les jours fériés). Vacances du 15 août au 1er septembre.

Arts-et-Métiers, 292, rue Saint-Martin : tous les jours, de 10 h. à 3 h.; le soir, de 7 h. 1/2 à 10 h. (excepté le lundi).

Conservatoire de Musique, 15, rue du Faubourg-Poissonnière : en semaine, de 10 h. à 4 h. du soir. (Vacances en août et septembre.)

École de Médecine, Place de l'École-de-Médecine : en semaine, de 11 h. à 5 h.; le soir, de 7 h. 1/2 à 10 h. (Vacances du 1er août au 15 septembre.)

Bibliothèque Historique de Paris, 23, rue de Sévigné : tous les jours, de 11 h. à 5 h. en été; de 10 h. à 4 h. en hiver.

Jardin des Plantes, rue Geoffroy-Saint-Hilaire : en semaine, de 10 h. à 4 h. (Vacances de 15 jours à Pâques et du 1er au 15 septembre.)

Nationale, 58, rue Richelieu : en semaine, de 10 h. à 6 h. (Vacances de 15 jours à Pâques.)

Mazarine, 23, quai Conti : tous les jours, de 11 h. à 5 h. en été; de 11 h. à 4 h. en hiver. (Vacances du 15 août au 1er septembre.)

Sociétés Savantes, 8, rue des Petits-Champs : lundi, mercredi, vendredi, de 1 h. à 4 h. (Vacances en août et septembre.)

Sainte-Geneviève, 8, place du Panthéon : en semaine, de 10 h. à 3 h. Le soir, de 6 h. à 10 h. (Pour les messieurs seulement.)

ASCENSEURS ABEL PIFRE

ÉTABLISSEMENTS ET MANUFACTURES

Archives Nationales, 60, rue des Francs-Bourgeois : semaine, de 10 h. à 5 h. (Pour être admis à travailler, faire la demande aux Archives.)

Hôtel des Monnaies, 11, quai Conti : mardi et vendredi, de midi à 3 h. (Avec la permission du Directeur.)

Imprimerie Nationale, 87, rue Vieille-du-Temple : jeudi à 2 h. (Avec permission du Directeur.)

Manufacture des Gobelins, 42, avenue des Gobelins : le mercredi et le samedi, de 1 h. à 3 h.

Manufacture des Tabacs, 63, quai d'Orsay : le jeudi, de 10 h. à 12 h. et de 2 h. à 4 h. (Avec permission du Directeur.)

Manufacture de Sèvres : tous les jours, de 12 h. à 4 h. (Avec permission du Secrétaire des Beaux-Arts.)

ÉGLISES

Notre-Dame (Trésor), place du Parvis : tous les jours de la semaine, de 10 h. à 5 h., moyennant 0 fr. 50.

Madeleine, place de la Madeleine : tous les jours, de 1 h. à 6 h.

Sacré-Cœur (Basilique) : tous les jours, de 6 h. à 6 h.

Russe, 12, rue Daru : tous les jours, de 10 h. à la nuit.

Sainte-Chapelle, boulevard du Palais : tous les jours de la semaine, de 11 h à 5 h. en été, et de 11 h. à 4 h. en hiver.

Saint-Denis (Tombeau des Rois) : tous les jours de la semaine, de 8 h. 1/2 à 5 h. 1/2.

MONUMENTS

Hôtel de Ville, place de l'Hôtel-de-Ville : mardi, jeudi, samedi, de 2 h. à 3 h. (Avec permission de la Direction des travaux.)

Hôtel des Invalides, Esplanade : dimanche, mardi, jeudi, de 12 h. à 4 h. et lundi, de 11 h. à 4 h. (Ch., mercredi, samedi).

ÉLÉVATEURS A. PIAT ET SES FILS

Tombeau de Napoléon, Hôtel des Invalides : dimanche, lundi, mardi, jeudi, vendredi, de 12 h. à 4 h.
Panthéon, place du Panthéon : tous les jours, de 10 h. à 4 h. (lundi excepté). Dôme et caveaux avec permission.
Palais de Justice, boulevard du Palais : tous les jours de la semaine, de 12 h. à 4 h.
Prison, Conciergerie, boulevard du Palais : le jeudi, de 9 h. à 5 h. (Avec permission de la Préfecture de police, rue de Lutèce.)
Château de Versailles, Trianons et Chapelle : tous les jours (excepté le lundi), de 10 h. à 5 h. l'été; de 11 h. à 4 h. l'hiver (Trianon, de 8 h. à 4 h.).
Catacombes, place Denfert-Rochereau : avec autorisation du Préfet de la Seine.
Tour de Jean-sans-Peur, 20, rue Étienne-Marcel : tous les jours (autorisation de l'architecte de la Ville).
Fort de Vincennes : tous les jours (autorisation du Ministre de la Guerre).
Château de Fontainebleau : tous les jours, de 10 h. à 5 h. en été et de 11 h. à 4 h. en hiver.
Château de Compiègne : tous les jours, de 10 h. à 5 h. en été et de 11 h. à 4 h. en hiver.
Palais Bourbon : tous les jours, de 12 h. à 4. h.
Château de Pierrefonds : tous les jours, de 12 h. à 4 h.
Luxembourg (Sénat), 15, rue de Vaugirard : en semaine, de 9 h. à 6 h., en dehors des sessions du Sénat.
Égouts, s'adresser 4, avenue Victoria : 2ᵉ et 4ᵉ mercredi de chaque mois, avec une carte de l'Ingénieur en chef, 4, avenue Victoria.

MUSÉES

Louvre (Peinture) : tous les jours, de 11 h. à 4 h., dimanche, de 10 h. à 4 h.
Louvre (Marine) : en semaine, de 11 h. à 4 h., dimanche, de 10 h. à 4 h.
Luxembourg : tous les jours, de 9 h. à 5 h. (excepté le lundi).

MOTEURS A GAZ "CHARON"

Versailles, Salle du Jeu de Paume : tous les jours (excepté le jeudi), de 12 h. à 4 h.
Versailles, Peintures Historiques : tous les jours (excepté le jeudi), de 10 h. à 5 h. en été, et de 11 h. à 4 h. en hiver.
Cluny, 24, rue du Sommerard : tous les jours, de 11 h. à 5 h. (excepté le lundi), le samedi, de 1 h. à 4 h.
Carnavalet, 23, rue Sévigné : dimanche et jeudi, de 11 h. à 4 h.
Galliera, 10, rue Pierre-Charron, 696-85 : tous les jours de 12 h. à 4 h. (excepté le lundi).
Cernuschi, 7, avenue Vélasquez, 523-31 : dimanche, mardi et jeudi, de 10 h. à 4 h.
Paléontologie, Jardin des Plantes : le mardi, de 1 h. à 4 h., avec billet.
Galeries, Jardin des Plantes : mardi, vendredi, samedi, de 11 h. à 5 h., public le dimanche.
Serres, Jardin des Plantes : mardi, vendredi, samedi, de 1 h. à 4 h., avec billet.
Ménageries, Jardin des Plantes : tous les jours, de 1 h. à 4 h., avec billet, public le jeudi.
Sculpture, Trocadéro : tous les jours, de 11 h. à 5 h. (excepté le lundi).
Ethnographie, Trocadéro : tous les jours, de 12 h. à 4 h., avec carte ; public le jeudi et le dimanche.
Aquarium, Trocadéro : tous les jours, de 9 h. à 11 h. le matin et de 1 h. à 5 h. le soir.
Invalides (Artillerie), Trocadéro : dimanche, mardi, jeudi, de 12 h. à 4 h.
Invalides (Plans relief) : tous les jours, de 12 h. à 4 h.
Établissement d'horticulture de La Muette, 115, avenue Henri-Martin : tous les jours, de 1 h. à 6 h. en été, et de 1 h. à 5 h. en hiver.
Arts-et-Métiers, 292, rue Saint-Martin : les dimanches, mardis, jeudis, de 10 h. à 4 h.; les autres jours, à l'administration, de 12 h. à 3 h.
Beaux-Arts, rue Bonaparte : tous les jours, de 10 heures à 4 h. et le dimanche de 12 h. à 4 h.

ASCENSEURS **ABEL PIFRE**

Conservatoire de Musique, 15, faubourg Poissonnière. lundi et jeudi, de 12 h. à 4 h.
Hôtel des Monnaies, 11, quai Conti : mardi et vendredi, de 12 h. à 3 h., avec la permission du Directeur.
Observatoire, avenue de l'Observatoire : le 1ᵉʳ samedi de chaque mois, de 10 h. à 5 h., avec autorisation du Directeur.
Bibliothèque Nationale : mardi et vendredi, de 10 h. à 4 h.
Garde-Meuble, 103, quai d'Orsay : dimanche et jeudi, de 10 h. à 4 h., public les jours de fête.
Guimet, Place d'Iéna : tous les jours (excepté les lundi et samedi), de 12 h. à 5 h.
Dupuytren, 15, rue de l'École-de-Médecine : en semaine, de 11 h. à 4 h., avec permission du conservateur.
Orfila (Anatomie), 12, rue de l'École-de-Médecine : en semaine, de 11 h à 4 h., avec permission du secrétaire.
École des Mines, 60, boulevard Saint-Michel : mardi, jeudi et samedi, de 1 h. à 3 h.
Paléographie, rue des Francs-Bourgeois : jeudi et dimanche, de 12 h. à 3 h., avec permission du garde général.
Jardin d'Acclimatation, Bois de Boulogne : tous les jours, de 9 h. à 6 h. en été et de 9 h. à 5 h. en hiver.

UN BON RENSEIGNEMENT

Les étrangers, et aussi les Parisiens disposés à visiter l'Exposition, ne pourront manquer de passer un après-midi au Palais-Royal. Une petite, mais combien merveilleuse exposition leur est offerte, 19 et 20, galerie de Montpensier, et 16, rue de Montpensier, par *Henri Blanchet, l'exquis joaillier-orfèvre.*

On pourra s'extasier à souhait devant des modèles inédits d'art et de bon goût. Parures pour corbeilles de mariage, cadeaux pour naissances, baptêmes; bracelets, bagues, boucles; ses modèles inédits orfèvrerie artistique et arts nouveaux disposés avec soin solliciteront l'attention et mériteront d'unanimes suffrages.

MOTEURS A GAZ "CHARON"

THÉÂTRES. Prix des places au bureau

OPÉRA (Téléphone 231.53)

PLACES	PRIX	PLACES	PRIX
Fauteuils d'orchestre	14. »	3ᵐᵉˢ loges 5 et	8. »
Amphithéâtres	15. »	4ᵐᵉˢ — 3 et	2. »
Stalles de parterre	7. »	Fauteuils d'amphith. d. 4ᵐᵉˢ.	4. »
Baignoires . . . 15 et	14. »	Stalles 2 et	2.50
1ʳᵉˢ loges 15 et	17. »	5ᵐᵉˢ loges	2. »
2ᵉˢ — 10 et	14. »		

COMÉDIE-FRANÇAISE (Téléphone 102.23)

PLACES	PRIX	PLACES	PRIX
Baignoires	8. »	Loges 3ᵉ rang 3 et	3.50
1ʳᵉˢ loges	8. »	Fauteuils 2ᵉ galerie . . 3 et	4. »
Avant-sc. de 1ʳᵉˢ loges . .	10. »	Parterre	2.50
— 2ᵉˢ — . .	8. »	3ᵉ galerie	2. »
Fauteuils d'orchestre . . .	7. »	4ᵉ —	2. »
— de balcon . . 8 et	10. »	Loges de 4ᵉ rang	1.50
Loges 2ᵉ rang . . . 4, 5 et	6. »	Amphithéâtre	1. »

OPÉRA-COMIQUE (Téléphone 105.76)

PLACES	PRIX	PLACES	PRIX
Av.-sc (R.-de-ch. et balcon).	10. »	Loges (balcon)	10. »
— (2ᵉ étage)	6. »	— (2ᵉ étage, face) . . .	6. »
— (3ᵉ étage)	3. »	— (2ᵉ étage, côté) . . .	5. »
Baignoires	8. »	— (3ᵉ étage)	3. »
Fauteuils d'orchestre . . .	8. »	Faut. de balcon (1ᵉʳ rang). .	10. »
Stalles de parterre	3.50	— (2ᵉ rang). .	8. »

ODÉON (Téléphone 811.42)

PLACES	PRIX	PLACES	PRIX
Avant-scènes	12. »	Stalles; 2ᵉ galerie	3.50
Baignoires d'avant-scènes .	10. »	2ᵉˢ loges de face	3. »
1ʳᵉˢ loges de face	8. »	— de balcon . . .	1.50
Fauteuils d'orchestre . . .	6. »	Stalles de parterre	2.50
1ʳᵉˢ loges de balcon	5. »	— de 2ᵉ balcon . . .	1.50
Fauteuils, 1ʳᵉ galerie . . .	6. »	3ᵉ galerie	1. »
Baignoires	4. »	4ᵉ —	».50

THÉÂTRE SARAH-BERNHARDT (Téléphone 274.23)

PLACES	PRIX	PLACES	PRIX
Av.-sc.(R.-de-ch. et balcon).	15. »	Loges de 1ʳᵉ galerie couv.	6. »
Loges de balcon	12. »	Fauteuils de 1ʳᵉ galerie . .	6. »
Baignoire	10. »	— de 2ᵉ galerie . .	4. »
Fauteuils de balcon	10. »	Stalles de 2ᵉ galerie . . .	2.50
Fauteuils d'orchestre . . .	10. »	— de parterre . . .	3.50
Av.-sc. et loges de 1ʳᵉ gal.	7. »	Amphithéâtre	1. »

GAZOGÈNES M. TAYLOR & Cⁱᵉ

CHÂTELET (Téléphone 102.82)

PLACES	PRIX	PLACES	PRIX
Faut. d'orch. et balcon	4. »	Parterre, 1er amphithéâtre	2. »
Stalles d'orch. et de gal.	3. »	2e amphithéâtre	1. »
Pourtour	2. »	Troisièmes	».50

VAUDEVILLE (Téléphone 102.09)

PLACES	PRIX	PLACES	PRIX
Av.-sc., rez-de-chaus., 4 pl.	50. »	Fauteuils de balcon . 8 et	7. »
Av.-sc. de 1res, 4 places	50. »	— du foyer	5. »
Prem. loges, 6 places	48. »	Av.-sc., foyer, 4 places	16. »
— 5 —	40. »	Log. f. du côt., 5 —	20. »
— 4 —	32. »	3es loges	3. »
Baignoires 6 —	40. »	Stalles, 3e galerie . . 3 et	2. »
— 5 —	35. »	Avant-scènes des 3es	1.50
— 4 —	28. »	Loges des 4es	2. »
Loges foy., face, 5 places	25. »	4e galerie	1. »
Fauteuils d'orchestre	7. »	*Les enfants paient place entière.*	

GYMNASE (Téléphone 102.65)

PLACES	PRIX	PLACES	PRIX
Avant-scènes	12. »	Fauteuils de foyer . . 5 et	6. »
— de foyer	5. »	Loges de foyer . . . 5 et	6. »
Fauteuils d'orchestre	8. »	2e galerie	2.50
Baignoires	8. »	Loges de 2e galerie . . 3 et	2.50
Fauteuils de balcon . 8 et	9. »	3e galerie 1.50 et	2. »
Loges de balcon	8. »	4es loges	1. »

PALAIS-ROYAL (Téléphone 102.50)

PLACES	PRIX	PLACES	PRIX
Av.-sc. et faut., 1re gal.	8. »	Av.-scènes des 2es	4. »
Faut. d'orch. et 1re gal.	7. »	Faut. de 2e gal. et log. côt.	4. »
1res loges et baignoires	7. »	Stalles d'orchestre	5. »
2es loges et 1res de 2e gal.	5. »	Av.-sc. et stalles de 3e	2.50

VARIÉTÉS (Téléphone 109.92)

PLACES	PRIX	PLACES	PRIX
Av.-sc. r.-d.ch., 1e gal.	50. »	Log. gal., 4 pl. 32 f., 6 pl.	48. »
Baignoires 4 places	32. »	Log. foy., 4 pl. 20 f, 6 pl.	30. »
— 5 —	40. »	Fauteuils de balcon . 8 et	7. »
— 6 —	48. »	Fauteuils d'orchestre	7. »

AMBIGU (Téléphone 266.88)

PLACES	PRIX	PLACES	PRIX
1res avant-scènes	9. »	Faut. d'orchestre. 7, 6 et	5. »
Baignoires et 1res loges	8. »	— de foyer . . . 4 et	3. »
2es loges, face et av.-scènes	4. »	Stalles de galerie	2. »
Fauteuils balcon . 8, 6 et	4. »	Amphithéâtre	1. »

MOTEURS A GAZ "CHARON"

RENAISSANCE (Téléphone 505.03)

PLACES	PRIX	PLACES	PRIX
Av.-sc. r.-d.-ch. et balcon..	10. »	Loges 3ᵉ galerie.......	4. »
Baignoires..........	8. »	Av.-sc. et loges 1ʳᵉ g. (côté).	3. »
Loges de balcon......	7. »	Faut. 1ʳᵉ gal. (1ᵉʳ et 2ᵉ rangs).	4. »
Fauteuils d'orchestre...	6. »	— — (autres rangs).	3. »
— de bal. (1ᵉʳ et 2ᵉ r.)	7. »	2ᵉ galerie.........	2. »
— — (autres r.)	6. »	Amphithéâtre.......	1. »

FOLIES-DRAMATIQUES (Téléphone 256.67)

Av.-sc. r.-d.-ch., 5 pl...	40. »	Av.-sc. des 2ᵉˢ, 4 places..	8. »
Fauteuils d'orchestre...	5. »	Stalles de balcon.....	2. »
Av.-sc. d. 1ʳᵉˢ et av.-sc. d. th.	30. »	— de galerie....	1.25
Loges de balcon, 6 places..	48. »	Av.-sc. des 3ᵉˢ, 4 places..	5. »
— 4 pl. 24 et	20. »	Stalles d'orchestre.....	2.50
Fauteuils 1ʳᵉ galerie. 5 et	4. »	— de 2ᵉ galerie....	1.25
Av.-sc., 2ᵉ étage, 4 places..	8. »	2ᵉ galerie.........	».75

PORTE SAINT-MARTIN (Téléphone 266.97)

Avant-scènes........	10. »	Fauteuils balcon.. 6 et	5. »
Baignoires.........	8. »	— 1ʳᵉ galerie. 4 et	3. »
Loges de balcon......	5. »	Stalles 2ᵉ galerie... 3 et	2 50
Fauteuils d'orchestre et corbeille.........	7. »	— amphithéâtre...	1.50
		— de 2ᵉ amphithéâtre.	».75

NOUVEAUTÉS (Téléphone 102.51)

Avant-scènes du rez-de-chaussée et des 1ʳᵉˢ...	50. »	1ʳᵉˢ loges.........	8 »
		Stalles d'orchestre....	5. »
Baignoires et fauteuils de balcon 1ᵉʳ rang.....	8. »	Avant-scènes des 2ᵉˢ...	4. »
		2ᵉˢ loges.........	4. «
Fauteuils de balcon et d'orchestre..........	7. »	Fauteuils de galerie. 5 et	4. »
		Stalles de galerie.....	2. »

GAIETÉ (Téléphone 129.09)

Av.-scènes du rez-de-chaussée d. baig. et de 1ʳᵉˢ...	10. »	Loges av.-sc. et f. 2ᵉ gal..	5. »
		Stalles 2ᵉ galerie.....	3. »
Baignoires.........	7. »	— d'orchestre.....	4. »
Loges de 1ʳᵉ galerie...	8. »	— 3ᵉ gal.. 2 50 et	2. »
Fauteuils d'orchestre....	7. »	Amphithéâtre, face 1 fr.	
Fauteuils 1ʳᵉ galerie. 8 et	7. »	côté..........	».50

BOUFFES-PARISIENS (Téléphone 259.19)

Av.-sc. r.-de-ch. et balcon.	50. »	L. 1ʳᵉ gal., 4 pl. 20 fr., 5 pl.	25. »
1ʳᵉˢ loges et baignoires...	8. »	Fauteuils, 1ʳᵉ galerie...	5. »
Faut. d'orch. et balcons.	7. »	2ᵉ galerie.........	2. »
Av.-sc., 1ʳᵉ galerie, 4 pl..	16. »	3ᵉ —.........	1. »

ASCENSEURS ABEL PIFRE

THÉATRE ANTOINE (Téléphone 226.64)

PLACES	PRIX	PLACES	PRIX
Av.-sc. de rez-de-chaussée..	8. »	Loges de foyer	3. »
Av.-sc. de balcon. . ·. . .	8. »	Fauteuils de foyer, 1er rang.	3. »
Loges	7. »	— de foyer, autres	
Baignoires	6. »	rangs	2. »
Fauteuils d'orchestre . . .	5. »	Stalles d'orchestre	2.50
— de balcon, 1er rang.	5. »	Av.-scènes de foyer. . . .	2.50
— de balcon, autres		Loges, avant-scènes et stal-	
rangs	4. »	les de 3e galerie	1. »

Location sans augmentation de prix.

THÉATRES, CONCERTS, CIRQUES
SPECTACLES DIVERS

Déjazet.	Boulevard du Temple.
Théâtre de la République . .	50, rue de Malte. (Tél. 262.17.)
Comédie-Parisienne	5, rue Boudreau.
Nouveau-Théâtre.	15, rue Blanche. (Tél. 154.44.)
Théâtre Robert-Houdin. . .	Boulev. des Italiens.
Folies-Bergère	32, rue Richer. (Tél. 102.59.)
Olympia	26, b. des Capucines. (Tél. 244.68.)
Scala	13, b. de Strasbourg. (Tel. 101.14.)
Eldorado.	4, b. de Strasbourg. (Tél. 219.78.)
La Cigale	122, b. Rochechouart. (Tél. 407.60.)
Ba-ta-Clan	Boulevard Voltaire. (Tél. 224.79.)
Trianon-Concert	80, b. Rochechouart. (Tél. 417.84.)
Gaîté Rochechouart	17, b. Rochechouart. (Tel. 406.23.)
Parisiana	27, b. Poissonnière. (Tél. 156.70,
Petit Casino	14, b. Montmartre.
Casino de Paris.	16, rue de Clichy. (Tél. 154.44.)
Nouveau Cirque	247, r. Saint-Honoré. (Tél. 241.84.)
Cirque d'hiver	6, rue de Crussol.
Cirque-Palace	Champs-Elysées. (Tél. 514.90.)
Moulin Rouge.	Place Blanche. (Tél. 508.63.)
Musée Grévin.	10, b. Montmartre. (Tél. 155.33.)
Ambassadeurs	Champs-Elysées. (Tél. 244.84.)
Alcazar d'été	Champs-Elysées.
La Boîte à Fursy	12, r. Victor-Massé. (Tél. 285-17.)
Tréteau de Tabarin	58, rue Pigalle. (Tél. 136.42).
Les Mathurins	36, r des Mathurins. (Tél. 213.41.)
Les Capucines	39, b. des Capucines. (Tél. 156.40.)
Le Carillon	43, r. La-Tour-d'Auvergne. (T. 256.43)
Cirque Médrano	Rue des Martyrs. (Tél. 240.65.)
Concert Européen	5, rue Biot.

TRANSMISSIONS A. PIAT ET SES FILS

LA VIE PRATIQUE A PARIS
DURANT L'EXPOSITION

Malgré les ressources dont dispose Paris pour donner l'hospitalité à ses visiteurs, l'affluence d'étrangers sera telle pendant l'Exposition de 1900, que la vie à Paris sera un problème difficile à résoudre pour ceux qui n'y sont jamais venus ou n'y viennent que rarement.

Aussi c'est par des conseils sur la vie pratique à Paris pendant l'Exposition que devait commencer ce guide. Ce problème général de la vie à Paris se subdivise en multiples problèmes secondaires : les moyens de transport, le logement, la nourriture, les plaisirs. Après avoir étudié avec soin les indications que nous donnons, le visiteur le plus ignorant de la vie parisienne pourra, subordonnant ses dépenses à ses ressources, employer son temps de la façon la plus utile et la plus agréable.

Ce qui contribue pour beaucoup, en effet, au succès des Expositions universelles à Paris, c'est qu'elles sont accessibles aux bourses les plus modestes et que d'autre part Paris donne aux privilégiés de la fortune des distractions et des plaisirs sans nombre. Ceux qui possèdent des millions n'éprouvent aucune difficulté pour les dépenser avec agrément, mais ceux qui ne possèdent que quelques écus peuvent tout aussi bien profiter de l'enseignement des Expositions et prendre leur part des réjouissances et des distractions.

En consultant les diverses parties de ce chapitre, le futur visiteur de l'Exposition saura comment s'y prendre pour se loger, se nourrir, se distraire pendant un temps déterminé et selon les ressources dont il disposerait.

POUR VENIR A PARIS

Dans le monde entier, les compagnies de chemins de

MOTEURS A GAZ "CHARON"

fer et de navigation délivreront des billets d'aller et retour à prix réduits pour Paris.

En France et en Algérie, les porteurs de bons de l'Exposition ont droit à la délivrance, pour Paris, sur les chemins de fer de la métropole exploités par les six grandes compagnies (Nord, Est, Ouest, Orléans, Paris-Lyon-Méditerranée, Midi) et par l'administration des chemins de fer de l'État, de billets d'aller et retour spéciaux comportant, par rapport au double des billets simples, une réduction d'un tiers.

Ces billets spéciaux ne pourront être délivrés qu'au départ des gares et stations distantes de Paris de plus de 50 kilomètres.

Un bon de l'Exposition donnera droit à trois voyages, aller et retour, pour les stations distantes de Paris de 50 à 200 kilomètres; à deux voyages, aller et retour, pour les stations de 201 à 500 kilomètres; à un voyage, aller et retour, pour les stations distantes de plus 500 kilomètres.

Le délai de validité des billets spéciaux, y compris les jours de départ et d'arrivée, sera :

De cinq jours pour la zone de 50 à 200 kilomètres ;
De dix jours pour la zone de 201 à 500 kilomètres ;
De quinze jours pour la zone au delà de 500 kilomètres.

Les compagnies se réservent la faculté d'exclure les porteurs de billets spéciaux de certains trains désignés.

Dans les première et deuxième zones, les voyages successifs devront être effectués au départ de la même gare; la vente des bons sera, d'ailleurs, interdite entre le moment où ils auront été présentés pour la première fois au guichet de la gare de départ et celui où le droit au transport sera épuisé.

Les voyageurs devront présenter leurs bons à toute réquisition en même temps que leurs billets de voyage.

En Algérie et en Tunisie, sur les réseaux des compagnies de Paris-Lyon-Méditerranée, de Bône-Guelma, de l'Est-Algérien, de l'Ouest-Algérien et Franco-Algérienne, les porteurs auront droit à un billet d'aller et retour, valable pour un mois, du point de départ au port d'em-

ASCENSEURS ABEL PIFRE

barquement, avec réduction de 50 p. 100 par rapport au double des billets simples, soit à une réduction de 20 p. 100 pour un voyage, sur les prix des compagnies ci-dessus dénommées dans les billets circulaires qui pourraient être créés en 1900.

En Corse, les porteurs de bons ont également droit à un billet spécial d'aller et retour valable pendant un mois, du point de départ au port d'embarquement, avec réduction de 50 p. 100 par rapport au double des billets simples.

Enfin, les porteurs de bons ayant à traverser la Méditerranée pour se rendre à Paris bénéficient d'une réduction de 35 p. 100 pour un passage, aller et retour, en 1re, 2e et 3e classe, avec durée de validité de deux mois, sur les lignes postales méditerranéennes qui seraient exploitées en 1900 par la Compagnie générale transatlantique, par la Compagnie marseillaise de navigation à vapeur, par la Compagnie de navigation mixte et par la Société générale de transports maritimes à vapeur.

On trouve des bons de l'Exposition chez tous les changeurs, dans toutes les banques et notamment aux sièges sociaux et dans les succursales et agences des établissements de crédit suivants : Crédit Foncier de France, Crédit Lyonnais, Comptoir national d'Escompte de Paris, Société Générale, Société Générale du crédit industriel et commercial.

Avant de partir pour Paris, le visiteur devra s'informer dans un bureau de compagnie de transports où on lui indiquera la combinaison la plus avantageuse pour se rendre à Paris suivant le temps qu'il désirera y séjourner.

Il existe aussi une multitude de sociétés qui se sont fondées pour faciliter la visite en commun de l'Exposition. Les adhérents à ces voyages collectifs paient un prix à forfait pour le voyage et le séjour à Paris et les visites à l'Exposition. Les prix sont généralement élevés, et nous ne pouvons recommander ce système qu'à ceux des étrangers isolés qui ignorent totalement la langue française.

GAZOGÈNES M. TAYLOR & Cie

LE BUDGET DU VISITEUR

Avant de partir, le visiteur devra aussi établir son budget.

Même au plus fort de l'Exposition, on pourra se loger et se nourrir à Paris à partir de cinq francs par jour.

Vingt francs par jour sont nécessaires pour qui voudra jouir, bien que modestement, de tous les agréments de la vie parisienne.

Cent francs par jour sont un minimum pour ceux qui ne veulent se priver de rien et sont habitués au confortable et au luxe.

Conformément à la classification adoptée par l'administration de l'Exposition, nous divisons les hôtels, restaurants et cafés en établissements populaires, à prix moyen, de luxe.

LE LOGEMENT

Si vous avez des amis à Paris, priez-les de vous retenir un logement à l'avance, sinon écrivez aux adresses ci-après pour retenir votre chambre ou votre appartement en ayant bien soin, pour éviter des mécomptes, de vous faire indiquer l'étage, les dimensions des pièces, la nature du mobilier qui les garnit, leur orientation, le nombre de fenêtres, si elles donnent sur la rue ou dans une cour.

Si vous devez rester trois mois ou plus à Paris, et si vous êtes en famille et que vous désiriez être bien chez vous, vous avez tout intérêt à louer un appartement non meublé et à louer des meubles pour la durée de votre séjour.

On peut louer chez la plupart des marchands de meubles d'occasion une chambre à coucher depuis 17 fr. par mois, une salle à manger depuis 25 fr., un cabinet de travail depuis 35 fr.

MOTEURS A GAZ "CHARON"

PRIX DES LOGEMENTS (par pièce)
suivant les quartiers.

Quartiers populaires.

(Prix moyen de 50 à 100 francs par an.)

Hôpital Saint-Louis (X⁰ arrᵗ). La Roquette, Sainte-Marguerite (XI⁰ arrᵗ). Douzième arrondissement, moins Bel-Air. Treizième arrondissement, moins Croulebarbe, Santé et Plaisance. Quatorzième arrondissement. Quinzième arrondissement, Goutte-d'Or et la Chapelle (XVIII⁰ arrᵗ). Dix-neuvième et vingtième arrondissements.

(Prix moyen de 100 à 200 francs par an).

Halles (Iᵉʳ arrᵗ). Bonne-Nouvelle (II⁰ arrᵗ). Troisième, quatrième et cinquième arrondissements. Monnaie (VI⁰ arrᵗ). Gros-Caillou, École-Militaire (VII⁰ arrᵗ). Saint-Martin (X⁰ arrᵗ). Folie-Méricourt, Saint-Ambroise (XI⁰ arrᵗ). Bel-Air (XII⁰ arrᵗ). Croulebarbe (XIII⁰ arrᵗ). Batignolles. Épinettes (XVII⁰ arrᵗ), Grandes-Carrières, Clignancourt (XVIII⁰ arrᵗ).

Quartiers à prix moyen.

(Prix moyen de 200 à 500 francs par an).

Premier arrondissement, moins les Halles. Deuxième arrondissement, moins Bonne-Nouvelle. Sixième arrondissement, moins la Monnaie, Saint-Thomas d'Aquin (VIII⁰ arrondissement). Neuvième arrondissement, moins la Chaussée-d'Antin (riche), Saint-Vincent-de-Paul et Saint-Denis (X⁰ arrᵗ). Seizième arrondissement. Monceaux (XVII⁰ arrᵗ).

Quartiers riches.

(Au-dessus de 500 francs par an.)

Invalides (VII⁰ arrᵗ). Huitième arrondissement. Chaussée-d'Antin (IX⁰ arrᵗ).

TRANSMISSIONS **A. PIAT** ᴱᵀ ˢᴱˢ **FILS**

Auxquels il faut ajouter les appartements sur les grands boulevards, l'avenue de l'Opéra, les belles voies des quartiers de la Porte-Dauphine, des Bassins, Monceaux, Saint-Georges, Saint-Thomas-d'Aquin, Place Vendôme, Gaillon.

Javel, Grenelle, parmi les quartiers populaires; Auteuil, la Muette, pour les quartiers à prix moyens, se recommandent à cause de leur proximité de l'Exposition et aussi par la proportion de logements vacants qui, en temps ordinaire, varie entre 42 et 44 par 1000 pour la Muette et Grenelle, et 55 et 78 par 1000 pour Javel et Auteuil.

Hors Paris.

Une combinaison pratique et économique pour ceux que leurs affaires retiendront à Paris pendant la durée de l'Exposition consiste à louer pour la saison une maison dans les environs de Paris à proximité d'une gare de banlieue, desservie par des trains nombreux.

Toutes les localités de banlieue situées sur les lignes de l'Ouest remplissent ces conditions.

LES HOTELS

Dans les hôtels meublés, louez toujours votre chambre au mois et prévenez de votre départ huit jours à l'avance. L'usage est dans les hôtels meublés de payer d'avance par huitaine ou par quinzaine. Bien qu'ayant loué au mois, vous n'êtes pas obligé de rester un mois, vous pouvez fort bien ne rester que quinze jours à trois semaines, pourvu que vous ayez prévenu dans le délai.

Les appartements meublés sont censés être loués au mois ou au jour, suivant que le prix est établi par mois et par jour. Il est prudent quand on a loué un appartement meublé de s'enquérir des véritables propriétaires, sans quoi on s'expose à se voir enlever les meubles tout en ayant payé d'avance.

PALIERS A. PIAT ET SES FILS

Dans les quartiers populaires, on trouve des hôtels convenables à partir de 30 francs par chambre et par mois; dans les quartiers intermédiaires, à partir de 60 francs; dans les quartiers riches, à partir de 120 francs. (Voir pour la désignation des quartiers, p. 403.)

Si vous n'avez pas retenu votre logement à l'avance, le mieux est de vous installer pendant 24 heures dans un hôtel avoisinant votre gare d'arrivée et d'aller ensuite faire votre choix vous-même d'après les indications que nous donnons.

HOTELS A PROXIMITÉ DES GARES :

Gares de l'Est et du Nord :

Hôtel de l'Arrivée (3, rue de Strasbourg).
Hôtel de Besançon (bd de Strasbourg, 89). — Ch. dep. 2 fr. 50.
Hôtel du Chemin de fer du Nord (12, rue Denain). — Tél. : 405-28.
Hôtel de Strasbourg (7, rue de Strasbourg).

Gare Saint-Lazare :

Grand Hôtel de Dieppe. — Ch. de 3 à 6 fr. 50.
Grand Hôtel de la Gare de l'Ouest (11, rue d'Amsterdam).
Hôtel du Havre (16, rue d'Amsterdam). — Tél. : 127-58.
Hôtel de Normandie (4, rue d'Amsterdam).
Hôtel de Rome (17, rue du Havre, et 11, rue St-Lazare).
Hôtel Terminus (rue St-Lazare, 108). — Tél. : 127-55, 127-57.

Gare Montparnasse :

Maison Lavenue (1, rue du Départ). — Tél. : 705-23.
Hôtel de Nice (155, bd Montparnasse).

Gare d'Orléans :

Hôtel du Pied-de-Mouton (12, bd de l'Hôpital). — Tél. 808-18.

MOTEURS A GAZ "CHARON"

Gare de Lyon :

Hôtel Jules César (av. Ledru-Rollin, 52). — Tél. : 909-16.

HOTELS RECOMMANDÉS

Nous pouvons en toute confiance recommander les hôtels suivants.

Les prix indiqués ci-dessous sont les prix normaux. Les hôtels pouvant être amenés à augmenter leurs prix, il est bon de toujours s'entendre à l'avance, de vive voix ou par écrit.

RIVE DROITE

Rue Castiglione (place Vendôme) :

Hôtel Continental (rues de Castiglione et de Rivoli, près les Tuileries, la place de la Concorde et les Champs-Élysées). — Ch. et salons depuis 5 fr. ; déj., 5 fr. et dîn., 7 fr., v. c. ; restaurant à la carte. — Prix de séjour suivant durée et appartement. — Salons pour réunions, concerts, bals, banquets, etc. ; ascenseurs ; poste et télégraphe.

Place de l'Opéra :

Grand-Hôtel (boulevard des Capucines 12, et place de l'Opéra, au centre élégant de Paris). — Ch. dep. 5 fr. ; déj., 5 fr., vins, café et cognac c., et dîner-concert, 8 fr., v. c. ; restaurant à la carte. — Prix de séjour dep. 20 fr. par jour comprenant la ch., le serv., l'éclair., le p. d.; le déj. et le dîn., v. c. — Salle à manger monumentale, salles de lecture, de billards ; café ; bains ; ascenseurs ; poste, télégraphe et téléphone.

Gare Saint-Lazare :

Grand Hôtel Terminus (gare Saint-Lazare). — Ch. depuis 4 fr. ; déj., 5 fr. et dîn., 7 fr., v. c. ; restaurant à la carte. — Pension dep. 16 fr.

ASCENSEURS ABEL PIFRE

LA VIE A PARIS.

Rue de Rivoli :

Grand Hôtel du Louvre (170, rue de Rivoli et place du Palais-Royal très central). — Ch. et salons, suivant étage et position; déj., 5 fr., et dîn., 6 fr., v. c.; restaurant à la carte. — Journée complète, 20 fr.

Hôtel Saint-James et d'Albany (près les Tuileries), 211, rue Saint-Honoré et 202, rue de Rivoli. — Ch. à 1 lit, 4 à 12 fr.; à 2 lits, 6 à 20 fr.; lum. élect. et serv., 1 fr à 1 fr. 50 par pers.; p. d., 1 fr. 50 au rest., 2 fr. à l'appart.; déj., 4 fr. au rest., 5 fr. à l'appart.; dîn., 5 fr. à table d'h., 6 fr. à part, 8 fr. à l'appart.; pens., 11 fr. 50 à 18 fr.

Hôtel d'Oxford et de Cambridge (près de la rue de Rivoli et des Tuileries), 13, rue d'Alger. — Ch., 3 à 7 fr.; déj., 3 fr. 50 et dîn., 4 fr., v. c.; pens. dep. 9 fr.

Grands boulevards :

Hôtel des Capucines, 37, bd des Capucines. — Ch., 4 à 15 fr.; p. d., 2 fr. dans l'appart.; dej., 4 fr. et dîn., 6 fr.; pens., 15 à 20 fr.

Hôtel de la Terrasse Jouffroy (10, bd Montmartre). — Ch. 4 à 20 fr.; déj.. 3 fr. et dîn., 5 fr.

Hôtel Favart (5, place Boïeldieu). — Prix modérés.

A proximité des grands boulevards :

Hôtel Manchester (1, rue de Grammont). — Ch., 4 à 12 fr., serv. c.; boug., 75 c., déj., 3 fr. 50 et dîn., 4 fr., v. c. : pens., de 10 à 20 fr.

Hôtel de la Néva (9, rue Monsigny), au coin de la rue Saint-Augustin. — Ch., 3 à 8 fr.; déj., 3 fr. et dîn., 4 fr., v. c.

Hôtel de Grammont (22, rue de Grammont). — Ch., 2 fr.; p. d., 1 fr.; déj., 2 fr. 50 et dîn., 3 fr.

Hôtel Victoria (10, cité d'Antin). — Ch., 2 à 10 fr.; repas facultatifs : p. d., 1 fr. 50; déj., 3 fr. et dîn., 4 fr., v. c., servis à petites tables; pens., 10 fr. 50 par jour.

GAZOGÈNES M. TAYLOR & Cie

Grand Hôtel du Pavillon (36, rue de l'Échiquier).
Grand Hôtel de Paris (28, rue de la Ville-l'Évêque).
Hôtel du Tibre (14, rue du Helder). — Ch., 4 à 12 fr.; p. d., 1 fr. 50; déj., 4 fr. 50 et dîn., 5 fr. 50, v. c.
Hôtel Byron (20, rue Laffitte). — Ch. 2 fr. 50 à 10 fr.; p. d., 1 fr. 50; déj., 3 fr. et dîn., 4 fr., v. c.
Hôtel Laffitte (38, rue Laffitte). — Ch., dep. 3 fr.; déj., 3 fr. et dîn., 3 fr. 50.
Hôtel de l'Europe (5, rue Le Peletier). — Ch., 2 fr. 50 à 10 fr.; p. d., 1 fr. 50; déj., 3 fr. 50 et dîn., 4 fr. 50, v. c.; pens., 10 à 15 fr.
Nouvel-Hôtel (49, r. Lafayette). — Ch. dep. 2 fr.; déj., 3 fr. et dîn., 3 fr. 50.
Hôtel du Brésil et de l'Univers (23, rue Bergère). — Pension, 8 à 12 fr.
Hôtel de Paris-Nice (36, faub. Montmartre). — Ch., 2 fr. 50 à 7 fr.; p. d., 1 fr. 50, déj., 3 fr. et dîn., 4 fr., v. c.

A proximité de l'Hôtel des Postes, des Halles, du Louvre et du Palais-Royal :

Central-Hôtel (40, rue du Louvre, attenant à la Bourse de commerce). — Ch., 5 à 10 fr.; déj., 3 fr. 50 et dîn., 4 fr., v. c.
Hôtel Sainte-Marie (83, rue de Rivoli). — Ch., serv. et boug., 3 à 9 fr.; p. d., 1 fr. 25; déj., 3 fr. et dîn., 3 et 4 fr., v. c. — Prix de séjour suivant durée.
Hôtel du Rhône (5, rue Jean-Jacques-Rousseau). — Ch., 3 à 10 fr.; p. d., 1 fr.; déj., 2 fr. 50 et dîn., 3 fr., v. c.
Hôtel du Globe (4, rue Croix-des-Petits-Champs). — Ch., 2 à 5 fr.; déj., 3 fr. et dîn., 3 fr. 50, vin c.; pens., 7, 8 et 9 fr. par jour, suiv. la ch.
Hôtel du Palais-Royal (4, rue de Valois). — Ch., 4 à 20 fr., serv. et éclair. élect. c.; p. d., 1 fr. 50; déj., 4 fr. et dîn., 6 fr., v. c. — Curieuse terrasse, au sommet de l'hôtel, avec jardins et bosquets et vue sur Paris.
Hôtel de Boulogne et de Calais (15, rue Radziwil). Ch., 2 fr.; déj. et dîn à 2 fr. 50.

MOTEURS A GAZ "CHARON"

Au centre du commerce et des affaires :

Hôtel du Lion d'Argent (71, rue St-Sauveur). — Ch. dep. 2 fr. 50; déj., 3 fr., et dîn., 3 fr. 50, v. c.

Hôtel de Rouen (155, rue Saint-Denis). — Ch., 2 fr. 50; déj. et dîn. à 3 fr.

Hôtel de France (4, rue du Caire). — Ch., dep. 3 fr. 50; p. d., 1 fr.; déj., 3 fr. et dîn., 3 fr. 50. — Arrangements pour séjour.

Hôtel du Plat-d'Étain (326, rue Saint-Martin et 69, rue Meslay). — Pension, 10 fr., boug. et serv. c.

Hôtel Moderne (place de la République). — Ch., 3 à 12 fr., serv. et éclair. élect. c.; p. d.. 1 fr. et 1 fr. 25; déj., 3 fr.; café c., s. v., et dîn., 4 fr., s. v.; dans l'appart., 4 et 5 fr.

Près de la Madeleine :

Hôtel Burgundy (8, rue Duphot). — Ch., 2 à 10 fr.; pens., de 56 à 84 fr. par semaine; déj., 5 fr. et dîn., 4 fr., v. c.

Hôtel de Dijon (29, rue Caumartin), — Ch., 3 fr.; p. d., 1 fr. 25; déj., 3 fr. et dîn., 4 fr.

Hôtel Malesherbes (26, boulevard Malesherbes).

Près de la place de la Concorde :

Hôtel de la Concorde (6, rue Richepanse). — Ch. 3 fr.; p. d., 1 fr. 25; déj., 3 fr. et dîn., 3 fr. 50 — Arrangements pour familles.

Près de l'Élysée :

Hôtel de la Cité du Retiro (30, faubourg Saint-Honoré). — Ch., 3 fr.; p. d., 1 fr.; déj., 2 fr. 50 et dîn., 3 fr.

Près des Champs-Élysées :

Hôtel du Palais (28, cours de la Reine). — 80 ch. et salons dep. 2 fr., ch. et pens. dep. 7 fr. 50 par jour.

Splendide Hôtel (1 *bis*, avenue Carnot).

Hôtel Campbell (45, avenue Friedland).

Hôtel Beau-Site (4, rue de Presbourg).

Hôtel Columbia (16, avenue Kléber).

Élysée-Palace (Champs-Élysées).

ASCENSEURS ABEL PIFRE

Près du Bois de Boulogne :

Hôtel Beauséjour (99, rue du Ranelagh, à Paris-Passy). — Ch., 2 à 3 fr.; p. d., 1 fr. 25; déj., 3 fr. 50, dîn., 4 fr., v. c. — Arrangements pour séjour.

RIVE GAUCHE

Quartier latin, près des Écoles et du Luxembourg :

Hôtel Corneille (5, rue Corneille). — Ch., 3 fr.; p. d., 1 fr.; déj., 3 fr. et dîn., 3 fr. 50, v. c.

Hôtel Fénelon (11, rue Férou). — Ch. 2 à 5 fr.; déj., 2 fr., et dîner, 2 fr. 25.

Hôtel Massillon (9, rue du Vieux-Colombier). — Ch., 2 à 6 fr.; déj., 2 fr. 50 et dîn., 3 fr.

Hôtel de Seine (52, rue de Seine). — Ch., 2 fr. 50 à 5 fr.; déj., 2 fr. et dîn., 2 fr. 50. — Journée, 7 fr. 50.

Hôtel Jacob (44, rue Jacob). — Journée, 13 fr. 50.

Hôtel d'Orsay (50, rue Jacob). — Ch. et app. meublés. Arrangements pour séjour.

Faubourg Saint-Germain :

Hôtel des Saints-Pères (65, rue des Saints-Pères). — Ch. dep. 3 fr. 50; déj., 3 fr. 50 et dîn., 4 fr. — Journée, 10 à 12 fr.

Hôtel de France (5, rue de Beaune). — Ch., 2 fr.; p. d., 50 c.; déj., 2 fr. et dîner, 2 fr. 50.

Hôtel des Ministres (35, rue de l'Université). — Ch. dep. 2 fr.; déj., 3 fr. et dîn., 4 fr. — Arrangements pour séjour.

Hôtel des Ambassadeurs (45, rue de Lille). — Ch. 2 à 8 fr.; déj., 3 fr. 50 et dîn., 4 fr.; pens., 9 à 12 fr.

Hôtel du Conseil d'État (59, rue de Lille). — Ch., 2 à 6 fr.; p. d., 1 fr.; déj., 3 fr. et dîn., 3 fr. 50, v. c.

Pension Vesque (32, rue Vaneau). — Ch. dep. 2 fr.; p. d., 75 c.; déj., 2 fr. 25 et dîn., 2 fr. 50; pens., 6, 7 et 8 fr.

TRANSMISSIONS A. PIAT ET SES FILS

LES RESTAURANTS

Restaurants populaires.

Le visiteur de condition modeste trouvera dans tout Paris des établissements de bouillon et de marchands de vin traiteurs, où il pourra se restaurer à partir de 70 centimes par repas.

Bouillon et bœuf	0.40
1/4 de litre de vin.	0.20
Pain..	0.10

Dans ces établissements, la portion de viande est de 30 à 50 centimes, les portions de légumes et les desserts varient de 0.15 à 0.30. On voit que l'on peut y faire un repas substantiel pour 1 fr. 50. C'est le prix que ne dépassent guère les ouvriers parisiens qui exécutent les travaux les plus pénibles.

Les employés fréquentent de préférence les établissements à prix fixe, où l'on déjeune et dîne pour 1 fr. 10 à 1 fr. 25. Ce menu comprend : 1 hors-d'œuvre ou potage, 1 plat de viande, 1 plat de légumes, 1 dessert, 1 carafon de vin. Pain à discrétion. Ces établissements ne sauraient convenir à ceux qui ont des appétits d'ogre.

Suprême Pernot

le meilleur des desserts fins.

Restaurants à prix moyen.

Il faut citer en première ligne les bouillons Duval, Boulant et autres établissements analogues et la plupart des brasseries. La dépense normale dans ces établissements varie entre 2 francs et 5 francs par repas.

Restaurants de luxe.

Ce sont ceux où la cuisine est soignée, où le service est fait d'une façon parfaite. Le prix des plats est en moyenne de 2 à 5 francs. Ce sont surtout les vins qui corsent l'addition.

Restaurants de nuit.

Les prix des restaurants de nuit, même les plus modestes, sont toujours élevés. Le souper en cabinet particulier augmente toujours la note, et il ne faut pas s'en étonner, car ces restaurants ont des frais considérables.

Les meilleurs restaurants de nuit sont : Paillard, Voisin, Joseph, Durand, Café Anglais, Maison Dorée, Maire, Café Américain, Maxim's, etc.

HOTEL D'ORSAY

50, rue Jacob (faubourg Saint-Germain) PARIS

CHAMBRES ET APPARTEMENTS MEUBLÉS

Restaurant — Table d'hôte
Service à la Carte et en Appartement.

BAINS — HYDROTHÉRAPIE

Arrangements pour séjour. **J. DUMAINE, propriétaire.**

MOTEURS A GAZ "CHARON"

TABLE DES MATIÈRES

Avis au lecteur	6

Renseignements généraux sur l'Exposition :

Chemins de fer	21
Omnibus et tramways	22
Les voitures de place	27
Transports à l'intérieur de l'Exposition	29
Le chemin de fer intérieur	29
La plate-forme mobile	29
Les pousse-pousse	31
Bateaux à vapeur	31
Les restaurants du Champ-de-Mars	32
— du pont Alexandre III	33
— du Trocadéro	33
— du Cours-la-Reine	34
Le service médical à l'Exposition	35
Les postes, télégraphes, téléphones à l'Exposition	37

Les portes de l'Exposition . . . 39

Comment visiter l'Exposition en un jour . . . 41
— — en trois jours . . . 44

Les monuments de l'Exposition :

Le Grand Palais	47
Le Petit Palais	54
Le pont Alexandre III	57
Les passerelles sur la Seine	59

Les Palais du Champ-de-Mars :

Le Palais des Mines et de la Métallurgie	63
Le Palais du Fil	64
Le Château d'eau et le Palais des Industries chimiques	64
Le Palais de l'Électricité	66
La Grande salle des Fêtes	67

ASCENSEURS **ABEL PIFRE**

Le Palais du Génie civil et des Moyens de transport	69
Le Palais des Lettres, Sciences et Arts	70
Les Cheminées monumentales	71

Les Palais de l'Esplanade des Invalides :

Les Palais des Manufactures nationales	73
Le Palais Constantine	74
Le Palais Fabert	74
Le Palais des Industries diverses	75

Les Palais des bords de la Seine :

Le Palais de la Ville de Paris	77
Le Palais de l'Horticulture	79
Le Palais des Congrès et de l'Économie sociale	80
Le Palais des armées de terre et de mer	84
Le Palais des Forêts, Chasses, Pêches et Cueillettes	86
Le Palais de la Navigation	87

LES CLASSES

GROUPE I. — Éducation et enseignement

Classe	1. — Éducation de l'Enfant. — Enseignement primaire. — Enseignement des Adultes	89
—	2. — Enseignement secondaire	91
—	3. — Enseignement supérieur. — Institutions scientifiques	93
—	4. — Enseignement spécial artistique	94
—	5. — Enseignement spécial agricole	95
—	6. — Enseignement spécial industriel et commercial	96

GROUPE II. — Œuvres d'art.

Classes	7 à 10	98

GROUPE III. — Instruments et procédés généraux des Lettres, des Sciences et des Arts.

Classe	11. — Typographie. — Impressions diverses	99
—	12. — Photographie. — Matériel. — Procédés et produits	105
—	13. — Librairie. — Éditions musicales. — Reliure. — Journaux. — Affiches	107
—	14. — Cartes et appareils de géographie et de cosmographie. — Typographie	109

GAZOGÈNES M. TAYLOR & Cie

Classe	15. — Instruments de précision. — Monnaies et médailles	110
—	16. — Médecine et chirurgie	111
—	17. — Instruments de musique	113
—	18. — Matériel de l'art théâtral	114

GROUPE IV. — Matériel et procédés généraux de la mécanique.

Classe	19. — Machines à vapeur. — Chaudières à vapeur	115
—	20. — Machines motrices diverses	119
—	21. — Appareils divers de la mécanique générale (transmissions, engrenages, poulies, régulateurs de mouvement)	122
—	22. — Machines. — Outils	123

GROUPE V. — Électricité.

Classe	23. — Production et utilisation mécanique de l'Électricité	125
—	24. — Électrochimie	127
—	25. — Éclairage électrique	129
—	26. — Télégraphie et téléphone	131
—	27. — Applications diverses de l'Électricité	132

GROUPE VI. — Génie civil. — Moyens de transport.

Classe	28. — Matériaux, matériel et procédés du Génie civil	134
—	29. — Modèles, plans et dessins de Travaux publics	135
—	30. — Carrosserie et Charronnage. — Automobiles et cycles	141
—	31. — Sellerie et Bourrellerie	144
—	32. — Matériel des Chemins de fer et Tramways	145
—	33. — Matériel de la Navigation de commerce	147
—	34. — Aérostation	149

GROUPE VII. — Agriculture.

Classe	35. — Matériel et procédés des exploitations rurales	151
—	36. — — — de la viticulture	152
—	37. — — — des industries agricoles	153
—	38. — Agronomie. — Statistique agricole	159
—	39. — Produits agricoles alimentaires d'origine végétale	160
—	40. — Produits agricoles alimentaires d'origine animale	162

MOTEURS A GAZ "CHARON"

Classe	41. — Produits agricoles non alimentaires	163
—	42. — Insectes utiles et leurs produits. — Insectes nuisibles et végétaux parasitaires	163

GROUPE VIII. — Horticulture et arboriculture.

Classe	43. — Matériel et procédés de l'horticulture et de l'arboriculture.	165
—	44. — Plantes potagères	166
—	45. — Arbres fruitiers et fruits	167
—	46. — Arbres, arbustes, plantes et fleurs d'ornement .	167
—	47. — Plantes de serres	168
—	48. — Graines, semences et plants de l'horticulture et des pépinières	169

GROUPE IX. — Forêts. — Chasse. — Pêche. Cueillettes.

Classe	49. — Matériel et procédés des exploitations et des industries forestières	169
—	50. — Produits des exploitations et des industries forestières	171
—	51. — Armes de chasse	172
—	52. — Produits de la chasse	173
—	53. — Engins, instruments et produits de la pêche. — Agriculture	174
—	54. — Engins, instruments et produits des cueillettes.	175

GROUPE X. — Aliments.

Classe	55. — Matériel et procédés des industries alimentaires.	177
—	56. — Matériel farineux et leurs dérivés	179
—	57. — Produits de la boulangerie et de la pâtisserie. .	180
—	58. — Conserves de viandes, de poissons, de légumes et de fruits	182
—	59. — Sucres et produits de la confiserie; condiments et stimulants	183
—	60. — Produits alimentaires d'origine viticole, vins et eaux-de-vie de vins	185
—	61. — Sirops et liqueurs; spiritueux divers, alcools d'industrie	191
—	62. — Boissons diverses	192

ASCENSEURS ABEL PIFRE

TABLE DES MATIÈRES.

GROUPE XI. — Mines, — Métallurgie.

Classe	63. — Exploitation des mines, minières et minerais (matériel, procédés, produits)	195
—	64. — Grosse métallurgie (matériel, procédés, produits)	197
—	65. — Petite métallurgie (— — —)	199

GROUPE XII. — Décoration et mobilier des édifices publics et des habitations.

Classe	66. — Décoration fixe des édifices publics et particuliers.	201
—	67. — Vitraux	202
—	68. — Papiers peints	204
—	69. — Meubles à bon marché et meubles de luxe	205
—	70. — Tapis, tapisseries et autres tissus d'ameublements (matériels, procédés, produits)	207
—	71. — Décoration mobile et ouvrages de tapisserie	208
—	72. — Céramique (matières premières, matériel, procédés et produits).	210
—	73. — Cristaux, verrerie (matières premières, matériel, procédés et produits)	212
—	74. — Appareils et procédés de chauffage et de ventilation	214
—	75. — Appareils et procédés d'éclairage-non électrique	216

GROUPE XIII. — Fils. — Tissus. — Vêtements.

Classe	76. — Matériel et procédés de la filature et de la corderie	218
—	77. — — — de la fabrication des tissus.	219
—	78. — — — de blanchiment, de la teinture, de l'impression et de l'apprêt des matières textiles à leurs divers états.	221
—	79. — Matériel des procédés de la couture et de la fabrication de l'habillement	223
—	80. — Fils et tissus de coton.	224
—	81. — Fils et tissus de lin, de chanvre. — Produits de la corderie	225
—	82. — Fils et tissus de laine	231
—	83. — Soies et tissus de soie	232
—	84. — Dentelles. — Broderies. — Passementeries.	233
—	85. — Industries de la confection pour hommes, femmes et enfants.	235
—	86. — Industries divers du vêtement.	237

TRANSMISSIONS A. PIAT ET SES FILS

GROUPE XIV. — Industries chimiques.

Classe	87. — Arts chimiques et Pharmacie.	238
—	88. — Fabrication du papier	242
—	89. — Cuirs et peaux	244
—	90. — Parfumerie	245
—	91. — Manufactures de tabacs et d'allumettes chimiques	247

GROUPE XV. — Industries diverses.

Classe	92. — Papeterie	24
—	93. — Coutellerie	250
—	94. — Orfèvrerie	251
—	95. — Joaillerie et bijouterie	252
—	96. — Horlogerie	254
—	97. — Bronze, fonte et ferronnerie d'art. — Métaux repoussés.	255
—	98. — Brosserie, maroquinerie. — Tabletterie et vannerie.	257
—	99. — Industries du caoutchouc et de la gutta-percha. Objets de voyage et de campement	59
—	100. — Bimbeloterie	260

GROUPE XVI. — Économie sociale. — Hygiène. Assistance publique.

Classe	101. — Apprentissage. — Protection de l'enfance ouvrière	261
—	102. — Rémunération du travail. — Participation aux bénéfices.	262
—	103. — Grande et petite industrie. — Association coopérative et production ou de crédit. — Syndicats professionnels	264
—	104. — Grande et petite culture. — Syndicats agricoles, crédit agricole.	266
—	105. — Sécurité des ateliers. — Réglementation de travail	267
—	106. — Habitations ouvrières	267
—	107. — Sociétés coopératives de consommation	269
—	108. — Institution pour le développement intellectuel et moral des ouvriers	270
—	109. — Institutions de prévoyance	271
—	110. — Initiative publique ou privée en vue du bien-être des citoyens	272
—	111. — Hygiène	273
—	112. — Assistance publique	275

MOTEURS A GAZ "CHARON"

TABLE DES MATIÈRES.

GROUPE XVII. — Colonisation.

CLASSE 113. — Procédés de colonisation. 277
— 114. — Matériel colonial 278
— 115. — Produits spéciaux destinés à l'exportation dans les colonies. 278

GROUPE XVIII. — Armées de terre et de mer.

CLASSE 116. — Armement et matériel de l'artillerie. 280
— 117. — Génie militaire et services y ressortissant . . . 281
— 118. — Génie maritime. — Travaux hydrauliques. — Torpilles. 282
— 119. — Cartographie, hydrographie, instruments divers. 284
— 120. — Services administratifs. 285
— 121. — Hygiène et matériel sanitaire. 285

Les Colonies Françaises .
 L'Algérie . 287
 La Tunisie. 288
 Sénégal . 292
 Soudan . 293
 Inde française. 293
 Côte occidentale d'Afrique. 294
 Guinée française 294
 Côte d'Ivoire. 294
 Dahomey . 294
 Congo. 295
 Indo-Chine. 295
 Nouvelle-Calédonie 296
 Côte de Somalis. 296
 Madagascar . 297
 Les anciennes colonies 297
 Martinique. 297
 Guadeloupe. 297
 Saint-Pierre et Miquelon 298
 Guyane . 298
 La Réunion . 298
 Mayotte et Comores. 298
 Océanie . 298

Les Puissances étrangères 299
 Grande République de l'Amérique centrale. 300
 République d'Andorre. 300
 Autriche. 300
 Allemagne. 303

ASCENSEURS ABEL PIFRE

Bosnie-Herzégovine . 304
Belgique. 305
Bulgarie . 307
Chine . 308
État indépendant du Congo 309
Corée . 309
Costa-Rica . 309
Danemark . 309
Équateur . 310
Espagne . 311
États-Unis . 312
République Dominicaine 314
Grande-Bretagne . 314
Grèce . 317
Hongrie . 317
Italie . 319
Japon . 321
Liberia . 322
Luxembourg . 322
Mexique . 322
Maroc . 323
Monaco . 323
Monténégro . 324
Norwège . 325
Pays-Bas . 326
Pérou . 328
Perse . 329
Portugal . 330
Roumanie . 330
Russie . 332
République de Saint-Marin 333
Serbie . 334
Siam . 335
Suisse . 335
Suède . 336
Transvaal . 339
Turquie . 341
Les colonies anglaises 343

Les attractions du Champ de Mars :

La tour Eiffel . 345
Le Grand Globe céleste de Paris 346
Le Tour du Monde . 348
L'Exposition de l'Optique 349
Le Palais de la Femme 350
Le Palais lumineux Ponsin 351

GAZOGÈNES M. TAYLOR & Cie

TABLE DES MATIÈRES.

Le Palais du Costume	352
Le Palais des Fêtes	354
Le Pavillon de l'Automobile-Club de France	355
Le Pavillon de l'Alliance Française	355
Le Panorama du Club Alpin	355
Maréorama	356
Panorama Transatlantique	357
Le Cinéorama	357
Le Pavillon de l'Histoire de la Céramique	358
Le Pavillon du Touring-Club	358
Le Moulin Roze	359
Le Pavillon Mercier	360

Les attractions du Trocadéro 362

Les attractions des quais et du Cours-la-Reine ou « Rue de Paris » :

Le Pavillon du Creusot	366
Le Vieux Paris	366
Les Bonshommes Guillaume	368
L'Aquarium de Paris	369
La Maison du « Rire »	369
La Roulotte, le Grand Guignol et la Maison à l'Envers	370
Théâtre de la Roulotte	370
Tableaux vivants	372
Le Musée Frappa	375

Les attractions hors de l'Exposition :

La Grande Roue	377
Paris en 1400	377
Le Village suisse	378
Théâtre géant Columbia	378
Le combat naval. — La Rue du Caire. — Venise à Paris. — Cirque Palace	378

L'Exposition de 1900 à Vincennes et les Concours de Sports ... 381

Le pavillon de la Presse .. 389

La vie à Paris 391

Les Ministères	391
Les Ambassades et Consulats	391
Les Monuments de Paris	394
Les Musées	396
Les Théâtres	399

La vie pratique à Paris pendant l'Exposition. ... 403

Le Budget du visiteur	406
Le Logement	406
Les Hôtels	408
Les Restaurants	415

MOTEURS A GAZ "CHARON"

LE KODAK

EXPOSITION UNIVERSELLE 1900
PALAIS DE L'ÉDUCATION
(SECTION AMÉRICAINE)
AVENUE DE SUFFREN

LA PHOTOGRAPHIE

LE MEILLEUR APPAREIL

A L'EXPOSITION DE

1889

ET ENCORE

LE MEILLEUR APPAREIL

A L'EXPOSITION DE

1900

CAR IL EST

LE PLUS PRATIQUE

EASTMAN KODAK

PARIS { 5, AVENUE DE L'OPÉRA
4, PLACE VENDOME

TABLE DES PLANS

Plan de l'itinéraire du Chemin de fer électrique et de la Plateforme.................................... 30
Plan du Grand Palais................................ 49
Plan des Jardins des Champs-Elysées................. 51
Plan du Petit Palais................................ 55
Plan du Château d'Eau et du Palais de l'Électricité...... 66
Plan des Champs-Élysées et de l'Esplanade des Invalides... 102
Plan des Berges de la Seine.......................... 138
Plan du Trocadéro.................................. 156
Plan du Champ-de-Mars............................. 228
Plan des Colonies françaises......................... 288
Plan de Vincennes.................................. 372

ASCENSEURS **ABEL PIFRE**

COLLECTION DES GUIDES FLAMMARION

PUBLIÉS SOUS LA DIRECTION DE

M. A. SAUVERT, Ingénieur E. C. P.

L'originalité des **Guides Flammarion**, dressés sous la direction de M. l'ingénieur Sauvert, consiste dans l'accumulation des renseignements offerts aux automobilistes et cyclistes, — renseignements singulièrement intéressants aussi pour les touristes vieux jeu, je veux dire pour les promeneurs en voiture ou à pied ; — dans l'agrément et la clarté de leur présentation, et aussi dans leur nature.

Pour une excursion déterminée, les **Guides Flammarion** donnent, d'une part, la carte du chemin de fer (avec horaire), d'autre part, la carte et le *profil* en long de la route cyclable. Des signes spéciaux font connaître les routes pavées, les routes pavées avec bas-côtés praticables et les routes macadamisées.

La première série de ces guides, dont le prix est de **1 franc**, se compose des itinéraires suivants :

Les guides de : Paris à Vernon.
— Vernon à Rouen et à Trouville.
— Rouen, Le Havre, Dieppe, Le Tréport.
— Trouville, Plages normandes, Cherbourg.
— Cherbourg, Granville, Dinan.
— Paris à Chartres.
— Paris à Caen.
— Chartres, Le Mans, Rennes.
— Paris, Saint-Malo, Mont-Saint-Michel.
— Paris à Étampes.
— Étampes à Orléans et à Beaugency.
— Beaugency à Tours.
— Paris à Fontainebleau.
— Paris à La Ferté-sous-Jouarre.
— Paris à Beauvais.
— Toulon à Cannes.
— Cannes à Nice et à Menton.
Environs de Nice et de Nice à Puget-Théniers.

Chaque guide est recouvert d'un cartonnage souple et élégant avec coins dorés.

E FLAMMARION, éditeur, 26, rue Racine, Paris

TABLE DES GRAVURES

Portraits : M. Picard, Commissaire général de l'Exposition. . . 13
— MM. Delaunay-Belleville, Dervillé, Grison, Bouvard, Roujon, Defrance 19
— MM. Chardon, Legrand, Charles-Roux, Vassilière, Mérillon, Bonnier 20
La Gare de l'Esplanade des Invalides. 21
Le Commissariat général de l'Exposition 35
La Porte Monumentale 39
Le Quadrige du Grand Palais 47
Le Porche central du Grand Palais . . . 48
L'Escalier monumental du Grand Palais . . . 50
Façade principale du Grand Palais 53
— du Petit Palais 54
Perspective du Petit Palais 56
Vue d'ensemble du Pont Alexandre III 57
Détails du tablier 58
Vue d'une culée et d'un pylône 59
Passerelle du Pont de l'Alma 60
— du Palais de la Guerre 61
Palais des Mines et de la Métallurgie 63
— du Fil 64
Château d'Eau et Palais de l'Électricité 65
La Salle des Fêtes de la Galerie des Machines 68
Palais du Génie civil 69
— de l'Éducation 70
La Cheminée monumentale de l'Avenue de la Bourdonnais . . . 71
Palais des Manufactures nationales 73
— Constantine 74
— Fabert 74

ÉLÉVATEURS A. PIAT ET SES FILS

Palais des Industries diverses.	75
Vue d'Ensemble des Palais de l'Esplanade.	76
Palais de la Ville de Paris.	77
— de l'Horticulture.	80
— des Congrès.	81
— des Armées de terre et de mer.	85
— des Forêts.	86
Vue d'ensemble de l'Exposition de l'Algérie.	289
Perspective de l'Exposition tunisienne.	292
Pavillon de la Côte d'Ivoire.	294
— du Dahomey.	295
— de la Guinée française.	297
— du Ministère des Colonies.	298
Palais de l'Autriche.	301
La Maison tyrolienne.	302
Palais de l'Allemagne.	303
Pavillon de la Bosnie Herzégovine	304
Palais de la Belgique.	305
— de la Bulgarie.	307
— de la Chine.	309
Pavillon de l'Équateur.	310
Palais de l'Espagne.	311
— des États-Unis.	313
— de la Grande-Bretagne.	315
Pavillon de la Grèce.	317
Palais de la Hongrie.	318
— de l'Italie.	320
Exposition du Japon.	321
Palais du Mexique.	323
Pavillon de la Norwège.	325
— des Possessions hollandaises.	326
— du Pérou.	328
— de la Perse.	329
— du Portugal.	330
Palais de la Roumanie.	331
— de la Sibérie.	332
Pavillon de Saint-Marin.	333
Palais de la Serbie.	334
Pavillon de Siam.	335
— de la Suède.	
— du Transvaal.	340
Intérieur d'une ferme Boer.	341
Palais de la Turquie.	342
— des Indes anglaises.	343
— des Colonies anglaises.	344
Panorama de la Tour Eiffel.	345

MOTEURS A GAZ "CHARON"

Le Grand Globe céleste	347
Le Palais de l'Optique	349
— de la Femme	350
— lumineux Ponsin	351
— du Costume	353
Le Maréorama	356
Le Pavillon du Touring-Club	359
— du Creusot	365
Le Vieux Paris	367
Les Bonshommes Guillaume	368

CHOCOLAT A LA TASSE
PRÉVOST
Jusqu'après la sortie des théâtres

CHOCOLATS EN TABLETTES

THÉS SUPÉRIEURS

50 ANS DE RÉPUTATION

MAISONS :

Boulevard Bonne-Nouvelle, 39
PARIS
4, Allées de Tourny, 4
BORDEAUX

ASCENSEURS ABEL PIFRE

40698. — PARIS, IMPRIMERIE LAHURE
9, RUE DE FLEURUS, 9

A. RICHARD et Cie

SUCCESSEURS DE LA

Société de CHOUBERSKY

19, Rue du 4-Septembre. PARIS

Société de Choubersky
LA PREMIÈRE MAISON DU MONDE
POUR LES APPAREILS DE CHAUFFAGE DOMESTIQUE

CHEMINÉES ET POÊLES MOBILES
A FEU CONTINU ET VISIBLE
Brûlent nuit et jour sans jamais s'éteindre.
50 centimes de combustible par 24 heures
pour chauffer un appartement de trois pièces.
Se vend depuis 100 fr. — A l'essai 10 fr. par mois

BICYCLETTES ET MOTOCYCLES
Richard-Choubersky

MACHINES DE LUXE ET DE PRÉCISION
CONSTRUCTION FRANÇAISE
Prix exceptionnels de bon marché
en raison de la suppression des frais généraux de fabrication

A. RICHARD & Cie
MAGASINS : 18, Rue du 4-Septembre
USINES : 20, Rue Félicien-David

CATALOGUES ILLUSTRÉS FRANCO

ALIMENTATION.

FRUITS, LÉGUMES ET PRIMEURS
Conserves de toutes espèces

Maison DUPONT
BARBIER, Succr

3 et 5, Rue Gomboust et 31, Rue de la Sourdière

TÉLÉPHONE 235-77 et 235-75 **PARIS**

LÉGUMES FRAIS
ORANGES ET CITRONS

Grande spécialité de corbeilles de fruits pour dîners et soirées,
1 franc par personne, fruits de saison.

Expéditions en France et à l'Étranger

MAISON DE CONFIANCE

TRUFFES
FOIES GRAS ET COMESTIBLES EN GROS

Anciennes Maisons GRIMAUD et THÈVES

LEGOUX & BARBIER
SUCCESSEURS

99, Rue Saint-Honoré. — PARIS

TÉLÉPHONE

Maisons à ORANGE (Vaucluse)
Entrepôt à BATIGNOLLES

Ém. TERQUEM 19, RUE SCRIBE, 19 PARIS
à l'angle du boul. Haussmann

Bibliothèque Tournante Terquem

(Marque déposée) (Marque déposée)

✝✝✝ ✝✝✝

LE PLUS JOLI CADEAU UTILE A FAIRE

LA **BIBLIOTHÈQUE TERQUEM**

LE MEUBLE le plus **pratique**

A offrir pour le classement du livre, des dossiers et de la musique.

Se prête à toutes les combinaisons possibles.

Elle se fait en modèles simples, bien exécutés et en modèles de grand luxe.

✝✝✝ ✝✝✝

L'ALBUM ILLUSTRÉ EST ENVOYÉ FRANCO SUR TOUTE DEMANDE

L'amateur y trouvera des descriptions de modèles variés à tous les prix. La marque **Bibliothèque-Terquem** portée sur chaque bibliothèque, marque si universellement connue, est un sûr garant pour l'acheteur d'un meuble soigneusement exécuté et offrant toutes les garanties d'une longue durée.

ARTICLES UTILES RECOMMANDÉS

Bibliothèque tournante Terquem.
Appui-Livres bois.
Appui-livres métal.
Chevalets pour lecture.
Porte-Estampes de tous genres.
Classeurs à rideaux pour lettres.
Nouveau classeur à coulisses.
Porte-Dictionnaire.

Et tous articles utiles à la manipulation du livre

Pour répondre de plus en plus aux besoins de sa nombreuse clientèle, la **maison Terquem** vient d'ajouter **un vaste Rayon** d'articles de grand luxe en papeterie, maroquinerie, articles de haute fantaisie.

Une visite dans nos Magasins permettra au public de trouver un choix très varié d'articles très attrayants et de bon goût.

☞ **ENVOI FRANCO DE L'ALBUM ILLUSTRÉ N° 13**

Téléphone 164.49. — Adresse télégraphique : *Terquem-Paris*.

MAISON FONDÉE EN 1843

Ameublements Artistiques

Émile BERNANOS

F^d Schumacher

SUCCESSEUR

9, Rue Vignon, 9

Paris

TÉLÉPHONE 261-80

ENTREPOT GÉNÉRAL
DU
LINOLEUM

M. LALANNE, Directeur

LINOLEUM PERFECTIONNÉ
uni et imprimé

La plus riche Collection de Dessins

CARPETTES DE SALLES A MANGER
PASSAGES POUR COULOIRS ET ESCALIERS

TOILES CIRÉES POUR BUFFETS, TABLES, TOILETTES, ETC.

SPÉCIALITÉ
DE
NAPPES DE FAMILLES INALTÉRABLES

Seul véritable

LINOLEUM INCRUSTÉ INUSABLE DE STAINES
(Seule marque garantie)

dessins inaltérables
aussi durable que le carrelage

93, BOULEVARD DE SÉBASTOPOL, 93
Téléphone 132-18

MAXIME CLAIR

146-148-150-152, Faub. Poissonnière

Fabrique à Crépy

MAISON NE VENDANT QU'EN GROS

Fabrique de Meubles
DE FANTAISIE en tous genres

Seule Maison fabriquant elle-même tous ses articles et pouvant offrir à sa nombreuse clientèle une immense variété de **MEUBLES DE FANTAISIE** et de **BRODERIES d'AMEUBLEMENT**, véritable Musée de l'Art, dont la visite s'impose à tous ceux qui s'intéressent à l'Ameublement.

GRAND CHOIX
de Salons fantaisie, bois doré, noyer, etc., etc.

Styles fantaisie, anciens et modernes

Art Nouveau

CHAISES LÉGÈRES
Cannées et garnies

MEUBLES et SIÈGES
genre bois de fer

SIÈGES PLIANTS
bois jaune décoré or et doré
garniture toile, peluche soie,
broderies variées, etc.

Très belle collection
de MEUBLES
au Vernis-Martin

Bureaux — Bahuts
Vitrines
Meubles étagères
Tables à thé
à ouvrage
Bijoutières
Paravents
Colonnes — Gaines

SALONS
Rotin émaillé, couleur fantaisie pour *Véranda*
Jardin d'hiver, Serres, etc.

FAUTEUILS, CHAISES
Canapés — Chaises-longues
pour Jardins
Modèles très variés

AMEUBLEMENT

�zndfzn
BRODERIES
en tous genres et de
tous styles
sur Velours lin
Velours cati, Peluche
de soie, drap, etc.

✽✽✽
COUSSINS
Tapis de Tables
Décors de Fenêtres
PORTIÈRES
etc.

✽✽✽
TABOURETS
de pieds
● **POUFS** ●
Coussins
Modèles
très
variés

Les Acheteurs, désireux de trouver une alimentation continuelle en ces articles

Essentiellement fantaisie
et
toujours intéressants

PAR LE BON GOUT ET L'ORIGINALITÉ
de leurs formes

sont assurés d'avoir toujours à leur disposition

UNE NOMBREUSE COLLECTION

comportant tous les articles dont le goût et le genre commercial parisiens détiennent seuls le secret

Les Albums, comportant la très grande partie des Modèles, sont envoyés sur demande spéciale.

✽✽✽
Meubles fantaisie
BUREAUX
Noyer gravé or pour Dames
VITRINES
tous styles
CONSOLES, etc.

✽✽✽
SIÈGES ET MEUBLES
vrai bambou avec natte
PANNEAUX
Laque de Chine

✽✽✽
CHAMBRES
à coucher
● Haute Fantaisie ●
Pitchpin
avec marqueterie
Art nouveau — Acajou
Laquées et décorées
avec bambou natte
Panneaux laque Chine

AMEUBLEMENT.

AMEUBLEMENT. — APPAREILS A EAU ET A GAZ.

VOULEZ-VOUS BIEN VENDRE
vos MEUBLES ou ACHETER à bas PRIX
DES MEUBLES DE TOUS GENRES

G. CARRÉ

79, Rue Saint-Lazare. — PARIS
AU GARDE-MEUBLE DE LA TRINITÉ

Réalise les conditions ci-dessus au grand profit
DE SES CLIENTS

Toutes sortes de MEUBLES provenant des Ventes
JUDICIAIRES — SAISIES-WARRANTS, ETC., ETC.

CONDITIONS SPÉCIALES
Aux personnes qui viendront par cette annonce.

Cie KENNEDY
11, Boulevard Bourdon
PARIS

COMPTEURS D'EAU
Robinets-Vannes
ET TOUS
Appareils de Distribution d'Eau

APPAREILS A EAU ET A GAZ.

ROBINET FILTRE

Système E. LEHMANN, à Paris. Breveté S. G. D. G.

Dépôt et Démonstration :
1-3, Galerie d'Orléans (Palais-Royal)

ROBINET IDÉAL, une source d'eau pure sur chaque évier
Seul appareil ne s'encrassant jamais

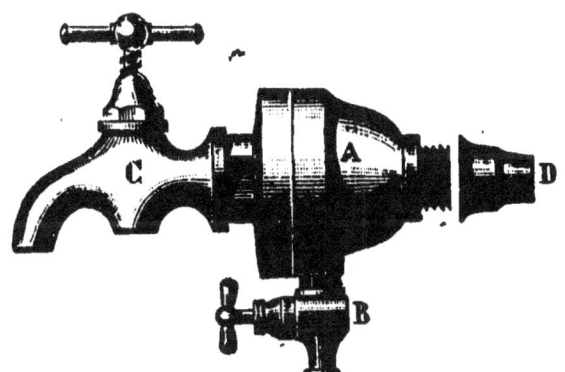

A. Récipient renfermant le filtre.
B. Robinet à eau filtrée.
C. Robinet à eau non filtrée, dont la force du courant nettoie le filtre.
D. Douille de raccord, soudée sur la conduite d'arrivée.

Envoi franco contre mandat de fr. 25 à M. LEHMANN
20, rue de la Glacière, Paris.

ATTESTATIONS

Département de la Gironde

Maison de Santé
Ville de B....

Cabinet du Directeur.

B...., le 24 Mai 1899.
J'ai reçu votre lettre, les robinets ont été placés immédiatement ; ils fonctionnent déjà depuis longtemps et on est très satisfait des résultats obtenus. Vous pouvez être assuré que désormais, à mesure des besoins, nous emploierons votre appareil.
Agréez, etc.
Signé : C..., Docteur-Médecin (Ancien député).

L..., près d'Orléans, 22 Juin 1899.
Je me plais à vous informer que depuis près de cinq mois que j'emploie, à ma cuisine, un de vos robinets-filtre, j'en ai été constamment satisfait, qu'il n'a pas nécessité de réparation, ni de démontage pour le nettoyer.
Signé : M..., Conseiller honoraire à la Cour d'Appel de Rouen.

Domicilié à O..., rue ..., no....
Paris, 24 Juin 1899.
Il m'est agréable de vous déclarer, que le robinet-filtre placé chez moi depuis quelques mois, fonctionne toujours d'une manière parfaite, et que j'en suis enchantée.
Signé Comtesse de P..., rue ..., no....

APPAREILS A EAU ET A GAZ.

SOCIÉTÉ ANONYME DES
FONTAINES A GAZ
Brevetées S G. D. G.
13, Rue de la République, 13. — LYON

GÉNÉRATEUR A GAZ PORTATIF
ÉCONOMIQUE ET INEXPLOSIBLE
Pour l'éclairage, le chauffage et la force motrice

SOCIÉTÉ FRANÇAISE DE CONSTRUCTIONS MÉCANIQUES
(Anciens Établissements CAIL)
Société Anonyme. Capital : 8.000.000 de francs.
SIÈGE SOCIAL : 21, Rue de Londres, PARIS
DIRECTION GÉNÉRALE, 28, RUE DE LILLE, DOUAI (NORD)
Usines à Denain et à Douai (Nord)

CONSTRUCTIONS MÉTALLIQUES
Ponts en fer, acier et fonte. — Ascenseurs hydrauliques. — Halles et marchés. — Machineries hydrauliques pour les manœuvres dans les ports de mer, portes d'écluses, etc.

FILTRE MALLIÉ
155, Faubourg-Poissonnière. — PARIS
Application des théories Pasteur

PORCELAINE D'AMIANTE
Académie des Sciences
PRIX MONTYON
☸☸☸
SUPÉRIEUR A TOUS LES FILTRES
5 Médailles d'Or — 7 Diplômes d'Honneur
1^{er} Ordre de Mérite — Hors Concours

EXPOSITION DE 1900
CLASSES : 36, 72, 111, 114, 121

De Diétrich et Cie

CONSTRUCTEURS

LUNÉVILLE (Meurthe-et-Moselle)

Voitures automobiles
2, 4, 6, 8 places et au-dessus

Camions automobiles
Système Amédée BOLLÉE de 6, 10, 12, 20 chevaux

Phaétons, Wagonnettes, Breacks, Charrettes,
Ducs, Cabs, Omnibus de famille,
Voitures de livraisons. Voitures de Course à 2 places
CAMIONS POUR TRANSPORTS JUSQU'A 3000 KILOGRAMMES

COMPAGNIE ANGLAISE

76, faubourg St-Denis et rue de Paris, 54

TÉLÉPHONE 227-44 **TÉLÉPHONE 227-44**

J. Van Gelder

Directeur

APPAREILS SANITAIRES DE TOUTES SORTES

Lavabos-Toilettes, Baignoires
Chauffe-Bains, Water-Closets

71 Récompenses à diverses Expositions

**Services de table terre de fer
Services de toilette**

Maison fondée : Londres 1803, Paris 1860

Catalogue sur demande
Nous sollicitons votre visite dans nos Magasins

FABRIQUE DE BIJOUTERIE JOAILLERIE

✢✢✢✢✢✢

Louis SOURY

2, Place de la Madeleine, 2

ATELIERS : 30, Rue de Provence

GRAND CHOIX DE BIJOUX EN TOUS GENRES
ET DE TOUS PRIX

✢✢✢✢

MANUFACTURE O FINE JEWELS

Joaillerie Bijouterie

CHOIX BAGUES GENRE ANCIEN

Bijoux Art nouveau

Montures. -- Pièces de commandes

Pierre GALLI

PARIS — 45, rue Turbigo, 45 — PARIS

Union Centrale des Beaux-Arts

TÉLÉPHONE 114-47. **MÉDAILLE DE BRONZE 1880.** TÉLÉPHONE 114-47.

CHOCARNE
IMITATION

BIJOUTERIE JOAILLERIE
GENRE RICHE

Spécialité de Bijoux Acier

1, Rue de la Paix, PARIS
50, Quai Saint-Jean-Baptiste, } NICE
14, Avenue Félix-Faure,

TÉLÉPHONE 229-81

BIJOUTERIE HORLOGERIE.

A la Montre de Genève

MAISON FONDÉE EN 1864

Louis DEUTSCH

JOAILLERIE, BIJOUTERIE, HORLOGERIE

190, Faubourg St-Honoré
et 175, Boulevard Haussmann

PARIS

ENGLISH SPOKEN
TÉLÉPHONE 128-75

Réparation d'Horlogerie
et Bijouterie

Art Décoratif

BIJOUX ART NOUVEAU ❦ ÉMAUX
Bronzes ⚜ Abat-Jour Artistiques
PANNEAUX EN IMITATION DE TAPISSERIE
Peinture sur Soie, Velours et Toile
Paravents • Écrans • Aquarelles

❦ Albert VIGAN ❦

Près l'Opéra — 35, boul. Haussmann

HORLOGERIE DE PRÉCISION

Bijouterie, Joaillerie, Orfèvrerie,
Montres simples et compliquées, Pendules de voyage,
Bijouterie fantaisie, Pièces de commande.

ANCIENNE MAISON PERRIER

GUIOT, fabricant

PARIS — 16, rue Auber, 16 — PARIS

Maison recommandée et de confiance.

English spoken

Librairie Ernest FLAMMARION, 26, rue Racine, PARIS

GEORGES COURTELINE

- **LES GAIETÉS DE L'ESCADRON.** Illustrations en couleurs de Guillaume (15ᵉ *mille*). 1 vol 3 fr. 50
- **LES FEMMES D'AMIS** (6ᵉ *mille*). 1 vol 3 fr. 50
- **LE TRAIN DE 8 H. 47.** Illustrations en couleurs de Guillaume (30ᵉ *mille*). 1 vol. 3 fr. 50
- **LIDOIRE ET POTIRON.** Illustrations en couleurs de Guillaume. (20ᵉ *mille*). 1 vol. 3 fr. 50
- **BOUDOUROCHE.** Illustrations en couleurs (12ᵉ *mille*). 1 volume . 3 fr. 50
- **MESSIEURS LES RONDS-DE-CUIR** (10ᵉ *mille*). 1 vol. 3 fr. 50
- **AH! JEUNESSE!** (7ᵉ *mille*) 1 vol 3 fr. 50
- **UN CLIENT SÉRIEUX** (10ᵉ *mille*). 1 vol. 3 fr. 50
- **LA VIE DE CASERNE.** Illustrations de Dupray. 1 volume in-4°. 20 fr. »
- **LE 51ᵉ CHASSEURS** 1 vol. 0 fr. 60
- **MADELON, MARGOT ET Cⁱᵉ.** 1 vol. 0 fr. 60
- **LES FACÉTIES DE JEAN DE LA BUTTE.** 1 vol. . . 0 fr. 60
- **OMBRES PARISIENNES.** 1 vol 0 fr. 60

LE TRAIN DE 8 h. 47

Édition populaire illustrée en livraisons à **0 fr. 10**

L'œuvre complète Prix : **10 francs.**

Envoi **FRANCO** contre mandat ou timbres-poste.

A. Devries

FABRICANT

✤✤✤✤

Joaillerie

✤✤✤✤

Bijouterie

✤✤✤✤

Orfèvrerie

✤✤✤✤

Horlogerie

✤✤✤✤✤✤

5, Rue de Castiglione, 5

PARIS

✤✤✤

TÉLÉPHONE 280-38

BISCUITS PERNOT

GRANDS SUCCÈS

LE

Suprême Pernot
le meilleur des desserts fins.

LE

SUGAR PERNOT
Nouvelle Gaufrette vanille.

LE

Madrigal Pernot
Dessert Sec, Exquis, Léger.

Le "PIOUPIOU"
NOUVEAU DESSERT NATIONAL

la Chanoinesse PERNOT
A la gelée.

BRONZES D'ART

L'ART DANS LA MAISON

Comment on orne sa maison. Nous sommes à une époque où chaque intérieur modeste ou riche, désire emprunter à l'art nouveau, les ressources de son originalité et de son style hardi, sans excepter l'art ancien,

pour lui donner ce cachet confortable qui révèle à la fois le sentiment des arts et du goût chez son propriétaire. Cette impression se manifestera par des riens, un bibelot placé à propos sur un meuble, une cheminée, une console, etc., ce sera un petit vase aux formes graciles, FIG. n° 1368. Un bougeoir, art nouveau, FIG. 444, de lignes souples et harmonieuses. Une pendulette modern style, FIG. 1027, symbolisant la fuite des heures. Un petit broc porte fleurs, FIG. 1366, s'associant à quelques reproductions de chefs d'œuvre anciens, bronze antique découvert dans les fouilles, vieil ivoire, statuette retirée d'un sarcophage d'un Pharaon, figurine de Tanagra etc.

Ce désir hier encore ne pouvait être réalisé qu'aux prix de lourds et parfois impossibles sacrifices. Aujourd'hui, il est à la portée de tous, un moulage en plâtre de l'objet d'arts un flacon de *Chrysalide* et l'on obtient à volonté (sans dépense appréciable toutes les imitations de nos richesses artistiques, sculpture en vieux bois, tryptique d'ivoire, bronze antique, etc.

Pour guider l'amateur, M. A. WOLF (OA ✱), l'inventeur du procédé, a édité l'*Art pratique des imitations et reproductions des Musées*, brochure qu'il adresse franco, p. la poste, contre un franc en timbres poste (Edition de luxe spéciale à 1900 contre mandat de 2 fr. 50). A tous ceux qui ont des loisirs et qui veulent les occuper d'une manière artistique et utile à la fois, nous leur conseillons d'étudier cette brochure, de plus, nous engageons vivement nos lecteurs à visiter le magasin de M. WOLF, 56, *boulevard Beaumarchais, Paris-Bastille*, qui constitue à lui seul une des plus curieuses originalités de Paris. Ils y trouveront dans ce petit musée un choix considérable de bibelots imités de l'ancien et du moderne, véritables souvenirs de l'*Exposition de 1900 et de Paris*, tout en emportant chez eux le secret d'opérer eux-mêmes ; (franco contre mandat de 12 fr. pour le n° 1366, de 14 fr. pour le n° 1368, de 18 fr. pour le n° 444, de 55 fr. pour le n° 1027. Il est adressé spécimens des originalités ci-contre en genre grès modern style.)

M. COLIN & Cie
Bronzes d'Art, d'Ameublement et d'Éclairage
OBJETS D'ART
APPAREILS ET INSTALLATIONS D'ÉCLAIRAGE ÉLECTRIQUES
— ☀ 17, rue des Tournelles. PARIS ☀ —
SUCCURSALES :
5, boulevard Montmartre, Paris — 26A Soho Square, Londres
33, avenue de la Gare, Nice
Téléphone : 143-68

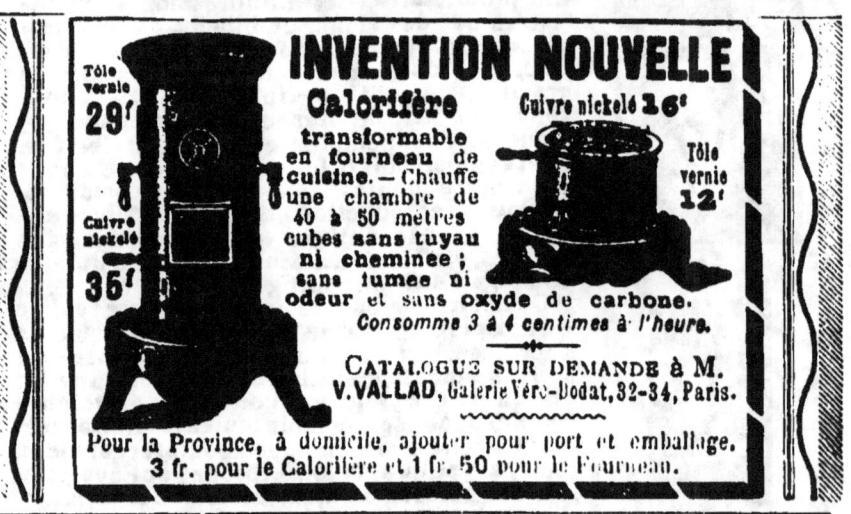

INVENTION NOUVELLE
Calorifère transformable en fourneau de cuisine. — Chauffe une chambre de 40 à 50 mètres cubes sans tuyau ni cheminée ; sans fumée ni odeur et sans oxyde de carbone.
Consomme 3 à 4 centimes à l'heure.
Tôle vernie 29 f — Cuivre nickelé 36 f — Cuivre nickelé 16 f — Tôle vernie 12 f

CATALOGUE SUR DEMANDE à M. V. VALLAD, Galerie Véro-Dodat, 32-34, Paris.

Pour la Province, à domicile, ajouter pour port et emballage, 3 fr. pour le Calorifère et 1 fr. 50 pour le Fourneau.

Librairie Ernest **FLAMMARION**, 26, rue Racine, PARIS

COLLECTION IN-18 JÉSUS A 3 FR. 50 LE VOLUME
DAUDET (ALPHONSE)

LA FÉDOR. Pages de la vie. Illustr. de Faurés, 27e mille. 1 vol.
AVENTURES PRODIGIEUSES DE TARTARIN DE TARASCON
 Illustrations de Rossi, Montégut, Myrbach, 155e mille. 1 volume.
TARTARIN SUR LES ALPES. Illustrations de Myrbach, Aranda, Rossi, 187e mille. 1 volume.
PORT-TARASCON. Dernières aventures de l'illustre Tartarin
 Illustrations par Bieler, Montégut, Montenard, etc. 81e mille. 1 vol.
JACK. Illustrations par Rossi et Myrbach, 104e mille. 1 volume.
TRENTE ANS DE PARIS. Illustrations de Montégut, Myrbach, Rossi, etc., 47e mille. 1 volume

Envoi **FRANCO** contre mandat ou timbres-poste.

CAOUTCHOUC MANUFACTURE
FRANÇAIS, ANGLAIS ET AMÉRICAIN

M^{on} CHARBONNIER, VECRIGNER Succ^r
376, Rue Saint-Honoré. — PARIS

Vêtements imperméables tissus anglais. — Paletots de cocher. — Paletots de garde. — Tablier et Jambières. — Gants jaunes américains pour cavaliers et chasseurs. — Tubs de voyage. — Cuvettes. — Matelas à air pour campement. — Coussins. — Oreillers. — Trousses et tous articles perfectionnés pour l'hygiène et les voyages. — Chaussures américaines souples et légères. — Marque Goodyear (seul dépôt) Bottes de chasse, etc.

MAISON DE CONFIANCE **TÉLÉPHONE : 241-67**

MANUFACTURE de Porcelaines

BLANCHES & DÉCORÉES

Bourdon & Robert

39, Rue de Paradis
PARIS

18, Place du Champ-de-Foire
LIMOGES

SPÉCIALITÉ DE SERVICES DE TABLE

Grès flammés

MATÉRIAUX RÉSISTANT AUX AGENTS ATMOSPHÉRIQUES

A. BIGOT & Cie

13, Rue des Petites-Écuries, 13
PARIS

Objets d'Art

CARRELAGES — REVÊTEMENTS

PIÈCES ARCHITECTURALES

Économie réalisée sur la sculpture décorative du Bâtiment

BRIQUES ÉMAILLÉES

Exécution sur commande de toutes pièces spéciales

DEVIS SUR DEMANDE

EXPOSITION PERMANENTE

LA POTERIE DU GOLFE JUAN

Faïences à reflets métalliques

Clément MASSIER

Officier de la Légion d'Honneur

MÉDAILLE D'OR — PARIS 1889

Golfe-Juan, près Cannes (Alpes-Maritimes)
Nice : maison de vente, avenue Masséna, 12

**PARIS, 206, rue de Rivoli
et 36, avenue de l'Opéra, PARIS**

Librairie Ernest FLAMMARION, 26, rue Racine, PARIS

Dr P. LABARTHE

DICTIONNAIRE POPULAIRE
DE MÉDECINE USUELLE
D'HYGIÈNE PUBLIQUE ET PRIVÉE

Illustré de 1270 figures

Publié par le docteur Paul Labarthe, avec la collaboration de professeurs agrégés de la Faculté de médecine, de membres de l'Institut, de l'Académie de médecine, de médecins et de pharmaciens des hôpitaux, de professeurs à l'École pratique et des principaux spécialistes. — Nouvelle édition revue et corrigée par le Dr Ant. de Soyre.

L'ouvrage forme deux beaux volumes grand in-8° jésus de 2000 pages : Prix des deux volumes brochés, **25 francs**; reliés, demi-maroquin, **35 francs**. On peut également se procurer le *Dictionnaire de Médecine* en livraisons à **10 centimes** et en séries à **50 centimes**.

ZERMATT
(VALAIS) SUISSE 1620 m.

CHEMIN DE FER de VIÈGE A ZERMATT

OUVERT du 15 Mai au 31 Octobre

Cette ligne à crémaillère est une des plus pittoresques et intéressantes de l'Europe et conduit le voyageur à **Zermatt en 2 h. 1/2** de Viège, station du chemin de fer Jura-Simplon.

Voitures de IIe**, III**e **classe confortables.**
Voiture-Salon avec plate-forme vitrée.

Zermatt au pied du Cervin et du Mont-Rose est le centre d'une grande variété d'ascensions et d'excursions.

Nombreux et bons Hôtels :

Une nouvelle ligne électrique conduit maintenant de Zermatt au Gornergrat (3136 m.), ce belvédère unique au monde.

DE PARIS A ZERMATT EN 16 HEURES

COMPAGNIE DE NAVIGATION MIXTE
(Cⁱᵉ TOUACHE) — PAQUEBOTS POSTE FRANÇAIS

LYON, siège soc., r. de la République.
MARSEILLE exploit., 54, r. Cannebière.
PARIS, bur. d. passages, 9, r. de Rome.
CETTE, agence, 13, quai de Bosc.
PORT-VENDRES, agence, gare marit.
NICE, agence, 1, quai Lunel.

ALGÉRIE, TUNISIE, ITALIE, TRIPOLITAINE et MAROC

Départs de MARSEILLE pour :
- **Alger** (direct)........... jeudi, 6 h. s.
- **Oran** (direct)........... jeudi, 6 h. s.
- **Philippeville** (rapide)... jeudi, midi.
- **Bône** (vià Philippeville).. jeudi, midi.
- **Tunis** (rapide).......... mercr., midi.
- **Gênes, Livourne, Naples** jeudi, 7 h. s.

Départs pour MARSEILLE de :
- **Alger** (direct).......... dim., 9 h. m.
- **Oran** (direct).......... sam., 10 h. m.
- **Philippeville** (rapide).... lundi, midi.
- **Bône** (vià Philippeville).. dim., 5 h. s.
- **Tunis** (rapide).......... lundi, midi 30.
- **Naples** (direct)......... lundi, 5 h. s.

Départs de PORT-VENDRES pour :
- **Alger** (rapide).......... dim., 8 h. s.
- **Oran** (rapide)........... vendr., 3 h. s.

Départs pour PORT-VENDRES de :
- **Alger** (rapide).......... mercr., midi 30
- **Oran** (rapide).......... lundi, midi.

Départs de MARSEILLE :

1° (vià Tunis) pour **Sousse, Monastir, Mehdia, Sfax, Gabès, Djerbah** et **Tripoli**, tous les mercredis midi, avec retour de **Tripoli** sur **Marseille** par les mêmes escales, tous les mercredis 4 h. soir.

2° (vià Oran) pour **Beni-Saf, Nemours, Melilla, Tetuan, Gibraltar, Tanger** et facultativement **Ceuta** le jeudi par quinzaine, avec retour bi-mensuel de **Tanger** pour **Marseille** le mercredi matin.

3° (vià Oran) pour **Arzew** et **Mostaganem**, le jeudi par quinzaine.

Départs de **NICE** pour **Gênes, Livourne** et **Naples**, tous les vendredis 9 h. soir, avec retour direct de **Naples** pour **Marseille**, tous les lundis 5 h. soir.

Prix des passages de PORT-VENDRES et vice versa pour		1ʳᵉ cl.	2ᵉ cl.	3ᵉ cl.	pont.
	Alger	70 fr. »	50 fr. »	24 fr. »	12 fr.
	Oran	80 fr. »	60 fr. »	26 fr. »	12 fr. »

Prix des passages au départ de MARSEILLE	GÊNES	LIVOURNE	ALGER, ORAN, PHILIPPEVIL., BÔNE	NAPLES	TUNIS, ARZEW, MOSTAGANEM	SOUSSE NEMOURS	ORAN (vià Alger par ch. de fer)	MELILLA MEHDIA	SFAX	GABÈS TETUAN GIBRALTAR CEUTA	TANGER DJERBAH	TRIPOLI DE BARBARIE
	fr.	fr.	fr.	fr.	fr.	fr.	fr.	fr.	fr.	fr.	fr.	fr.
1ʳᵉ classe......	25	35	60	60	70	90	1ʳᵉ cl. 75 / 2ᵉ cl. 66	110	120	140	130	160
2ᵉ classe......	20	25	45	45	50	65	2ᵉ cl. 55 / 3ᵉ cl. 31	80	90	110	115	125
3ᵉ classe......	12	16	34	25	24	35	3ᵉ cl. 27	45	50	60	65	70
Sur le pont....	8	12	12	14	12	18		22	25	30	32	35

AVIS. — En 1ʳᵉ, 2ᵉ et 3ᵉ classes, ces prix s'entendent nourriture comprise, excepté pour **Gênes, Livourne** et **Naples**.

SERVICE COMMUN AVEC LES CHEMINS DE FER

Toutes les gares françaises délivrent, aux conditions du tarif commun G. V. n° 205 des chemins de fer, des **Billets circulaires à itinéraires facultatifs** établis au gré des voyageurs, valables 90 jours et comportant à la fois des parcours en chemin de fer et des traversées maritimes à effectuer à *prix réduits* sur les paquebots de la COMPAGNIE DE NAVIGATION MIXTE. Ces billets permettent l'arrêt facultatif dans tous les ports ou gares de l'itinéraire qu'ils comportent.

Compagnie Générale de Navigation
HAVRE, PARIS, LYON, MARSEILLE

Société Anonyme. Capital : 16.400.000 fr.

Siège social, 11, quai Rambaud. LYON

Direction à Paris
28, BOULEVARD DE LA BASTILLE

Direction à Lyon
11. QUAI RAMBAUD

Service de Voyageurs de Lyon, Valence et Avignon

SOCIÉTÉ FRANÇAISE DE CONSTRUCTIONS MÉCANIQUES
(Anciens Établissements CAIL)
Société Anonyme. Capital : **8.000.000 de francs**.
SIÈGE SOCIAL : 21, Rue de Londres, **PARIS**
DIRECTION GÉNÉRALE, 28, RUE DE LILLE. DOUAI (NORD)
Usines à Denain et à Douai (Nord)

MACHINES A FROID ET A GLACE, système Linde, brevetés S.G.D.G.
Les plus hautes récompenses et les plus hauts rendements.
Entrepôts frigorifiques. — Conservation des produits alimentaires. — Appareils pour la fabrication de la glace transparente ou opaque. — Fonçage de puits de mines.

CHEMISERIE
Lingerie pour Hommes, Chemisettes de Dames
Maisons ABEL LOROUE & P. LELEU réunies

Paul Leleu
Successeur

49, Avenue de l'Opéra - 1, Place de l'Opéra - PARIS
Maison du Cercle Militaire

EXPOSITIONS UNIVERSELLES
Paris 1867 ● Havre 1868
PARIS 1889, Membre du Jury, Hors Concours

EXPOSANT
MAISON DE CONFIANCE

FRIBOURG

Chemisier

• • •

CHEMISES SUR MESURE

• • •

26, rue Marbeuf (Champs-Élysées)

PARIS

• • •

MAISON DE CONFIANCE

Chevaux et Voitures

Pension de chevaux

GUIOT

30, rue de la Ville-l'Évêque, 30

Près la Madeleine et l'Élysée.

TÉLÉPHONE 286-80

PARIS

96, rue Lauriston, 96

Entre les
Avenues Victor-Hugo, Malakoff et Kléber.

TÉLÉPHONE 687-01

CHOCOLAT A LA TASSE
PRÉVOST

Jusqu'après la sortie des théâtres

CHOCOLATS EN TABLETTES

THÉS SUPÉRIEURS

50 ANS DE RÉPUTATION

MAISONS :

Boulevard Bonne-Nouvelle, 39
PARIS
4, Allées de Tourny, 4
BORDEAUX

Dragées, Bonbons
CHOCOLATS
Marrons glacés et au sirop
Spécialité de Boîtes Baptême

A. JACQUIN & FILS
Successeurs de JACQUIN Frères

PARIS — 12, rue Pernelle, 12 — PARIS
Exposition Universelle, Paris 1889, Médaille d'Or

Fashionable boots

✦ ✦ ✦

J. THOMAS

BOOTMAKER

39, rue de Caumartin, 39

PARIS

Maisons ROLLIN & D'HAEYE réunies

✦✦✦✦✦✦

B. LEDUC

CHAUSSEUR

45 — Avenue de l'Opéra — 45

PARIS

✦✦✦✦✦

MÉDAILLE D'OR ENGLISH SPOKEN

MAISON DE CONFIANCE

Fabrique de Chaussures
de LUXE
POUR DAMES & POUR HOMMES

DUCROS

29, Rue de la Chaussée d'Antin, 29

PARIS

— MAISON DE CONFIANCE —

Grande Cordonnerie Saint-Didier

FLEURET

MAISON DE CONFIANCE

143, Rue de la Pompe, 143
120, Avenue Victor-Hugo, 120

GRANDE SPÉCIALITÉ POUR ENFANTS
RAYON SPÉCIAL POUR PENSIONS

Spécialité de Chaussures cousues à la main
pour Dames et pour Hommes

CHAUSSURES AMÉRICAINES

CHAUSSURES DE LUXE
Garanties cousues à la main

Berthelot

5 MAISONS DE VENTE A PARIS

90, Faub. St-Honoré ✛ 55, Rue Lafayette
144, Boul. St-Germain ✛ 96, Boul. Sébastopol
83, Avenue Victor-Hugo

GRAND ASSORTIMENT DE CHAUSSURES TOUTES FAITES

pour *Messieurs*
pour *Dames*
pour *Fillettes*
pour *Enfants*
pour *Garçonnets*

CHAUSSURES SUR MESURES
Prix modérés

Envoi franco du prix courant illustré

FABRIQUE : 23, Rue Gurvand, RENNES
SUCCURSALE : 34, Rue d'Aiguillon, BRF

CHAUSSURES DE LUXE
SUR MESURE
Pour Hommes et pour Dames

E. FOURMAL
BOTTIER
3, RUE DES MATHURINS — PARIS

CORSETS, CEINTURES ET JUPONS
MAISON L^{ne} ROULLAND
Ci-devant 22, rue Lafayette
39, Rue Laffitte, 39
PARIS

Librairie Ernest FLAMMARION, 26, rue Racine — PARIS

COLLECTION IN-18 JÉSUS A 3^{FR}·50 LE VOLUME

ALPHONSE DAUDET

SAPHO, Édition illustrée par Rossi, Myrbach, etc. 187ᵉ mille. 1 vol.
SOUVENIRS D'UN HOMME DE LETTRES. Illustr. de Montégut, Rossi, Bieler, Myrbach, etc. 28ᵉ mille. — 1 vol.
L'OBSTACLE. Dessins de Bieler, Gambard, Marold et Montégut. 22ᵉ mille. — 1 vol.
ROSE ET NINETTE. Frontispice de Marold. 57ᵉ mille. — Cartonné, tête dorée. — 1 vol.
LES ROIS EN EXIL. Ill. de Bieler, Myrbach, etc. 75ᵉ mille. — 1 vol.
L'ÉVANGÉLISTE. Illustr. de Marold, etc. — 1 vol.
ROBERT HELMONT. Illustr. de Picard, etc. — 1 vol.
DAUDET (A.) et HENNIQUE (L.). — **LA MENTEUSE.** 80 dessins de Myrbach. — 1 vol.

Envoi franco contre mandat ou timbres-poste.

CORSETS
Ceintures
Irma Prudent
16, rue Daunou
PARIS

IMPRESSIONS DE LUXE

Affiches Artistiques
Impressions Artistiques

SILVA et LECLERC

8, Rue du Quatre-Septembre, PARIS

Catalogues illustrés
Impressions en couleurs
TAILLE-DOUCE

TÉLÉPHONE 147-71 TÉLÉPHONE 147-71

GROS — DÉTAIL

CRISTAL TREMPÉ

Assiette Agatine

Cristaux Trempés de toutes Sortes

Services de Table • Objets de Fantaisie

GOBLETTERIE, ÉCLAIRAGE, etc.

Téléphone 210.81 — Téléphone 210.81

G. PETIT, 62, boulevard Haussmann. PARIS

L. BOUTIGNY

Cristaux artistiques

BOHÊME-VENISE

Spécialité de services de table

1, 3, 5, 7, 9, Passage des Princes,

PARIS

FANTAISIES ARTISTIQUES en Broderies et Dentelles

MAISON UNIQUE DANS SON GENRE DANS TOUT PARIS

Mme Louise EMERY
13, Rue Royale, 13 — Paris
(Au fond de la cour)

Librairie Ernest FLAMMARION, 26, rue Racine. — PARIS

COLLECTION ILLUSTRÉE D'OUVRAGES UTILES

CHAQUE VOLUME DU FORMAT IN-18, CARTONNAGE ÉLÉGANT. PRIX : **3 FR.**

ARNOUS DE RIVIÈRE. — **TRAITÉ POPULAIRE DU JEU DE BILLARD.** — Un vol. illustré.

J. DYBOWSKI. — **GUIDE DU JARDINAGE.** — Un vol. illustré.

C. KLARY. — **GUIDE DE L'AMATEUR PHOTOGRAPHE.** Avec illustrations. — Un vol.

PAUL BICHET. — **L'ART ET LE BIEN-ÊTRE CHEZ SOI**, guide artistique et pratique. 200 illustrations d'HENRIOT. — Un vol.

LE LIVRE DES JEUX. Dominos, Cartes, Dames, Échecs, Jeux de société, en plein air, etc. Nombreuses illustrations d'HENRIOT. — 1 vol.

J. SOILLOT. — **COURS THÉORIQUE ET PRATIQUE** de comptabilité. 1re et 2e parties. 1 vol. in-18. 3 fr. — 3e et 4e parties 1 vol. in-18.

COUSINE JEANNE. — **LE LIVRE DE LA SALLE A MANGER** ET DE L'OFFICE. Conseils pratiques aux Maîtresses de maison. Manuel de tout ce qui concerne l'office, les repas, suivi d'une série de recettes de cuisine facile. — 1 vol.

Envoi franco contre mandat ou timbres-poste.

CABINETS DENTAIRES DE 1ᵉʳ ORDRE

Créés en 1846

DENTIERS
ET DENTS MERVEILLEUX

Aussi jolis et plus solides que les dents naturelles, imitant la nature dans toute sa beauté et sa perfection

s'adaptant à la bouche sans opération

SYSTÈME INCONNU

réalisant tous les progrès de l'Art dentaire

Docteur FATTET, FRISON et FILS

de la Faculté de Médecine de Paris

9, Rue de Surène. PARIS

(Près la Madeleine, à l'entrée du boulevard Malesherbes)

CI-DEVANT RUE SAINT-HONORÉ

La Saymar

OMNIUM INDUSTRIEL D'ÉLECTRICITÉ

SOCIÉTÉ ANONYME AU CAPITAL DE 1 700 000 FRANCS

pour

l'Exploitation des nouvelles lampes électriques à incandescence

dites **"LAMPES SAYMAR"**

(brevetées S. G. D. G.)

MODÈLES DÉPOSÉS

LUMIÈRE & ÉCONOMIE

MAGASINS ET BUREAUX

9, Boulevard des Italiens, 9

PARIS ⟶ TÉLÉPHONE ⟵ PARIS

Adresse télégraphique · SAYMAR-PARIS

Usines : 1, Avenue de Paris (Rueil)
(Seine-et-Oise)

Au Lilas blanc
ABOT
TÉLÉPHONE 528-30 Fleuriste TÉLÉPHONE 528-30

188, boulevard Haussmann, 188

MAISON FONDÉE EN 1866

Maison recommandée et de toute Confiance

→ **PRÈS DE L'EXPOSITION** ←

PELLETERIE • FOURRURES • CONFECTIONS

SPÉCIALITÉ DE CORBEILLES DE MARIAGE

Conservation de Fourrures
pendant l'été

→ **ACHATS DIRECTS** ←
à Londres et à Leipzig

Henri LOOS
106, Rue Saint-Honoré — Paris
(près la rue du Louvre)

PELLETERIE et FOURRURES
A L'OURS POLAIRE

GROS — MAISON DE CONFIANCE — **DÉTAIL**

RÉPARATION
TRANSFORMATION

CONSERVATION PENDANT L'ÉTÉ

H. Schœnherr

76, rue Réaumur, 76

(près le boulevard Sébastopol)

PARIS

Compagnie Sibérienne

FOURRURES

C. Chanel

217 — Rue Saint-Honoré — 217

(Près la Place Vendôme)

PARIS

FOURRURES EN GROS & DÉTAIL

Corbeilles de Mariage

GARDES ET RÉPARATIONS

Spécialité de Vêtements

POUR AUTOMOBILES

Téléphone 242,78

FABRIQUE DE FOURRURES

A. Lodderhose

26, Rue Duphot, 26
(Boulevard de la Madeleine)

PARIS

TÉLÉPHONE 231-03

Vêtements Loutre et Astrakan

DERNIÈRE CRÉATION

GRAND CHOIX DE ZIBELINES, MARTRES

FOURRURES RICHES

Pour Corbeilles de Mariage

PELISSES D'HOMMES, JAQUETTES, COLLETS, COLS, MANCHONS, ETC., ETC.

MAISON DE CONFIANCE

HOTEL FAVART

NICOLLE
PROPRIÉTAIRE

APPARTEMENTS pour FAMILLES — CHAMBRES très CONFORTABLES

5, Rue de Marivaux (place Boieldieu) — Paris
(en face l'Opéra-Comique)

English spoken — BAINS, ÉLECTRICITÉ — Téléphone

PRIX MODÉRÉS

LES PLUS BEAUX

APPARTEMENTS MEUBLÉS
DE PARIS

39, Avenue des Champs-Élysées
6, Avenue d'Antin

Téléphone — Eclairage électrique — Ascenseur
Eau chaude — Calorifère à vapeur

Splendide Hôtel

1 bis, Avenue Carnot
Champs-Élysées — Étoile

LUMIÈRE ÉLECTRIQUE ● ASCENSEUR

J. FAUCHERRE, Propriétaire

Hôtel de Familles distingué — Téléphone 541-77

PARIS

Hôtel CAMPBELL
45, 47, avenue de Friedland,

Hôtel BEAU SITE
4, rue de Presbourg, Place de l'Étoile

Hôtel COLUMBIA
16, avenue Kléber

Hôtel MALESHERBES
26, boulevard Malesherbes

Hôtel D'AUTRICHE
37, rue d'Hauteville

Hôtel DU PALAIS
28, Cours-la-Reine

OUVERT SEULEMENT DURANT 1900

Hôtel de L'EXPOSITION
(EXHIBITION HOTEL)

900 lits

13, 15, 17, quai de Grenelle, 4, boul. de Grenelle
2, 4, 6, 8, rue Neuve

Hôtel DE L'AVENUE
28, avenue de Suffren

Arthur GEISSLER, Propriétaire

GRAND HOTEL DE PARIS

28, RUE DE LA VILLE-L'ÉVÊQUE
près de la Madeleine, PARIS

Chambres très confortables de 5 à 8 fr. par jour et au mois. Réduction importante pour long séjour, appartements pour familles. Service à volonté, salle de billard, leçons par

M. BIGNAND, *Propriétaire*

Renseignements sur la ville. On parle anglais et allemand.

Confortable rooms from 2/6 to 6/5 a day, or monthly. Great reductions for long stay. Family appartments, attendance if required. Billiard leçon by the proprietor

M. BIGNAND

English et german spoken. Crey information given.

GRAND HOTEL DU PAVILLON

36, rue de l'Échiquier
PARIS

Maison très confortable et recommandée

Téléphone. Ascenseur
IMPORTANTES ANNEXES
Lumière électrique

Au centre de la ville et des affaires près des grands boulevards et de tous les principaux Théâtres.

TABLE D'HOTE
Déjeuner, dîner à prix fixes et à la carte
BAINS DANS L'HOTEL

HOTELS. — INSTRUMENTS DE MUSIQUE.

PENSION DE FAMILLE

Maison Recommandée

CHAMBRES SEULES — CHAMBRES ET SALONS

ÉLÉGAMMENT MEUBLÉS

Salle de Bains dans la Maison

20, Avenue Carnot, 20, Paris

PIANOS MÉCANIQUES ET ÉLECTRIQUES
7 octaves, cadre en fer, cordes croisées, se jouant également au doigté.

PIANOS MÉLODIEUX
(Petits pianos mécaniques)
Très jolis effets de musique
GRAND CHOIX D'INSTRUMENTS DE MUSIQUE MÉCANIQUES

RÉCOMPENSES AUX GRANDES EXPOSITIONS

STRANSKY F^{RES} 12, boul des Italiens — 20, rue de Paradis — **PARIS**

ARCHETS ET FILAGE SUPÉRIEUR — 40 bis, r du Faub.-Poissonnière à l'entresol — COLOPHANE CORDES DE NAPLES, ETC.

LÉON BERNARDEL
Luthier à PARIS

Vente, réparation et location de Violons, Altos, Violoncelles, Contrebasses
et autres instruments de musique

LOCATION SPÉCIALE POUR ORCHESTRES

Fournisseur de l'Association des Concerts Lamoureux.

INSTRUMENTS DE MUSIQUE.

ORGUES
D'ALEXANDRE
Père et Fils

PARIS, 81, Rue Lafayette, 81, PARIS

Maison Fondée en 1829

MÉDAILLE D'HONNEUR, 1855. CROIX DE LA LÉGION D'HONNEUR, 1860

MÉDAILLES D'OR
PARIS
1867 et 1889

DIPLOME D'HONNEUR
LONDRES
1890

DIPLOME D'HONNEUR
PARIS
1896

GRAND PRIX
LYON
1894

GRAND PRIX
BRUXELLES
1897
ETC., ETC.

Demander le Catalogue général Illustré
Représentant les principaux Modèles
D'ORGUES-HARMONIUMS, DEPUIS 100fr JUSQU'A 10 000fr

MACHINES AGRICOLES ET INDUSTRIELLES
MAISON ALBARET O✻, O✠
G. LEFEBVRE-ALBARET O✠, O✻, G. LAUSSEDAT (E.C.P.) et Cie, Srs
Administration et Ateliers RANTIGNY-LIANCOURT
Magasins, 9, rue du Louvre, PARIS

Locomobiles. — Machines à vapeur fixes et semi-fixes. — Chaudières. — Locomotives routières — Rouleaux compresseurs à vapeur — *Voir les Expositions de la Maison Albaret* Classes 55. Machines agricoles; 19, Machines à vapeur; 28, Travaux publics.

Envoi franco des Catalogues illustrés

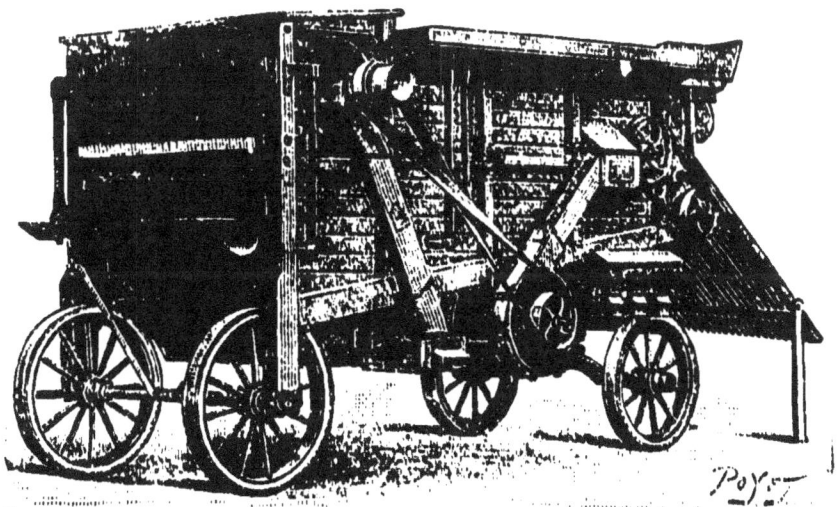

Machines à battre portatives. Machines à battre fixes pour grande, moyenne et petite exploitation. — Faucheuses. — Moissonneuses. — Moissonneuses-Lieuses. — Râteaux. — Faneuses. — Semoirs. — Hache-paille. — Couperacines. — Concasseurs. — Presses à fourrages. — Instruments de pesage.
GRANDS PRIX : Anvers 1894, Lyon 1894, Bordeaux 1895, Rouen 1896, Bruxelles 1897.

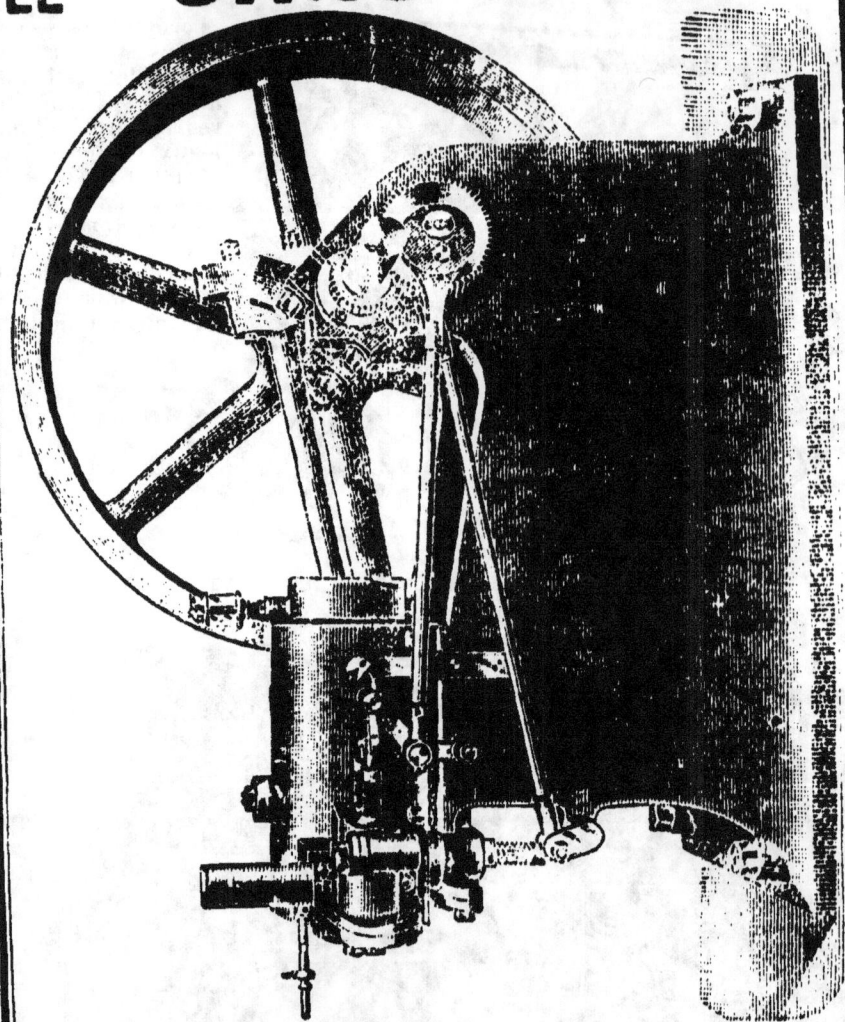

**EXPOSITIONS UNIVERSELLES
de Paris, 1878 et 1889**
3 Médailles d'or et 3 Médailles d'argent
CROIX DE LA LÉGION D'HONNEUR

BROUHOT* et Cie

Constructeurs
à **VIERZON** (Cher)

LOCOMOBILES ET BATTEUSES pour grandes, moyennes et petites exploitations
*BATTEUSES MIXTES pour faire indistinctement le battage
et le nettoyage des céréales et des petites graines*
MOTEURS A GAZ, A PÉTROLE ET A HUILES LOURDES
Fixes et sur roues
Pour actionner les pétrins mécaniques, les pompes, imprimeries,
les installations électriques, fabriques d'eau gazeuse, batteuses, etc.

VOITURES AUTOMOBILES A PÉTROLE

*INSTALLATIONS COMPLÈTES pour élévations d'eau et ÉCLAIRAGE ÉLECTRIQUE
dans les châteaux et usines.*

Moteur à pétrole ou à gaz fixe.

Moteur à pétrole sur roues.

MACHINES A VAPEUR — POMPES EN TOUS GENRES

Exposition internationale de Monaco :
GRAND DIPLOME D'HONNEUR
Exposition universelle de Bordeaux, 1895 :
DIPLOME D'HONNEUR

Envoi franco sur demande du Catalogue illustré

OUTILLAGE INDUSTRIEL ET D'AMATEURS

Nouveau Tarif Album Fco **0.75c**

A. TIERSOT, Constr Brevté **16, Rue des Gravilliers, PARIS**

CAILLARD ET Cie

INGÉNIEURS-CONSTRUCTEURS

20, rue de Prony — HAVRE

Société en commandite par Actions. — Capital : 1.250.000 francs

**FOURNISSEURS DES ADMINISTRATIONS DE L'ÉTAT
DES COMPAGNIES DE CHEMINS DE FER,
DES CHAMBRES DE COMMERCE, ETC.**

APPAREILS DE LEVAGE à bras, à vapeur, électriques. — Spécialités de grues fixes, roulantes, flottantes, pour l'Outillage des Ports, des Travaux publics, des Usines métallurgiques. — Appareils auxiliaires pour la Marine. — CONCESSIONNAIRES pour la France et ses Colonies des **TRANSPORTEURS TEMPERLEY.**

MACHINES ET CHAUDIÈRES MARINES

Maison Fondée en 1859
Exposition Universelle, Paris 1889, MÉDAILLE D'OR
Exposition Universelle, Paris 1900 — Classe 21

SOCIÉTÉ FRANÇAISE DE CONSTRUCTIONS MÉCANIQUES
(Anciens Établissements CAIL)

Société Anonyme Capital : 8.000.000 de francs
SIÈGE SOCIAL 21, Rue de Londres, **PARIS**
DIRECTION GÉNÉRALE, 28, RUE DE LILLE, DOUAI (NORD)
Usines à Denain et à Douai (Nord)

CONSTRUCTIONS MÉCANIQUES

Installations complètes de sucreries de cannes et de betteraves, raffineries, distilleries, etc. — Machines à vapeur système Corliss Reynolds, type Allis. — Générateurs à vapeur de tous systèmes.

MAISON ALBARET O✱, O✡

G. LEFEBVRE-ALBARET O✡, O✱, G. LAUSSEDAT (E.C.P.) et Cie, Ste

Administration et ateliers : RANTIGNY-LIANCOURT (Oise)
Magasins, 9, rue du Louvre. PARIS

ROULEAUX COMPRESSEURS A VAPEUR ET à traction de chevaux

Voir les Expositions de la Maison.
Classes 19-28.
5 GRANDS PRIX

LOCOMOTIVES ROUTIÈRES

SOCIÉTÉ FRANÇAISE DE CONSTRUCTIONS MÉCANIQUES
(Anciens Établissements CAIL)
Société Anonyme. Capital : 8.000.000 de francs.
SIÈGE SOCIAL : 21, Rue de Londres, PARIS
DIRECTION GÉNÉRALE, 28, RUE DE LILLE, DOUAI (NORD)
Usines à Denain et à Douai (Nord)

MATÉRIEL DE CHEMINS DE FER

Locomotives de toute puissance pour grandes lignes. Locomotives sans foyer, système Francq et Lamm. Locomotives et matériel pour chemin de fer de montagne à crémaillère, système Abt. Locomotives pour entrepreneurs. Locomotives routières. Locomotives pour exploitations agricoles et minières. Voies ferrées. Wagons. Ponts tournants et roulants. Plaques tournantes.

A. ROLLET
ingénieur-constructeur
142, avenue de Paris
PLAINE-ST-DENIS (Seine)

Constructions métalliques — Chaudronnerie

MANUFACTURE
DE
BALAIS ÉLECTRIQUES
de tous systèmes

L. BOUDREAUX

8, rue Hautefeuille, PARIS

Spécialité de Balais Feuilletés

En " PAPIER MÉTALLIQUE "

Brevetés en tous pays

en vente chez les Électriciens du monde entier

EXTRAIT d'un jugement rendu le 30 juillet 1895 par le Tribunal correctionnel de Paris (10e Chambre) condamnant X et Cie comme contrefacteurs des Balais feuilletés.

« *Attendu que BOUDREAUX a obtenu des résultats industriels indiscutables;*

« *Que de plus* l'usure du collecteur *est* presque nulle *et l'usure* des balais *réduite au* minimum.... »

Par sept arrêts, les Tribunaux correctionnels de Paris, la Cour d'appel de Paris, le Tribunal civil de Paris, le Tribunal civil de Douai, le Tribunal civil de Nancy, la Cour d'appel de Douai, ont confirmé ce premier jugement et des condamnations ont été prononcées contre les fabricants et vendeurs de contrefaçons.

Adresse télégraphique : LYBOUDREAUX-PARIS

Marque déposée

BREVETÉ S.G.D.G.

LB+45+BOUDREAUX

FRANCE et ÉTRANGER

À exiger sur chaque balai

Machines à extraire et à travailler les roches

SCIES DIAMANTÉES, FRAISES, BURINS, PERFORATEURS

Félix FROMHOLT
44, rue de Montmartre
SAINT-OUEN (Seine)

TRAVAUX
de l'Exposition de 1900
**SCIE DU CHANTIER
DU GRAND PALAIS DES BEAUX-ARTS**

Médaille de platine en 1894
Médaille d'or en 1899
de la Société d'Encouragement pour l'Industrie Nationale

MATÉRIEL DE TUILERIES ET DE BRIQUETERIES

BOULET & Cie
CONSTRUCTEURS-MÉCANICIENS

28, rue des Écluses-Saint-Martin, 28 — PARIS

Médailles d'Or
aux
Expositions univ.
**Paris 1878
et 1889
Barcelone 1888**

Médailles d'Or
aux
Expositions univ.
**Anvers 1885
et 1894
Bruxelles 1897**

ENVOI FRANCO DU CATALOGUE SUR DEMANDE AFFRANCHIE

LUCIEN DAUBRON, Ingr E. C. P.

Ancienne Maison PRUDON et DUBOST

POMPES { Pompes d'arrosage.
Pompes de puits.
Pompes à vin.
Pompes à bras et au moteur. }

APPAREILS A EAUX GAZEUSES
SIPHONS QUALITÉ EXTRA

210, Boulevard Voltaire. — PARIS

MACHINES SPÉCIALES
POUR LE TRAITEMENT DES PRODUITS
**ALIMENTAIRES, AGRICOLES
COLONIAUX, CHIMIQUES,** ETC.

P. HÉRAULT
Constructeur breveté

197, Boulevard Voltaire (20, impasse Delépine). — **PARIS**

Trieurs, Décortiqueurs, Épierreurs,
Broyeurs, Tamiseurs, Laveurs, Moulins, etc
POUR
Grains, graines, légumes secs ou verts, amandes, riz, ricin
arachides, café, cacao, moutarde, etc.

CATALOGUE A-B GRATIS ET FRANCO

EXPOSANT AUSSI CLASSE 35 (AGRICULTURE)

Société Française de Constructions Mécaniques
(ANCIENS ÉTABLISSEMENTS CAIL)

Société Anonyme. — Capital : 8.000.000 de francs

SIÈGE SOCIAL : 21, RUE DE LONDRES, PARIS

DIRECTION GÉNÉRALE : 28, *Rue de Lille*, DOUAI (Nord)

Usines à Denain et à Douai (Nord)

CONSTRUCTIONS MÉCANIQUES — TRAVAUX PUBLICS

Installations complètes de sucreries de cannes, sucreries de betteraves, raffineries, distilleries, brasseries, meuneries, etc. etc. Moulins à cannes à 3 cylindres de toutes puissances. — Moulins à cannes à pressions multiples. — Appareils de diffusion pour betteraves, cannes et bagasse. — Filtres-presses, appareils d'évaporation à effets multiples. — Réchauffeurs et pompes à air. — Condenseurs barométriques. — Centrifuges pour la fabrication du sucre en morceaux. — Centrifuges continus. Centrifuges suspendus. — Fours pour brûler la bagasse verte, système Godillot et autres. — Machines à vapeur, système Corliss Reynolds, type Allis et autres. — Machines pour bateaux à vapeur. — Marteaux-pilons. — Locomobiles. — Générateurs de vapeur de tous systèmes. — Presses monétaires, système Thonnelier, etc., etc. — Élévation d'eau.

MATÉRIEL DE CHEMINS DE FER

Locomotives de toutes puissances pour grandes lignes. — Locomotives sans foyer, système Francq et Lamm. — Locomotives et matériel pour chemin de fer de montagne à crémaillère, système Abt. — Locomotives pour entrepreneurs. — Locomotives routières. — Locomotives pour exploitations agricoles et minières. — Voies ferrées. — Wagons et wagonnets. — Plaques tournantes. — Ponts tournants. — Ponts roulants, etc.

CONSTRUCTIONS MÉTALLIQUES

Ponts en fer, acier et fonte. — Ascenseurs hydrauliques. — Halles et marchés, etc. — Machineries hydrauliques pour les manœuvres dans les ports de mer, portes d'écluses, etc.

MATÉRIEL POUR TRAVAUX DE MINES ET INDUSTRIES DIVERSES

Chevalements et charpentes pour puits d'extraction. — Installations de criblages, lavages, etc. — Machines soufflantes pour hauts fourneaux. — Ventilateurs, etc., etc.

MACHINES A FROID ET A GLACE (Système Linde)

Machines à froid pour brasseries, chocolateries, laiteries, beurreries, etc., etc. — Fabrication de glace transparente, entrepôts frigorifiques — Conservation des produits alimentaires, viande, etc. — Fonçage des puits de mines.

MASSAGE

Nous recommandons tout particulièrement

LA MAISON DE

Mᴹᴱ DE PIERNYSSE

5, Rue de Rigny (*près l'église Saint-Augustin*)

MASSAGE SUÉDOIS DE 10 H. A 8 H.

Madame Sitt

MANUCURE

de leurs AA. RR. le Prince et la Princesse de Galles

Visible de 1 h. 1/2 à 6 heures

34, Rue du Colisée, 34

Entresol

Victor Simon

**MIROITERIE
DORURE, ENCADREMENT**

Glaces de Saint-Gobain. — Verres à Vitres.

25, rue des Mathurins, 25. — PARIS
(*En face du Théâtre des Mathurins*)

(TÉLÉPHONE 225-88)

**HAUTES MODES
CHAPEAUX TRÈS ÉLÉGANTS
depuis 30 Francs**

M^{me} GRÉZOUX

34, Avenue de l'Opéra, 34. — PARIS

English Spoken

Jeanne Taty

Modes

Place Vendome
Entrée, Rue Saint-Honoré, 356

✣✣✣

Anciennement, 3, rue de la Paix

❈ PARIS ❈

MODES
Nouvelle Maison
MADELEINE
Madame SCHWAB

PARIS
38, boulevard Haussmann, 38

(PRÈS LE GRAND OPÉRA)

Se habla Espanol — English spoken — Man spricht Deutsch

MAISON MARY
MODES

CHAPEAUX ÉLÉGANTS & LÉGERS
Depuis 15.50 *(New Fashion)*

41, rue de Clichy, 41
PARIS
(Près la Place de la Trinité)

ENGLISH SPOKEN — MAN SPRICHT DEUSTCH

MODES

✦✦✦✦✦✦

Marescot Sœurs
29, avenue de l'Opéra
PARIS
TÉLÉPHONE 230—83

MODES. — OBJETS D'ART, CURIOSITES.

**MODES EN TOUS GENRES
ET A FAÇON**

M^{LLE} J. CHEVALET

Prix modérés

4, Avenue Carnot. **PARIS**

English Spoken

BELISARIO'S

ART SALOON

ANTIQUAIRE

31, AVENUE VICTOR-HUGO, 31

(Place de l'Étoile)

PARIS

Rome & Florence

English Spoken

Salon Friedland

19, avenue Friedland, 19 *(Coin de la rue Lamennais)*

OBJETS D'ART, TABLEAUX

Tapisserie, Fayence, Porcelaine
Bronze, Boiseries

RÉPARATIONS D'OBJETS D'ART
EN TOUS GENRES

Achat, Vente, Échange et en Commission

INSTALLATIONS DE STYLE

Se Habla Espanol - si Parla Italiano - English Spoken

OBJETS D'ART
CURIOSITÉS — BIJOUX

RENÉ BLÉE
Expert

ASSURANCE SPÉCIALE
DE GALERIES, COLLECTIONS, ETC.

10, rue de Mogador
Boulevard Haussmann

PARIS

OBJETS D'ART, CURIOSITÉS.

OBJETS
d'ART
BIJOUX
Décoration
ÉTOFFES
Tapis
ET
Tentures
ÉCLAIRAGE
Céramique
VERRERIE
Ameublements
Tableaux
SCULPTURES
Estampes
ÉDITIONS
d'Art
(Catalogue F°)

L'ART
DÉCORATIF
Revue mensuelle de l'Art appliqué en France et à l'étranger.

ALBUM
PAN
Album trimestriel.

GERMINAL
Album unique.

82 rue des petits-champs
rue de la Paix
Paris

La Maison Moderne

LE PLUS ARTISTIQUE MAGASIN DE PARIS
Das Originellste Geschaeft für Kunst und Gewerbe
THE MOST ARTISTIC SHOP OF PARIS

28.

BARDOU

INSTRUMENTS D'OPTIQUE
Maison fondée en 1819

J. VIAL Ingénieur E. C. P
Successeur

Fournisseur des Ministères
de la Guerre et de la Marine

55, RUE CAULAINCOURT, 55
Ci-devant 55, rue de Chabrol, 55 — *PARIS*

JUMELLES
LONGUES-VUES

Lunettes
ASTRONOMIQUES ET TERRESTRES

Recommandées par M. C. FLAMMARION dans son ouvrage "LES ÉTOILES"

CATALOGUE FRANCO

DIAMÈTRE DES OBJECTIFS	GROSSISSEMENT		PRIX
	TERRESTRES	CÉLESTES	fr
75	50	150	350
81	55	200	435
95	80	240	610
108	90	270	885

OPTICIENS. — ORFÈVRES.

OPTIQUE MÉDICALE
Maison fondée en 1856

J. ARNHOLD
Opticien-Fabricant
PARIS, 13, rue Auber, 13 *(Près l'Opéra)* **PARIS**

VERRES CYLINDRIQUES ET PÉRISCOPIQUES
JUMELLES, BAROMÈTRES, THERMOMÈTRES

English Spoken *Man Spricht Deutsch*

BOYER-CALLOT

42, Rue des Francs-Bourgeois, 42

PARIS

�✝✝✝✝✝

FABRIQUE D'ORFÈVRERIE

CADEAUX POUR MARIAGES

Téléphone 107-28

H. SOUFFLOT

✳✳✳✳

Fabrique d'Orfèvrerie Argent

✳✳✳✳

ADRESSE TÉLÉGRAPHIQUE

Tolffuos Paris

✳✳✳✳

TÉLÉPHONE

159-06

✳✳✳✳

89, Rue de Turbigo, 89
PARIS

Maison ODIOT

PRÉVOST et Cie

Fournisseurs brevetés de la Cour impériale de Russie

Orfèvrerie

OR, ARGENT, MÉTAL ARGENTÉ

Objets Artistiques

SILVERSMITHS	PLATERIA
Gold, sterling silver and plated wares	Oro-Plata — Metal plateado
ARTISTIC WORKS	**OBJETOS DE ARTE**

72, rue Basse-du-Rempart (Boulev. de La Madeleine)

✻ PARIS ✻

PARFUMERIE.

Madame,

Que vous ayez l'intention d'éclaircir d'un ton seulement la teinte de vos cheveux, ou que vous vouliez devenir tout à fait blonde, n'employez aucun de ces affreux produits chimiques vendus comme **Eaux à blondir**, qui en réalité dessèchent le cheveu, le rendent rêche, cassant, et lui donnent à peine une couleur rouge carotte ou jaune — mais jamais blonde.

Employez la BLONDINE VÉLAKI

Prix : 6 francs. — (Envoi contre mandat, port en plus.)

Principale maison de vente et Salons d'application.

E. LONG, 40, rue de Moscou, Paris

PROSPECTUS EXPLICATIF SUR DEMANDE

On parle toutes les langues étrangères

Maison **BARTH**, fondée en 1845, brevetée

2 médailles or.

E. COLL, Succr
Coiffeur de Dames

2 médailles or.

33, Boulevard Malesherbes, PARIS

Ondulations. Spécialité de postiches invisibles.

TÉLÉPHONE 220-53

English spoken — Se habla Espanol

Maison recommandée de confiance.

Parfumerie Esthetik

20, RUE CAMBON, 20

AMERICAN MANICURE

PARFUMERIE DE MONACO

Parfums Naturels garantis

13 Diplômes d'Honneur — 28 Médailles

1 & 2, Galerie du Théâtre Français

Palais Royal

PARIS

TÉLÉPHONE

PARFUMERIE.

BROSSERIE — PARFUMERIE
✱✱✱
Brosserie modèle
ROUY
40 et 42, boulevard Haussmann
— PARIS —
Ci-devant : 1, Rue Lafayette, derrière l'Opéra.

ARTICLES DE VOYAGE ET DE MÉNAGE

𝔓arfumerie à prix réduits

SPÉCIALITÉS DE PARFUMERIE
du Docteur MASS
1, Rue de Sèze. — PARIS
(Près la Madeleine)

LA BEAUTÉINE
Lotion incomparable pour effacer les rides

TUBES DE JEUNESSE
Éclat du teint

Adresser Lettres et Commandes au **D' MASS**
1, Rue de Sèze. — PARIS

PARFUMERIE. — PEINTURE.

EAU DE SUEZ
DENTIFRICE ANTISEPTIQUE

Vaccine de la Bouche
Préserve les Dents de la Carie,
les Guérit, les Conserve
Rafraîchit et Parfume la Bouche.

POUDRE ET PÂTE DENTIFRICES de SUEZ

EST LE SEUL Dentifrice antiseptique qui supprime les MAUX DE DENTS

Se trouve Partout.

EUCALYTA — EAU de TOILETTE à l'Eucalyptus.
Demander Brochure à M. SUEZ, 14, Rue de l'Echiquier, Paris.

Pierre Tossyn
Artiste-Peintre
Spécialité de Portraits
à l'Huile, au Pastel et au Crayon
D'APRÈS NATURE ET D'APRÈS PHOTOGRAPHIE
PARIS, 58, Boulevard des Batignolles, PARIS

Grande PHARMACIE du DÔME
Franco-anglaise et étrangère

Recommandée pour la qualité des Produits et l'exécution scrupuleuse des ordonnances.

PRIX RÉDUITS

CATALOGUE FRANCO

Man spricht deutsch.
English spoken.
Tourkdja Connouchoulour.
Se habla espanol.
Se parla italiano Kservonie tis Elenikas.

116, Rue la Boëtie et 44 Rue de Ponthieu
PRÈS l'Avenue des Champs-Elysées

Migraines — Névralgies

LA CÉRÉBRINE Agit instantanément contre les **Névralgies faciales**, intercostales, rhumatismales, sciatiques, le **Vertige stomacal** et surtout contre les **Coliques périodiques**.

E. FOURNIER (Pausodun), Ph¹⁰⁰, 21, r. de Saint-Pétersbourg, Paris

◆ **DÉTAIL DANS TOUTES LES PHARMACIES** ◆

Flacon **5** francs; franco gare **5 fr 60**. — ***NOTICE FRANCO***

> Comme les traits dans les camées,
> J'ai voulu que les voix aimées
> Soient un bien qu'on garde à jamais,
> Et puissent répéter le rêve
> Musical de l'heure trop brève.
> Le temps veut fuir, je le soumets.
>
> CHARLES CROS.

Compagnie Française de Phonographes

LA FAUVETTE

PARIS, 5, Boulevard Poissonnière, 5, PARIS
ANNEXE : 10, Rue Beauregard.

Téléphone 212-45

LA SEULE MAISON ARTISTIQUE spéciale pour les Cylindres Phonogrammes.

LA SEULE MAISON BREVETÉE France et Étranger pour un Phonographe Français

La Sirène

reproduisant fidèlement la nature, avec cylindre d'une durée de dix minutes.

Ce Phonographe, la Merveille de l'Exposition, découle des principes de

CHARLES CROS
Le premier inventeur du Phonographe

MAISON RECOMMANDÉE ET DE TOUTE CONFIANCE

Photographie

Téléphone 269-17

Cautin & Berger

62, Rue de Caumartin, 62

Paris

HOTEL PRIVÉ

(La plus belle installation de Paris)

PHOTOGRAPHIE D'ART

LES PLUS BEAUX ET VRAIS PORTRAITS

Faits par la Photographie, sortent du Nouvel Atelier

DE

Gustave BOSCHER

ARTISTE PEINTRE — CRITIQUE D'ART

RÉCOMPENSÉ A TOUTES LES EXPOSITIONS

Au centre de Paris

13, Rue La Boëtie (AU 1er)

Près la Gare Saint-Lazare (Ouest) et le Boulevard Malesherbes

*Une épreuve spécimen, Carte Album d'art,
sera faite, moyennant 5 francs,
à tout étranger se présentant avec le Guide.*

MAISON FONDÉE EN 1899
PLAQUES ET PAPIERS PHOTOGRAPHIQUES
HANRIAU

Toulouse, avril 1899, médaille d'argent. Poitiers, août 1899, médaille d'or. Le Mans, août 1899, diplôme d'honneur. Paris, septembre 1899, diplôme d'honneur. Bruxelles, 1899, grand prix. Paris, 1899, Membre du Jury, HORS CONCOURS.

Maison de vente : 6, Rue Saint-Georges, Paris
Dépôt général : Avenue de l'Opéra (10, Rue Gaillon), Paris

APERÇU DU PRIX COURANT DES
PLAQUES AU GÉLATINO-BROMURE D'ARGENT extra-rapides (la douzaine)

6 1/2×9	4,4×107	13×18	6 1/2×9	4,4×107	9×12
1.15	1.20	2.70	0.90	1. »	1.75

En extra-minces.
Plaques spéciales pour positifs marque **P**, mêmes prix.
Ces prix sont augmentés de 20 % pour les ortochromatiques marque **O** et de 10 % pour rayons **X**.

Les plus rapides et les moins chères du monde entier

PAPIERS AU GÉLATINO-BROMURE D'ARGENT
Ces papiers sont supérieurs à tous les papiers similaires

PAPIERS AU GÉLATINO-CHLORURE D'ARGENT
Ce papier donne des tons chauds et d'une harmonie parfaite

Nouveaux Papiers Platine et Palladium
sans développement ni virage
Par Noircissement direct
Brevetés S. G. D. G. en FRANCE et à l'ÉTRANGER

PAPIER PLATINE
1 feuille 66×51. **2.50**
1 pochette 12 feuilles 13×18 **2.75**
1 pochette 12 feuilles 13×18, Japon ou Hollande. **7. »**

PAPIER PALLADIUM
1 feuille 66×51. **3.25**
1 pochette 12 feuilles 13×18 **3.50**
1 pochette 12 feuilles 13×18, Japon ou Hollande. **8. »**

Les papiers Japon, Chine, Hollande, etc.
ne se font que sur commande et sont livrés dans les 8 jours

Toute commande non accompagnée de son montant
en mandat-poste sera considérée comme nulle.

Envoi franco Échantillon Platine contre **0.75**
Envoi franco Échant. Platine et Palladium contre **1. »**
Échantillon Platine pris à la Maison. **0.50**
Échantillon Platine et Palladium pris à la Maison **0.75**

Imitation absolue de la gravure
Simplicité de Tirage
Jamais d'Épreuves manquées

DEMANDER PARTOUT

REVUE

DE LA

Jeunesse de France

HEBDOMADAIRE

16 PAGES DE TEXTE ET DE GRAVURES

Le Numéro **15** Centimes

Administration et Direction :
Librairie **FLAMMARION**, 26, rue Racine, Paris

MAISON FONDEE EN 1850
La plus ancienne et la plus importante

DURAFORT & Fils

BREVETÉS S. G. D. G.

162 et 164, boulevard Voltaire, PARIS

MÉDAILLE D'OR, PARIS 1889

Appareils perfectionnés
ET
SIPHONS de TOUS MODÈLES
pour la fabrication des
BOISSONS GAZEUSES

GALERIE DAUNOU
16, Rue Daunou, 16
(près la Rue de la Paix)

E. SANDERSON
TABLEAUX ANCIENS ET MODERNES
Old and Modern Pictures

OBJETS D'ART — ANTIQUITÉS
ENGLISH SPOKEN

TAILLEURS.

MAISON FONDÉE EN 1864

Auld Reekie

SCOTCH TAILORS

10, Rue des Capucines, 10
PARIS

17, Rue Royale, 17
BRUXELLES

et ÉDIMBOURG (ÉCOSSE)

Auld Reekie

RAYON SPÉCIAL DE CHEMISES

GANTS — CRAVATES

Maison Recommandée

J. B. Ratillon

TAILLEUR

Costumes pour Dames

17, Rue de la Paix, 17

PARIS

Amy Linker & C°

7, rue Auber
et 1, rue Boudreau

TÉLÉPHONE 261.95 — PARIS — **TÉLÉPHONE 261.95**

LADIES TAILORS
Fourrures

✢ ✢ ✢

Costumes de l'après-midi

Costumes de voyage

Costumes de sport

✢ ✢

COUVERTURES DE VOYAGE
PÈLERINES DE VOYAGE
MANTEAUX DE VOYAGE

✢ ✢ ✢

CHALES

Tabliers de voiture

Anatolie

TAILOR

MÉDAILLE D'OR DE 1ʳᵉ CLASSE

✢✢✢

A. BIZET & Cⁱᵉ
Successeurs

23, Rue Caumartin, 23

• TÉLÉPHONE • PARIS

SHETLAND

BAAS & SWAN

English Tailors

35, Avenue de l'Opéra. — PARIS

COMPLET Façon soignée. **100** fr.
PARDESSUS Façon soignée. **90** fr.
PANTALON Façon soignée. **25** fr.

EXCURSION — CHASSE — LIVRÉE

N. ULMER

TAILLEUR TAILOR

36, Boulevard des Italiens

Entrée : 2, rue du Helder

Paris

Tailleur spécial de Livrées
Tailleur de Genre
Tailleur de Luxe

Henry LIANDIER

5, Rue la Boëtie, 5

PARIS

**Médaille d'or Exposition universelle
LYON 1894**

Maison recommandée à MM. les Étrangers
pour les Livrées

MAISON SEITZ

BRAVARD

TAILLEUR

22, Rue de la Chaussée-d'Antin

PARIS

PRIX RÉDUITS

MAISON DE CONFIANCE

❈ TAILLEUR POUR HOMMES ET POUR DAMES ❈

J. DOR

45, rue Lepelletier

MAISON DE CONFIANCE

PRIX MODÉRÉS

Costumes pour Dames, doublés soie **150** fr.
Complets pour Hommes **100** fr.

Brighton-Tailor

95, Rue Saint-Lazare

TÉLÉPHONE 281-55 PARIS TÉLÉPHONE 281-55

MAISON RENOMMÉE
POUR L'ÉLÉGANCE DE SA COUPE

VÊTEMENTS
En Tissus "PERRAMUS"
Imperméables, sans caoutchouc

PRIX FIXE
Marchandises marquées en chiffres connus

Librairie Ernest **FLAMMARION**, 26, rue Racine, Paris

COLLECTION ILLUSTRÉE D'OUVRAGES UTILES

CHAQUE VOLUME DU FORMAT IN-18, CARTONNAGE ÉLÉGANT. — PRIX : 3 FR.

ANDRÉ LOUIS — **LA SANTÉ PAR LA BONNE CUISINE.** Cuisine des malades et des convalescents. Recettes et conseils hygiéniques. — 1 vol.

CHARLES DIGUET. — **GUIDE DU CHASSEUR.** Illustr. et portr. par KAUFFMANN. — Un vol.

FISCH-HOOK. — **LE LIVRE DU PÊCHEUR.** Nombr. illustr. — 1 vol.

BARON BRISSE. — **LA CUISINE** des ménages bourgeois et des petits ménages. — Un fort vol. in-18 avec nombr. fig.

LE SECRÉTAIRE Un vol. illustré par Henriot. — Lettres officielles; lettres de jour de l'an, etc.

Dr CAMBOULIVES. — **L'HOMME ET LA FEMME** à tous les âges de de la vie 4ᵉ édit. augmentée d'un chapitre sur la VIE FUTURE. — 1 vol. in-18 illustré de 25 fig.

CHARLES et ALEXANDRE DUCHIER. — **LA LOI POUR TOUS.** Le Prévoyant en affaires. — Un vol.

Y. SAINT-BRIAC. — **LA CUISINE VÉGÉTARIENNE.** — Un joli vol. in-16; 2 fr. 50.

Envoi franco contre mandat ou timbres-poste

TAPISSERIES. — TEINTURIERS.

Manufacture de Tapisserie d'Aubusson

Fabrique : rue de l'Abreuvoir, 6, AUBUSSON

RÉPARATIONS DE TAPISSERIES ANCIENNES, NETTOYAGE

Molinier & Pointereau

LAURÉAT DE L'ÉCOLE DES ARTS

TÉLÉPHONE — *12, Rue Vivienne, 12,* PARIS

Exécution sur Commande
DE TAPISSERIES DE TOUS LES STYLES
Reproduction de Peintures
et de Vieilles Tapisseries

TEINTURE
GARANTIE INOFFENSIVE
NE TACHANT NI LA PEAU, NI LE LINGE
EAU BOUCHARD
TEINTURE PROGRESSIVE EN TROIS NUANCES
BLOND, CHATAIN & NOIR
Trois applications suffisent pour
donner aux cheveux leur couleur primitive

2, Rue de la Chaussée d'Antin
et Boulevard des Italiens

TEINTURIERS. — TIMBRES.

TEINTURERIE ✻ NETTOYAGES
SPÉCIALITÉ
DE TOILETTES DE VILLE ET DE SOIRÉES
Remises à neuf sans odeur dans les 48 heures

M. POLIAKOW
Téléphone 525.92 — 16, AVENUE DE L'ALMA, PARIS
Détachage à la minute et à domicile.

DYEING ✻ CLEANING
SPECIALITY
CURTAINS, LACE LIKE NEW WITHOUT SMELL
Within forty eight hours

M. POLIAKOW
Téléphone 525.92 — 16, AVENUE DE L'ALMA, PARIS
Scouring at once and at home

TIMBRES
pour
COLLECTIONS
Vente - Achat - Échange

A. FORBIN
13, rue Drouot, Paris

TIMBRES POUR COLLECTIONS

La maison **VICTOR ROBERT**, 83, rue de Richelieu, Paris, fait des envois à choix de bons timbres aux collectionneurs qui en font la demande; elle envoie gratis son **Catalogue illustré**, 400 pages, 21 000 gravures. Elle offre les jolis paquets suivants :

Paquet n° 1, Europe ; 200 timbres différents. — Ce paquet renferme les timbres de : Allemagne, Angleterre, Autriche, Bavière, Belgique, Bulgarie, Danemark, Espagne, État de l'Église, Finlande, France, Grèce, Italie, Levant, Luxembourg, Norwège, Pays-Bas, Portugal, Prusse, Roumanie, Russie, Serbie, Suède, Suisse, Wurtemberg, etc. — Prix du paquet n° 1, : **3 francs**.

Paquet n° 2, Europe ; 100 timbres rares — Ce paquet renferme les timbres rares d'Allemagne, d'Angleterre, Bade, Bavière, Belgique, Bosnie, Brunswick, Bulgarie, Danemark, Deux-Siciles, Espagne, Grèce, Hollande, Islande, Italie, Lombardo-Vénétie, Luxembourg, Malte, Modène, Monaco, Monténégro, Norwège, Portugal, Prusse, Roumanie, Saint-Marin, Saxe, Serbie, Suède, Suisse, Tour et Taxis, Turquie. — Prix du paquet n° 2 : **15 francs**.

Paquet n° 3, Asie ; 100 timbres. — Ce paquet comprend : Bamra, Cachemir, Ceylan, Cochinchine, Etablissements de l'Inde, Haïderabad, Hong Kong, Indes anglaises, Indo-Chine, Japon, Jhind, Malacca, Nowanuggur, Perse, Puttialla, Siam, Sirmoor Soruth, Travancore, etc. — Prix du paquet n° 3 : **10 francs**.

Paquet n° 4, Afrique ; 100 timbres. — Ce paquet comprend : Cap de Bonne-Espérance, Congo français, Côte d'Ivoire, Diego-Suarez, Guinée française, Egypte, Gambie, Libéria, Maurice, Maroc, Natal, Nossi-Bé, Orange, Obock, Reunion, Senegal, Sierra-Leone, Tunis, Transvaal, etc. — Prix du paquet n° 4 : **10 francs**.

Paquet n° 5, Océanie ; 100 timbres. — Ce paquet comprend : Australie du Sud, Australie Occidentale, Bornéo, Fidji, Indes néerlandaises, Labuan, Nouvelle-Galles du Sud, Nouvelle-Calédonie, Nouvelle-Zélande, Philippines, Queenland, Tasmanie, Victoria, etc. — Prix du paquet n° 5 : **10 francs**.

Paquet n° 6, Amérique du Nord ; 100 timbres. — Ce paquet comprend les timbres du Canada, États-Unis, Honduras-Britannique, Mexique, Nouveau-Brunswick, Terre-Neuve, etc. — Prix du paquet n° 6 : **5 francs**.

Paquet n° 7, Amérique du Sud ; 100 timbres. — Ce paquet comprend les timbres d'Argentine, de Bolivie, Brésil, Chili, Colombie, Equateur, Guatémala, Paraguay, Pérou, Surinam, Uruguay et Vénézuéla, — Prix du paquet n° 7 : **7 fr. 50**.

Paquet n° 8, Amérique Centrale ; 100 timbres. — Ce paquet comprend : Antilles danoises, Bahamas, Bermudes, Costa-Rica, Cuba, Curacao, Dominicaine, Guadeloupe, Guatémala, Haïti, Jamaïque, Martinique, Nicaragua, Porto-Rico, Sainte-Lucie, Saint Vincent, Salvador, Tabago, Trinité, Iles Turques — Prix du paquet n° 8 : **10 francs**.

La série de nos huit paquets formant une jolie collection, sans doubles. 70 francs franco.

Timbres-Poste pour Collections

MAISON FONDÉE EN 1877

ÉMILE CHEVILLIARD

37, Avenue Mac-Mahon, PARIS

Nous faisons des envois à choix avec escompte à toute personne qui nous fera un dépôt en espèces ou nous donnera des références sérieuses à Paris.

Nous demandons des Agents dépositaires ayant magasin dans toutes les villes de France. FORTE REMISE.

ENVOI GRATUIT ET FRANCO DE NOTRE PRIX-COURANT

CARMICHAEL ✻ & Cie

Siège social : 15, rue du Louvre, PARIS

FILS, TOILES ET SACS
En tous Genres
Pour Grains, Graines, Farines, Engrais, etc.

ENTREPOT : 4, RUE DES FILLETTES, PARIS

FILATURES ET TISSAGE D'AILLY-S-SOMME FONDÉS EN 1845

MAISONS à Marseille, Bordeaux, Alger
Oran, Constantine
AGENCES à Avignon, Lyon, Nantes, Saint-Quentin

"LORÉÏD"

ÉTOFFES IMPERMÉABLES ET IMITATION CUIRS

SOCIÉTÉ ANONYME FRANÇAISE
au Capital de UN MILLION de francs

MAISON DE VENTE ET BUREAUX :
Rue Étienne-Marcel, 14 — PARIS

Téléphone 271-29 USINE A VITRY-SUR-SEINE Téléphone 271-29

IMITATION DE CUIRS EN TOUS GENRES

CUIR LORÉÏD
Grains divers
POUR
Carrosserie.
Casquettes d'Automobiles.
Chaussures, Guêtres.
Maroquinerie, Tapisserie.
Vêtements Imperméables.
Wagons, Tramways.

CUIR LORÉÏD REPOUSSÉ
Relief puissant
POUR
Ameublements.
Bureaux.
Fumoirs.
Salles à manger.
Sièges de Théâtres.
Tentures artistiques.

Supporte tous les lavages et nettoyages
sans aucune altération.
Supérieur à toutes les imitations cuir, et meilleur marché.

NAPPES EN CUIR LORÉÏD
Imitation parfaite du Linge blanc, Économie et Entretien facile.
Se lave sans s'altérer au Savon noir et à l'Eau de Javel.

FOURNISSEUR
De la Compagnie Générale des Omnibus.
— — Transatlantique.
— de Constructions de Saint-Denis.
— Internationale des Wagons-Lits.
— des Chemins de fer de Ceinture.
— — P.-L.-M.
— — d'Orléans.
— — du Nord.
— — de l'Ouest.
— — Métropolitain.

VÉTÉRINAIRES.

TRAITEMENT SPÉCIAL DES CHIENS
et des petits animaux

CLINIQUE
HEBRÉ PERCHERON

35, Rue de Constantinople

TÉLÉPHONE 531-82

HOPITAL
SAINT-HUBERT

Maison de Santé pour les petits animaux
7, Boulevard Bessières, Paris-Batignolles
TÉLÉPHONE 535-03

COUTURIER POUR CHIENS

Maison LEDOUBLE
G. VIVIER Successeur

Seule Maison médaillée à l'Exposition de 1889

FOURNISSEUR DES COURS ÉTRANGÈRES

Galerie d'Orléans, 27 et 29 (Palais-Royal) — PARIS

SPÉCIALITÉ DE COLLIERS ET COUVERTURES DE LUXE POUR CHIENS
Grand assortiment de Niches, Corbeilles et Paniers de voyage

CHAMPAGNE

THÉOPHILE ROEDERER & C°. REIMS

MAISON FONDÉE EN 1864

Paris. 5, boulevard des Italiens, 5

TABLE DES ANNONCES

	Pages
Alimentation	454
Ameublement	455
Appareils à eau et à gaz	440
Automobiles	443
Baignoires	444
Bijouterie, horlogerie	445
Biscuits	450
Bronzes d'art	451
Calorifères	452
Caoutchouc	453
Céramique	454
Chemins de fer et navigation	457
Chemisiers	460
Chevaux et voitures	461
Chocolats	462
Cordonniers	463
Corsets	466
Coutellerie	467
Cristallerie	468
Dentelles	469
Dentistes	470
Éclairage	471
Fleurs	472
Fourrures	472
Hôtels	476
Instruments de musique	479
Machines et moteurs	481

Massage et manucures.	491
Miroitiers.	492
Modes.	492
Objets d'art et curiosités.	495
Opticiens.	498
Orfèvrerie.	499
Parfumeurs et coiffeurs.	503
Peintres.	506
Pharmaciens.	507
Phonographes.	509
Photographie.	510
Siphons.	512
Tableaux.	513
Tailleurs.	514
Tapisserie.	521
Teinturerie.	521
Timbres-poste.	522
Toiles.	525
Vétérinaires.	527
Vins et liqueurs.	528

FIN DE LA TABLE DES ANNONCES

www.ingramcontent.com/pod-product-compliance
Lightning Source LLC
Chambersburg PA
CBHW070952240526
45469CB00016B/65